U0112712

国家出版基金项目
NATIONAL PUBLICATION FOUNDATION

闽 台 南 音 文 化 丛 书

# 闽台南音口述史

曾宪林 著

海峡出版发行集团
THE STRAITS PUBLISHING & DISTRIBUTING GROUP | 福建教育出版社

**图书在版编月（CIP）数据**

闽台南音口述史 / 曾宪林著. —福州：福建教育
出版社，2023.11
（闽台南音文化丛书）
ISBN 978-7-5334-9541-1

Ⅰ.①闽…　Ⅱ.①曾…　Ⅲ.①南音－音乐史－研究－
福建　Ⅳ.①J632.3

中国版本图书馆 CIP 数据核字（2022）第 231712 号

闽台南音文化丛书
Mintai Nanyin Koushushi

**闽台南音口述史**

曾宪林　著

| | |
|---|---|
| **出版发行** | **福建教育出版社** |
| | （福州市梦山路 27 号　邮编：350025　网址：www.fep.com.cn |
| | 编辑部电话：0591-83786905 |
| | 发行部电话：0591-83721876　87115073　010-62024258） |
| **出 版 人** | 江金辉 |
| **印　　刷** | 福州万达印刷有限公司 |
| | （福州市闽侯县荆溪镇徐家村 166-1 号厂房第三层　邮编：350101） |
| **开　　本** | 710 毫米×1000 毫米　1/16 |
| **印　　张** | 24 |
| **字　　数** | 343 千字 |
| **插　　页** | 2 |
| **版　　次** | 2023 年 11 月第 1 版　2023 年 11 月第 1 次印刷 |
| **书　　号** | ISBN 978-7-5334-9541-1 |
| **定　　价** | 78.00 元 |

如发现本书印装质量问题，请向本社出版科（电话：0591-83726019）调换。

# 总　　序

　　党的二十大报告指出："解决台湾问题、实现祖国完全统一，是党矢志不渝的历史任务，是全体中华儿女的共同愿望，是实现中华民族伟大复兴的必然要求。"如何解决台湾问题？"和平统一、一国两制"是实现两岸统一的最佳方式，这是因为"两岸同胞血脉相连，是血浓于水的一家人"。

　　福建，是台湾移民人口最多的祖地；福建传统文化，是中国传统文化链接台湾传统文化最为紧密的一部分。台湾，自古隶属于中国。一个多世纪以来，虽然因日本殖民与两岸对峙，但台湾始终作为中国领土的一部分存在着。在海内外中华儿女的心里，台湾是中国不可分割的一部分。所以，福建与台湾，虽有一水之隔，却是"地缘相近、血缘相亲、文缘相承、商缘相连、法缘相循"的，闽台两地共有的传统文化一定是传承着两岸人民的血脉相连、文化滋养与历史融合，而南音就是这种关系的具体载体之一。

　　南音，作为促进闽台两地人民心灵契合的中国传统文化之一，既是两岸共同保护留存的传统文化瑰宝，也是中国不可多得的千年音乐珍品。2006 年，它被国务院列入"第一批国家非物质文化遗产名录"。2009 年，它被联合国教科文组织列入"人类非物质文化遗产代表作名录"。

<div align="center">一</div>

　　闽台南音同根同源，既是闽南文化的一支，也是中国传统音乐文化的一个品种，在闽台闽南人的音乐生活中占有重要的地位。如何让两岸人民不要因为台湾当局的各种阻挠而渐行渐远，民间交流是最好的办法与方

式，那么南音是一个非常可以凭借的手段与工具。但如何让南音永葆青春活力，则必须对它的文化生态、历史背景、各种特性、生存环境等进行全方位的深入研究，才能使南音立于学术研究成果的基础上，变得易于学习，易于了解，易于掌握，易于使用，然后让南音传播于两岸青年，这个优秀的非物质文化遗产物种才能代代传承，才会为两岸的和平统一作一份自己的奉献。

但是现在的传统音乐文化传承却呈现一种令人忧心的趋势：传统的民间音乐文化只在民间人群中流行与传播，且它的受众正在趋向于老龄化，虽然也有进校园传承，但不如意者居多。闽台南音也面临着这样的窘境。长此以往，再优秀的传统文化、音乐物质，都将归于虚无。所以，不能沉默于无声，必须趁此承前启后的阶段，做好政府的介入、学术的研究、文献的抢救、口述的补充，南音既要传承保护其固有传统，还要积极鼓励其以现代的形式积极融入现代社会生活中去，以保存自己，壮大力量。同时，让它在声势浩大的学院式教学中，在只热衷西方音乐文化，喜爱研究借鉴西方音乐的学生氛围中，能够发出自己的一些声音，以引起人们的关注与侧目。

在已有的闽台南音专著中，多为小区域性的单本类专著，多数是站在闽台各自的角度研究南音，或针对厦门，或针对泉州，或针对台湾，较少把闽台南音作为一个整体进行研究；同时，其分析也更多的只是针对某一专业角度进行，如从民俗生活等社会功能角度，从历史、仪式、形态等艺术角度，较少从文化生态学综合性的视角来看待、分析南音。比如：王耀华、刘春曙的《福建南音初探》主要是从文学、音乐形态与社会功能角度来研究南音，虽有涉及文化生态方面，但更多的是从民俗生活方面着手分析。郑长铃、王珊的《南音》虽部分涉及文化生态的内容，但更多的是站在"非遗"传承的角度来分析南音，而且范围也着重于闽南。孙星群《福建南音探究》主要是研究南音的历史和形态。陈燕婷《南音北祭》涉及的是泉州晋江安海的仪式音乐方面的南音考察，不涉及闽台。吕锤宽《南管音乐》研究的是南音馆阁文化，但并非从文化生态角度进行。吕锤宽《张

鸿明生命史》、李国俊《蔡添木生命史》与《彰化历史口述史》（第七辑）
从口述史、生命史角度研究台湾代表性南音乐人，也涉及台湾南音生态与
早期闽台南音文化状况，但未从专题性与整体性角度考察闽台南音发展。
其他南音专著虽有涉及台湾南音文化，但均非针对闽台南音文化生态。

<div style="text-align:center">二</div>

丛书名为"闽台南音文化丛书"，共 5 册，包括：《闽台南音文化生态
研究》《闽台文化生态中的南音散曲艺术传承比较》《闽台南音与南音戏关
系研究》《闽台南音现代艺术及其海外传播》《闽台南音口述史》。

《闽台南音文化生态研究》立足于闽台两地的南音文化，比较研究了
它的生态、历史、现状、传承、发展、传播等，然后把它们放在一个较为
高层的位置进行系统的、全面的、整体的审视，希望它能为南音在闽台两
地的传承、发展与研究奠定共同的基础。福建与台湾存在着"五缘"关
系，两岸共有的非物质文化遗产，自然可以促进海峡两岸的交流与互动，
所以，对南音的研究是链接闽台两地闽南人心灵的文化纽带。在海峡两岸
关系愈加复杂的当下，本书的出版，有利于推动闽台两地人民的情感融洽
与心灵契合，有利于促进闽台人民的文化认同，增强中华民族的凝聚力，
为推进祖国统一与和平发展构建更为强大的文化基础，具有较高的战略意
义和重要的出版价值——两岸文化整合。

《闽台文化生态中的南音散曲艺术传承比较》以流传于闽台两地的南
音散曲为研究对象，并以 1950—1980 年代的闽台代表性曲唱家马香缎与蔡
小月的曲唱艺术为标本，运用跨学科的理论与方法，剖析闽台文化生态中
南音散曲传承的繁盛、局限、差异与根源。散曲艺术传统是南音作为古老
传统音乐的表征，讨论它，有利于为南音散曲艺术传承与发展之间的矛盾
解决提供启示。

《闽台南音与南音戏关系研究》以流行于闽台两岸的南音、梨园戏、
高甲戏作为研究对象，运用比较学的理论原则，从历史、音乐与文学等多
重角度比较南音与南音戏的关系，全方位展示它们之间的历史文化生态。

首次提出"南音戏"概念，为梳理南音系统的戏曲艺术提供了一种理论思考，有望为后续南音研究提供概念座标与工具。

《闽台南音现代艺术及其海外传播》深入地讨论了闽台南音从新南音到曲艺、乐舞艺术，从传统南音到现代南音艺术的转化，不仅改变了表演内容与形式，而且改变了声音环境，进而改变了南音作为自况的文人雅集音乐的性质，改变了南音人内心那份恬静与文雅。这既是时代给予闽台南音历史变迁的压力，也是南音为适应现代社会艺术审美需求而做出的转型。由于南音人文化自信的历史积淀，虽然南音现代艺术在舞台上的影响正在逐渐扩大，并向海外传播推广，但传统南音的艺术魅力依然受到南音局内人的推崇。然而，闽台南音现代艺术环境审美意识正在改变传统南音的声环境状态。闽台南音现代艺术的海外传播反过来也影响着传统南音的文化语境。

《闽台南音口述史》针对两岸南音人的各自特殊经历，透过两地具体的南音人口述自己的学习经历、活动情况等等来深入了解闽台南音曲唱、创作与传习方面的历史发展，从而达到比较闽台南音的差异，以利于为今后的两岸南音的融合发展奠定厚实的基础。

如今，在建设文化强国的精神鼓舞下，在推进闽台文化融合发展的形势下，当更需要对作为中国传统文化瑰宝的南音音乐文化、音乐体系、两岸传承等方面进行更加用心的研究和传承。而本丛书正是从生态模式、文化概况、现代艺术、海外传播、口述历史角度对闽台南音文化进行整理、归类、分析，以便于让它们能更好地得到发扬与延续，它不但具有文化传承价值，还将提供音乐学院学生学习传统音乐文化以蓝本；同时它还可以作为一个先驱者的角色，成为中国音乐界对中国传统音乐在文化生态学、民俗学、传播学等方面研究的试金石。

## 三

南音，人类非物质文化遗产之一，在闽台两地人民中间流传千年，是一个古老而又珍贵的音乐品种，从它身上延伸出来的有关民俗风情、文化

积淀、传承流播等都是丰富而绚丽的，但因为中国传统音乐所固有的口传心授的传承模式、工尺谱的记谱方法，让许多有着宏大叙述结构的南音文化逐渐湮没在历史的长河中，而无法传之长久，也无法传之深远，这是非常可惜与遗憾的。

同时，福建偏居中国东南一隅，而闽南更是偏居福建南部一隅，人民向海而生的习性也导致南音的传播路线只能与海为伴，虽然它可以传之境外，流播异域，但大海也让所有的南音传播地包括福建、台湾、海外形成了碎块化，这为它的融合与互相激荡造成一定的难度，也为那些研究南音的专家学者们能够掌握足够的资料有高度、有广度、有深度地审视南音带来了不少的阻碍。长期以来，两岸的研究人员都在做着各自的资料积累、分析研究，且更多的是做着南音历史、音乐形态与表演方面的努力，但站在学科的角度统合两岸的资料、深入两地做细致的田野调查的工作，至今尚未有深入涉及的成果。因此，可以说，以往对南音资料的挖掘还有待于深入，更遑论对它进行整体性的研究与分析了。

丛书重在从文化生态视角来思考与研究南音，以田野调查资料为基础，通过大量翔实的历史资料和文献，采用文化生态学、传播学、历史学、艺术学、音乐学、口述学等跨学科理论和研究方法对南音进行深入系统的研究；从闽台两地的视角去探讨南音的过去、现在与未来，包括两地南音的文化生态模式、概况、艺术特色、海外传播、口述历史等，还涉及闽台的传统文化、民俗结构、音乐形式、戏曲表演与现代艺术等跨学科内容，探索两地在这些方面的交流与融合。丛书涉及的许多文献和资料系笔者在福建艺术研究院工作期间，在闽台两地进行田野调查中获得的第一手资料，并首次使用，资料较为珍贵。特别是口述史，随着老一代南音人的逐渐凋零，他们身上所拥有的南音信息、南音资料、南音历史等，若不及时加以整理和记录，这些宝贵的财产也将随着他们的离世而消失，这将令人十分遗憾；而以前，这种针对南音人的口述史，虽有学者关注并整理，但均为针对某个老艺人的口述，而非专题性口述。故丛书对此单列一册，梳理了珍贵的南音口述材料，并将其作为理论研究部分的佐证材料。

丛书的出版可望为南音的研究、保护、传承提供重要的原始资料和文化积累，为化解闽台文化隔离与误识引发的南音传承局限性提供对策，为化解当下南音艺术传承与南音现代化发展之间的矛盾提供思路，以期对我国列入"非遗"项目后的各传统音乐文化保护有所启示，有一定现实意义。

### 四

丛书研究理念与写作具有一定开拓性，学术价值较高。丛书在南音的理论研究基础上提出了一些新概念，有望为闽台南音文化的整体性与多样性的学术研究开辟新思路，拓展闽台南音的理论研究视野。

其一，从文化生态学理论的角度思考与研究闽台南音文化生态，揭示其文化生存土壤、生态系统与运作机制，以期为闽台南音的发展提供有力的学术支持。

其二，提出"南音戏"概念，为梳理南音系统的戏曲艺术提供了一种理论思考，从历史、音乐与文学等多重角度比较闽台南音与南音戏的关系，全方位展示闽台南音与南音戏文化生态。

其三，提出"南音现代艺术"概念，分析闽台南音的创新性发展理念与模式，总结其现代化过程中的艺术手法与艺术特征，同时结合传播学理论思考南音现代艺术的当代传承与传播。

其四，以口述史的研究方法，研究闽台南音艺术的历史发展，梳理近代南音在发展过程中的艺术变迁样态，总结闽台南音的发展规律。

其五，从理论概念、理论体系的高度上去概括闽台的南音教育。随着南音列入世界"非遗"项目，两岸各地都做了一些推广式的教育，大陆有泉州师范学院设置了南音专业，天津音乐学院也进行了南音推广活动，特别中小学校的南音推广活动则更多，如北京师范大学附属中学等300多所中小学都进行了相应的南音推广举动；而台湾台北艺术大学、台湾师范大学两所大学设置了南音专业，有60多所中小学开展南音传习活动。可见，实际的南音教育行动两岸都很多，但有待于从理论高度去对它进行概括总

结，故笔者提出"南音教育体系"，也算是一种新的概念，它不但概括了南音的教育现象，也有望对两地以后的各种南音教育活动提供理论帮助与启示。

此外，丛书整体设计较为合理，学术理念贯穿始终。丛书第一册提出了"文化生态学"研究南音的学术理念，然后以此为基础，采用了文化生态学、传播学、历史学、艺术学、音乐学、口述学等跨学科理论和研究方法对"散曲""南音戏""南音现代化"方面进行了深入的分析，并以"口述史"予以佐证，相对系统地研究并揭示了南音文化生存土壤、生态系统与运作机制。五本书学术理念前后相对统一、一以贯之，这在当前闽台南音研究中也是比较少见的。

## 五

丛书的出版，有助于闽台两地的文化交流与互动。对于南音，除了闽南人喜爱外，台湾人更是它热情的拥趸者。在台湾，人们对南音的喜爱不亚于它的发源地闽南，因此，即使是在两岸隔绝的年代，两地的南音人也通过港澳、东南亚等地进行自发的、民间的、非公开的交流往来。到了两岸解除隔绝以后，因为南音而进行的交流则更是如火如荼地展开，有民间自发组织的小组技术切磋，也有政府参与介入的大型表演比赛；有闽台演出团体间的汇演交流，也有两岸学者间的学术研讨活动；有人因南音而互生情愫，如王心心、傅妹妹、冬娥、骆惠贤等福建南音人渡过海峡，嫁入台湾；也有人因南音而心怀大陆，如林素梅、罗纯祯、卓圣翔等台湾南音人落户厦门，推广艺术。这种交流无需鞭策，也无需敦促，只需大家怀揣着一个介质、一个理念、一个梦想——南音，就能做到彼此敦睦和谐，水乳融洽。

## 六

丛书系笔者近二十年来连续性课题探索和积累的成果，其中，《闽台文化生态中的南音散曲艺术传承比较》为博士论文《两岸文化生态中的南

音散曲传承比较与思考——以马杳缎与蔡小月为考察对象》修改而成,《闽台南音与南音戏关系研究》系 2014 年度国家文化部文化艺术科学研究项目"闽台南音(管)与南音(管)戏关系研究"(项目批准号:14DD32),《闽台南音文化生态研究》系"2022 年度国家社会科学基金艺术学"一般项目。2018 年,丛书入选中宣部"'十三五'国家重点图书出版规划项目"。2021 年,丛书被国家出版基金规划办公室确定为"2021 年度国家出版基金资助项目"。

笔者长期从事福建省传统民间音乐研究,且长期深入闽台基层进行有关南音的田野调查,走入民间、坊间、巷里、社团、学校,甚至田间地头,常与一线的老中青南音艺术工作者们接触,了解了许多南音社团与南音艺术工作者、南音艺术教育者等真实的情况,搜集了许多可靠且忠实的第一手材料,积累下大量素材,丛书是对这些素材进行分析与研究逐渐完成的。

丛书的完成离不开博士导师福建师范大学王耀华教授、台湾师范大学民族音乐研究所吕锤宽教授的指导,离不开硕士导师福建师范大学音乐学院原院长叶松荣教授、福建省艺术研究院原院长王评章研究员对笔者赴台的扶持,离不开闽台两地众多弦友的帮助和支持,这里向他们致以诚挚的谢意!丛书是在福建教育出版社汤源生副社长的创意、指点和催促下勉为其难完成的,虽然他对本丛书期望很高,但笔者实际水平所限,难免挂一漏万,差强人意。再者,福建教育出版社江华、何焰、朱蕴茞等老师为丛书的编辑出版付出了诸多心血,这里向汤副社长与众位编辑致以崇高的敬意!

是为序!

曾宪林

2022 年 12 月 2 日于福州

# 目　录

# 绪　论

　　南音与南管，是大陆与台湾对同一乐种的不同称谓，旧称弦管、御前清曲、南曲、南乐、五音、郎君乐、郎君唱等。它起源于泉州，流播于福建的泉州、厦门、漳州、三明，广东的潮州，流传于中国台湾、中国香港、中国澳门地区，以及菲律宾、印度尼西亚、新加坡、泰国、老挝、马来西亚、缅甸、越南等东南亚国家的闽南方言人群。南音是一座丰富的古代音乐宝库，积淀有词调歌曲、宋元南戏、潮腔、昆腔、弋阳腔、民歌、道腔与佛曲等元素，构成绚丽多彩的历代音乐文化现象堆积层。

　　南音被冠以中国古代音乐活化石的殊荣，不仅如此，它还是中国传统音乐在国际上传播最为广泛的代表性乐种之一。南音文化现象，在当代中国传统音乐文化中占据着不可替代的学术地位和研究价值。

　　1970 年代，闽台学界不约而同地将目光投向了南音，在研究方法上，从音乐学、音乐史学、音乐形态学与民族音乐学逐渐向跨学科研究推进。口述史作为在传统音乐研究的新方法，笔者将其用于南音研究中，既是对自己多年来访谈资料的一种梳理和尝试，也是一种学术研究的挑战。

## 一、何谓口述史

　　所谓"口述史"，自人类发明语言后，有了口述故事的存在，在文字发明之前很长时间的人类历史，皆为口述的历史。中外许多远古历史故事，如中国的炎帝、黄帝故事，西方的宙斯众神、诺亚方舟故事，都是文

字发明以前的口述流传下来的，然后从口述到文字记录下来，经历了很长的一段时间。

然而，口述史成为一门具有现代意义的、严格定义和规范的专门学科，却是始于 1948 年美国哥伦比亚口述历史研究室的创立后。阿兰·内文斯（Allan Nevins）教授领导并推动口述史概念及其方法的运用与推广。随着学科不断发展、不断深入，越来越多学者的解释与定义涌现出来，不断拓展其研究范畴，形成了多种不同的认知，如约翰·托什的"口述史与口头传述"说，即"第一种和更为人们熟悉的类型是口述回忆——由历史学家借助访问而获得的第一手回忆，通常被称为口述史……第二种是口头传述，即对过去的人和事件的叙述和描绘，它们通过口述经几代人流传至今"①。又如，定宜庄与汪润所言，"口述史，按照目前国内学界普遍的解释，是以搜集和使用口头史料来研究历史的一种方法。进一步说，它是由准备完善的访谈者，以笔录、录音等方式收集、整理口传记忆以及具有历史意义的观点的一种研究历史的方式"②。并非口头陈述出来的历史都属于口述史，"而是通过口头陈述出来的历史记忆资料写成的文本形式的历史"③。王明珂将口述史的本质与人物日记、回忆录、自传与传记联系起来，认为这些都是"重建过去史实"的重要材料，将自传、传记与口述历史视为一种"社会记忆"④。他的观点与本文的写作思考不谋而合，他认为："口述历史提供我们的是一种'社会记忆'或'活的历史'，它不一定是过去发生的事实，但它却反映个人的认同、行为、记忆与社会结构间的关系。"⑤ 同一个历史事件，不同的参与者有着共同的历史事件经历和目睹

---

① ［英］约翰·托什著，吴英译：《口述史》，见定宜庄、汪润主编《口述史读本》，北京大学出版社 2011 年版，第 4 页。

② 定宜庄、汪润主编：《口述史读本·导言》，北京大学出版社 2011 年版，第 1 页。

③ 单建鑫：《论音乐口述史的概念、性质与方法》，《音乐研究》2015 年第 4 期。

④ 王明珂：《谁的历史：自传、传记与口述历史的社会记忆本质》，见定宜庄、汪润主编《口述史读本》，北京大学出版社 2011 年版，第 62 页。

⑤ 王明珂：《谁的历史：自传、传记与口述历史的社会记忆本质》，见定宜庄、汪润主编《口述史读本》，北京大学出版社 2011 年版，第 80 页。

过程，但也有着不同的个体体验与个体记忆，即便是同一事件的亲历者，也会因对同一历史事件的不同体验、不同态度、不同心理而有不同的阐述与诠释，也正是同一历史事件的众多不同体悟和口述，让口述史更趋于历史真实。因此，口述史与社会记忆不仅能反映口述资料与社会记忆的记录者与使用者眼里的历史事实，而且能共同绘织起较为客观的历史真实画卷。

钟少华将口述史学定义为"口述史学又称作口碑史学或口头史学，是以口述史料和口述史作为主要研究对象的史学"①。从这个意义上说，口述史并不等于口述史学，口述史学是以口述史为研究对象的史学。钟先生又说："口述史料是指通过访谈者与叙述者合作访谈口述而收集到的相关史料，可以是录音形式，可以是录像形式，也可以是文字形式，但文字一定要有录音为依据。"② 所谓口述史料，应为口述史的资料，是用于口述史研究的资料。仅仅口述史料本身构不成口述史，必须经过访谈者重新整合利用，才能成为口述史的内容。

## 二、闽台口述史渊源及其在闽台南音口述史研究中的运用

"台湾口述史研究最早是从'中研院'开始的，着重点是采访 1949 年以后赴台的与民国历史事件相关的军界政界名人。1970 年代以后，台湾本地的历史开始进入研究者的视野。许雪姬先生就是最早致力于台湾本地的历史和口述并卓有成就的学者。"③ 虽然，20 世纪 50 年代，少数民族社会历史调查采用的方法和成果，以及后来官方组织的旨在为政治服务的整

---

① 钟少华：《呼唤中国口述史学腾飞》，见定宜庄、汪润主编《口述史读本》，北京大学出版社 2011 年版，第 108 页。

② 钟少华：《呼唤中国口述史学腾飞》，见定宜庄、汪润主编《口述史读本》，北京大学出版社 2011 年版，第 108 页。

③ 许雪姬：《台湾口述史的回顾与展望：兼谈个人的访谈经验》，见定宜庄、汪润主编《口述史读本》，北京大学出版社 2011 年版，第 97 页。

理、保存革命史料的调查活动，采用了访谈方法，但学界并不认为是真正意义的口述史。"中国大陆做口述史的实践者从台湾口述史学界接受的影响，可能比直接从西方或者从国内口述史引进者那里得来的多。"① 中国 20 世纪 90 年代，口述史作为"新史学"研究方法传入我国史学界并被接受。21 世纪以来，口述史为音乐学研究所接受并逐渐成为热点。

台湾很早就重视口述史研究方法在南音口述史研究中的运用，成果涉及田野调查实录，如《台北市南管田野调查报告》②；口述史，如《彰化县口述历史——鹿港南管专题》③；发展史，如《台北市南管发展史》④；口述史料，如《王昆山细说南管情》⑤；以及南音大师的生命史，如《玉箫声和——南管耆宿蔡添木生命史》⑥《张鸿明生命史》⑦ 等。

相比之下，大陆的南音口述史研究尚在起步中。20 世纪 80 年代以来，大陆学者们在研究过程中采用民族音乐学实地考察的访谈方法，采集的访谈资料多属于南音知识或常识，有些也涉及南音人物、历史事件，但在使用资料时，并未从历史的角度来书写，而是用于与历史无关的相关论题与论点。由此，即便是运用了近似于口述史的资料采集方法，因为资料使用目的的差异，与口述史方法还是有着本质的区别。

闽台对南音的口述史研究及其成果的差异较大，目前也尚未有关于针对闽台的南音口述史研究，因此，闽台南音口述史研究是一个非常值得努力的领域。

---

① 定宜庄、汪润主编：《口述史读本·导言》，北京大学出版社 2011 年版，第 7 页。

② 刘美枝主编：《台北市南管田野调查报告》，台北艺术大学传统音乐学系论文，2002 年。

③ 蔡郁琳主编：《彰化县口述历史——鹿港南管专题》，彰化县文体局，2006 年。

④ 蔡郁琳：《台北市南管发展史》，台北艺术大学传统音乐学系论文，2002 年。

⑤ 王昆山：《王昆山细说南管情》，右宝企业有限公司 1994 年版。

⑥ 李国俊、洪琼芳：《玉箫声和——南管耆宿蔡添木生命史》，台湾传统艺术总处筹备处，2011 年。

⑦ 吕锤宽：《张鸿明生命史》，台湾文化资产局 2013 年版。

## 三、闽台南音口述史及其研究方法

"作为一种社会记忆，自传、传记和口述历史所呈现的'过去'并非'全部的过去'，而是选择性的过去；不是所有人的过去，而是部分人的过去。"① 闽台南音口述史研究，不是建立在对所有人的口述访谈，而是选择性的，涉及的论题也是选择性的。闽台南音的口述史，不仅通过笔录、录音等方式收集、整理闽台南音传承人的口传记忆以及具有历史意义的观点，也通过被采集人的日记、回忆录、自传与传记等口述史料去研究历史。闽台南音口述史研究内涵不仅包括信息被采集人的口述、日志、回忆录、自传与传记等资料，也包括信息采集人的书写两个方面，只有将口述史料与口述信息，通过采集人的整合、重组与研究，并书写成文本，才能成就闽台南音口述史研究。

"关于口述史研究，我觉得最重要的有三部分：这就是理解口述史、收集口述资料以及保存、研究口述史。"② 首先是理解口述史，如果说"一千个读者有一千个哈姆雷特"，那么每个口述史研究者都有对口述史的个性化理解，在个性化认识的基础上形成了自己收集口述资料的途径。基于这种对口述史研究方法的认识，口述史料与口述史收集材料的途径可以多元化，并非拘泥于自己采集的才是口述史料。口述史收集的途径可以是访谈者本人采集的，可以是他人采集提供给研究者的，可以是座谈会参与访谈的，可以是被访谈对象根据问题提供的书面文本（如自传、传记），可以是前人的历史记忆整理成的书面文本（回忆录）。传统口述史认为："口

---

① 王明珂：《谁的历史：自传、传记与口述历史的社会记忆本质》，见定宜庄、汪润主编《口述史读本》，北京大学出版社 2011 年版，第 62 页。
② 李向平、魏扬波：《口述史研究方法》之"内容简介"，上海人民出版社 2010 年版。

述历史是叙述者与访谈者（历史工作者）合作的产物。"① 在信息爆炸的今天，口述历史的收集途径也产生了变化。口述史研究方法因对口述史的理解的不同和收集与保存信息途径的不同而不同。

考虑到口述史料来源的多种途径，笔者拟将多年田野采集的口述资料，包括在台湾访学期间的采访日记归类整理，从中选出口述史料进行历史研究。在选择口述资料时，应受访者的要求，删除和修改了一些比较偏激的语言。口述史重视的是再现历史，而不是解释历史，从这一点看，虽然经过修剪与修饰的口述史不符合当时当场的论述，但并不影响口述史的性质。诚然，各个学科都在利用口述资料，"但将口述资料用于历史的考证或说明记录，就属于口述史学"②。

本书旨在从多年访谈的资料与关注点中梳理出三个重要论题，即不同时代中南音散曲演唱、南音艺术创作与南音传承，同时也兼谈南音的其他问题，从不同南音人的口述视域来思考它们的历史变迁。由于笔者笔力水平所限，对所思考问题的表述可能不尽如人意，期待批评指正。

---

① 钟少华：《呼唤中国口述史学腾飞》，见定宜庄、汪润主编《口述史读本》，北京大学出版社 2011 年版，第 108 页。
② 钟少华：《呼唤中国口述史学腾飞》，见定宜庄、汪润主编《口述史读本》，北京大学出版社 2011 年版，第 109 页。

# 第一章　泉厦地区南音演唱艺术口述史料

在闽台地区，泉州地区南音社团最多，南音弦友数量也最多。泉州与厦门各有一个南音艺术专业团，即泉州南音传承中心（原泉州南音乐团）与厦门市南乐团，这两个团的唱奏员的艺术水平代表了泉厦地区的专业艺术水平。泉厦两个专业团刚成立时，其师资来自民间社团，他们代表了当时闽台两地南音艺术的最高水平。近年来，这两个南音专业团的整体艺术水平有所下沉，但他们南音艺术水平与艺术创作仍然是闽台南音艺术发展方向的典型标志。

2005 年以来，笔者踏遍闽台地区实地调查南音，访谈各类南音弦友，有国家级传承人、省级传承人，也有热爱南音的普通弦友。日积月累的访谈，不断完善南音知识，试图从南音弦友的南音学习经历中，获取中华人民共和国成立以来以泉厦地区南音乐团为主的专业南音演唱①艺术的历史变迁，以及了解泉厦地区南音乐团在"文革"期间的生存状况。试图从他们的散曲演唱（下面简称为曲唱）体悟中反思南音演唱艺术的历史变迁。

## 第一节　泉州地区南音演唱艺术的口述与启示

泉州是闽台南音的发源地，泉州南音散曲演唱艺术影响着世界南音散曲演唱艺术风格。泉州南音传承中心作为新中国成立以来的南音专业团，

---

①　南音演唱包括散曲演唱、南音曲艺演唱、表演唱与南音剧唱等多种南音歌唱艺术。

专业演员的散曲演唱艺术对民间散曲演唱艺术有着示范性意义。黄淑英、苏诗咏是第一代南音专业演员，李白燕与周成在是第二代，庄丽芬是第三代，他们的南音散曲演唱艺术学习历程体现了新中国成立后泉州南音散曲演唱艺术的发展史。

### 一、黄淑英：南音传统演唱用真声

采访时间：2016 年 3 月 23 日上午 10：00－11：30。

采访地点：黄淑英家中。

黄淑英作为第一代的泉州民间乐团学员，原泉州南音乐团的"四大柱"之一，第一批南音国家级非物质文化遗产传承人，是泉州南音演唱艺术的代表性人物之一。她曾受聘于泉州艺校、泉州师院，担任南音演唱的教师，为南音培养出一批优秀的师资力量与表演艺术人才。她口述中的曲唱艺术观念和早期乐团学习经历展现了南音传统曲唱艺术的美学观念，以及口传心授与团体教学结合的传承形态。作为第一代团体教学的成果，她又成为艺校团代班与泉州师范学院现代传承方式的承上启下者，为南音的传统与现代教学衔接作出了应有的贡献。她不仅参与本科生教学，也是硕士生的南音曲唱指导教师。她的口述对研究南音曲唱美学与南音教育史有重要的价值。

笔者与黄淑英合影（2016 年 3 月 3 日拍摄于黄淑英家）

（一）南音学习经历

1942 年，我出生于泉州的一个普通农民家庭。我父母生育了七个女儿，两个儿子，我是最小的。我父亲喜欢听南音，在我的兄弟姐妹中，除了二哥向我学，其他人都没有从事南音。我二哥以前在文化宫唱南音，领基本工资和演出抽成①。当有人给他一百元时，他抽三十元。

我从小学至中学，一直是学校的文艺活动骨干。1958 年中学还没毕业的时候，冬禅村绞米师傅薛莲兴见到我的艺术天分，鼓励我学南音。在父亲的支持下，我开始到钟楼脚的吴巷向薛莲兴学习南音。我学唱的第一支曲是《荼蘼架》，第二支曲是《孤栖闷》。薛老师教我唱功时，是一句一句地口传心授，对撩拍、咬字、音韵的要求都非常严格。

1959 年，文化部门开始着手抢救传统音乐文化遗产，包括南音、闽南十音、笼吹、永春闹厅、民歌等。在王今生领导下，成立了以抢救南音为主的泉州民间乐团，专门吸收各种人才，薪传泉州民间艺术。这一年，我经常参加大队文艺宣传队活动，在参加元宵节的南音活动时，被文化馆的工作人员看见，他们说服我来考泉州民间乐团。

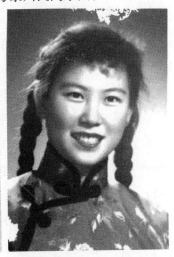

黄淑英年轻时的照片

---

① 所谓演出抽成，即南音听众为台上演员捧场，指明给某位演员或某些演员小费，这些演员只抽取一定比例的小费，其余归老板所有。

　　当时泉州民间乐团刚刚组建，从泉州、厦门、同安招来民间音乐大师，组成乐团。仅南音就有吴萍水（厦门）、吴敬水、森木先（琵琶）、林文淑、王友福、邱志竹、何天赐、苏来好（女）、庄咏沂、陈天波、庄步联、灶先（萧荣灶）等，其中，苏来好、王友福、何天赐、灶先教唱功。当时南音界有一句话"厦门江来好，泉州苏来好"的说法。因为这些大师都是老先生，所以还需要招收一些年轻的新学员来培养，这才有第一次招考机会。

　　1960 年 3 月，来报考的学员参加简单测试，包括测试音色、音准（有没反管，即跑调或走调）和节奏，我因为有一定的南音基础，一下子就被泉州民间乐团录取。我与新招收的十多位演员一起学习，大家分工明确，有的专习琵琶、洞箫、二弦、三弦，有的专习唱功。按照当时要求，学员必须学习两年后才学乐器。南音与新音乐不一样，老先生都说"起工学琵琶，唱曲无韵味"。学唱曲，一般要学到差不多七八分熟，才跟弹琵琶。老先生说韵味是个人的特点，没有一定的学习怎么做得到？口传心授的教学，靠的是学员的耳朵，学员要学会自己分辨是否反管、背管或不入管。一个滚门有十几支曲，每个学员要会两曲，一支是与他人重叠的曲目，一支是自己保留曲目，其他十几个人的曲目都必须熟悉。

　　接下来的两年学习非常严格。乐团每天上午、下午、晚上共三节，每节两个小时的教唱，其他时间自己练。老师说要这样练习才能够熟悉，不熟悉就没有韵味。南音是装饰的，老先生们都这样说，装饰不能"太多的齿"，不能"触着触着（音译）"，棱角分明不好听，而要圆润。字眼要叫准，要开音，要做到人不看字也能听得懂这个字。吐字收音，字头字尾要清楚，拉腔要分明，不能唱得一个字都听不懂。与乐器配合要听得懂乐器的紧慢速度。演员舞台的台风要好，坐姿挺拔，不能像民间馆阁拍馆那样随随便便，松松垮垮。

　　老先生不太会教唱功，只懂得说唱大声些，不懂得说吸气，学员们也都不怎么会吸气。后来为了解决唱腔气息问题，请了一位文化馆新音乐工作者孙思文来教演唱的气息，将怎么呼吸和用什么地方呼吸教授给大家。

大家都用了这个方法，练完音色更加明亮。

那时候练得多，一样练习七撩曲与三撩曲。七撩曲如【倍工】的《杯酒劝》《珠泪垂》《月照芙蓉》《一对夫妻》，三撩曲如《思想情人》《遥望情君》《出汉关》《三更鼓》，一个滚门一个滚门地学，老师没要求学多少滚门。当时叠类曲学得比较多，如【北叠】【尪姨叠】等。现在泉州师院的七撩曲与三撩曲曲目教得比较少，基本上难度大的曲子因太少人唱都快失传了。

（二）南音艺术实践

我们 1960 年入团，1962 年就开始演出了。一半时间练习，一半时间演出。一般是乡里做生日、结婚庆典、贺寿等民俗礼仪需要南音的就请我们去演出。这些演出，团里有收礼金。当时没有做春秋祭，老先生只教授舞台上南音演唱的上台下台仪礼。按照南音的滚门，每个演员必须唱两支曲后才换其他演员，在第二支曲的最后两句要站起来，准备递拍换人，操乐器的演员也趁这个时候上台换人。曲唱演员要懂得接洞箫的引音，因此每位曲唱演员一般都有相对固定配合的洞箫合奏者，如果不曾合过，那么曲唱演员的发挥会受到影响。乐团基本上有两个琵琶手轮流换，琵琶定弦后不容易走音，有的演奏者不会听管门，会演奏成反管。

当时街头巷尾有南音活动。1962 年，乡村佛生日，在庙前结彩棚，很漂亮，棚下很多人，举办大会唱的接待有烟、茶、果子、蜜饯等，家家如此接待南音人，一般搬戏（戏曲演员）是享受不到这样的待遇。我第一次出去参加这样的活动，感受到南音好高贵。

（三）"四大柱"的演唱艺术特色

那时候马香缎、苏诗咏、杨双英与我被群众称为"四大柱"。四个人的唱腔风格都有各自的特点，都可以表演，有的边唱边表演，有的边奏器乐边表演。我还没学南音的时候，马香缎就已经向她的老师和她的父亲学习琵琶。她父亲是南音弦友，也是乐器商人，他自己不会做乐器，从别人那里买乐器来贩卖。马香缎的启蒙先生好像是顺林（音）先，她的音韵比较"落合"，装饰比较"牵细"。

我的唱腔字眼比较清楚，咬字吐字清晰，装饰圆润，音色像男声。我与马香缎是一对固定合作的伙伴，在表演曲目中凡是涉及两个角色的，我饰演男生，马香缎饰演女生。

黄淑英演唱照

苏诗咏器乐比较好，刚学时也是唱功为主。在二十多岁时，有一段时间因服用鹿茸束住声带而失声，改学器乐，那时候还没"文革"，后来恢复声音后继续从事演唱。

杨双英是南门人，她也学得比较早。杨双英比较高音（即类似女高音）。我们各人装饰（润腔）都不同，杨双英比较有气（擅长运用气息），有新音乐的东西。苏老师的装饰，再高的音也能唱上去。我与马香缎比较中音（即类似女中音），唱的音差不多。

（四）"文革"时期的南音演唱活动

"文革"前期，我们团还没有解散。省里非常重视南音曲艺创作，我们团排演样板戏《江姐》《沙家浜》到省里参加汇演。现在仅剩一本《江

姐》剧本，不知藏哪里去了。"文革"后期，我们团解散了，我被安排到浦江衡器厂当普通工人，也不敢参加南音活动。

（五）改革开放后的南音演唱活动

1978～1979年，我们团恢复活动后，团长一直叫我去，我才回团继续工作。那时一场演出分两个人演唱，一个唱上半场，一个唱下半场。我在《红灯记》中饰演男角李玉和，在《沙家浜》中饰演阿庆嫂，也是表演唱。因为演出人员太少了，我们在没表演时也参加乐队。1979年以后，我去过菲律宾演出。1988年7月18日的西安古乐联谊会，全国各地都有队伍参加，台湾也有队伍来参加，我们团有十几个人去。我们团唱佛曲《南海赞》，其中有器乐，也有表演，没有节目单。

大会唱若按滚门排序，比如起五空管，就得按七撩先起曲，然后过支到三撩。我们去演出，开头起指套或指套尾，每套或三节，或四节，嗳仔指一般摘尾节起来和。原本"谱"是到最后才奏，但因演出时间长，队伍多，也在演出中间煞谱。现在七撩、三撩曲比较少听见，唱短曲的人比较多。因为长的曲子有十几分钟、二十几分钟，老人要身体好才能唱得动。现在都是娱乐的，唱十分钟内的小曲比较合适，十几分钟的长曲，老人家是很难唱的。

（六）南音曲唱教学

我在团里很早就开始教学生了。当时有印尼学生来学，老先生没教，就我们教。一般几个人在教，互相切磋。我当时学的多，熟悉比较多的曲子。乐团有的人去教南音，还要向我请教学习。那时我教学，没对那些熟悉南音曲目的学生收费，有对那些不熟悉南音曲目的学生收费。我自己平常也有自学。

我退休后去过台湾三四次，曾去菲律宾等海外演出，去过印尼有三四次，印尼社团要留我在那教馆，我因住不习惯就没去教。

2003年，当泉州师院成立南音专业的第二年，我就去教了。去年（2015）下半年，我就没去了，今年也没去教。1997年香港回归时，我受聘去老年大学教学，包括鲤城区老年大学。我在老年大学有十几年的教学

黄淑英与泉州师院南音专业的学生合影

经验。我用的教材是文化宫郑振文编的那一套。师院也是教工乂谱。七撩曲教得比较少。我有去参加福建省比赛，参加国家曲艺优秀节目观摩演出，获演出一等奖。

（七）散曲《我为你》的演唱艺术

《我为你》出自陈三五娘的故事，是陈三到五娘家当奴才，对五娘诉苦时唱的曲。老先生没具体的要求，只说有气愤的东西，用诉说的方式唱。这唱腔运气、咬字收音都有要求，比如有的字头、字中（即字腹）、字尾，如我就是"我"，"于"是拉腔，"汝"是拉腔转过，"我"慢慢的开口。南音咬字收音，有的嘴巴向外，有的嘴巴向内，如"元宵"的"元"字，慢慢开，慢慢收，嘴巴开得太大无法装饰。南音的音韵很多，有的牙齿音，有的鼻音，有的唇音，主要看字眼。有的一字多音，要看下面的字读音。如"春今"的"今"，读音"担"；"今日"的"今"读音"金"。有的是唇音，如"身心"两个字是有区别的，"心"是合唇音，"身"没有合唇，是舌齿音；"心"如果没收音就变成"身"。"今日"的"日"念 li。虽然"许多"的"许"也是多音，看上下句配合，"阮不是许处"的"许处"读音是"只处"，看下字装饰。"许处"是"你在哪"的意思，"只处"是

"阮在这里"的意思。

顿挫，即顿字，顿在"庄跳"，顿在"点去倒"，器乐先奏半步，唱腔后面才出声。这种做法是基本的，但不是每个字都用顿挫。不然怎么抑扬顿挫。新音乐说顿挫是"没气"才用顿挫，我也不会说。我觉得很难学，那要有气才能学得来。咱就是抑扬顿挫。顿挫比较后面，还没有半拍，器乐一奏才出声。不知新音乐叫什么，休止比较长，跳音（琵琶指法）是五个和四个。我没有去整理也不会整理。《纱窗外》的"不汝"是顿，我认为这是唱功，是抑扬顿挫，不是没气，新音乐是没气，我自己土想（即没有参考别人的观点，自己想的）的。一般自己唱，详细听才能听得出顿挫，听得出指法"点去倒"，唱到熟练就可以自己发挥。我初学时候觉得好听但做不来。马香缎先学一段（即马香缎比她学得早），所以她先会的（即顿挫），我是入团后才会发挥。我是学了很熟以后才能自然地唱出来。若是对南音熟一些就可以做得出顿挫，若是不熟，就不能自由装饰了。

还有一个是心情好就唱得好，心情坏就唱不好。短曲唱十遍都不一样的。心情好，唱得也"水"（闽南话"美"的意思）；心情坏，唱得不好。我唱较"落和"，但字比较不清，这是人家（即别人）说的。"文革"后曾经有一次在吴厝祠堂的舞台上唱《思想情人》，观众都叫好，说从来没听过我唱那么好。

（八）南音曲唱"真声"审美

二三十年前，我培养的一个新音乐教师，她学完去教学生。我问她，我的发音有没用气息？她回答说当然有了，不然你怎么会唱这么好。她说如果是土的，可能不好唱。但是我感觉用新音乐方法演唱的南音，并不那么好听。它的装饰较差，我也不知道怎么说。南音传统演唱用真声，新音乐唱法强调用气息，用假嗓，如果整支曲要假嗓，那真不好听。王友福、吴萍水、何天赐等老先生都用真声演唱。

中国音乐学院王淑芬说用真声比较损伤声带，她是美声唱法的。但是我觉得真声比较好听。她刚来学时听不懂泉州话，一直想放弃，后来学会了一支曲，参加元宵节南音大会唱，唱得好，就觉得好听，就又多学了

一支。

（九）黄淑英口述的启示

黄淑英出生于旧社会，成长于新中国。她是新中国成立后学习南音的第一代女生，也是从民间社团学习转为接受专业化训练的第一代南音人。她的南音专业学习经历，反映了新中国成立后民间南音人才职业训练与团代班教学相结合的新模式的产生，反映了培育新一代南音专业人才的团代班教学模式的诞生，同时，也说明了南音散曲演唱技术的转型始于这个时期。她们开启了由真声唱法向混声唱法转型的过渡时期，是接受南音混声唱法的第一代。

1. 团代班教学模式的启示

1960 年，泉州民间乐团招收第一批学员，由当时最为著名的南音先生组成教学团队，他们根据学员的实际情况，编写教材，因材施教。一方面按照学校课时与课程的教学规律，合理安排每日、每周的集体学习、自习、合奏、社会实践等内容，规定学员必须掌握具体曲目量，聘请声乐教师教授发声方法，使得学员的"音色更明亮"，艺术能力很快精进。另一方面，老先生带领学员将习得的艺术融入社会婚丧喜庆的民俗生活中，感受职业艺术生产与民俗生活的密切联系，亲身体验南音从业者的社会身份与地位之高贵，产生以从事南音为豪的文化自信，进而更加努力地学习南音文化。

最为重要的是：其一，从老先生对南音散曲演唱"圆润"风格与不要太多棱角的强调可知，民国时期南音散曲演唱风格已经出现讲求"圆润"与讲求"棱角"的不同流派。其二，南音社团不再是男人的社团，一般家庭妇女也可以进入社团，与男性平等发展，探索南音散曲女声科学唱法成为南音先生们的第一共识。其三，南音散曲唱法第一次依照声乐艺术方法进行训练，从传统的真声唱法转向兼有假声性质的混声唱法，南音散曲演唱审美也出现了跨时代的变化，从真声审美向混声审美发展。

2. "文革"期间南音艺术形式发展与挫折

"文革"初期，泉州民间乐团为了生存，一方面创作演唱符合时代政

治需求的新曲，另一方面移植样板戏剧目，发展表演唱与曲艺艺术形式。南音《江姐》等新编曲目得到了文化部门的认可。然而随着"文革"破四旧的深入，泉州民间乐团解散，大家被下放到各个社会岗位，直至1978年复团。"文革"期间，大家避免公开场合碰传统南音，南音事业遭遇挫折。

3. 南音散曲演唱艺术在教学中的代系传承

黄淑英不仅任教于社区老年大学，还执教于泉州艺校、泉州师院。她的教学已经与传统南音教学有很大不同。其一，她本人是团代班教学模式培养的第一代，也是女声唱法的第一代。她所接受的教学观念已经不同于传统的教学思维，有比较开阔的视野。她的唱法融合了假声观念下的混声质性，不再是传统的纯粹真声美感。其二，她的教学实质上是向社会普及推广混声质性唱法。尽管她自身可能没意识到这一点，但她的教学已经切实影响到泉州南音散曲演唱的声音美感。

**二、苏诗咏：箫弦法就是唱功唱法**

采访时间：2016年3月24日下午。

采访地点：泉州市丰泽区老年大学。

苏诗咏与黄淑英同时进入泉州民间乐团，也是南音"四大柱"之一，入选第一批南音国家级非物质文化遗产传承人，曾赴菲律宾、印度尼西亚教学多年，至今仍为南音的当代传承奉献心力。

（一）南音学习经历

1946年，我出生于泉州东湖社区，那时已临近解放。我念小学、中学时（大约12岁）跟启蒙老师薛莲兴学习南音。我们都叫他小憨先，他的技艺不太高，但非常的热心，非常喜欢教。他组织并教授一班小孩子。我和师姐黄淑英一起参加学习，她年龄比我大四岁。我们先学南音，后来薛老师又请梨园戏老师来教我们一些折子戏，如《陈三五娘》等。我小的时候非常瘦，我们演陈三五娘，黄淑英演陈三，我演益春。

1960年，泉州成立民间乐团，那时我才十四五岁，差不多初中毕业。我们通过考试考进乐团后，没再念书，就在乐团学南音。我们团有好几个

学生，我算是年纪最小的。我们有 13 个老师，其中好几位是陈武定的学生，陈是后来人们公认的南音祖师爷，一个叫庄咏沂，一个叫何天锡，一个叫邱志竹，还有一位是陈天波，大概是他们几位，我也不太清楚。

苏诗咏（右后一）与老师合影

教唱腔的有两位老师，一位是吴萍水，他教唱腔非常出名；还有一位女老师叫苏来好，她也教我们。当时学唱的人较多，学器乐的较少。学器乐就马香缎与我比较好。其他学员乐器学得少。我因为喜欢器乐，所以也比较认真学。我主要是琵琶和三弦。我们那时的教学方法也是以前老师传承下来的。老师坐在前面弹琵琶，我们持拍，捻撩、打撩，用脚打撩。

当时乐团的上班制度，上午上班，中午下班，晚上也排练。我们从小就听南音，入团前已经会唱，入团后很努力，学得好，而且声音很好，随便怎么唱都行。

我们以前演出，按照传统排场，先嗳仔指大合奏，接着唱曲，唱的都是上撩曲，有时是七撩，有时是慢三撩，唱完，再唱一首比较大的曲，然后演一个曲艺节目，再唱曲，再演一个曲艺节目（一个晚上演两个曲艺），曲艺演完用品箫伴奏，唱品管。我们唱品管和现在不一样。现在用的是洞

管音高的品箫，当时的品管是要琵琶降线下来，比现在还要低大二度，即原是工空退成ㄨ空。品箫伴奏，唱品箫的曲，最后煞谱。我们演过很多曲艺节目，它们都是传统梨园戏一节一节的改编而成，如《陈三五娘》的"赏花""绣孤鸾""思春""小七送书"等等。吴萍水从菲律宾回来，很爱曲艺，他去同安高甲戏团编曲，从中改编了很多曲艺节目，如《郭华买胭脂》《英台山伯》《雪梅教子》等。我们经常是带乐器表演。因为空手排演就与戏曲相同，所以要持乐器。团里每天晚上都有演出，也下乡演出，为了生存，只好这样。1961年，为了参加曲艺比赛，陈天波老师从传统曲中选择创作了一个小曲艺《责益春》，马香缎唱五娘，我唱益春，唱品管。

以前团址在文庙明伦堂，我在那里住了十年（1960～1970）。有的团员有住那里，有的没住，住在那里有很多人练曲。有的老先生也下去跟大家配乐练曲。

（二）"文革"期间的南音活动

我们进来学几年后，"文化大革命"快开始了。大家就学唱新曲，有整出的曲艺节目，如《阿庆嫂》《沙家浜》《江姐》；也有单支曲目。《沙家浜》《江姐》的曲，原本由梨园戏改编创作而成。陈梅生与王爱群都有作曲，我唱过王爱群作的曲，还学了非常多的新曲。"文革"期间（1970年以前）的下乡演出，有唱新的，也有唱旧的，如《江姐》《阿庆嫂》等小戏，还有很多新曲、散曲。

1966年至1970年，我退到乐器组，没怎么唱。但是，有些很爱南音的人，他们自己偷偷在外面玩。那时候抓得很厉害，有的被抓去关，就算唱新的也不行。因为他们不相信你唱新的，认为你唱旧曲。那时有演黑戏的（即未经允许偷偷演传统戏），泉州地区还枪毙了一个戏头家。1970年，泉州民间乐团散团。1970年至1979年，我被安排到医药公司卖药，没参加南音活动。1978年后，当时很多人出来唱，我和我爱人因为工作好好的，也就没打算出来唱。

（三）改革开放后的南音活动

1980年代，李仲荣在花桥宫那边开了个馆，现在也有一馆。那时泉州

南音人很多，大部分是市区南音社的人，有学生，有梨园戏的人去唱。如梨园戏的何少璐也常常去唱。当时每个晚上都有活动，不一定按照指、曲、谱的排场来。人多才有按照排场。当时逢好事（即喜事）有去演出，但是丧事一般不去，只有亲朋好友的才去。社会上很多人都用南音赚钱。我们是亲朋好友来邀请才去，不赚钱。若是被请的人只讲钱，他们不请客。如果是被朋友请去的，那是好款待，吃得好喝得好。他们说今晚来去 ti（闽南话读音，即"敕桃"的简称；"敕桃"，意思：玩。）一下，一会儿开桌（即筹办宴席）请客。

1981 年，泉州就跟海外有南音交流，与菲律宾有频繁的来往。1983 年，菲律宾有一团要来拜馆，王今生与马香缎到我家里叫我出来。王今生说，现在乐团好的人才没几个，大家都出来了，你也应该出来。我才出来 ti 南音。1985 年，第一次有专业的南音乐团演员到菲律宾。1987 年后全部改为从业余中挑选团员到菲律宾交流。

1983 年，中国音乐学院派出了 20 多名教师组成采风队，分赴广东汕头和福建泉州，学习潮州音乐和福建南音。在泉州采风的同志学习演奏了南音四大名谱《八骏马》《梅花操》《四时景》《百鸟归巢》，学习演唱了《元宵十五》《望明月》《烧酒醉》等曲。他们拜访了王爱群、林文淑、庄步联、吴造、马香缎、吴世忠等人和我。空政文工团的万馥香（《江姐》饰演者）与中国音乐学院王淑芬两位随赵沨一起找我，我教万馥香唱《满空飞》《元宵十五》，教王淑芬唱《望明月》。1983 年元宵节"泉州市第三届国际南音大会唱"在泉州举行，第一场万馥香演唱《元宵十五》，王淑芬演唱《望明月》。中国艺术研究院的吴慧玲虽然是女高音，但她唱不好《满空飞》，就学《望明月》。

1984 年，我在艺校教学，王心心是我学生。她的南音是她爸爸启蒙的，她命很不好①。2009 年我在台湾时住她那里。她的唱腔与她生命一样，有一段时间唱佛曲，她唱《普庵咒》，蛮虔诚的。

1985 年成立南音学会，赵沨担任会长，我也是南音学会的理事。王耀

---

① 王心心嫁台湾后，因丈夫陈守俊过早去世而守寡，故称其命不好。

华老师他们，还有北京那些人也参加。我与爱人张志超两人成立了南音实验小组，也是轰轰烈烈的。我们成立这个实验小组，比较正规，是南音学会取的名字，就是要让人家更好学习，很多人都跑到我这个小组里面来唱，大家都唱旧曲。每天晚上，陆陆续续的人来玩，今天你来，明天他来。实验小组地点在胭脂巷那边，经常也有其他地方的人来。

我只有 1988 年参加省里三个单位联合主办的唱功比赛。一组是专业组，一组是业余组。我因为没回泉州南音乐团，参加业余组比赛，获业余组第一名。那时 42 岁，今年 70 岁。1989 年，三明市办了一个"八月十五大会唱"，其中有人上台演唱的一支曲，是由王爱群创作，我首唱的。

（四）"四大柱"的演唱艺术

那时候唱得比较好的有马香缎，她是我的师姐，第一出名的。比较出名的就马香缎、杨双英、黄淑英，还有我。我最小，她们都很疼我。当时社会上对我们四个人评价很高，把我们称做"四大柱"。我们各人有各人的特色。马香缎的声音比较低沉，韵非常美。杨双英和我的声音比较高亢，我们唱高的比较 tia（靓）。马香缎是 1987 年走的，那年她才 46 岁。她大我 3 岁，跟我关系很好，我非常敬佩她。她每天有闲暇的时候，就用那支琵琶弹奏，一直学习，学了很多指套。

（五）王今生

王今生任市长期间，成立了泉州南音民间乐团。他说："在我当市长期间，如果南音在我任上绝了，后人会骂我。骂说南音是在你手上灭掉的。"他一贯关心传统文化。当时红卫兵要拆开元寺、承天寺，他拦在红卫兵面前，喝道："你们谁敢拆！"所以开元寺保护下来，他功劳很大。南音保护下来，他的功劳也很大。

（六）海外南音教学

1987 年，我就那次去菲律宾回来后，菲律宾一直邀请我再去。我是1992 年再到菲律宾，在国风社住了 13 年。我刚去的时候，菲律宾南音非常昌盛，支持南音的老人家非常多。到那里后，如果不学就跟不上人家。因为他们认为你是老师，人家要叫你合乐你不会，就会很失礼。虽然以前

我也有学一些，但是更多的指套还是在菲律宾那边学的。那边有很多老先生，比如林玉谋，在菲律宾非常有名。解放前吴萍水曾在国风社执教过，也是国风社的老师。当时那里还有一个泉州人叫林燕仪，我在那里，人家要跟我合，我不可能说不会，所以要很认真地学。我自己算了算，也学了36套指套。我是弹琵琶的，弹琵琶比其他的难，一整套背下来确实不那么容易。就算到了现在，我的记性也还可以，她们都说我不错。当然整套没错的也没有几套。琵琶拿起来就要整首弹，国外唱曲的人比我们少。他们主要是合指套。几年后，随着老人家过身（即去世）后，南音就慢慢衰落了。那时大陆也去很多南音弦友，有一半人很厉害，也有一些只会一点点。一套指套有长有短，最少也要35分钟以上。当然也要看演奏的速度是慢还是紧。若合得慢，时间就拖长了。

在菲律宾期间，我曾教了四个学生，当时他们四个都是从大陆去那里念书的小孩子。那时国风社叫他们来学习南音，并帮他们交上学的学费。这四个女孩子后来嫁得蛮好的，有嫁晋江，有嫁泉州，有嫁石狮。我还曾教了一批真正番仔（菲律宾人），他们不会说我们的话。

我去菲律宾期间，印度尼西亚馆阁就一直来请我去教，但我在菲律宾馆阁教学，不好离开。2005年等我回泉州，印尼方面听到消息，就一直打电话来邀请我去教学。我又去印尼教了六年半（2005年至2011年11月）。我去印尼东方音乐基金会的时候，他们还只是会所，两年后他们就招了一些新人。我曾经在一个私人家庭里教授南音。这个家庭的爷爷会唱一些曲，他就叫他的儿子、媳妇、三个孙子、女儿等一起来学南音，共有10个人来学。目前他的儿子、媳妇和三个孙子是印尼南音的中坚力量，他们还学得挺不错。根据我去教过的两个地方来看，他们不是很难教。他们用拼音，唱得特别准，比晋江、石狮更容易教。他们把南音当成语言来学。指套仅教指尾，"曲"一般是草曲，比较小的曲。他们刚开始唱小曲，慢慢学多了就学更大一些的曲子。他们有过来参加永春大会唱。

菲律宾的两个学生、印尼东方音乐基金会的三个孙子，最近乐器都会了，有经常演奏。现在印尼东方音乐基金会会长的儿子和媳妇已经是基金

会的大股东了。

苏诗咏在印尼教学

（七）回国后南音教学

2011 年从印尼回到泉州后，我在老年大学和泉州师院教学。老年大学都是老人家在学，每周四下午活动。他们希望能够有排场，要找一个训练老师。因为他们当时学的不对，我帮他们纠正纠正，现在要改很难改，我也是为老人做点事。

我以前教过很多孩子，上大学后他们就没学了。所以，每周星期二下午我还在一个地方——东湖社区——有活动。我弄了一个南音小组教学。东湖社区的媳妇，嫁过来才学的，不会跑掉。她们有比较多的空闲时间，有六七个在学。这个社区的妈妈，现在挺会唱的。

师院念本科的大学生，有的没学过，有的基础非常差，也不认真也不爱唱，我可以理解，他们只是要一张文凭，他们有的根本没兴趣学南音。学南音要有兴趣才能学到东西，如果只是要文凭，那没意义。倒是这些老

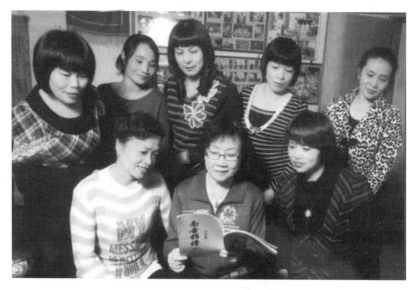

苏诗咏在泉州东湖社区教学

人家让我非常感动。1992～2011 年，我整整 20 年在外面。我刚回来时很受感动，他们都老了还这么认真在学习。2013 年我生病了，歇了一段时间。我去师院教本科，这几年有研究生来学唱。陈振梅是我带的，她唱、琵琶都不错，已经毕业留校了。我现在带一个叫黄娟娟的。

（八）南音录制曲目

我录制过唱片，一片是 1988 年录的，一片是 1991 年录的，一片是 2010 年录的。《自别归》《良缘未遂》《睢阳》《辗转三思》，这四首曲子是 2010 年录的，那时候我已经 65 岁了。我弹琵琶，王大浩吹洞箫，夏永西拉二弦，他们茶馆的一个女学生弹三弦。《风落梧桐》《怜君此去》《出画堂》《玉箫声》这四曲是 1991 年录的，曾家阳弹琵琶，周成在吹洞箫，歪先（即庄金歪，也是乐团的，过身了）拉二弦，施信义弹三弦。其他如《怜君此去》《三更鼓》《重台别》《随君出来》《一间草厝》《师兄听说》《恨冤家》等曲，李仲荣弹琵琶，我爱人张志超（过身好多年了）吹洞箫，我们团萧荣灶拉二弦。我爱人与萧荣灶都会唱，一个吹洞箫，一个拉二弦，两人也都参加《阿庆嫂》的录音，边唱边拉。张金泉弹三弦，他是厦

门南乐团张丽娜的父亲。早年录的声音比较不好，主要一个问题是没有安静的地方。有的是在福州录的，有的是在杨志红那里录的。后来录的呢，我是有声音了，但是却没气息了。嗳仔指《汝因势》《纱窗外》《鱼沉》《出庭前》《忆着君前》《亏伊历山》《见浑天》，七撩曲《珠泪垂》《敕桃人》《碧云合》《幸遇良材》《杯酒劝君》，三撩每个滚门都有学到。四子曲，【沙淘金】【叠韵悲】【竹马儿】【北相思】，我 65 岁录的就是四子曲《自别归》《朱郎》《辗转三思》《良缘未遂》。趁还会唱赶快录，现才录了一片，身体较差。其他【长滚】【相思引】的曲目也录很多首。也有唱新曲，新曲多是旧瓶装新酒，我录的新曲曲目全部没出版。

去年（2016）泉州南音乐团在操作的纪念工程，我参加了器乐演奏，没有唱。因为现在唱不好了，主要是气 xia（色）、韵味不足了。我只参加录了二三十套，不是每一套都参加。最近，夏永西和我们几个在做一个申请，想下个礼拜办一个演出，这也是经过市里批准的。我们最近准备开始弄一个培训计划，大概是省里批的经费，叫了一些教师来培训。反正还可以做的我就做。

（九）南音曲唱艺术评价

现在有些教师在教南音，没有规范，不够格。南音教学也要有标准，也要有教材。当然老先生不像他们，老先生教"曲"、教"指"时主要强调三个要点，即叫字要准确，音准唱对，韵味要对。

老先生说唱腔，有的说唱功。戏曲是唱功，正经应该是唱腔才对，以前传统说这个唱 ya 好。同样学唱功，有的学得好，有的学不好。器乐也一样，有的学得好，有的学不好。对学得好的我就比较疼惜。

什么叫做好？比如洞箫要准，箫声才会 tia（靓）。那时候我们的笛子、洞箫不差。琵琶若熟，唱得会比较到位。南音唱功叫箫弦法。箫弦法就是我们的唱功、唱法。如果你会器乐，就会唱得好。我在外面教学时，那些吹洞箫的跟我说："你若唱得好，我们吹洞箫也会吹得比较好，我们才会跟你，这个韵才吹得出来。"你若唱得比较直，比较不会唱的，吹洞箫的就没什么可以 ti（即表现）。"我就是当团仔（孩子）时学得比较多。

（十）对蔡小月与马香缎曲唱风格的评价

那时候台南有南声社，张鸿明、林长伦一直推荐我去菲律宾。蔡小月很幸运遇到林长伦。林长伦非常器重她，用心培养她。有个法国人把台湾南音带到法国去表演，小月有去法国唱。蔡小月叫我小妹，1990年代到菲律宾后就离开了。她没学乐器，仅学唱。那时在国风社，她在演奏厅，二弦拿起来不会拉，我就知道她没学过乐器。她非常热爱南音，她说过她的老师很严格，她的老师包括张鸿明。2009年，我到南声社，张鸿明老师还请我（即宴请），林长伦的儿子对我也很热情，他们都跟我很熟。一个人需要得到别人的支持才能有更好的发展。

在东南亚，如果你是大陆的，会弹三弦或其他乐器，或会唱一两支曲，你就不用担心吃住了，马上有人来把你带进去，吃住在那里，都是理事长出钱。

我1992年去菲律宾，马香缎比我更早去。我有她自己录的"指套"，那是她降调自弹自唱的，她根本没办法录洞箫，很可惜。

蔡小月唱腔的艺术特点，可以说她的唱腔是无与伦比的。马香缎的唱腔非常低沉有韵味，非常好听。其实，无论是唱歌，还是唱南音，低音是非常不好唱的。我个人的感觉她们两个人完全不一样。小月唱得比较高昂，可以唱出自己高亢的特点，与马香缎完全不一样，我当时感觉我自己的演唱有点像她。

因为台湾与泉州的南音唱法其实不一样。我当时在菲律宾，有个台湾人唱得也不错，她嫁台湾人，又嫁菲律宾人。菲律宾有几个会唱的。蔡玛莉说，泉州唱得比较柔，东南亚唱得比较高昂，我们唱法完全不一样。但是你要听高昂的像蔡小月，要听有韵的像泉州。一般一开口就知道是外面的，还是泉州的。有的人爱听韵，有的人爱听高昂。

（十一）与江之翠剧场的来往

1990年代，台湾江之翠来了四五人，他们来的时候都是一张白纸，就住在我家里。我在菲律宾时，他们来菲律宾，我让他们住国风社，找我和丁信昆。周逸昌学电影导演，整天请梨园戏，学梨园，想做成小剧场，不

是南管戏，走的路子与陈美娥比较接近。台北好多南音社团都是传统唱法，他们坚守传统，组成小组唱。

笔者与苏诗咏合影（2016 年 3 月 24 日拍摄于泉州老年大学）

（十二）苏诗咏口述的启示

苏诗咏是黄淑英的师妹，两人同时进入泉州民间乐团，过着同样的学员生活，有着早期泉州民间乐团学习生活的相同记忆。后来她到东南亚教学，遇到台湾蔡小月，对两岸南音散曲演唱艺术有更深入的理解。

1. 散曲演唱艺术

老一辈在教授她们唱曲时，按照传统持拍、捏撩、打撩、用脚打撩，并形成比较一致的标准，即"叫字要准确，音准唱对，韵味要对"，相比之下，现在南音教学，因教师水平参差不齐，缺少这样的统一规范。

从万馥香、王淑芬、吴慧玲等歌唱家的表现可知，1980 年代的中国声乐界是有学术思想的，她们并未排斥中国传统声乐，反而放下身姿向民间南音散曲演唱家学习并登台演唱。她们并非泉州人，但能克服语言障碍，为弘扬古代中国声乐艺术贡献力量。

苏诗咏与马香缎、黄淑英、杨双英被誉为"四大柱",一来可知她们的艺术水平之精湛,二来可知她们深受民间的喜爱和欢迎。反之,从泉州南音文化圈接受并认可四个人的散曲演唱艺术,可知她们的演唱无形中改变了泉州散曲演唱艺术审美与演唱方法。这种影响力随着"泉州南音国际大会唱"逐渐散播。

闽台两地,大陆推崇新编、新创曲目,为适应新曲目演唱,演员只能改变唱法,使得南音散曲演唱艺术逐渐随时代改变。台湾社团只唱传统曲,坚守传统唱法,他们的散曲演唱艺术保存了古朴的韵味。从闽台代表性散曲演唱家来看,马香缎唱腔低沉,台湾蔡小月声音高亢,两人都呈现不同的南音美感。

2. 演出民俗与排场

从她的口述中,我们了解到当时的学员不仅每天上班,而且经常参与社会民俗演出。当时的活动,人数决定排场或不按排场。人少就自由演唱,人多才有按照指、曲、谱排场。

由于南音人骨子里自视高贵,她们没有参与民间卖唱活动。南音在她们那里,是非常高贵而神圣的传统音乐。她们经常演出的曲目中,既有新编曲,也有传统曲。其中,经常上演吴萍水等人由梨园戏剧目改编创作的曲艺节目。每天按照传统规制演出,演出曲目中,一定有两个曲艺节目。笔者以为,一方面,群众喜欢听有故事的南音,她们只好创作排演这类曲目,迎合观众的需要;另一方面,她们经常参加曲艺家协会组织的比赛活动,必须创作排演曲艺节目。她们每次演出只是增加两个曲艺节目。这时期,泉州南音乐团以梨园戏故事情节的指套编创了许多曲艺节目,甚至排演南音小戏,让南音曲艺演出形式逐渐深入人心。

**三、李白燕:声线、厚度、韵味、咬字**

访谈时间:2016 年 3 月 23 日下午。

访谈地点:泉州市南音艺苑。

李白燕是第一届艺校培养出来的学员,曾担任泉州南音乐团团长,牡

丹奖的获得者，经常赴海外交流与教学。她的散曲演唱风格具有女高音花
腔式的特点，自成一体。

李白燕演出装照

（一）南音学习经历

我 1966 年出生于永春，不像其他世家底（即南音世家）的同学那样进
校前就有学南音。我刚好出生在"文革"期间，那时南音是被封杀的，所
以我没听过用闽南话演唱的南音。1984 年高中毕业时，我学的是美声唱
法，打算报考厦门大学和福建师范大学音乐系的声乐专业。当时，我到泉
州找老师学声乐，住在艺校招生人员进驻的泉州招待所，恰好艺校校长也
住在那里。他听到我在练习歌唱的声音，发现我的声音和各方面条件都不
错，就对我说，你蛮来填个表，如果不能考上大学，就来这边。厦门大学
声乐系（最早放在集美师专）是周小燕教授执教，我是奔着她去的。因为
我是理科生，无法参加厦门大学的文科高考（当时有严格规定，只有文科
生才能参加音乐类艺术高考，理科生不能报考）。后来参加艺校考试。艺
校招收初中毕业的文考水平，他们只要求语文和政治两科，总分过 100 分
就可以考上。这对我来说没有任何压力，我两科 170 多分考进来。其实我
对南音没有什么概念，也不熟悉南音。考上以后就一直愁着要来还是不
来，如果要补习一年，还要花费蛮多钱。最后因为父亲早去世，家里挺穷

的原因，就来到艺校学习了。

艺校同学中分为不同的三四个程度，我一点基础都没有，属于最后一级。艺校属于中专，我因为文化课都学过了，不用再学文化课，所有精力就都用在专业上。

开始学习的时候挺苦，最头痛的就是咬字吐词。第一，纯正泉腔闽南话才能够演唱南音。我是永春人，讲话有个腔调，必须学纯正的泉腔闽南话。第二，是咬字，我刚来的时候常把字咬成普通话，老师也一直在纠正。后来，我觉得既来之则安之，来了就一定要学出一点东西。于是我找唱腔老师苏诗咏指导，现在她是国家级传承人。我刚开始入门学南音时主要跟着她，每周一至周五都到她家学唱。两点半她去上班，我们回学校学文化课。晚上到胭脂巷，那边有个她们办的中国南音学会（即南音实验小组）。每天晚上都有在那边拍馆。很多南音爱好者在那边演唱，我们也把学的曲目在那边实践演唱，在那边练习锻炼。

艺校后期有跟马香缎学，她有来教一阶段，后来因为心脏病去世了。马香缎老师在南音唱腔方面的造诣是很深的，特别是行腔咬字，很地道，韵味又很浓。早期她曾在菲律宾、印尼等各地执教。她以前也没打算教我们南音班。

我们这一届开创了南音科班培养模式，是史无前例的南音班。马香缎回来以后教了我们七首曲子。她的教学方法很好、很犀利。因为她没有学过新音乐的术语，用非常地道的、比较传统的南音术语教我们。所以那个时候我的运腔有一阶段突飞猛进。咬字、韵味、曲牌的掌握比较快。经过三年学习，1987年毕业时，其实我还不大会唱。因为这个门槛迈得比较慢，入门比较慢。我和同学们毕业分配到南音乐团。1990年后，有的同学嫁到台湾，有的嫁到菲律宾，团里面也需要一些新生的力量，所以很多接待任务都落在我肩上。

艺术很多都来自实践，实践是检验真理的唯一标准。我通过每一场实践演出得到了锻炼，慢慢积累了一些经验。1987～1990年刚好碰到改革开放，很多人都下海去经商，但我都挺努力的，一直坚持在吴捷秋的吴厝祠

堂那个地方。吴厝祠堂就是第二中心小学，以前破破烂烂的，有很多猫跳来跳去的，到处拉屎撒尿很臭，现在已经修得很好。那个大厅放着吴氏先人牌位，很恐怖。我是外地人，没地方住，就住那边，很多曲子都在那边学习掌握的，包括很多大曲，也沉淀了一些演唱的技艺。我们主要是自己练习，有时会问一个叫庄金歪的老师，有时候跟他学一下指套，他主要练指套。演唱主要靠自己。那里有一个小舞台，每个月都有演出，有很多实践的机会。1990 年以后我去艺校担任老师，也是通过教学对自己的唱腔有一定的沉淀。1998 年参加了福建省中青年演员比赛，获得了金奖。

（二）回顾南音"四大柱"的历史

2003 年，泉州师院成立了南音本科班，我去教了整整 10 年，直到 2013 年结束。在这个过程中，我觉得南音传统艺术是口授心传的，没有流派。但演唱者的运腔、演唱特点各自不同，每个人都有优点，我在这方面深有体会。

1959 年，第一任市长王今生把马香缎老师她们聚集进来，当时有 13 位老师，我记得有吴萍水、吴敬水、苏来好等，我都没见过，只是听她们讲过。包括厦门、同安、泉州，聚集在一起，他们将指谱的指法、咬字等要点统一起来，把曲子的共同点统一起来，把流派统一，演唱方式和记谱方式都统一，大概在 1962 年出了一本指谱曲全集，封面有咖啡色和白色的那套（不像现代书本印刷，以前是铅印的出版物，一个个造字然后排起来，很难得的），然后才开始教学。

那时候我的老师们苏诗咏、马香缎、黄淑英、杨双英被称为南音的"四大柱"。她们有各自的演唱方式、演唱风格。她们以前经常下乡演出，风靡整个泉州地区。老百姓都知道她们四个人的名字。她们从十几岁就开始学南音，跟随的老师都是南音大师，很多我们没见过。我的很多老师都用笔记本做手抄本，马香缎是用便签纸抄的，苏诗咏是用信封纸抄的，抄竖的。用圆珠笔抄的东西，如果现在没保护好，就容易漫化。现在要找她们姐妹留下来的珍贵照片，可能还有一些，不然它们全毁了。因为马香缎的房子被卖掉，那么一大抽屉的录音带全都被弄没了。当年她无论出国还

是回泉州，带的都是那些曲谱，就一把琵琶跟随她走动，可见她对南音的热爱。南音艺人，除了马香缎特别以外，比较有名的南音大师都有一个共同特点，就是勤奋。南音要是没有靠沉淀，没有靠记谱，没有靠背下来烙印在脑子里，就没办法有那么高的南音造诣。我觉得我们是比较幸运的一代，机遇比较多。老一辈当时谁也不可能参加什么大奖，还有什么劳模、一级演员，什么也没有。

我老师苏诗咏演唱很高亢，马香缎很有韵味，比较低沉。她们两个刚好形成反差，我刚好从她们的教学中吸取综合的经验，再结合我的本嗓，与运用一些科学的发音方法。

我们老师的咬字都是非常清楚的，不用看字幕的（也能听得懂），这是作为一个演唱员必备的条件，这也是我主攻的方向。在这方面我受马香缎老师的影响很深。她的咬字发音真的值得世人借鉴。她是非常有个性的，她的韵味与大家不同，她的演唱韵味有自己的特性和特色，这方面我是有借鉴的。她的声音是低沉的，我的声音是高亢的。在这方面可以运用她那低沉的韵味，以及高亢的演唱让乐曲更加生动，更加有那种圆的非常柔美的感觉。再后来，我们是通过一次次的演出和海外的交流，为南音演唱打下了一定的基础。

（三）南音新唱感受

1998 年至 2012 年，我们有很多海外的演出，包括新加坡的新作品演出。与新加坡华乐伴奏的演唱，古筝伴奏的演唱，小乐队伴唱的演唱，甚至钢琴伴奏的演唱。但是让我感觉最地道的还是南音四管伴奏的演唱。因为在五声音阶里金木水火土结合得非常好，包括声音要怎么入在四管里，要怎么融在一起，要怎么吸引观众。这是任何东西无法替代的。像钢琴伴奏，我感觉是风马牛不相及。它那是和弦的声音，你这个是五声音阶的声音，合起来真的是不好听。交响乐队还好一点，我当时就唱了一首《山险峻》，有个华侨就上去握着我的手，流着眼泪对我说，他已经有 40 年没听过这么好听的南音了。这个实际上是交响乐把王昭君出塞的那个气氛烘起来了，让演员可以更好地抒发昭君出塞的悲凉的情感。交响乐还可以尝

试，但是很多创新我觉得归根结底都是昙花一现。最主要还是传统的魅力，传统有两千多首的乐曲，有48套的指，有十几套的谱。这些其实都是我们南音在全国最最古老乐种中保存最好的部分，还有古老的演唱方式。这是没有人能代替的。

2003年，我们去法国巴黎参加中国文化年演出，在那边举办了一台南音专场。只有六个人在台上，音乐没有停，人互换。在巴黎卖票，卖得很好。巴黎的观众说南音是天上飞来的音乐，是一种非常柔美的音乐。当时我们穿着旗袍去演唱，他们说非常有东方韵味的美，他们非常喜欢这种韵味美。那天演出座无虚席，连咳嗽的声音都没有。还有在日本冲绳的演唱也是获得很大的成功。

2004年，南音申请"人类非遗"在法国的专场展示，所有教科文专家都到场。泉州南音乐团花了很大的力气，从文本的创作和构思，音乐的设计，聘请导演排练，所有好的演员的加盟，弄了一台专场，在巴黎引起了轰动。但可惜的是这一次的"人类非遗"申请让给了少数民族。

2007年，南音重新申请人类非物质文化遗产项目，也是我去演唱的。我唱一首新乐曲叫《枫桥夜泊》，用南音最传统的《三更鼓》的曲调把张继的诗词套进去。在法国巴黎的演出也获得了成功。

（四）南音曲唱传承感悟

在泉州师院的十年教学期间，我觉得无论如何，对这些新学生或者说没有了解南音的学生，我们也要开启最传统的引导方式，让他们了解南音的魅力所在。它的冗长、它的韵味、它的行腔迂回，还有它的柔美，我们都要用心去开启。

我作为一名演员，作为现在南乐团工作主持，最为紧迫的任务是要把传统继承下来，即使很多部门要求创新。我觉得创新是一种尝试，没有办法像传统的曲目那样生根发芽下去。在这方面，我觉得台湾对传统比较注重，还有日本、法国，他们都觉得越是民族的越是世界的。2009年，我在台湾收徒执教时，觉得台湾民众是用一种对祖国传统文化痴迷的、崇敬的心情来加入南音学习队伍之中，那年刚好碰到台湾水灾，对我震撼非

常大。

李白燕在台湾传习的情景

我现在觉得新一代的南音继承人，他们在传统演唱方式和演奏方式的技艺积淀方面用心不够。还有一个困惑就是如果我们作为一个专业团体的演唱，并不是只要演唱得很好就可以了，而是需要有很多综合的艺术。比如身体条件、生活阅历、情感抒发，还有对乐曲的理解，最终的处理目的是让一首美的乐曲完美地呈现给观众，这就需要综合艺术。

在演唱方面，我觉得一代不如一代，这是非常遗憾的事情。我们这一代掌握的都没有我们的老师那一代多。我们的南音是讲究有内在的东西，很多东西在里面的沉淀，叫做饱腹。我们这批学了三年，后来在乐团沉淀下来，可是我们掌握的并没有像我们的老师那样多，没有老师们的一半。像马香缎老师，48套的指套她都会弹，十几首谱她都会奏，可能有好几百首的曲子她都会演唱。我觉得在这方面我们比较欠缺，掌握曲子的数量比较少。

艺术永无止境，每个曲子对演唱都是一种推动。这首曲子着重训练什么，那首曲子着重训练什么，如果掌握了很多曲子，就相当于拥有了综合能力。所以，必须掌握大量的曲子，才会丰富内涵，才会沉淀艺术，才能在演唱的时候把它抒发出来，这是非常重要的。

我觉得这一代年轻人的生活条件比较安逸，没有像我们以前吃那么的苦，他们欠缺的是吃苦的经历，掌握的曲目比较少一点。我个人觉得，南音的曲子，不是说我们每个人都唱得很好，而是要挑适合的曲子来演唱。如果演唱的技艺好，每个曲子都可以唱得不错，都可以抒发得很好，只是要看擅长哪些曲目？

我们的老师一代代传承下来，他们是无名英雄。我们现在也想把我们的技艺一代代传下去，但是这种传承只会越来越少，真的很可惜。我们没有像老一辈那样掌握得那么深厚。老一辈满腔的热情想把他们的技艺传给我们，但并不是每个人都能够把它们全部掌握下来，所以就一代不如一代。不仅我们南音这样，梨园戏、高甲戏、木偶戏也这样。

其实市政府做的南音记录工程，还是有些偏差。如果马香缎她们还在，她们的水平就不一样。虽然她们演唱的没有我们现在这么先进，但是她们地地道道的步骤都在，传统记忆都在。我们这些年轻人，或者说社会上的一些人，其实有些是大杂烩，也没有很纯很传统的，也还达不到成为可以考证的历史。

我都跟你讲什么叫纯正统？马香缎她们记录了1960年代最传统的演唱方法。这个我相信。我是第四代传承人，丽芬是第五代，王一鸣是第六代和后面的第七代，她们的演唱方法是不是延续下来，有一脉相承的咬字？我可以这样断定：我们南音乐团是有一脉相承的咬字方式，但是演唱方式呢？不一定，因为一代有一代人的演唱风格，再传下去有再传下去的方式。演唱风格和方式方面：演唱方式没有变，传统是五个人，现在还是五个人；演唱风格是有变化的，因为每个人的身体条件、声音条件是不一样的，理解曲子、抒发感情不一样，处理乐曲的方式也不一样，这就很难讲什么叫地道，什么叫不地道。马香缎她们，那时候老师教她们抑扬顿挫，这些演唱方法她有继承下来，然后她其实又结合她的声音、她的韵味，这是别人无法比拟的。

（五）个人演唱风格感悟

南音演唱很讲究发音，很多发音如果没有掌握好，对嗓子是有害的。

比如发音点，特别是闽南话的古音，很地道的泉腔发音，如果没有运用相对科学一点的发音方法，是唱不出它的明亮度、线条的柔美度和柔美的韵味，嗓子也会受损害。我比较注意声线、演唱的声音厚度、行腔韵味，还有咬字清不清楚。一个演员要出名，不一定要唱很多的曲子，只要三五首能够拿得出手，能够发挥极致就成功了，其他就是要很好掌握运腔规律。并不是每个演员两千多首都可以唱得很好。

我个人比较擅长演唱柔美而高亢的曲目。如果声线较高盈的曲目，就唱得比较好一点；如果较为男性风格的那种曲目就唱得差一点，因为个人的身体条件不一样。我们都会注重根据自己的声音，根据自己的身体条件挑曲子。其实我最早成名曲是《暗想暗猜》。《暗想暗猜》是《郭华买胭脂》里面的曲子，那是一首非常柔美的曲子。还有《陈三五娘》故事里的《三更鼓》，那是很高亢的曲子。这两个作品是 1990 年以后每次有接待任务时演唱的。因为接待任务都不能唱很长，大概五六分钟，包括 1994 年 6 月 24 日江泽民主席来泉州，我也是唱《暗想暗猜》，团里演奏四大名谱的《梅花操》，我们把最传统的东西呈现出来给他听。

《暗想暗猜》看去比较简单，实际上很不好唱。要是没有高水平演唱技巧，发挥极致，就不能充分理解它的音乐布局、处理方法，还有整个情感抒发。而要做到这些是很不容易的。总之，每一首曲子都有它的难点，都有它的难度，都有它的亮点，都有它的高潮，都有它的抒发性。作为演唱员来讲，必须很好掌握最基本的、传统的演唱方法。我觉得我们老师的演唱方法是很地道的，他们具备了抑扬顿挫。现在年轻人会比较欠缺一点，他们像唱歌会唱偏一样，唱起来虽然很好听，但不那么地道，跟老师比起来就不一样了。南音传统的地道，实际上是讲究平仄音的演唱，收音开音有抑扬顿挫，跟我们讲话有重音和轻音一样。如果唱得都一样柔美，都很平，像唱歌一样，就没有味道了。我觉得传统的演唱方法，像台湾的蔡小月，她的演唱很多是顿的声音，我老师也是。我老师高亢的声音也发挥得很好，低沉的声音也运用得很好。马香缎老师的抑扬顿挫就更明显了。所以在这方面，作为一个演唱者，要吸取老师的精华，排除她的糟

粗，这样自己身上的优点就会多一点，然后在演唱时候就会得心应手，就有可能把抒发的情感，需要表达的情绪，还有演唱的水平发挥到极致。

（六）马香缎南音艺术生命

1986 年，马香缎老师 45 岁就去世了，她去世太早了，真的很可惜。如果到现在也就七十多岁，她还是会演唱的。她的去世对南音是非常大的损失。她有非常丰富的教学和演唱经验。

1. 马香缎小时候的南音学习

我们是从他们口述中知道，她很小就爱南音，读小学四年级的时候，琵琶就放在课桌椅旁边，下课时就拿起来弹。她老师好像是苏来好，一个女的老艺人，那种老的会抽烟的。启蒙老师好像是她爸爸。可能小时候跟她爸爸学弦管。他爸以前是东街的做小商贩的。最初是做什么的不知道，后来是开茶叶店的。我曾经经过他的店里。她如此勤奋，弹出来的琵琶就像大珠小珠落玉盘。所以她才会掌握那么多的指谱曲。从 1960 年代到 1970 年代的"文化大革命"期间，到 1980 年代初期，她一直在文化馆挂职，1980 年代才出国进行文化交流。

2. 马香缎曲唱教学

马香缎 1986 年去世，我们班 1987 年毕业。她回国后在华侨大学举办第一场小型音乐会——南音演唱会。我记得她那天唱《三千两金》。我听说她从新加坡回来后，在华侨大学开办第一场讲学活动，亲自示范南音演唱演奏。当时没有照相机。1985～1986 年，连她的教学相片都没有。她穿着一套蓝色的西装，拿着一个传统黑色的公文包。她教了我们一个月，一个礼拜两三节课，就教唱腔。她教过《锦板·听见杜鹃》《北相思·只冤苦》，还有《寡北·到只处》《你听喳》，还有指套尾的几首，好像是《看哥哥》《于我哥》《只恐畏》，还教过【福马】《怜君此去》《师兄听说》《看你惊疑》等。这些有的不是很详细教，有的曲子只唱过一遍，真正认真教的是《锦板·听见杜鹃》，那是陈三五娘的故事。有一天马香缎教到《你听喳》，当教到"既晓得是马家，又何必来我家"时，她说："停！下节课不是马教你们了，可能是牛教你们了。"因为她姓马，好像有预言似的。

当时有同学传说她星期六去世，我们气得要把那同学揍死。我们就放她录制的那首《听见杜鹃》，大家哭得很伤心。那是一首很悲惨的曲子，她没死的时候没感觉到那么悲惨，死了后才感觉她唱得很悲惨。她教我们的时候，我觉得是很孤独，很可怜的。她说："你们不要一起来找我，要每天晚上分批来，今天晚上两个，明天晚上两个，然后我就不会自己一个人了。"意思是说她就不会孤独了。她每天晚上都到南俊巷散步，从这条巷走到她家那条相公巷。我们隐约感觉到她很不幸福，跟她常年在外也有关系。

每次教学的时候，因为讲课嗓子会干，她都要塞一粒元和堂的咸梅在嘴里。她跟我说若没有咸梅，她会没有唾液，唱不出来。她教学的时候经常提到传统的术语，比如说琵琶的"点去倒"指法，她会从点的后半拍起，后半拍爆发点，这个可能是咬字。她认为字的行腔是字头要重，字腹要轻，收音要有力。贯声、折声指法，她会用闽南话说"大小声"。点去倒她会说"吃一粒"，就是去掉一个点，后半拍起。她不懂得讲，她就这样说："你得吃一粒煞去。"我觉得是她气息不够和声音条件的原因。我觉得演唱的声音，第一会轻松，第二会明确。她说的"吃一粒煞去，大小声，字头、字腹、字尾。字头得有声，字腹得轻声，字尾才有力"，就是很传统的教学方法。她教曲子，会一句一句教。这句唱完了，要学生模唱给她听一下，差不多对了才放过。我们差不多是这样子模仿她的韵味，模仿她的行腔的过程。然后她慢慢教，一首差不多教一两节课，她不像以前的老师只念一遍，而是很详细地讲解要怎么唱。她自己会改变教学方法，使得教学变得更科学。她教授的《听见杜鹃》可能是她老师的版本，不是她改的，跟现在的谱子不太一样，虽然时值一样，但韵味与音符不一样，但是好听。我们按照她唱的那样跟她学，现在都改不过来。她教授的《听见杜鹃》跟我们现在不一样，后面要转四空管，她应该是多了两个小节，一个小节四拍，两个小节八拍。今年如果在，才七十一二岁，她也会跟我们一起玩南音。

### 3. 马香缎的海外教学

我知道她对外交流的最后一站好像是新加坡。她可能先去菲律宾，然后去印尼，最后去新加坡，从新加坡回来，大概是这样子。她也有去香港。菲律宾是在国风南乐社，新加坡是在湘灵乐社。新加坡的丁马成很看重她。丁马成创作了很多的曲子，自己写词，卓圣翔作曲，很多都由马香缎演唱。我到湘灵乐社，跟她一样，跑遍这些乐社，每个地方都呆一两个月。马老师曾跟我说她在印尼都是穿着裙子荡着秋千，她很满足。她的一生真的是很凄惨，很孤独。最后死的是心脏病。她很不幸，是一个不幸福的女人。如果活到今天这个年代，她就不会死了。

### 4. 马香缎的艺术要求与勤奋

她对艺术的要求是非常苛刻的，每次要上台演唱，都要挑琵琶、洞箫、二弦、三弦的合作乐师。因为她演唱的声音不高，洞箫要比别人低一点点，低差不多一度，这样她唱起来才不会太吃力，太高亢她唱不上去。

她是很勤奋的老师，我到菲律宾、印尼、新加坡，那边的人会告诉我，这是你老师坐的桌子，她每天都会来这边抄写曲子。其实抄写曲子就把那些曲子烙印在脑海里了。而且每一点的弹奏方法，也会很清楚，通过反复的抄写，永远也不会忘记。我家里都有她抄写的手稿。她用圆珠笔抄写了很多小曲子。她有空的话不是抄写曲子，就是录演唱。她录制的 TDK 一大抽屉。我后来把她送给我的 TDK 转化成光盘，送了很多给师院的学生，让她们去听，让她们借鉴她的演唱。我又买了两盒铁带，当时铁带是最牢固的。南音指套是没演唱的，但她自己弹琵琶，自己演唱指套，有的也留给我们。以前录音，如果不熟悉曲子，可能中间会停顿，如果停了你就完蛋，因为要重新来。但她功底深厚，录的每一首指套，中间都没有停。无论音乐怎么布局，怎么处理，她都用她的心和她的感情来演唱，我觉得是前无古人。像我现在这样的年龄才能理解。

她的文化修养不一定很高，但是她的造诣、她对南音的深透理解，是没有人能够比的。每个曲子经过她的演唱就那么好听。她的声音不好，有点沙，而且也唱不到很高，到高音的时候她就会"打叉"，没有那么完美，

但是她会唱得让你感到很动听，就好像邓丽君一样，百听不厌。

（七）南音历史的思考

到现在为止，南音都没有一个可以考证的历史。到底它当初是什么样子的？墓里面挖出来的琵琶，也没有谱，什么也没有啊。当初在联合国教科文组织申请"世遗"时，就是这样子的，就欠缺这一点。我们都有古墓，挖出来东西，南音没有。也不知道南音演唱穿什么衣服。现在是上四管，当初是不是这个？唐朝是不是这个，这还是个问题。我刚才就说南音是口授心传。老师跟你说怎么样就怎么样，没具体的资料，没有具体的文本，也没有具体的数据，真的是很难考证。如果要研究下去，很多都是深奥的问题。

笔者（左一）与李白燕（左二）、王咏今（正中）、李志诚（右三）等
南音评估专家合影（2018年5月拍摄于南安）

（八）李白燕口述的启示

李白燕是改革开放后艺校招收的第一批南音学员，她学美声唱法出身，是接受现代艺术学校教育的第一代南音学员，与此前团带班的学员有

着不同的学习方式。那时候的艺校老师，既有老先生，也有团代班出身的
老师，尤其像马香缎这样有过出国交流数年，擅长演唱新旧曲的名重一时
的老师。她从这些老先生身上感受到南音艺术的魅力，对南音散曲演唱艺
术，从不懂到了解，到熟悉，到精通，有着深切的认识。这种认识，使得
她经受住 1990 年代浮躁下海经商风的考验，使得她自觉守护艺术初心，与
泉州南音乐团共渡难关。她靠着勤学苦练，在每次演出中得到历练，得到
认可，逐渐成为团里的台柱。她的南音基础虽然薄弱，但她勤奋、执着，
终于用自己的汗水换来了南音艺术成就，并担任泉州南音乐团团长。她成
名之后，曾多次出境表演，为弘扬南音艺术作出了贡献。

　　在她的南音艺术舞台实践中，曾有过多种创新性表演，并有着深刻的
体悟，如有过新加坡华乐伴奏的演唱，古筝伴奏的演唱，小乐队伴唱，钢
琴伴奏的演唱，甚至交响乐队伴奏的演唱等等，但是让她感觉最地道的还
是南音四管伴奏的演唱。她认为一代人有一代人的演唱风格，一代人有一
代人的演唱方式，在南音演唱风格和演唱方式方面，演唱方式没有变，就
是传统五个人，现在还是五个人；唱腔风格则有变化，因为每个人的身体
条件、声音条件是不一样的，理解曲子、抒发感情是不一样的，处理乐曲
的方式也是不一样的，所以演唱风格是有变化的。

　　李白燕是 1990 年代以来最为当红的南音演唱艺术家之一，她的演唱深
受南音界推崇。在她的口述中认为，声线与厚度是美声唱法教学中常用的
歌唱理论术语，韵味与咬字是南音曲唱教学与艺术评价中常用到的理论术
语。从她对南音曲唱艺术的术语运用中，我们可以感受到美声学习背景与
南音曲唱传统在她身上的有机融合。

　　她不仅执教于泉州艺校、泉州师院，而且还受聘赴台讲学，她传承了
老一辈南音人的艺术真谛，又结合自身声乐背景，将南音散曲演唱艺术传
给下一代与喜好南音的弦友。

　　综上，我们可以感知，作为南音演唱艺术的新一代传承人，李白燕无
形中成为南音演唱艺术的承上启下者，她的南音演唱艺术观念影响着民间
南音弦友的演唱体验，使得传统唱法与现代演唱技术的融合逐渐为南音弦

友所接受。

### 四、庄丽芬：韵眠不坏，声音唱出来

访谈时间：2016 年 3 月 24 日上午。

**访谈地点：** 泉州市庄丽芬家。

庄丽芬是当下泉州南音乐团的当红女唱员之一，2014 年获得第八届中国牡丹奖"新人奖"，2018 年以南音新作《海丝航标颂》获得第十届牡丹奖表演奖，同年主演南音剧《凤求凰》，获得了艺术表演新高度。

（一）南音学习经历

我 1981 年出生于泉港，在家乡时，村里从来没有南音社（因是离莆仙地区较近的乡村），也没听过南音。可能当时接触得比较少，现在泉港有南音社。1993 年，我 12 岁那年，艺校招收了一批南音专业的学生。我二姐是学木偶戏的，她知道我爱唱歌跳舞，那时她也很小，就打电话来问我要不要考。我也不知道什么是南音，以为是唱歌跳舞，就跟人家来考，最后成绩还不错。考进艺校来才真正接触南音，学习南音。庄步联与庄金歪两位老师教我们唱，第一节课教我们唱《秀才先行》。老先生教我们时没有教识谱、乐理。庄步联弹琵琶，庄金歪拉二弦，他们一起拿起琵琶和二弦就弹奏，带着我们直接唱。我们班差不多有二十个人，十九个人都是有基础的，我是一点基础都没有的。我说的闽南话是带有莆田口音的，学的时候觉得好难，第一就是方言。我第一节课看南音工メ谱就像看天书，那节课我根本上不了。我不知道工メ谱是什么，我也不知道那是谱，我以为那是字。然后就找字，知道是"秀才先行"，就找那个"秀"，找到了。等大家唱完了再找第二个字，就找不到了。然后听老先生唱。因为老先生唱的，就是那种腔调，跟我们年轻人唱的还是有点不一样。我一听他们唱就趴在桌子上笑，心里就想，怎么会这么难听呢？老先生的唱实际上是用念的。那时候我想学的是民族歌曲，第一节课才知道南音是这样子的。于是我整天哭，不学。然后打电话回家，说要回家，不学了。后来，我们之前的班主任施信义老师，也是我们乐团的老先生，他对我很好，那时候就一

直鼓励我，他觉得我的声音不错，就哄小孩一样地叫我学下去。

南音班并非定期招生，而是几年招一届。第一届是王阿心、李白燕她们那个班。1993年是第二届。在我们这一班毕业后两年，才再招一班。

我们班本来分配到团里的有八九个人，但最后有的因各种原因出去了。有个演员董宝颖，声音很好，但最后也呆不住，还有两三个也是呆不住，有的已经离团出去了，有的又回来。我们班同学还在唱南音的有：蔡雅艺，团里的我、陈特超（洞箫）、吴一婷（二弦）、王彩娥（演员）、黄美娥（演员），目前虽然有五个人在团里，但是四管还没齐。

我们初中考上艺校，文化课也是在艺校上的。我们当时有乐理课、形体课、文化课。当时唱腔老师是黄淑英、周碧月。周碧月不是艺校的，与陈晓红、傅妹妹那一批一起招进来的，比王阿心早一年进来。黄淑英老师跟我们班最久的。周碧月、陈晓红到四十几岁后就没怎么唱，退到乐器组去了。像陈晓红就帮我们排节目，当起导演。老的演员有韵味，新的演员不一定有老演员的那种韵味。乐器老师是曾家阳，乐理老师是吴璟瑜和吴世忠。吴世忠老师非常好，我们对吴世忠老师非常有感情，他教工乂谱，主要唱腔课和琵琶。我们学器乐，二弦找二弦老师，琵琶找琵琶老师。洞箫是王大浩老师，他们几个吹洞箫的有去找他学，有时候去他家里学。曾家阳老师主要教琵琶，也教洞箫，但他平时也不吹洞箫。班主任施信义老师也会教洞箫和二弦。

我们在艺校学的指谱教材，是老先生自己手抄的，不知是什么版本。1996年、1997年我们到高年级时才学七撩曲。七撩曲与慢三撩曲是比较深的曲。以前我们在艺校时，经常去老团址东园（东观）西台，那时候的学习气氛浓，大家没事就合南音。一九九几年也经常参加他们的演出。那时候，我的印象是经常看步联先与金歪先两个人自己合。他们这种合乐习惯让我觉得演奏南音的人都很长寿。

我在艺校学了六年，中专毕业。1999年艺校毕业到团里，参加了很多比赛和演出。我经常去东南亚交流，如马来西亚、菲律宾和印尼。2000年去考泉州师院，2002年本科毕业。在艺校六年，我学了挺多的东西，包括

比较多的散曲，其中五大指套和四大名谱是必学的。一星期起码有三四天上唱腔课和专业课，平时要是没上课也要排练。

2004年，我去法国参加申报"世遗"的专门演出；2012年，参加韩国东亚文化之都开幕式演出。

（二）南音艺术实践

班主任很重视拍馆，一星期在班级大教室里两次拍馆。每个人轮流上去唱，哪里唱得不好就说哪里不好，这样进步很大。拍馆也用指、曲、谱传统排场，老先生肯定用传统的。现在师院也是用传统的形式拍馆，也是合指尾。因为常常拍馆，十样乐器，每个人拿一样，谁拿小家俬的，一般是谁先唱，是一个已经习惯了的顺序，老师也不用讲，谁拿什么就自己上去。20个人刚好分成两组。我觉得在艺校，虽然学的东西多，有腹内，但是更重要的是懂得看工乂谱，会乐理，这样以后要学什么就很快，不再局限于老师口传心授的几首曲子。以后就可以自己学，拿起来就会看着曲谱唱。在艺校打基础是非常重要的。工乂谱要求按照滚门、门头进行装饰，比如四空管本来必须用四空管音位来装饰，但不懂的人会用五空管的音来填，这是现实存在的问题。有的人习惯润腔有相对稳定的上滑音和下滑音，有的人因声音条件的限制和影响，没办法唱到管门的那个音，比如她只能唱到7（si），唱不到高音1（do）。其实每个人的润腔都不一样，每个人对曲子的感情、理解、处理都不一样，但并不是润腔的装饰音加多少都可以，而是有相对的润腔规律的。

（三）南音散曲演唱学习体悟

艺校课程上写的是唱腔课，也是唱功课程。老先生来上课时并没讲上唱腔课或唱功课，就直接唱了。平时他们会说来念曲，来上课也说来念曲。我们现在还经常讲念曲。现在有印象的是，老先生没有注意气息，他们说得最多的就是声音要唱出来，对咬字的要求比较多。他们说咬字se se（闽南话），咬字不清楚，就是咬字和声音没有立起来，咬字时嘴唇没用力。那时候我有录老师的音，为什么要录音？因为我的咬字很不清楚，我家乡的腔调掺着莆田腔，用那种腔调唱南音肯定不行，所以我每一段时间

都要正音。先正音才能唱。平时我去找老师，把她唱的曲子录起来，一直模仿。刚开始学的那阶段一定要模仿老师的咬字，还有她的韵味。那时候我有录一些，但不知放到哪里去了，很可惜。我找黄淑英正音，因为她是教唱腔的，她本人也是唱腔演员。黄老师教我们，更多的时候是她唱我们跟。她也没有想到用模仿。她的教学是她唱一句我们唱一句。传统的教学就是我唱你唱，说的倒是没那么多。传统的教学需要用心去模仿，每一句都要模仿。到一定阶段后，就可以用自己的理解去唱。在艺校那几年，其实都在模仿老师，包括发声都是在模仿老师。现在想起来，六年期间，我演唱时声带都是挤的，所以很难受。那段时间只要唱一首长的曲子，我的声音肯定是沙哑的。其实我是在模仿老师的发声，老先生年纪比较大，他唱的时候，声带肯定比较吃力的，他就要这样喊才能压得住学生的声音。我的声带需要经过训练，才能唱得比较轻松。

（四）南音曲唱教学体悟

南音教学要面对那么多学生，声音肯定更容易疲劳。像我现在课这么多，也有这样的感觉。泉州师院的课，上学期一星期十几节，今年我说没办法上那么多课，只让安排八节课。因为南音不用真声是不可能的，它的咬字决定了必须使用真声演唱。我现在在中学教小孩子，其实教小孩子更辛苦。因为教大人、大学生，他们自己会去悟，他们懂得看谱。小孩子必须一句一句教，他们一句一句跟着练，就像老先生当年教我们一样，跟他们讲再多，他们也听不懂。所以教小孩是最累的。我昨天下午去西隅小学教学，这个小学是最重视南音的，常年以来都有安排南音课程。他们既教器乐，也教唱腔，南音的四管（即琵琶、洞箫、三弦、二弦）都教。泉州有的学校只教器乐，泉州有的学校只教唱曲，不可能什么都教。

（五）南音演唱代表性曲目

《鹅毛雪·满空飞》是我这些年唱得比较多的南音曲目。艺校毕业演出、团里演出、牡丹奖、中青年比赛、水仙花大赛都唱这首曲。无论声音还是表达，这首曲比较适合我。传统的南音都比较缓慢，没什么起伏，这首曲不一样，音域跨度很大，起伏也非常大。这首曲子的艺术特点，前面

一段，讲述郑元和在雪中的那段，"鹅毛雪，满空飞"是传统南音的很深沉、缓慢、娓娓道来的情感，到了后面"想当年"的那种情感落差（他想到当年的辉煌），实际上是一种情感处理，还有每个字的强弱对比。这首曲是用蓝青官话来咬字和演唱的，不像《元宵十五》那样用闽南话。这也是该曲与别的曲子不大一样的地方。像这样的曲子，不管是会南音的人，还是不会南音的人，都能听得懂那种闽南腔普通话的咬字和演唱。确实是一首比较有难度的曲子，低音至很低。有的人高音可以唱得很好，但低音就不一定下得来。如果高音能飙上去，低音又能低下来，应该可以证明唱南音的一种实力。其实唱每一首曲子都一样的，并不是说一首曲子唱下来就可以了，更多体现在情感处理和节奏处理上。可能年轻的南音人会注重这一点。既要传承老先生传统、缓慢的唱法，又要有情感与节奏处理。年轻南音人演唱的风格与老先生是不一样的，他们有他们的风格，最明显的区别是，老先生的节奏（速度）不会像我们对比那么大，起伏那么大。他们演唱时节奏与速度都变化不大，他们唱南音，在声音上不会像年轻人那样针对不同的曲目做不一样的处理。比如闺门曲，女性的曲子，可能会唱得柔一些，年轻人会根据曲子的特点去演唱，声音也会有所处理。但是老先生很淳朴，他们肯定用他们的真声和原声演唱每一首曲子。年轻的南音人，像我，会对一首曲子，比如昭君与郑元和的演唱，表现女性与男性的演唱，在声音上的处理肯定是不一样的。但是年轻人也要懂得传统的唱法，把传统唱法传承下去。然后再根据自己的理解重新处理，那么每个人的风格就不一样了。我听过的老先生的演唱可能比较少。我们有时候在舞台上，有时候参加比赛，不可能用这种传统的唱法，在比赛时不能平平地唱，那肯定是不合时宜的。我在参加牡丹奖比赛时，他们也会说你们南音怎么是平平的。南音就是平平的，如果起伏非常大，那就不是南音了。比如《鹅毛雪》，我自己觉得已经处理得变化很大了，起伏已经很夸张了，但听众还是觉得南音平平的，这就是听众对南音曲种特质的真实体验。老先生听过传统的，所以他们不喜欢改变太大，对于外面不懂南音的人来说，我们怎么表现都是平平的。我觉得首先要懂得老师演唱方法、演唱特

点、演唱风格，才能进行自己的处理和改变。像小孩学走路一样，没有经过爬、走，怎么能一下子就跑。

我在唱的时候，给我伴奏的人比较固定。曾家阳（琵琶）、陈特超（洞箫）、萧培玲（三弦）、吴璟瑜（二弦），这四个是最固定的，一般是他们四个帮我伴奏，一个眼神、一个动作就知道接下来要怎样了。我们一毕业就是几个人在搭档，一直在磨合，一直在配合。演出和比赛，我们都合得比较默契。萧培玲是曾家阳老师的夫人，与李白燕老师是同学。在艺校唱的都是《因送哥嫂》和《岭路岖崎》。《岭路岖崎》讲玉真的故事。每一种不一样的故事我都会唱，每个故事我都会唱几首。

（六）南音曲唱艺术评价

《刑罚》，这首曲子有男女声三个角色，男的有老爷和陈三，女的有五娘。黄淑英老师说用这首去比赛，她是有分人物，用不同的声音。庄步联老师以乐器为主，他的念曲，不像唱歌，有润腔和装饰，不像我们演唱的感觉，因为他们已经习惯了把念曲的润腔和装饰唱出来，不是只有唱骨干音。

南音咬字非常重要，老先生的咬字非常讲究，咬字时"字头、字腹、字尾"现字都要现得很清楚。我们现在演员很不讲究，在咬字方面很少去重视，有的演员讲话的条件本来就不是很好，更不用说唱了，但是还能当演员，也没人说他。

老先生常讲"韵眶不坏，声音唱出来"，但没解释韵眶是什么意思。我想韵是润腔，眶可能之前有说过，眶是呼吸。韵眶是包括声音在里面的整个曲的润腔，老先生可能是这个意思。现在听到那种没有唱出来的声音也会很生气，在想为什么不唱出来。美声的唱法与真声的唱法不一样。唱出来，总是有个地方出力，不是丹田就是喉部。老先生知道怎么用力，也有做到，但是不知道怎么说，我们要自己去感受。他唱的时候这边（指丹田）肯定有动的，具体到哪里用力，他不知道怎么说。小孩子也不知道哪里用力，要自己去感受。老先生那时候也不知这边有没有用力，现在我会让孩子体会我唱时这边有没有用力。

### （七）曲艺牡丹奖与南音剧《凤求凰》的感言

南音文化圈有一批人连牡丹奖也批判，有人说："庄丽芬为什么去拿那个牡丹奖，为什么要报牡丹奖获得者呢？"我演《凤求凰》，他们也是这样说："为什么要介绍是牡丹奖获得者呢？只要报南音就可以了。"现在有一批人持这种态度，不希望我报曲艺。"你唱那么好，为什么去参加曲艺。"我说我为什么去参加曲艺比赛，不是我决定的。但是我们在这个团体里，要评职称，必须得奖才能评，不是你们想的那样，我就是去归曲艺，归什么，可能也会有些创新，像《凤求凰》也是一种创新。我们的创新是受到陈美娥的影响，但是没有像陈美娥做得那样好。像我们团里，这几年不断强调创新，但是创新就变味了。南音传统如果在泉州留不住，到全世界也都找不到，也都留不了。陈美娥的演唱、乐器也是传统的，但他们的表演形式是新的，他们的音乐是传统的。我们现在的创新是改音乐，那就不对。《凤求凰》的音乐也是传统的，且大部分是传统的南音。让吴世安老师创新，他也不会，他满脑子都是传统的曲韵。《凤求凰》要去参加文华奖，大家认为这个作品有戏，认真做下去有戏。他们如果觉得不好可以提的。如果去参加文华奖，起码有剧目奖。表演是可以的，但不是你决定要拿奖就能拿奖，而是政府决定要它去拿奖（虽然不一定能拿奖）。演员就要做好演员的事，获奖是其他人的责任。

### （八）南音新唱探索

南音新唱《鱼沉雁杳》不属于有难度的音乐会曲子，最后用古琴与南音的配合去演唱，用传统南音的唱法去演唱，演唱时非常缓慢。我觉得不同风格的曲子都可以去尝试，起码要学几首有代表的曲子，像一些【相思】【山坡羊】的曲牌都应学一首。艺校毕业后，我还仍会去找黄淑英老师学曲子，南音的曲子太多了，现在平时仍会去找她学。很多曲子识谱是可以，但是咬字是不一样的。我们现在到黄淑英老师那里去念的曲，一般是比较"僻"的，少人唱的就会找她学。

南音新唱中的唱与拍的合。我在打拍时觉得，打拍起到指挥的作用，节奏快慢，力度强弱都有所体现。还有捏撩，撩也是一个节奏。老先生们

以前碰到打拍，没有说打拍板，现在也都是说打拍了。戏曲是板眼，南音是拍。老先生说"ti 弦管"，现在也讲"玩南音"。

（九）中日观众对南音传统的态度

2004 年，泉州南音乐团与中国音乐学院合作举办"中国南音年"演出，刘德海老师点我唱《月照芙蓉》，他非常喜欢南音，听到南音都哭了。刘德海老师说唱南音会很长寿，南音万岁。很多玩南音的人都很长寿，可能是它的音乐的缘故。日本人对南音非常的敬畏，音乐声一出来，他们就非常安静，他们的眼里充满敬畏。我们一走出来，整个剧场就一直鼓掌，掌声不断，要我们加节目。国内观众不像日本、韩国、欧洲的观众，国外观众虽然听不懂，但他们尊重这种音乐。国内观众反而不喜欢慢节奏，他们喜欢快的。我们专业乐团很矛盾，传统也要做，创新也要做。首先传统得传承，把基础打好了，才能谈创新。

（十）庄丽芬口述的启示

庄丽芬是泉州艺校培养出来的第二代青年南音散曲演唱艺术家，她的演唱也受到美声歌唱观念的影响，她的歌唱已经采用混声模式，不再是单纯的真声唱法。从她的口述，我们可以得知南音演唱传统术语在南音学子观念中的代际传承。

咬字是学习南音的第一要素。南音的曲韵与其咬字发音关系紧密，可以用"硬币的两面"来比喻，咬字是行腔的基础，行腔必须遵循咬字的发音规律。南音的慢主要原因在于行腔过程，即字头、字腹、字尾的展开过程，咬字吐字过程的快慢决定了曲子行腔过程的快慢。南音咬字方式决定了"唇齿口舌牙"在行腔过程中的参与度，也决定了南音演唱过程的真声唱法样态。

声音唱出来是南音散曲演唱的第二要素。老先生教学时惯用术语是声音唱出来，他们自己知道声音怎么唱出来，但是不知怎么表述如何把声音唱出来。他们可以识别学生是否唱出来的样态，但不能从理论上解释学生如何才能达到唱出来的样态，实际上是知其然不知其所以然。他们要求学生用大声唱出来，但没告诉学生为什么大声才能唱出来，学生要大声演

唱，第一发声部位就是喉，经过一段时间大声唱出来后才发现喉部不舒服了，可能才会去思考如何演唱才能既可以唱出来，又可以避免喉咙难受。有的人找不到如何减少声带压力的办法只能用喉咙大声喊，最终造成声带小结。有的人可以找到辅助发声的丹田气，他们就获得了更良好的歌唱能力。有的人声音条件好，腔体协调性好，悟性好，虽然他不能理解老先生说的大声唱时身体各技能器官的协调状态，但他通过模仿老先生的发声也能做到老先生说的那种大声唱的状态。

对于南音散曲演唱艺术，日本乃至外国听众了解这是古代中国歌唱艺术，他们对于这种歌唱传统能够遗留至今感到崇敬，他们敬畏传统，尊重传统。国内听众，只有南音文化圈局内人，只有具有深厚修为的人才能够适应那种慢文化的节奏和慢文化的生活，能够敬畏传统，不以创新为目的。但是因为社会风气、时代变迁与个人要求，泉州南音乐团只能朝着不断创新的方向前行。

虽然南音文化圈还是以真声唱法为审美主导，但是由于专业院团混声唱法的导向，使得年轻人逐渐接受了所谓的美声科学发声方法，尤其是泉州师院与艺校的学生，真声唱法与混声唱法成为专业与业余两种唱腔风格的分界线。

## 五、周成在：先有韵味，后学方法

访谈时间：2016 年 3 月 24 日中午。

访谈地点：泉州市区一家餐馆。

周成在是泉州南音乐团著名男唱员，他唱功带有传统的韵味与美声唱法的通透，将美声唱法与传统唱法结合得较为完美。他的曲唱艺术在海峡两岸乃至东南亚都非常有名。因他为人忠厚、善良，沉迷于南音曲唱艺术，与世无争，虽然经常出现在赛场上，但均以配角演员参加。他的曲唱艺术魅力获得了评委们的认可，但因参赛名单中并无他的名字，在比赛规则制约下他未能获奖。

### （一）南音学习经历

1963 年，我出生于德化县雷锋村建节自然村。从小就听我爸唱南音，

对南音的印象很深。三岁、五岁的时候，听我爸多唱几遍就可以将一首背下来，他经常唱的那首我听着听着就可以唱了。十六七岁时，有一些老师到村里教学，我才正式接触南音，开始跟着大家一起学南音。1977 年恢复考试，我恰好初中毕业回家种田。

1984 年，我 22 岁时，听说招收第一届南音班，德化组织了十几个人参加考试，最终考上两个人，我是其中一个。我们全班才十个人。我、王阿心、谢晓雪、李白燕、纪红、郑少金等，现在有的在澳大利亚，有的在菲律宾，有的在台湾，有的到图书馆，都分散了。现在团里只有我、李白燕、郑少金、纪红等五个人，何绍峰比我们晚两年进来的。

当时的老师有庄步联、马香缎、苏诗咏等。我的唱腔学习主要跟庄步联，他是琵琶老师。我自己练声，声乐老师是孙树文（现在已经过世了），他是唱京剧的，教我咽音唱法。他还教我们一年半的艺术实践。当时演唱都有结合美声唱法，纠正练声方法唱南音。我毕业后还不会唱，他一直跟踪我，每周来看我，关心我。在艺校时每次考试我都唱低八度，唱南音拉长音都没有颤音。我现在到卡拉 OK 厅就喜欢唱民族歌曲，美声也会唱，比如《望明月》就结合了美声的唱法。

我选择当南音唱员跟我们团长有直接关系。记得刚进乐团时，吴敬水团长说乐器太多人了，男声的唱员很少，所以我听完就去练唱。其实我是毕业后，自己出钱再去找泉州歌剧团张一谷老师学美声唱法的。我每天都到艺校去自己练声，练半小时至一小时，一直喊一直喊，半年时间学下来，才会唱高八度。我的声音条件肯定是好的，但我的南音是练出来的，没有坚持不行。南音的男声高八度非常难唱，都唱到 $c^3$、$d^3$。

艺校三年，庄步联老师一直跟着我们，一星期教唱一首，每一首教几遍就过去了，主要靠自己背，一个学期教十多首。第三年，当时我们快要毕业了，马香缎来教我们，可惜两个月后就去世了。她教的曲子很少，现在忘记了她教的曲目。每年选一首曲子背诵作为期末考试检查。那时我不会唱，也没有唱，没有拍馆。学校很少叫我唱，都是叫女学生唱。我学乐器，唢呐、洞箫，什么都会，擅长唢呐和洞箫。在我看来，吹乐与声乐其

实没有冲突。在艺校的演出都背谱，我主要担任伴奏。以前背过几套指套，后来忘记了。指套要一直在合才不会忘记。指套也有考试，自己弹琵琶，背奏，一整套弹下来。我在乐团也没有合指套，主要是唱曲，所以现在没办法演奏指套。

我在民间馆阁唱得比较多，也经常演奏乐器。在民间馆阁玩，我一般会找一两首这个馆没人唱过的唱。因为南音馆阁有规矩，就是不能重复别人唱过的曲目。如果弹琵琶的，没有一点功底不敢坐在那里。你坐在那里，一般先说好才敢坐上去。民间馆阁，晋江那边的社团比较经常合指套，比较饱腹。如果像团里，一、三、五上班，头家（领导）不重视指套，哪里会合指套。1987年，我刚进团时也是这样情况，平时没有合指套。但是在团里住的那些人就不一样，他们住在旧团里，经常与老先生合指套，所以萧培玲与王阿心指套会很多。现在团里可能也不大重视这个。

（二）南音韵味养成

从小到大，南音的韵味就在我的脑海里，不用重新学。我家有三个姐妹和一个兄弟。她们都不会，就我会。我从小就会唱《春光明媚》。当时村里经常演电影《刘三姐》，我喜欢刘三姐的歌，看了五六遍，整部电影的音乐都会背，韵味也记住了。如果先学美声，再学南音，肯定就没有韵味。不知我爸爸有没学，但他会吹洞箫，平时低八度小声唱南音。当时在农村没有复印，他用毛笔抄写曲牌。我父亲62岁就过世了，如果活到现在也有90岁了。我们老家有两三个人会南音，我小时候看到他们演奏琵琶和洞箫。

艺校学习期间，老先生教学，对咬字的要求特别严。惠安人咬字与晋江人一样，有晋江口音。德化人讲闽南话与晋江口音都不一样，当时没有正音课，就一直强调咬字。老师一般先练咬字，后教唱腔。但我进艺校第一节课学《花娇来报》，老师没有先咬字，一上来就唱。我唱一句，你跟一句，从头唱到尾。老师也不懂讲工乂谱，只好自己学，一直练。我看工乂谱，不像我们现在唱是先咬字，再唱一句跟一句，有时候还要改谱，有时候老师唱的时候要记呼吸的记号。毕业以后正式上台是演出《望明月》

《去秦邦》。

我平时虽然只背唱十几首，伴奏没问题，洞箫百分之八十熟，琵琶百分之百，二弦要跟着润腔，百分之八十。有时候洞箫先出来，有时候二弦先出来，先出声是洞箫引头。现在唱腔课叫念曲课。在团里也是先念曲，然后再合。现在人没有艰苦过，不会吃苦。我有从小的南音记忆，良好的声音条件，加上后天的用功，但也是1987年下半年才登台唱男声，才开始跟伴奏唱。平时在泉州也有拍馆，当时应该有十个馆，如东观西台、吴厝祠堂（吴氏宗祠）在用，但现在没有人了，没有南音社，整天门都锁着。

（三）记忆中的南音曲唱名家

我记得有位老先生叫彦芳先，他演唱的卢俊义唱段《到只处》，非常有韵味，非常好听。那老先生是泉州的，已经死了很多年。我在泉州呆了30年，认识了很多老先生。《到只处》这曲，特别是到哪里呼吸，到哪里停，有很严格的要求。这首适合男的唱，女的唱怎么样都不会好。老先生用真声，但是高音唱不上去，主要听他的节奏和韵味。

李白燕原先想考师大，年龄比较大，高三毕业后再来读艺校，最后留在泉州。她入学半学期都不懂得唱，哭着想退学，但后来坚持住就唱出来了。她的声音条件很好，刚开始基础不好，传统的韵味少了些，经过学习与舞台实践后，唱的韵味也好了，到撩到拍，能唱，音色也tia（靓）。

王阿心的声音比较粗，比较低，属于会唱。

老先生批评一个人唱得不好，一是声色不好，二是唱一首曲子偏低、偏高，自己走一个调，不能入管；评价一个人唱得好，一是声音条件好，二是会唱。

（四）周成在口述的启示

周成在自幼在南音环境中长大，熟记南音曲子韵味，长大后才学习南音演唱方法。由于小时候南音唱法记忆牢固，以至于三年艺校学习生活中侧重于器乐实践，使他一度以为不适合从事南音演唱，并未能领悟到南音演唱的真谛。毕业进入南音乐团后得到团长的启迪，更加执着于南音演唱方法的学习与训练。量变引发质变，坚持不懈的训练，一下子打通了他的

歌喉，使他领悟到南音演唱方法的真谛，成为一名新的男声散曲演唱艺术家。他的歌声高亢、明亮，既有美声的穿透力，也有南音咬字的韵味美。由于他气息用得多，声带辐射比较少，混声成分中真声比例过少，以至于有的南音老先生还是不满意他的演唱艺术。但对于一般南音弦友与南音局外人而言，他的演唱艺术已达到炉火纯青的水平，是南音界难得的散曲演唱艺术家。

周成在的记忆中，老先生重视咬字，对咬字的要求特别严，在传承中往往先教咬字，再教唱腔。他自己的学习则强调识谱，强调根据老先生的演唱标出呼吸记号。他以苏彦芳老先生《到只处》演唱为例，讲述通过自己的观察，学习老先生的咬字，严格模仿老先生的呼吸气口，乐逗乐句，进而模仿老先生演唱的节奏和韵味。

周成在的个体南音学习与南音素养经历，让我们看到了另一种南音人才培养的经验。他的南音唱法体现了美声训练技术的融入，体现了南音传统真声唱法的一种美化技术，让我们对南音演唱艺术现代化教学有一定的启示，为我们对地方戏曲演唱艺术教学提供了一种可以借鉴的路径。

在南音传统审美的最高境界中，还是略嫌缺憾，但这是很难解决的问题。南音纯真声唱法既要丹田发力，也要声带发力。真声含真情也许就是传统南音唱法的魅力所在，也是南音传统美学的真谛。

## 六、林婉如：唱柔软，有力度，难在背谱

访谈时间：2016 年 4 月 2 日下午三点。

访谈地点：石狮市一家咖啡馆。

2016 年 4 月 1 日，我在石狮南音社团调研的时候，恰好遇到林婉如女士，她送给我一套她自弹自唱的录制 CD。一位民间曲唱弦友竟然有这种艺术追求，而且有这样的技艺，令我非常好奇。听说她与马香缎女士有交往，更引起我采访她的念头。当时跟她预约第二天采访她，没想到她很爽快地答应了。下面根据她的口述整理而成。

林婉如与笔者（2022 年 8 月 9 日拍摄于石狮文曲星弦管轩）

（一）父亲的故事

我父亲名叫林耀兴，1923 年出生于石狮永宁。永宁现在是保护级的旧城。如果永宁在厦门，肯定是很繁华的。明代全国有三个卫城，永宁卫、天津卫，还有威海卫。以前永宁比石狮还出名。永宁老街，两边店面的门户伸手就可以握在一起，但是很长，分为上街、中街和下街。我们家从下街拐过去。保岱镇永宁十三架英山书院附近是我老家。从英山书院过去的那座老房子是我们家的。我们家是书香门第，那房子是清末建的，算是泉州南门外的豪门，当时房子有那么大的但没那么漂亮，有那么漂亮的却没那么大的。我爷爷的哥哥，我们叫伯公，他的外孙在菲律宾还是六大家族之一，他们家族也出过总统，算是豪门。菲律宾的伯父，还是比较有钱的。我爷爷没去做工，因为他兄弟这么有钱，他好像是豪门子弟，就没必

要做什么。他花钱聘请南音先生来开馆让人家学，人家学得有声有色，他自己一两首都学不清楚。我爷爷在学南音这方面是很笨的。但是我爸爸很聪明，他什么都知道，你问他，他没有不懂的。我父亲虽然小学毕业，但琴、棋、书、画什么都会。

我父亲有好几个名师，一个是惠安的陈玉春，一个是吴敬水，一个叫高铭网，一个叫杨钵，这些老师技术都很好，他们如果活到现在都有100多岁了。我父亲十五六岁时，与吴彦造一起学南音，他比吴彦造大二三岁，两个像兄弟，一起出去玩南音，觉得先生水平不好，偶尔一起很斯文地去捉弄先生。我父亲指、谱、曲、乐器都会，他属于与吴彦造先生那群人是同一级别的。他十九岁时去当老师，在永宁附近的沙堤教南音。

我父亲文武双全，还会教武术。他跟周志强（1916～1991）学的武术。周志强俗称"拳头王"，是泉州五祖拳传人林天恩的女婿。我父亲跟吴彦造的哥哥吴彦全是结拜兄弟，后者是湖滨武术馆馆主。石狮有个地方叫做棋盘，当时有个叫王景春的外省师傅，他教北方的拳（应该是河南省形意拳、八卦掌名家，后落户于漳州），我有去学。吴彦全告诉我父亲，那个人收费比较贵，我是女孩子，经济上也不允许。他说，去学没问题，但是别人交学费，你没交学费，去学会很不好意思。我也就没再去学。就像学南音，19岁时去教南音一样，他问他老师说："我学南音，要去教馆需要学到什么程度？"他老师说："你现在就可以去开了。"意思是他现在已经达到开馆的水平。我父亲就真的去开馆。那些人对他都很尊敬。因为他不只是南音，他们那边的书信呀，什么比较重要的事情都会请我父亲去写，去帮忙，有点像为大家服务的文书。武术开馆也是这样子，我父亲的武术功底应该也不深，但是他只在祥狮的伍堡开过一馆。他开馆前有问他老师和他的结拜兄弟，说有一些学南音的朋友想找他学武术，他可以教吗？他老师和结拜兄弟都说，你去，我们这些人都是你的后盾。后来他有些武术的学生在澳门也开武馆。有状元学生，不一定要有状元老师，学生也是要自己去发展。一馆也教不了多少武术内容，这些武术套路不是一学就会，而是要平时不断去练习才能有所成就。以前学南音的人也会学点武

术防身。吴彦造上面那两位哥哥都学武术。后面第六个弟弟的孩子也全部学武术，都学不错，就吴彦造一个人学文。

我父亲以前做先生，后来觉得教学生很辛苦，就改行卖乐器。因为以前教学生，要先生念一遍，学生学一遍，这嘴对嘴一直唱，因为是有工钱的，不得不一直教到学生把曲子念会。不像现在教学这么简单，学生可以手机录下来回去慢慢学。再加上人家学南音是玩南音，而他是教南音为职业，所以性质不一样。他觉得很辛苦，就学做手工，先是到木器社学做木工，再到钟表社学钟表，什么都做，最后选择做钟表。1962 年左右出来自己做个体户，不用到集体单位，开始制作和修理乐器。他中西乐器都会修理，如小提琴、大提琴、琵琶、胡琴等，南音乐器也修理。现在六七十岁搞文艺的老人都认识我父亲。因为当年石狮只有一间乐器店，那就是我父亲开的。虽然他没卖钢琴、风琴，但他会修理。他还到中小学销售腰鼓、小军鼓。1964 年我父亲就出版（抄写）南音曲集，是用毛笔写的，不是现在这种印刷的。刚好他出版后"文革"就开始了。"文革"把那些"封、资、修"的东西全部没收烧掉。如果朋友还有抄本的话，就剩下一点点。1964 年到现在都已经 52 年，连我父亲的资料和什么东西都没了。那时候也不知道现在会这么重视南音。昨天郑国权还问我，如果有那种 78 转的唱片的话，可以拿过来拷贝转录。以前我家里有很多，像唱南音的白丽华，什么人唱的都有，现在去哪里找？如果有的话，人家也不知扔到哪里去，不会留着的。

小时候我不懂得欣赏我父亲，等到能欣赏了，可惜他却走了。以前没有电脑等设备，他那个时代，只有很简单的录音机。他也想像我那样一个人全部包揽所有乐器录制，然后合成南音专辑，他就想做这样的录音带。但那时候没有这个录音技术，所以他没条件录制。他 2004 年过世，81 岁。他没做成自己的录音带，感到很遗憾。我录这个专辑是为了完成他的心愿，可惜他已经不知道了。

（二）南音经历

1955 年或 1956 年，我家从永宁迁到石狮。1958 年，我出生于石狮。

我的南音老师是我爸爸。我5岁的时候，就懂得南音，当时就会唱《直入花园》，这是我不自觉学会的第一支曲子。因为我父亲在教南音时，我在旁边听，一直听，那些曲子就会唱了。他们在唱，我也跟着唱。我父亲觉得奇怪，为什么没教我，我就会唱，所以就开始教我。他教我的第一支曲是《听伊说》，是指套《共君断约》里面的一支曲，讲陈三五娘的故事。他经常教我指曲，指曲可合可唱。因为小孩子声音比较尖，教比较高的调，小孩子比较容易表现。这支曲我印象比较深，还有四空管《满面霜》，还有《拜告将军》，我父亲也是选比较偏的曲子。他说如果选面前曲，出去很容易跟别人碰曲，偏一点的曲，什么时候都不怕跟别人重复。我小时候学曲子比较快，我父亲比较自豪，经常带我去泉州玩，到处宣扬。我当时很小了，可能只有六七岁。每年元宵节，泉州到处都在 ti 南音，不是只有某些地方。花巷口、涂门街、中山路等，都有很多人搭台 ti 南音。来玩南音的，肯定不只泉州本地人，还有晋江、石狮等地的南音弦友。每次元宵节，父亲都会带我到泉州玩。他去的每一个地方，如果让小孩上去唱，肯定很受大家欢迎。老人家们觉得很新奇，听的人很多，大家就会认识我。很多老先生都很疼我，觉得我那么小就这么会唱曲，比如原来在高甲戏上班的吴彦造先生。我父亲经常带我去 ti 的地方，南音人可能彼此在艺术上比较较真，但对我这样的女孩子比较珍惜，所以我走到哪里，大家都会对我比较热情。

我8岁上小学，9岁时，"文革"开始，我们这边就停学了，13岁再进小学。按照年龄，13岁本应读初中，可我才读小学三年级。那边学校很少，生源不多，也不好进，我到了16岁才读初中，初中还没学完就停学了。我自己感觉我都这么大了，怎么还在读中学。"文革"期间，父亲在家里教我们兄弟姐妹学习，闽南话读音"雀牍"，是一本传统教写信的书。比如父亲写给儿子的信怎么写，或者儿子写给父亲的信怎么写，兄弟之间写信怎么写，等等，包括称呼、中心内容与下文等。还教我们吟诗读法，我们要熟读课文、诗文，背诵，默写，然后还要全部解释出来。这些内容全都是繁体字。我比较聪明不会挨打，哥哥比较笨就常常挨打。我父亲按

时间要求，如果在规定时间内有三个字以上不能解释，就打手心。我父亲还要我们每天练毛笔字，写小楷、中楷等。早上起来锻炼身体，练武术。

当时管理很严格，如果哪个地方唱南音，公安局马上就到，一点点传统的东西都不行。我就学新歌曲，比如快板，在学校上台去表演。闽南人唱普通话的民歌，读音都是不太准的。但是，一方面学校对上台演出的要求没那么严格，另一方面台下观众也不一定懂得欣赏，不懂得评价好坏，反而觉得小孩子唱这样子已经很厉害。所以比我年长的、与我同龄的人中，认识我的人挺多的，但多数我都不认识他们。

当时我只懂唱曲，"文革"后我才开始学乐器。邻居有个跟我差不多年龄的女孩子，她学习琵琶。我父亲就说，你看人家琵琶学得那么好，你一点都不懂，也不开始学。我就开始学琵琶，后来自己逐渐兴趣，如果没兴趣就坚持不下去。可惜那个人就在家里自己弹，没出去交流，渐渐地就没学，现在连琵琶都不知道怎么弹了。后来我学的指套比较多。但指套如果不经常练，就很容易忘记。我也经常与步联先、何银汉等一起 ti 南音，大家都喜欢一起 ti 南音。

（三）艺术经历

"文革"以后，梨园戏剧团复办时，有些老艺人已经无法演出了，能够演出的演员又不够，所以只好招聘，但是名额有限。乐队老艺人因为十年没动，可能比较迟钝，就吸收了一批新演员，这批演员的精力正旺盛，他们学乐器都很尖端。梨园戏剧团与木偶剧团吸收的这批乐师水平都非常高，因为"文革"期间，有些年轻人在家里自己学习，技术得到提升，就好像高手在民间，那些技术好的没有去考取功名。梨园戏剧团刚复团的时候，我们随时都可以加入进去。他们肯定首先吸收像我们这样本身具备一定艺术素养的人，不可能吸收什么都不会的人进去。

当时许多老先生，包括木偶戏剧团团长苏统谋也来找我父亲，要把我弄到木偶戏剧团或梨园戏剧团工作。我父亲的思想比较封建，充满旧社会那种对戏曲演员歧视的心理，觉得戏仔是下九流，认为演戏当戏仔名声不好。再加上我会 ti 南音，他有点自豪，不爱我离开，就没让我去。哪里像

现在，文艺工作者多高尚，都是人家很向往、很欣赏的身份。不过，我自己意爱（即喜欢）有个正式的工作。

1980 年，香港有个郑鸿桥，他对南音与戏曲贡献非常大。他来石狮 ti 南音，来看我们的南音。他问我想不想去梨园戏剧团，我说愿意去。梨园戏剧团开始恢复组建的时候没去，到我想去的时候已经没有名额了。他说不要紧，如果愿意去，他出面可以解决问题，所以我才认识郑国权。当时郑是文化局长，是个好人。刚好梨园戏剧团要演出，需要人手，我以临时工的身份去排练了两天，就参加演出，然后进团。我写信跟郑鸿桥讲我已经进团工作了，他说没关系，后面再处理我的转正问题。可惜我没那种运气，他搭乘中巴回内地，坐在副驾驶室，到漳州九龙岭时出车祸去世了。我转正的事情也就遥遥无期了。

我去梨园（即福建省梨园戏实验剧团）搞乐队，弹琵琶、三弦，一有空就跑出来 ti 南音，当时经常与我合乐的老先生多数过身（即去世）了。王爱群当梨园戏剧团团长时，非常严格，他担心我出来 ti 南音会与别人乱来，所以我只能偷偷出来。其实他不信任我们，是因为当时的社会风气不好。我出来 ti 南音是因为想出来提升南音艺术水平。1980 年至 1983 年，我当了三年临时工后，歌（舞）剧团组织文工团，把我调过去了，我去弹北琶。后来歌剧没什么生意，就搞轻音乐，我去打爵士鼓。起先我没学过爵士鼓，看着别人演奏还可以，结果自己一上台演出，鼓槌都飞掉了。我前面的乐队队员开玩笑地说："婉如啊，你要暗杀我们吗?"我自己也觉得很不好意思。有一天，我知道省歌舞团到磁灶演出，就跟团里请假，一大早就去找省歌姓林的打鼓师。我曾经去过省歌学北琶，所以认识几个省歌演员，就省歌阿四（即陈强岑）那些人。那个早上，我就在那边学习架子鼓，他们说："你要害死我们，我们昨晚那么晚睡，你这么早就来打鼓吵我们。"我学了一上午，下午回团，晚上演出。同事说："婉如，你今天晚上的鼓点就不一样了。"我其实是现学现卖，非常大胆。后来，我打架子鼓在泉州还蛮出名的，很多人因此认识我。

歌剧团的工资也不高，刚好文化宫有个舞厅，时髦教交际舞，每人每

天一票三元。我们歌舞团组织四五个人去给他们伴奏，一个晚上演出一个半钟头，每人五元，还是蛮不错的。我记得有个朋友，他每次进去就在那边看我打鼓。那时候比较少女孩子打鼓，乐器也比较冷门。我自己倒没觉得什么，但外面看起来，我的气色不错。后来他就跟我们交朋友，每次都买很多东西请我们。

（1985 年）有次去北京演出《台湾舞女》，导演认为第一次出场要女的打鼓比较特别，我们团里有两个打鼓的，除了我，还有一个男的，他是团里主要鼓师，也是担任歌剧全场打鼓。当时中央电视台要录像，北京的导演，他的音乐感觉比较深，他没看见我，走进来对乐队的小提琴手说，现在打鼓的鼓点感觉不一样，怎么他一抬头就换了个小伙子？由于我剪短发，看上去像小伙子。后来那小提琴手才对我说这个事情，说"那天那个导演说你架子鼓打得蛮好的"。其实我也就学那么一天，可能这就是我的音乐天赋吧。比如吹洞箫，有的人什么都吹得响，就是洞箫吹不响；有的人洞箫一拿起来就可以吹得响。有个笑话，有个人学洞箫，老是吹不响，他时时刻刻都在琢磨，有一天半靠在床上，拿起洞箫练习，就吹响了。他赶紧对老婆说，你赶紧按照我这个姿势把我推起来。可能他之前的姿势不对。

因为这些都是副业，又没转正，加上我本来就是南音底，后来我就跟南音乐团联系，但还是没解决。1987～1988 年，我就到菲律宾教南音。我是在夏永西之后去菲律宾教南音的。夏永西是在马香缎之后到菲律宾南乐崇德社教学的。夏永西到菲律宾，因为还要维持家里生计，除了教南音，还要做生意，不然仅一点点教学经费无法养家糊口。我去菲律宾两三年后，30 多岁才结婚成家，就离开那里。中间十几年没有 ti 南音，以后来来去去菲律宾不是去教学，而是去 ti 南音。平时合南音是自己有兴趣。现在感觉两三个水平相当的人一起合乐很爽。漳州南音协会刘修槐经常来和我们合乐，因为大家比较熟悉，讲究一点合乐的质量，不是随随便便合着玩，而是相互研究、相互切磋怎样演奏才会"水"（即美妙）。

（四）南音曲唱艺术的方法

父亲在教我唱南音的时候，肯定会要求咬字、唱曲的韵律，音乐方面

如音准、节奏也一样有要求。但南音的唱法有它的特点，比如这个字原来这么叫，但它不这么叫，它要另外叫一个字，与戏曲不一样，腔调要另外这么唱。比如"今"，普通话是"jin"，但它读做"da-ŋ"，与普通话的多音字一样，所以一定要老师口传，因为我们不知道就不懂怎么说。比如我自己可以看谱，可以自己弹自己学，但是唱出来跟老师教的不一样。老师的叫词、咬字，这个字怎么叫，比如"肯"，不肯的肯，有时候唱"肯"，有时候唱"康"，一个字读音就不一样。南音先生口传就是这样。

以前我父亲教我唱曲，要求一定要用真声唱，没有用什么假嗓。我们那个时代，蔡维镖的老婆唱得不错，但是她也没怎么用气息。可能她本来声音本钱就好，不是学来的。我的嗓音条件不好，怎么唱都是沙沙的。我以前认识的老先生，感觉他们唱曲都很吃力。可能有时候声音好是有基因的。我们石狮人咬字和泉州人不太一样，唱南音不标准。泉州人讲话比较认真，这句怎么讲，那句怎么讲，不会模糊。我们这边人讲话咬字会模糊。石狮、深沪、祥狮的海边人说话本来就不那么标准。海边有几个人的声音比较好，我一直感觉是不是跟吃鱼有关系。可能海边师资语言不是很好的关系，他们教出来的学生声音蛮好的，但唱腔和咬字不怎么样，甚至一直不对。该这样唱的他反而那样唱，不该那样唱他又唱那样子。安海与东石那边都较好，他们说话比较接近标准的泉州腔。有几位唱得比较好，如安海的郭金敬，他的声音蛮亮的，是自然的声音。他有个女儿叫郭玲玲，声音也很好。

南音演唱，女的和男的唱一样的调，女的比较轻松，男的就很吃力。本身那个谱是五声音阶的，去变它的调，它就五个调（即调式），常用的有五空管、四空管、五空四仅管、倍思管四个管门，其他很少用。要变调是很艰苦的，因为调不够用。如果是民乐，它有十二个音，可以随便变调。有的弦友感觉声音蛮好的、蛮亮的，就是高音唱不动。但这是传统的唱法，很难改变，除非变成戏曲品管唱法。我在梨园戏团时，比如演《李亚仙》，蔡亚治女扮男装，她就可以唱出高的 $^b$E 调，另外吴芸生是男声，就没办法唱那么高的调，就唱低的 $^b$B 调。所以，唱得好的男声很难得。比

如周成在，人家都像宝贝一样哄着他。年龄大的时候声音也会退化，学乐器比较好是因为老年了可以自己消遣，没事自己弹弹琵琶也很舒服。

（五）排门头

现在都是什锦唱，以前肯定是管门起曲。苏统谋老师那里有出过一本《过枝曲》的书，就是有管门（应该是滚门，下同）要求的。比如今天唱什么管门的，你就得按这个管门一直唱。以前唱曲的人很多，他们会的曲也很多。比如现在唱倍工的曲，你就得唱倍工这个管门的曲。所以以前的先生特别难当，一定要饱腹，就是肚子里要有很多东西。教学生肯定不只教一个管门，如果只教一个管门，人家如不 ti 这个管门，那你怎么办？如果不会这个管门，怎么跟人 ti？所以出去交流，一个馆阁至少要两个人唱同一管门。以前文艺太少了，大家没什么东西可以玩，又没有卡拉 OK，大家只能玩家乡的东西，比如南音。同一乡里的人多，按一人唱一曲的规矩，别人在唱这管门，如果没学那么多曲，怎么唱？以前唱曲，这个管门唱完，就要过枝曲，比如倍工要转到相思引的曲，中间就要有一支曲来过渡。如果唱倍工到相思引，或者下面唱不一样的管门或曲牌，都要用过枝曲。但现在什锦唱，你唱倍思，或要唱四空，或要唱五空，都无所谓了，不用过枝曲，所以曲越唱越少。有时会唱的曲，也没有人能够伴奏。

"文革"前，每次会唱都要排门头，"文革"后，因为人多就没有这么多要求，都是什锦唱。有的人就会几曲，别人唱了，他就没办法唱。以前有很多人就是这样子的，我爷爷也是这样的，他两支曲子都学不全。现在什锦唱，一般人都会学两三支曲，如果这支被人唱了，他还有其他曲子可以唱。

有个笑话：有个人花了很多钱，就学了一支南音曲，每一次到哪里演出，别人知道他，就把这支曲留给他唱。如果遇到有其他人要唱这支曲，大家就会跟那个人讲："这首我们有个人要唱，你唱其他的，就这样安排。"他也是很爱唱曲，他花了很多钱就是为了唱这支曲。有次去一个地方，人家不认识他，他刚好到那边时，台上有个人正在唱他要唱的曲，他马上扭头就走。那些人赶紧留他，他说："这曲子都唱了，我还留着

干嘛?"

以前，我们这边的春秋祭几乎被忘掉了，恢复南音以后也还没有春秋祭，直到 1980 年代以后才又恢复春秋祭。我是在菲律宾看到春秋祭的。春秋祭的曲子是不一样的。祭祀曲目有：祀郎君用《金炉宝篆》、《梅花操》头、《四时景》第八节，祀先贤用《千秋诞》、《五湖游》的第一节和第五节。

（六）传统南音教学

传统南音教学就是先讲曲词，教学生懂得曲词怎样叫字，怎样唱法，然后才弹琴伴唱。老师念，学生看词跟着念，跟着老师唱，学生有印象就越唱越大声，最后背下来，就可以独立唱。现在苏诗咏老师去泉州师院教书，也是用这种念曲的方法。但现在好在有录音，先生只要念一遍录下来，不用一直重复教。学生可以根据录音一遍两遍地学唱。现在的学生都识字，以前的学生都不识字，他们唱的时候也不知道自己唱什么字，不知道唱的内容是什么意思。先生教学生这个字怎么读，那个字怎么读，他也是从先生那里盘下来的，所以一节一节也会脱节。比如我父亲教学，肯定也会说词句是什么，这句对不对，上面那句跟下面那句的情节能够连得起来，如果连不起来，肯定是上面的先生与他的学生相互脱节。我父亲有个学生，叫龚文平（龚蛤），60 多岁过身了，大家叫他蛤先。现在有很多学生都是他教出来的。他自己没唱曲，但是他一点一点地教，教得非常严格，教出来的学生字眼分明，曲韵好。所以老师认真教学，学生就会出色。现在南音教学也找不到什么更好的路径，自己学，也要靠先生教。最近郑国权跟我说，现在七撩曲快失传了，你要录一些七撩曲。我想录七撩曲也是可以，只是七撩曲我很难找人合。要念熟再去找那些比较老的、名牌的传承人，和他们一起研究词句，只有这样，才能做好准备，但如果真要录七撩曲，还得再去找其他人。如果要我专程去做，也不会，只能把它当成我的业余爱好处理。自己备一台录音机在家里，随时想录就录，不是要上场面，只是为自己保存资料用，就自己做点事情。我有时候心血来潮，就去录一支曲。当时他们还没录指套的时候，我就建议说我来录指

套。录指套是一个很大的工程。我现在是民间的人，要政府拨几十万的款，政府凭什么相信你。所以最后由乐团去做。乐团最后没办法录，再找其他人录。

（七）闽台南音唱曲风格

大约 1987 年、1988 年，菲律宾南乐崇德社在热闹的时候，蔡小月代表南声社去演唱，那时候林长伦在做社长。林长伦当时很赏识我，也一直叫我去台湾当先生。我去的时候是崇德社陈联盛把我邀请去的，可能你不认识他。当时费用都是崇德社出的。他们请我当先生，我怎么可能跳到台湾去。如果去台湾，那会比较顺畅。毕竟菲律宾和我们不太一样。我就跟他说以后再说。后来林长伦过身，我也组建家庭，台湾就没有去了。当时蔡小月随林长伦到菲律宾唱曲，我听过她唱。所以我给你的 CD 中，有一支曲就是蔡小月的风格。我跟郑国权讲，蔡小月的唱腔比较有力度。各人有各人的风格。台湾的唱腔，讲究什么顿挫，什么斩截（铿锵有力）的，但我们现在唱得比较柔软。这就看你的曲，这支曲的意思比较符合什么东西。再者要看听众的兴趣，是爱听比较柔软的，还是爱听比较有力度的。所以没办法确定说这次唱的风格是对的。比如闷怨曲，就应唱柔软一点，感觉到伤心。如果是《到只处》，讲的是卢俊义要被抓去充军，他是一个好汉，怎么可以唱柔软的呢？肯定要唱得比较有力度的，才好表现性格。所以要唱什么风格，得看曲子表现什么内容。

（八）马香缎事迹

我父亲跟马香缎比较熟，他比马香缎大十几岁，马香缎比我长十多岁。他开乐器店时，经常与马香缎的父亲交流。马香缎父亲叫马敦宗（音译），也是在东街那里卖乐器的，但没有开乐器店，像王阿心父亲和王阿心的哥哥一样，出来泉州卖乐器。我父亲开乐器店时，生意做得比较大，属于艺术方面的都做，不局限于南音乐器。王大浩父亲也开乐器店，乐器卖得相当好。以前生意很俗，一把很漂亮的琵琶，卖不超过一百块。当时一百块相当于现在的一万块。马香缎父亲可能自己也会做乐器。泉州有个会做乐器的叫林伟祥，他自己不会演奏乐器。有一次，我父亲去找他，正

好有个人来买洞箫，那人不会吹，林伟祥也不会吹洞箫，他就对我父亲说，你吹给他（买洞箫的人）听下。林文祥对我父亲说，你来两次，我卖两把洞箫。所以马敦宗肯定会制作乐器，才会卖乐器。

"文革"后，恢复南音活动，我父亲经常带我去马香缎家合南音，她也经常到我们店里来合指套，只是生活中那种自娱自乐，不是大场面的演出。她对我父亲蛮尊重的，有时候华侨过来，她也跟我们去永宁 ti 南音，那边也有一两个南音比较好的人。那时候她也还没有担任南音专职，还在打工。ti 南音是有分级别的，一般水平的人玩唱曲，真正精深的是合指套，那是腹内有东西的人才玩指套。我们玩指套，专门合倍工、二调、大倍、中倍等深度的曲目。马香缎也是能人，她 43 岁过世，太可惜。

马香缎在菲律宾教学时，学生比较少。她去菲律宾没几年，又到新加坡。她教学的时候很认真，很严格。严师出高徒，严格教学，教出来的学生比较好。对那些中意南音的，她就认认真真教。她去印尼教，印尼对她的评价也是不错。

马香缎的声色不好，但唱功很好，没的说。她唱的东西拿出来，大家听了都愿意接受。她唱曲的咬字、韵味非常明确，一下子就能听出她唱什么。有的人声色非常好，唱出来咿咿呀呀，但是大家不知道她唱什么。她的琵琶、二弦也是非常优秀的，还有四宝特别棒。我当时所知道的南音弦友中，只有她四宝演奏得最好。

搞艺术的人肯定都有点傲气，有个格调。如果艺术比较差的要跟她一起 ti，她会觉得比较"嘢"（即不屑），好像我是大学生，跟你小学生有什么好交流的，所以大家会觉得她不容易接触。如果她活到现在，也是很少人能及得上的。到了一定级别，玩南音是一种享受，是在享受自己的艺术。比如四个人水平差不多，大家一起玩会很陶醉。如果有两个音准不好，又不熟，乱弹琴，那会感觉很委屈，很不爽。如果做先生，学生水平再差，也得跟他 ti。如果是馆先生，因为是教人家的，再不爽也要跟人 ti。比如昨天的坤先（丁信坤），他跟你合，你觉得爽他觉得不爽，因为你的技艺跟他不在同一等级。坤先也去过菲律宾教学，当然菲律宾那里艺术会

差一些。一方面，要去背一套指套需要很大的恒心，一套指套有三四十分钟，要全部背下来，南音难就是难在这里。南音技术与新音乐没得比。以二弦与二胡相比，二胡什么指法都有，如二胡曲《空山鸟语》《赛马》速度非常快，二弦演奏的速度没那么快。虽然二弦与二胡有各自的味道，但技术比不上二胡。新音乐有谱，什么时候都可以看谱演奏，你看乐团哪有背谱演奏的。南音有自身的优雅，但最难的是背谱，背谱是非常艰难的。马香缎还好在好腹内，就是饱腹。她的指套也是练蛮多的，应该是没背完。她跟我父亲说，在那边我也没地方跟人合乐。假如她念全指套也是有可能的，藏在腹内才算是念。如果只是拿出来看谱念，大家也可以四五十套一下子念完。但是别人找她合，她几乎都会。所以她很饱腹。她去菲律宾说过一句话：你们要合什么曲，提早两天跟我说，我就有办法跟你们合。像指套，如果平时没合，没抄谱就很容易忘记；一点一划如果没有按照曲谱，在合乐时就会记不起来。

（九）林婉如口述的启示

林婉如的个体音乐经历非常丰富，她是从"文革"前到"文革"后的南音艺人身份，以唱曲为主。1980～1983年转为福建省梨园戏实验剧团乐队临时工身份，演奏南琶、三弦。1984年借调到泉州歌剧团文工团，从梨园戏乐队成员转为歌剧团北琶演奏员，后自学架子鼓，参加轻音乐乐队在舞厅伴奏。1985年参加泉州歌剧团创作音乐剧《台湾舞女》进京演出。1987～1988年出国教南音，近年来回国自己独自一人录制南音曲目，她的音乐生活经历为我们提供了一条普通南音人在历史大潮中的命运，也反映了历史上海上丝绸之路南音人源源不断输出帮助海外华侨传承、传播的现代史实。

她爷爷喜欢南音，但一支曲都学不清楚。这种现象在南音界很多，这是1949年以前南音弦友广泛存在的一种现象。泉厦地区流行一句有关南音的俗语："学会《风打梨》（或其他曲），走遍东南亚。"台湾盛行的则是："学会《冬天寒》，踏遍东南亚。"闽台两岸流行俗语相似，意思相同，都是南音文化圈友善氛围的标志。如果会唱一支曲，在东南亚南音社团，哪

怕是陌生人，也会得到当地社团的热情招待。

与她爷爷相反，她父亲很聪明，且文武双全，不仅南音能开馆授徒，而且武术也能开馆授徒。他父亲的这种素质，在闽台南音界也大有人在。1949 年以前赴台谋生的南音先生，有一部分也曾开武馆授徒。台湾学者林美容的"曲馆与武馆"研究记载了传统曲馆与武馆之间的关联。

传统南音曲唱艺术讲求真声、男女同调，只有嗓音条件好的弦友才能唱得好，而方言束缚了曲唱者的艺术水平，只有声音好，但是咬字不明，韵味不对，那也是不好的。南音唱得好的评价标准很高，不仅要有声音、音准、节奏，还要有咬字、韵味，甚至针对不同作品内容要有不同的唱法。比如闺怨曲要唱柔软一些，卢俊义英雄形象的要唱顿挫一些。曲子内容决定演唱风格。她的说法比较新。

马香缎艺术高超，饱腹，但对艺术格调要求使得她不合群。她对泉州南音的海外传播做出了一定的贡献，对南音曲唱艺术有着广泛的影响力。

排门头传统是南音弦友扩大滚门曲目的主要途径之一，当代什锦唱弱化了南音曲唱艺术水平。恢复传统排门头有助于复苏更多的南音曲目。然而，因南音背唱的难度大，要让当代南音老师达到饱腹的水平似乎是可望不可即的事，这才是南音没落的重要原因。

## 第二节　厦门地区南音演唱艺术的口述与启示

厦门是闽南地区南音流播的重要阵地。清代以来，名家辈出。厦门南音曲唱家有白丽华、苏来好、白厚等前辈，但这批人已故去，他们的艺术传给中华人民共和国成立后招收的第一批学员，这代学员再传给下一代，南音演唱艺术在代系传承中得到保存。下面我们可以从四位不同年龄与不同学养背景的南音传承人的口述中去感悟厦门南音散曲演唱艺术传统的蜕变。

一、齐玲玲：打拍一定要打出声，要打得别人能听到

访谈时间：2022 年 2 月 24 日下午三点。

访谈地点：厦门集安堂。

齐玲玲年轻时曾多次获得过厦门市南音比赛第一名，灌过录音带。她的演唱声音醇厚，顿挫鲜明，有着传统唱法和韵味的深厚影响。

齐玲玲与笔者（2022 年 2 月 24 日拍摄于厦门集安堂）

1982 年 10 月 12 日，齐玲玲参加"1982 年度厦门市曲艺演出"，独唱《阿里山的回音》，荣获表演一等奖；1984 年 9 月 23 日，参加"厦门市曲艺调演"，荣获演员奖；1987 年 9 月 6 日，参加"厦门市中青年业余南乐唱腔决赛"，获一等奖；1994 年 2 月 22 日，参加"94 元宵青少年南音唱腔邀请赛"荣获一等奖，等等。现任厦门市集安堂南乐社理事长，受聘于厦门市锦华阁担当南乐社顾问。

（一）南音学习经历

曾：您是哪一年出生的？

齐：我是 1953 年 11 月出生。

曾：您的启蒙老师是谁？

齐：我的启蒙老师是吴再田，也是这间集安堂的老先生。启蒙，南音叫破笔，意思是谁教你的。小时候我家就住在集安堂对面。那个时代没有上幼儿园，我差不多五六岁，还没上小学，和集安堂附近巷里、马路边的一群孩子，差不多七八个人，到集安堂楼上来玩。吴再田先生就向我们招手说："你们这些孩子，过来学。"我们好奇地就去学。

曾：您学的第一支曲是什么？

齐：《烧酒醉》。（据许永忠先生说，小时候听他伯父教堂侄"团仔曲"《一群姿娘》《烧酒醉》，印象深刻。1990 年代，第一次在石狮祥芝南音社听张在我高足唱过）。

曾：什么曲牌？

齐：（去找曲谱，没找到）不知道。跟田伯学到读小学的时候，还继续来学。那时候学的人少，先生也喜欢人来学。一会儿买橡皮擦，一会儿买铅笔，一会儿买糖果，给那些来学的小孩子们。有一位叫阿联伯，晚上唱完了，还带孩子们去吃点心，希望他们来学南音。期间还跟赞伯学，他是同安人，在这里吹洞箫。他还带我们这群孩子到同安去拍馆，去唱曲。

曾：当时你学第一支曲《烧酒醉》，老师怎么教的？

齐：教的时候，一群孩子坐在下面，老师手持琵琶，一句一句教，边弹边教。小孩子不认识字，就看老师的嘴。学南音一定要看老师的嘴，看他的嘴型、咬字，看他嘴是圆的、扁的，还是怎样开口闭口。后来孩子们多数跑掉了，最后只剩下两三个。

曾：老师拿起琵琶就教？

齐：是啊，以前孩子不识字，不像现在孩子会识字，能看谱。老师不用教曲诗，等大家坐好了就教。老师一句一句教，学生一句一句学，这句嘴怎样开，那句口怎样合，口对口搬给孩子们，那时候没有曲诗，没有曲簿，就这样学，这样跟先生念曲。

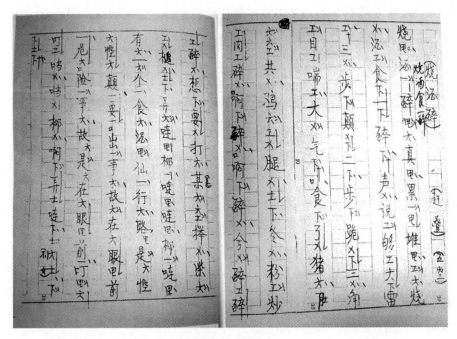

《烧酒醉》曲谱①

曾：学了多少曲？

齐：当时学了很多短曲，《小姐听》《我邀汝》《感谢公主》《共君断约》《非是阮》等，这个小孩唱这支，那个小孩唱那支，每个孩子学不一样的曲。

曾：每周来几次？还是什么时候开馆什么时候来唱？

齐：以前没有开馆这一说，集安堂有艳美姨一个人照顾馆阁，她就住在那一间，现在作为办公室。她也是死在这里，她很早就过世了。当时每天晚上都有活动，随时来都可以玩。不像现在要周几、周几才活动。

曾：当时老师教学有什么要求？

齐：要看嘴型、咬字，现在叫做字正腔圆。那时对孩子的要求没那么严格，先粗粗教，教到可以懂得一点点，可以唱，有一定程度，才开始有

---

① 《烧酒醉》曲谱图片引自纪经亩编《南乐教材（初学用本）之三》，厦门文化局编《纪经亩南乐艺术》，厦门大学 2011 年版，第 204 页。

要求，咬字要注意字头、字腹、字尾，怎样开口，怎样收口，很严格。比如孤单的孤、苦、走路的路、路途的途，这几个字，一定要包嘴，"g—u—o"，尾韵要包嘴。又如"君"，读"g—u—n"，字头、字腹、字尾，像拼音一样，收音才收 n。如果唱短拍，没办法唱字头，如：

如果要唱较长撩，就要唱字头、字腹、字尾。如"听门楼"的"听"，一定要唱 t—i—a—ng，从字头、字中，到字尾才收音。

曾：老师什么时候用四管跟你们合？

齐：要跟老师念到很熟，老师才带着我们到处拍馆。四支家俬合乐叫拍馆，通过拍馆才能跟四支家俬合得和谐、融洽。孩子要学会了，琵琶、洞箫、三弦、二弦、唱才一起合。

（二）"文革"期间的南音活动

曾：您学到哪一年？

齐："文革"期间，南音属于"封资修"，曲馆就没了，馆厝被房地产改了。我也不敢唱。这些曲都是旧的，如《陈三五娘》《孟姜女》等。

曾：您在小学唱什么曲？

齐：唱学校的歌。

曾：比如有唱什么新南乐、新南曲没有？

齐："文革"后，馆厝收回来才有唱新南曲。

曾：您小学读完上初中吗？

齐：1969 年 9 月 24 日，我上初一时到上杭县下乡，1971 年 9 月 24 日调回到厦门杏林做工。

曾：初中做什么工？

齐：那时没什么大学生。我到杏林当电焊工，然后改开吊车。

曾：平时跟南音没接触？

齐：有。当时坤伯（即吴深根），南乐团吴世安的父亲，他家住在集

安堂楼下，吴世安有个大姐，叫吴瑞霞，也是在杏林糖厂，离我们厂很近。我有时候到她家唱曲，两三个人，她姐姐也唱得不错。这房子还没讨回来之前，在工人俱乐部也有唱，大部分唱纪经亩创作的新曲。还有一位集安堂的人，绰号"鸡"，他老婆经常喊他"偷抓鸡"，（大家才知道他以前经常偷抓鸡，叫什么偷抓鸡福。）有时候也去他家唱。

我们这间工厂属于杏林化工学校的附属工厂，学校一九六几年停办后，我们工厂改为重工机械厂，"文革"后学校恢复招生。我在杏林化工机械厂毛泽东思想宣传队，要去宣传演出。我也唱纪经亩谱的新南音《迎龙小唱》，请吴道长将新南音的工乂谱改为简谱，我们厂里郭子炎用手风琴伴奏，到南安、长泰合成氨厂、化工厂等地演出。

（三）南音艺术成就

曾：您当时到吴深根老师家唱，他从哪几方面评价南音唱得好不好？

齐：曲脚的韵势好、咬字、吞吐 kui, tiu bui。

曾：什么叫 tiu bui？

齐：就是韵势，只能说，不好表达，如唱一支大撩曲，谱例如下：

吐出来，刚才是吞进去，就是吞吐 kui，跟洞箫二者要合得紧密如一。所以世安吹箫伴奏非常好唱曲，他善于跟不同的唱员合。一支曲，每个人都有各自的特点。他的洞箫伴奏能帮助唱员发挥更好。我在宣传队时，看到《厦门日报》载有厦门市要举办第一届南音唱腔比赛。我那些工友就问我："你不是说你会唱南音？"我说："我在孩子时候学的。"他们说："现在人家要比赛了，你为什么不去比？"那时候已经有南乐团了，团址在南田巷。因为时间长了，我有些曲子都忘记了。那时候去杏林糖厂，念几支曲。然后就到这个巷子找纪经亩老师，他说："你唱一支给我听听看。"我就唱《感谢公主》给他听。他听完说："好势，唱太好。"就推荐我跟江来好老师学唱曲。那时才跟江来好老师念曲，开始念大曲，不像小孩子唱小曲、

短曲。学很多曲，有七撩曲、三撩曲，这些曲有的跟江来好学，如《玉箫声》《满空飞》《遥望情君》《远望乡里》《精神顿》等；有些跟庄亚菲学，如《冷落琴弦》《听门楼》《珠泪垂》《我为汝》《只冤苦》等；有些跟许仔森叔学，如《我为汝》等。当时去香港演出一起集训时，我跟张在我先生学过《告大人》《到只处》。1981 年 9 月 16 日参加厦门市曲艺调演，当初没分专业组和业余组。纪经亩老师推荐一支新曲叫《万家欢》，请江来好教我念，我用这支曲获得唯一的一等奖，第一名，专业组王小珠获第二名。此后的比赛，只要我有参加，都获第一名。后来组委会发现这样不行，才分专业组与业余组。我参加了六七次以后，觉得没意思，老占着第一名的位置，就不再参加。我不善于收藏这些资料，很多资料都遗失了。

曾：厦门市图书馆或厦门市档案馆应该会有。

齐：所以厦门第二十一届南音比赛量时，突然叫我去当评委。我因为在杏林工作，一段时间也没有出头露脸。厦门艺术馆说："这么久了，不知道还有这个人。"可能也是翻查档案，看到我的材料，才叫我去当评委。

（四）南音演出实践

曾：那时帮你伴奏的是哪些先生？

齐：琵琶苏来好，洞箫沈笑山，三弦、二弦是谁已经忘记了。

曾：您知道江来好的年龄吗？

齐：我十八岁左右找她学，她六十多岁。

曾：那时候先生有强调打拍吗？

齐：有。一定要跟撩拍打。南音强调撩拍，不能倒拍。俗话说："倒拍就是倒曲。"如果一处拍打错了，这支曲就倒了。

曾：打拍要出声吗？

齐：对，打拍一定要打出声，要打得别人能听到。

曾：沈笑山洞箫吹得不错？

齐：他是集安堂的先生。还有一位林文宣，他是南乐团前几任的团长。

曾：江来好是南乐团的吗？

齐：不是，她以前属于金风南乐社的。她也曾被福建艺校请去当先生。

曾：她以前是厦门南乐团的前身金风南乐团的？

齐：她与庄亚菲一样，都是纪经亩当团长的时候金风南乐团成员。

曾：江来好琵琶弹得不错？

齐：她是正牌的女先生。（接下来介绍演出相片）

曾：现在您的演唱，一般哪些人帮您伴奏？

齐：庄艳莲弹琵琶，谢树雄吹箫，洪兆荣拉二弦或弹琵琶，三弦就不固定。

曾：如果帮您录像，您可以连续唱几支曲？

齐：两三支是可以，但要稍微休息下。大撩曲要很费力气才能唱得动。以前我学的时候，老先生全部用喉咙演唱，用喉控（即喉咙控制）的方法，没讲用丹田演唱。在去香港之前的集训中，杨炳维先生（即杨杨）对我们说："你们要用假声唱，不然唱到老的时候，喉咙都坏掉。"现在唱曲可能有些变化，孩子们都懂得发声方法，多用真假声结合。但是，用喉控唱出来的南音，感觉比较地道，不像唱假声那样。现在就飙高音时用气息冲上去，不然以前都用喉控。

曾：比如唱《满空飞》的高音，以前也用真声唱？

齐：以前用真声唱。我以前声音很好。现在才感觉当时杨杨老师说的没错，不能全部用喉控演唱。以前用喉控演唱的老先生，后来声音就不行了。你看现在的音乐家，唱到 80 多岁还在唱。

曾：您跟江来好学的时候，她唱得怎样？

齐：声音也不好了，但念曲不影响。她念曲的时候，我听她的韵，看她怎样唱。

（五）传统南音先生的格调

曾：您跟过的先生有几位？

齐：吴在田、江来好、张在我，还有一位人称许仔先，不知道叫什么名字。我们叫他 sin 叔，不知道是不是森林的森。他可能姓许，不知道什

么森？如果有教过我南音，一两支曲都算，那我跟了很多先生。以前学南音很狡诈（即讲究），比如我现在跟江来好学，就不能再找其他人念曲，一定不能去跟别人念曲。现在不用这样子，都打破这些规矩了。你跟哪个先生学，他教你哪一支你尽管学。比如庄亚菲老师那一辈，她先生教她，只要她先生还在世，她就不能跟别人学，不然就犯忌。除非先生没了，或者他自己开口说教不了学生，学生才可以跟其他先生学。

曾：怎么解释您跟好几位先生学的经历？

齐：我在集安堂一直跟吴在田先生学，他没了以后，我没再找老师。偶尔到吴深根先生家唱唱，那种不算正经拜师学习。有拜师跟没拜师是不一样的。后来纪经亩先生介绍我去跟江来好先生学，是有拜师的。

曾：拜师有什么仪式？

齐：当时没做什么仪式，就纪经亩先生一句话。他跟江老师说，让我今后跟她学。我那时候在工厂上班，就认她是我先生。江来好先生跟我讲学南音的规矩，所谓"未先教你学曲，须先教你学德"。去曲馆，人家在演出，不能讲话。人家这支曲唱一半，不能起身走掉，必须坚持到台上唱完才能离开。到曲馆，如果是担任家伙脚，如琵琶、洞箫，一般就演奏两支，演奏两支后必须站起来让给别人，不能因为自己爱吹就一个晚上霸占着位置不起来。除非今天晚上恰好缺箫脚或琵琶脚，你只好顶住。如果有别的乐器脚在，得互相礼让。或者你吹箫我很满意，第一位唱曲，你已经吹完两支，轮到我上台，我邀请你说："××先，你再吹一支给我唱。"有人要求，你最后充其量也只能吹三支，不能一晚上占着位置，一定要这样。以前的先生比较讲究，现在人已经没这种讲究了。以前有这种人，现在也没这种人。江来好先生唱曲，要先看台上四位乐器脚是否与她相当，必须是她满意的乐器脚，她才会下去唱。旧社会的人就是这样。据说新加坡有一位叫傲金枝，四位家伙脚若非顶级，她不会下去唱。她要唱大曲，必须四位家伙脚稳稳当当，水平相当才可以。以前比较多艺术高超的弦友，现在很少有这么齐整的家伙脚。

曾：传统还有什么规矩？

齐：跟先生也是要"一日为师，终生为父"的，以前唱曲要行接拍礼，唱完要向洞箫行礼。现在都没有了。

曾：您那时候有没有学行礼？

齐：我学的时候已经没有这种礼仪，更早以前才有。

曾：您向苏来好先生学多久？

齐：一直跟她学。后来她生病，没办法，因她儿子在香港，厦门没其他人，我去帮她洗地板，买东西，照顾她。唱南音的人很讲究。比如她教唱《听门楼》，她说："全厦门人谁不会唱《听门楼》？但他们唱出来的《听门楼》，像死人衣裳直缝，古代人象征做韵直直直，那是不能听的。大家都会唱，什么人不会唱？好听的是那些转弯、牵长调的地方，怎样弯，怎样折的地方才好听。要不然，全厦门人有谁不会唱？"她的要求这样。每一支都得这样唱。她教一遍，以后再有别的曲也要这样唱。我帮她洗地板，她要求四个角落要清理干净，就像唱曲那样，转折地方要唱好。她要求很完美。

曾：她是哪一年去世？

齐：一九八几年正月初七去世的，那时应该是 80 年代。

曾：江来好是不是艺姐？以前茶馆，人家来点曲请她们唱的那种。

齐：她以前在纪经庙的金风南乐社上班，应该是艺姐。她说小时候跟蕴山伯（黄蕴山）学的。1990 年代，我与亚菲姨两人去新加坡传统南音社教学，她被聘请当先生，我去当她的助手。我们去教不到一年就回来了。她要求比较多，在外不适应。她今年 88 岁。现在很容易忘事，有时候很正常。但小时候学的曲，她还能从头唱到尾。十年前，她的学生不能跟别人念曲。

曾：你觉得张在我先生教的与江来好先生教的有什么差别？

齐：各人有各人风格。张在我先生比较偏高甲。我觉得先生当中，张在我先生的师德最好，他很随和。尽他所能倾囊相授，不会像有的先生那么脾气不好。他慢慢教。比如我在香港唱《告大人》时，台下掌声如雷。他向别人夸奖我说："奇怪，哪个韵哪个韵我不是那样教的，但她自己转

唱出来的韵那么美。"换成任何一个老师，都不可能那么说。他们肯定会说："唱再好都是我教的。"我跟他念过《告大人》《到只处》《重台别》。他和江来好教的差不多，但就唱法不一样。男的韵与女的韵不一样。

曾：《到只处》是男声唱的曲，我到处听男的唱，没听过女声唱。

齐：《告大人》和《到只处》都是碗面曲。现在厨房做饭也是我，我就很少唱，晚上别人唱曲我都没唱，还有一个要让人唱。当年去香港演出的时候，原本是另一个人当主角，她的演出阵容是琵琶弹唱《山险峻》，后面四个小家伙为她伴奏。结果是我先唱。我唱《重台别》，唱完后，台下掌声停不下来。传统南音演出，很少像新音乐那样再来一曲。杨杨进来说，出去谢幕。我谢幕后进去，台下更不得了，掌声、口哨声不断。杨杨说，要不然你有没有小曲。那时候我念的都是大曲，很少小曲。后来说要不然唱《共君断约》。再重新开幕唱《共君断约》，唱完后掌声比之前更轰动。我跟杨杨说，不行，我不能再唱。然后开幕给另一个人唱。那人唱完后台下一点掌声都没有。所以南乐团再去菲律宾时，又邀请我一起去。

曾：张在我教学时还有什么要求？

齐：去香港时他一个人要应付很多人，我和别人一样要念曲，那时候我已经识字了，不是像小孩子那样不识字。

（六）南音教唱经验

我现在去外国语学校附小教南音，他们不会说闽南话，如果要教他们唱，我先说"杯、酒、劝、君"，他们很聪明，用拼音标注，然后再一句一句教。现在人教学，用录音录下来回去自己学，学的过程嘴型什么的不可能跟老师一样，比较差。以前老师教念曲，学生必须看老师的嘴怎样开、怎样合，必须这样学。今年我教一个班，集体唱《直入花园》《风打梨》，我还有叫两个唱得比较好的学生另外过来学，去年比赛全部进十甲，以后叫她们来集安堂。下周有一个比较大的孩子会来学，不是外附小的，现在已经毕业了。现在集安堂都是老人，希望能培养一些年轻人。年轻人得工作，一般演出什么的，要根据他们的时间，如果排练什么的，他们还要请假。现在属于青黄不接。

曾：以前你们学的时候，现在还有几位继续唱南音。

齐：小孩子和我一起学的，现在就剩我一个人唱南音。学一句牵那么长，没人爱，他们没兴趣。现在孩子要学必须一直哄着。外附小的学生我得一直哄着，不然他们没兴趣。他们要去小提琴班等等。现在不是课后延时班，区文化馆派人进校园，有管弦乐、羽毛球、画画、书法等。

曾：一个班多少人？

齐：音乐老师去挑人来，一般孩子爱学其他的，很少愿意来学南音。他们认为学这个没什么用。有的一年级、二年级来，到三年级就不来。孩子们长大有自己的想法就不来。我每次都要带糖果什么的去，上课时说："坐好了，一会儿看谁表现比较好，有奖励。"用棒棒糖或其他东西来哄，不然现在孩子不爱听南音。年轻人要工作没时间来学。

曾：他们老师有跟着学吗？

齐：他们平时要帮忙练习，也学我教的这几支短曲。他们学得比较快，会协助教学，他们也不愿意学大曲。

（七）南音传统唱法的一些问题

曾：那时候您学一支大曲需要多长时间？

齐：那时学得快。

曾：以前去拍馆，多久一次？

齐：不一定。一支曲学差不多了，就可以去曲馆拍馆。

曾：拍馆时，先生会不会讲谁唱得好？怎样唱才算好？

齐：老师看别人唱，一般会讲鼓励的话，比如唱得好势。如果嫌别人就等于嫌他们的先生。回到自己馆阁，老师会告诉我们，今天唱的哪个字叫得怎样，哪一句唱得怎样。他说入不入管，关键看第一句。很多唱员是乐队演奏一路，唱员自己走一路，不入管（即不在同调上）。有的唱在边上，始终没有到管（即不在调上唱），就偏低一点点，听起来很不融洽。学生唱怎样，老师会讲。

曾：老师会不会说唱得好，跟琵琶、洞箫怎么合作？

齐：一般洞箫跟唱曲，唱曲跟琵琶。

曾：您去新加坡、菲律宾是退休去的吗？

齐：那时我还没退休，是南乐团到我们厂里借。他得交给我们厂劳务费，把我的工资交给厂里，因为我在厂里领工资。回来后我经常来集安堂玩南音，我住在杏林，我妈妈在这边上，我有时候一周回一次，有时候两周回一次，回来时到集安堂玩。

经过三十年的打官司，集安堂把在南田巷的旧址收回来了，现在活动的经费就是旧址的租金。如果没有经费，就无法活动。像金华阁，一百五十多年的历史，说倒就倒。金华阁旧址在中山路肉粽伯店对面，以前是四大将宫庙。当时为了讨回给宗教活动用，文化局也出力去讨回来。现在四大将宫庙不给金华阁使用，金华阁就此没了。锦华阁楼下租给别人，也有活动经费。

曾：我主要了解唱曲，你以前有录音吗？

齐：有。我有录好几盒唱片，是以前上海音像出版社来录的。我手机里有一些这两三年录的，如《精神顿》《我为汝》《到只处》。

曾：以前先生教你，有没有说唱要跟琵琶？

齐：有，就说唱要听琵琶。该停就停，不是每一句都这样，要看这kui是什么kui，有的甲线要停，有的甲线还要唱。有的要唱到撚指。每一曲都不一样。

曾：可以举例子吗？

齐：比如这支《望明月》，很浅的曲子。我唱给你听：

$$3 \quad \underline{2} . 2 \; - \; | \overset{\frownie}{2} \quad \underline{3\,5} \quad \underline{2\,3} \quad \underline{2\,1} \; | \; 2$$
　望　　　　　明　　　　　　　月

"望"前面一直要唱到甲线后的"明"才吸气。纪经亩创作的《蝶恋花·答李淑一》，一支曲八个门头，这是最棒的。（播放音乐）

曾：琵琶弹落指，你也唱落指？你是怎么做到的？

齐：我有唱落指？一般加落指不用出力，跟琵琶指法和节奏唱。教孩子的时候，这个教一遍，那个教一遍，嗓子都坏了。南音最基本就是不能看谱唱，必须记在脑子里。四支乐器也是一样，琵琶要十分熟，洞箫二弦

九分熟，三弦七八分。

曾：我希望对传统唱法有所了解，有什么要求？什么规矩？比如《到只处》，老师有什么要求？

齐：现在南乐团的男声也唱很好，他唱得跟女声一样高。我小时候学唱曲，那些老人家唱低八度，形象太坏。

曾：形象怎么坏？

齐：比如唱《出汉关》，他们双手持拍，双脚分开，拍竖在右边大腿上，一边唱，一边摇头晃脑，一边捏撩打拍，浑身发力，很使劲，看起来很痛苦，口水流一地。晋江不会，泉州不会，就厦门很严重。观众对厦门唱曲印象不好。男声往往只唱字头，尾放给乐队拖。比如女声唱"出"字，是连贯的，男声唱"出"字，经常要停顿，一折一折的，说没那个声，有那个势。现在男声唱得很漂亮很轻松。

曾：您有听过韵睏或韵 kui？

齐：韵 kui 呀，有。就是韵和 kui，一 kui 一 kui。一 kui 必须拖到拍才可以听。有时候要偷气，不被发现。

曾：你小时候有唱《风打梨》？

齐：有，但不一定是我唱，一群孩子，一人唱一曲，我听会的。

曾：《直入花园》呢？

齐：有。以前唱的《直入花园》和现在不一样。以前厦门不是这样唱，但现在被泉州法同化了。很多曲子都被泉州 kui 同化了。我去教孩子，也是跟曲簿教，曲簿是晋江苏统谋编的那套书。以前是王安娜在那里教几年，后来我接的。一二年级学的泉州法，到了六年级，我去接时，已经定型了。我只能改变自己，适应他们。琵琶拿起来跟着谱弹，弹着弹着，就把原先掌握的厦门法忘了。以前集安堂的底不是这样的。要用集安堂的曲簿我才能回忆起来。

曾：泉州与厦门曲子不一样的多吗？能举例不？

齐：同的很多，不同的也很多。到泉州去曲馆听别人唱的时候，一听，有好几处跟自己唱的不一样，词不同，韵也不同。所以去那边弹琵

琶，就很担心帮他们伴唱，也一定要跟唱员。晋江有很多地方也是厦门法。"文革"期间，厦门要批斗任清水，晋江曲馆便把他接走，还不能被人知道晋江人把他接走。他去晋江很多地方，大约在晋江教了十几年，传授很多指套、曲、谱。晋江有许多他的学生，比如吴文俊，大营有很多他的学生，所以晋江很多馆阁都是厦门法。厦门又出了三本曲簿，洪金龙校对的，现在南乐团算他最老资格。任清水以前是南乐团驻馆先生。

曾：可以再举一些例子？比如七撩曲？

齐：七撩比较慢，主要是韵。厦门唱上撩曲的韵比较水（漂亮），泉州唱草曲比较好。他们的声音比较好，比较轻快。我学的《到只处》比较低，韵美好听。同一支曲，不同先生传授的曲韵常常不一样。不管什么曲，两位先生自己的韵也不同。各人有各人的优点，谁来唱都有各自的特点。

（八）齐玲玲口述的启示

齐玲玲大约于 1958～1959 年在集安堂学南音，属于新中国成立后第一批业余学南音的女生。她的学习与一般先生写曲词教学又不一样。由于年龄小，吴在田先生直接用口传心授的办法教学，唱一句，学生学一句，学生看老师的开口闭口模仿。这种学习方法属于依形学声，与学习形体动作一样，通过口这个发声器官动作的模仿，辅助听觉音高，从咬字、句逗、暂节、韵 kui 等方面的曲韵风格更加接近于先生的唱法。传统南音先生师门很严格，非常重视流派传承，学生必须严格遵守师门戒律，不允许学生同时师承几个老师。口传心授与师门戒律是南音曲唱传统在代系传承中不容易走样变形的两大保障，也是南音传承至今的有效法宝。

她所描述的南音传统术语特别多，包括南音启蒙称为"破笔"。破笔，也称破蒙，是中国儒家传统文化中人生四大礼之一，是启蒙教育的一种用语。在南音先生眼里，南音与诗书一样，属于传统儒家文化之一。

厦门男声传统演唱姿势非常不雅，其原因如下：

一是因为男女同调，男声天然比女声低八度，必须翻高八度才能与女声同调。

二是南音曲目一般分高韵和低韵，高韵的音域往往在 $C^2$—$E^3$ 范围内，传统男声用真声唱，若无使用全身力气来演唱，根本唱不上。只有嗓音条件好的人才有可能唱上去。

三是南音曲目，演唱时长最短也要 3 分钟以上，如叠拍短曲。一二拍曲，演唱时长约 5 分钟以上，三撩曲，演唱时长约 7 分钟以上，七撩曲，演唱时长约 12 分钟以上，如果指套，每套至少 20 分钟以上。

她虽然非专业学习，但经过传统专业化训练。1980 年代到 1990 年代，厦门的比赛尊重艺术，评委们只认艺术，不认出身，与现代社会过于注重出身，忽视艺术能力与艺术水平的现象相比，那时候更讲究艺术的真。所以她出国交流，获得海外南音弦友的热捧。

### 二、王秀怡：春秋祭

访谈时间：2020 年 8 月 27 日。

访谈地点：厦门王秀怡家里。

王秀怡是吴世安先生的爱人，也是国家级非物质文化遗产传承人。她擅长琵琶，但不善于接受访谈，只是闲聊间记下一些信息。她教张丽娜时，对南音演唱艺术有很多专业而独到的论述，具体见张丽娜女士的口述。

#### （一）南音学习经历

我的祖籍是漳州市漳浦县官浔镇横口村，我姓王，妈妈姓何，小时候我爷爷经常带我们去官浔吃扁食。我爸爸是部队的，我妈妈是北京大学的，他们两个在山东结婚，在山东烟台生下我。后来我爸爸调到厦门，我在厦门长大。在厦门八中读初中时，我受读书无用论风气影响，不爱念书。初二那年（1978），刚好有人去学南音，他们叫我跟去学。我的启蒙老师是集安堂陈美谷，后来师从琵琶老师叶成基。"文革"末期，当时如果有教南音也是教新曲。我学的第一支曲是《批林批孔》。那时候我不懂也不感兴趣，老师们认为我很聪明，追着我去学。有南音大师来拜馆，会叫我过去弹奏。当时南音被当成封、资、修，他们不敢教唱的。那时候我

声音不好，丰攻乐器，主要是学十三大谱，还有指尾。我与吴老帅（即吴世安）不一样，我没有他那样的经历，我人生很顺利。我是在那边认识他的。我自己没什么感觉，但在学习过程中，吸收能力慢慢显示出来，老师觉得这个学生可教，琵琶老师把我当成关门弟子，他也是很开心的。我那时候学得很多。

1979 年，金莲升高甲戏剧团复团招人，南乐团还无法复团，就寄在剧团里。好几个人去报考，只有我和林加来考上，在乐队里。

（二）南音馆阁杂谈

1950～1960 年集安堂都有做春秋祭。复团后，厦门南乐团也有做春秋祭，厦门馆阁都是各个自己做春秋祭，但都不规范。我有一次看泉州在做春祭，他们做得很好。

1953 年筹备金风南乐团，那是延续旧社会过来的，原来叫金风茶座。金风茶座是旧社会茶馆，成分比较复杂，有一些艺妓在那边由人点唱，点一首给多少钱。1954 年正式成立金风南乐团。1966 年停止活动，1967 年破"四旧"，认为源于金风茶座的金风南乐团是旧社会的遗毒，就改名为厦门南乐团。1969 年厦门南乐团真正解散，年轻人遣散，下乡的下乡，去边防的去边防，老的该回家就回家。金风南乐团地址就被社区居委会接收，搞社办厂。

金华阁是厦门最老的会馆，然后才是锦华阁、集安堂。现在金华阁的架子还在，人员老化，缺少新生力量，出现了较为严重的人才断层，并缺少活动经费，导致社团活动不起来。听说现在团址搞拆迁，将来政府归还新址。它的经费来源主要靠楼上的四大将信仰的香火钱，香火钱主要靠台湾信众。这两年疫情影响下，香火钱大大减少，台湾信众也无法过来。地方政府口头上说传统文化很重要，实际上不看好传统文化。每次的舞台艺术生产，比如主要资金投入于现代戏剧目打造，传统戏剧目根本不被看好。1990 年代，也曾经到琉球交流演出过，我们到了石垣市。

（三）王秀怡口述的启示

王秀怡女士是改革开放期间才学南音的，学唱第一支曲竟然是新南曲

《批林批孔》。她的老师陈美谷与叶成基都是集安堂的先生，叶成基是琵琶高手。她的学习比较纯粹，沉淀的东西也比较多。她谈到厦门南音馆阁春秋祭的不规范，厦门金风南乐社与厦门南乐团的关系，以及近两年疫情对两岸之间民间信仰关系和对厦门南音馆阁金华阁的影响。尤其是疫情对厦门庙宇的影响，这是平时很少被注意到的。

### 三、张丽娜：南音唱曲，一师一法

访谈时间：2022 年 2 月 25 日上午 9:30。

访谈地点：厦门市金莲升曲馆。

张丽娜原是厦门金莲升高甲戏剧团主要演员，后担任厦门南乐团书记，现任厦门南乐团南音传习中心主任。她出生于南音家庭，父亲张金泉是南音弦友，主攻琵琶，在海滨南音社从事十几年的琵琶演奏，曾应邀赴菲律宾和新加坡进行南音交流活动。母亲蔡淑玲原先是泉州市南音乐团的曲脚。

（一）南音学习缘起

曾：请您谈谈怎么走上南音学习的道路。

张：我是 1966 年出生在泉州市新门街浮桥镇浮桥街的，那边有古老的南音社，有很多南音老先生，听他们讲比较好的先生和曲脚都在那里。我小时候就常常看到父辈们在玩南音，我就是在这种环境下长大的。记忆中我差不多 5 岁（1971 年）的时候，浮桥办一班南音班，召集浮桥街小学一年级与幼龄大班的孩子来练习南音，我和这些学生拜萧荣灶①为师。他很认真，我记得他经常在抄写曲簿。他教我们的曲目，就抄写在纸上，挂在大厅里，一句一句教。我学的第一支曲是《一身爱到阮乡里》，这是指套《花园外》的尾节，俗称指尾，厦门叫"zhai mui"，泉州叫"zhi mui"。我

---

①　萧荣灶：工二弦，并擅长演唱、表演和编曲，是中国南音学会会员。曾被泉州南音中心借用校对即将问世的《泉州南音指谱》，泉州艺校等单位曾聘他为南音专业教师。他还启蒙了一批曾在省、市南音比赛中获奖的新秀，如张丽娜、郑翠英等，系泉州市区南音研究社常务理事。

印象很深，他教之前先讲这支曲的故事。这支曲是讲陈三五娘的故事。讲完故事，教这支曲的字怎么咬。先念字，再启动琵琶教音。整支曲教下来，全班学生都很认真。教完第一支曲后，他觉得这班学生都不错，就有信心教第二支曲。一直教了十多支曲，但都是小曲，我记得有《益春责问》《直入花园》等短曲。教了半年，他说你们这些孩子很不错，就带了四个好苗子去 ti。当时浮桥经常 ti 弦管，有时在馆阁，有时在家里。他就把我们带在身边出去玩。慢慢我们就越来越有兴趣。大约六七岁时，他就带我们出去演出了，街坊邻里的人都夸赞说："这些孩子很厉害，很能唱。"这批学生慢慢有影响，我们平时白天去上学，晚上学南音。因为氛围很好，父母也参与，街坊邻里的叔伯婶姨也参与，大家也越来越喜欢南音。到了读初中的时候，因为浮桥划片在培元中学，我就读培元中学。读书时候无意中看到学校门口贴了一张招生广告，厦门艺术学校来招生，金莲升高甲戏剧团委培。当时只知道南音，不知道高甲戏，但听说去高甲戏剧团之前也要学南音，刚好我也学过南音。他们到泉州来招生，我们就去报考。老师说你唱一支南音看看，我就唱一支。浮桥南音社懂得高甲戏传统，我考试之前，浮桥那边的老师说就唱一支高甲戏曲牌，就教我《金钱花》。我当时考试唱《金钱花》。唱完之后，面试老师说不错，接着考我其他方面。我们高甲戏剧团是复团后第一批招考，所以厦门文化局、团里、艺校都非常重视我们这一批学员。1980 年，经过初试筛选后，考试时，不是剧团，而是厦门市文化局领导班子都来参加我们的面试。6 月，我的户口与档案就先迁到厦门，当时我还没来上学。当时第一次离开家，觉得太远了。金莲升高甲戏剧团编剧用一辆大巴来接我们，我们坐 5 个多小时的长途车才到厦门。到学校后，局里、团里和艺校都非常重视我们，选派最好的老师来教。因为我们这一批出来是要充当顶梁柱的。

（二）艺校期间的南音学习

刚复团时，演出非常多。两年的时间我们就放在艺校训练唱腔、把子功、毯子功、形体和其他课程。男旦谢明亮教我们科步，他的科步非常漂亮，很细腻。大团演出回来，剧团老师才为我们上剧目课，排大戏。我们

时间排得很紧，上午、下午和晚上都有课。最好的老师如陈宗熟老师、刘淑芝老师、唱腔黄琴玲老师。艺校两年有学南音，团里老先生说，南音是高甲戏音乐之母，要学好唱腔就要先学好南音，学好南音才能更好地促进唱腔，就请江来好老师教我们唱腔。当时江老师很老了，还要照顾家。我们这批学员全部去她家上课，她家在鹭江剧场对面，离老艺校很近。有个下午，老师专门带我们走过去，上完课再带我们走回学校。我们班有男生女生，她选对唱曲教我们。我学了《共君断约》《重台别》《元宵十五》等曲。《告大人》是江老师的拿手曲，后来也教给我们。我们白天去学南音，晚上回来学高甲戏唱腔。两年后进入大团，大团急需我们这些孩子去补充。回剧团后，我们的学习没有断，上午练早功，早功后继续学基本功、唱腔。我们当初到晋江、石狮、泉州、安海、磁灶、金井一带的剧场巡演，售票演出。当时演出的戏有《五虎平西》《万花楼》《粉妆楼》等，每个剧目演四个晚上，一个晚上一集。老先生将原先演出一周、二周的戏精简成四个晚上的戏。

我们只有晚上演出，白天都在练习唱、形体、基本功等。我一直跟着张在我老师学，下乡演出也在一起，学了五六年后，他退休了。他平时在金华阁驻馆。他晚上去哪个馆，我就跟着他去。金华阁离团部很近，都在中山路。

曾：那您算金华阁的成员？

张：现在金华阁已经解散了，在民政局已经注销了。人员渐渐没了，主要是以前历史遗留问题没有处理好，地方被人家讨回去。

曾：张在我老师怎么要求？

张：他要求我们按照滚门学，每个滚门学一首。后来他又教了很多如《听门楼》等十三腔的曲和《出画堂》等小曲。我跟他学戏里演出会用到的曲子，比如《昭君出塞》，我要自弹自唱，必须跟他学《山险峻》《出汉关》。比如《陈三五娘》曲，张老师作曲的《益春告御状》，他选用传统套曲来改编。南音都很慢，他就把七撩曲改为三撩曲，或者一二拍，在戏曲舞台上没办法这么慢，多数改一二拍，我们都会用一二拍唱。特别是《审

陈三》里许多曲子，如《为伊割吊》《孤栖闷》《班头爷》《精神顿》《听见杜鹃》等，这些都很慢，他都改良。

1980 年代末，张在我老师退休后，我就跟高树盘老师学南音。四处的南音社团请张老师去教学，他最后选在石狮的祥芝南音社驻馆，现在民间传闻的四大才子之一，琵琶、二弦、洞箫、唢呐、唱曲等四管都会的石狮吴文俊就是他教的。张老师退休后到祥芝南音社驻馆，吴文俊当时还是个小孩子。这批孩子教出来后，东山铜陵御乐轩一直来请，他就到东山驻馆，后期他的耳疾比较重，要大声讲话他才能听得到，但他还能玩南音。张老师离开铜陵后回同安老家，眼睛渐渐看不到了，身体也渐渐不好了。他过世刚好是郎君爷的祭日，大家都说郎君爷把他收走了。他一生都在做南音的传承和传播。我们都说他是郎君爷派下来传南音，传完就把他收走。复团以来，所有演员和乐队他都有教过，团里派一辆大巴接大家去送他。

他对二弦有研究，也整理出二弦演奏法。后来我和吴慧颖、陈炳聪去他家，看到他留下好几箱南音曲簿，觉得不出版很可惜。因为他把这些曲簿当宝贝，谁都不能动，他儿子、孙子都没学南音。我们跟他孙子沟通，他孙子说泉州也来要过，由家属决定是否把这些书给他们整理出版。他孙子商量后还是给厦门，因为这套二弦演奏法是厦门法，就无偿提供出来给厦门整理出版。

曾：那么多箱曲簿，除了二弦演奏法，还有其他内容吗？

张：还有重抄的曲簿，散曲，抄给我唱的曲簿等。

曾：他以前是高甲戏作曲的，有没有《审陈三》等剧目的曲簿？

张：有。但不是他的笔迹。他写完修改后，团里有派专人抄谱。张老师为人很好，团里该给他的，没给他的，他都不计较。我一直跟他学，他很疼我，我也会主动靠近他。冬天下乡很冷，我也会帮他洗衣服。他家里也会认得我，记得我。

曾：你在高甲戏剧团呆到哪一年？

张：1978 年高甲戏剧团复团，我 1980 年考入艺校，一直到 2000 年调

至厦门市南乐团。

曾：高树盘老师一直是高甲戏剧团的还是南音出身？

张：他一直是高甲戏剧团的，但他的指、谱、曲都是跟任清水老师学的。这边离南乐团比较近，高老师在剧团下班后就去找任先。任先是南乐团驻馆先生，教大家念曲的。白天他要帮大家练习念曲，晚上演出，他要一直坐在台下看演出，演员唱完下来，哪位唱不好，哪里唱不好，他要指点他们。任老师一生未结婚，无子女，一直住在南田巷的厦门南乐团楼上。大家把他当长辈，他去世时，南乐团的人都去扶棺。高老师跟任先学南音充实自己，为创作打基础。高老师没有经过作曲专业训练，懂得曲牌多，就出了那本《高甲戏传统曲牌》，是根据他的抄本来出的，我去帮校注。这本与许木水在艺校出的那本高甲戏音乐教材不一样。这两本现在都是艺校的教材，是不同年代出的不同版本。金莲升高甲戏剧团是由原金莲升高甲戏剧团与同安高甲戏剧团于 1960 年代合并的。高老师退休后，我还在高甲戏剧团，我把他请到艺校，当孙艳芳、吴伯祥这班的唱腔老师。

我在金莲升高甲戏剧团时，经常唱南音。比如金莲升下乡演出，遇到哪个村很喜欢南音，强烈要求加演南音。正常戏不够长，就加演小戏或折子戏。当地有南音社团的，就会要求加演南音。那时候我经常加演南音，唱一支南音大曲就相当于演一出折子戏。只要唱两三支就可以了。

（三）南音演唱与高甲戏演唱的区别

曾：他教你们唱慢的南音，又教你们唱改良过的高甲戏唱腔，同样的曲子，不同的唱法，你能说说有什么区别？

张：指套里的曲子都是慢慢的，比如三撩曲《于我哥》，是指套里的曲子，他改为一二拍，要配合锣鼓、身段，还有台词。《于我哥》表现陈三被发配，坐船离开，五娘和益春到江边送别的情景。江边还有两个差役，要赶路，台词唱到一半还有锣鼓，还有陈三、五娘和益春三个人的道白。南音是整首都唱完，高甲戏唱腔就改成我唱到这一句，插台词，插动作，插差役赶路的和江边送别等，然后根据剧情，根据导演的意图来改。一定要有大的、基本的东西，张老师才能改得出来。整套《陈三五娘》的

东西非常多，要先熟悉陈三五娘的套曲，再熟悉套曲以外的散曲。以前有《陈三五娘》的老本，《审陈三》是后来高甲戏剧团林颂新编的，张在我将原来慢的、长的南音改成符合剧情演出的唱段。

曾：比如《昭君出塞》，你在舞台上唱《山险峻》与泉州南音社团唱《山险峻》有没有一样？

张：不一样。首先演员要跑圆场走台步，配合身段，与坐下来四管编制不一样。要根据舞台上演员表演，可以唱快些。刚开始起头慢，后来情绪上来了，就快起来。我还有一个体验，我在舞台上可以唱后半拍，只要字唱出来，最后的字与屏幕上一样就可以，南音不能。但如果把舞台上的唱法拿到馆阁唱，就完全是错的。

曾：为什么是错的？

张：因为南音，只要有标琵琶指法就要唱出来，老师也是这样教。但戏曲舞台上不需要这样子，我只要能唱出来。舞台上我吸一口气比较从容。我自己的经验是这样，我也没告诉学生，肯定要按照指法来唱。

曾：戏曲没要求那么严格。

张：所以不一样，也没要求那么严格。戏曲中，情绪到了我可以唱快一点，南音一定要根据曲谱，曲谱标什么就唱什么。除非像王秀怡老师教的可以唱不一样那种，要求更高，要合，音乐要处理。

（四）厦门南乐团期间的南音学习

曾：您到南乐团平时有玩南音吗？

张：2000年我调到南乐团，基本上做行政事务，平时很少出来唱。2012年左右，我快退休时，事情没那么多，年轻人也慢慢上来，才又出来跟老师学南音。一开始我跟庄艳莲老师，她也是集安堂的唱员，与吴世安老师原是同一批的同学。我觉得她属于老一辈，唱的韵腔、咬字和乐感都不错，有带学生，就去跟她学。我白天上班，都是利用晚上或周六、周天的业余时间跟她学。

她也跟张在我老师一样，要求我一个滚门学一支曲，如四空管、五空管、倍思管等。她说这样别人在唱倍思管，你就不能唱四空或五空，不同

滚门，人家乐器就得再合（即调弦）。别人唱这个滚门，你就要接这个滚门。我跟她学非常多。她说，你现在这个程度了，不要再学小曲、短曲。你之前已有一定基础，经过这么多年，你也听多了，有一定的感悟，接受能力也快一点，不用再学基础了。就教我学唱三撩、七撩等上撩曲，教七撩曲比较多。

曾：七撩曲主要是什么曲？

张：她教我唱的第一支曲是《幸遇良才》，她觉得我吸收能力比较快，可以增加一点其他的曲目，教完《月照芙蓉》《玉箫声》后，她说还要增加，又教《遥望情君》等三撩和七撩曲。到去年，她说，我应该把四大名曲教你，厦门现在很少人唱，但我也不是要你唱，你就是会唱，厦门也不会有乐器帮你伴奏，家伙脚不一定会熟，你就当成是资料。她说她没传给我是她的责任，传给我后，我要唱不唱都没关系，她已经有传人了。闽台南音四大名曲是七撩曲《珠泪垂》《点点催更》《自别归来》《羡君瑞》。她教我很多滚门的曲子，我基本能接不同滚门的曲。

曾：她是省级传承人？

张：不是。她才区级，之前都没报，沈笑山也没报。当时艺术馆通知他们这些老艺人来报，说需要很多东西，他们觉得太复杂，不懂，就都没报。早期有一批都没报，现在更严格。

曾：您退休后还跟庄老师学吗？

张：退休后，我又拜了另外一个老师学，国家级传承人王秀怡老师。我没学琵琶，她教我唱更深的曲子。王老师比我早退休，她退休后和吴老师都不出门活动。他们认为退了就退了，一辈子都搞南音，退休就休息。有一阶段时间他们都不想玩南音。

（五）南音学习感悟

曾：请谈谈您对学过几位老师唱曲要求的体会。

张：我的感悟，每个老师有每个老师的特点，每个老师有每个老师的方法。我吸收了又有不一样的感悟。

曾：您小时候萧荣灶老师教散曲有什么要求？

张：萧老师一开始就讲故事，比如《陈三五娘》的曲，他就讲《陈三五娘》的故事。估计是我们太小，他怕我们烦，跑掉，就讲故事吸引我们听。他一直在讲故事，用很生动的表情和表演讲故事，我们就有兴趣听故事，就学下去。萧老师也是唱员。

曾：您当年一起学的有多少人？

张：有七八个，都是女孩子。有的现在还在唱，但不是专业的，都是业余的。萧老师的女儿也是我们同批的，我们都在一起学，现在已经不在圈子里了。我们以前都叫土名，或别名，小的时候很少叫大名。

曾：跟高树盘老师学的时候，又有什么要求？

张：高老师又是另一种风格，注重表情。他强调戏剧性的表情，比如高兴、愤怒、悲伤、痛苦等表情，他会讲给你听。比如唱到这句已经很悲了，要唱出悲的表情，这跟他是高甲戏的作曲有关系。作曲家一般看词和音调到这里强调什么感情。

我经常跟高老师学，有时候他会把伴唱部分的词扔给我说，这些你来做，让我谱曲，包括现在高甲戏《凤冠梦》的伴唱，也是我写的。他说，我太忙了，这些伴唱给你写。我就用曲牌去作，作完以后给他改，我也是有兴趣的，像玩一样，不是跟他学作曲。我当时在高甲戏剧团当主演，任务都很重，排练和演出之余就跟他学南音。

曾：庄艳莲老师有什么要求？

张：她要求我唱这个，不能再去听其他的。比如她教我《幸遇良才》，要求我原原本本学她的版本，不要再去听其他版本。她不喜欢我学她的版本同时又去学泉州的、其他人的版本。她觉得我的每个呼吸点、韵腔都要跟她一模一样。如果我有一句拉腔没按照她的要求，她就会很急。她要求学生一唱出来，别人就知道是庄老师教的。她应该也是她的前辈或者有见到这样要求的，她才会要求我也这样。

曾：张在我老师反而没有注重这个？

张：张在我老师很注重撩拍，不注重这个。这是唱员与乐队员的区别。他说你的韵腔要拖到哪里才呼吸。他注意这些，不能一 kui 唱两 kui，

两 kui 唱一 kui；这个音该停得停，该断得断，该连得连。他会教你规范地唱到呼吸点，知道撩拍在哪里，不能唱到拍位了还要拖。

曾：跟琵琶指法有关系吗？

张：是有关系的。因为他是琵琶手，他觉得我要停顿，琵琶要点下去，你还在唱，那不行。他很重视撩拍。教捏撩打拍，他说，南音一句俗语"倒曲莫倒拍"。"倒曲"就是唱曲的人忘记了，忘词是很正常的，但拍子必须要对。四位伴奏，拍子就是指挥，要唱快，拍子打快一些，要唱慢，拍子放慢。拍好像司鼓，也是指挥乐队的。这就要根据唱员的感觉。

曾：张老师以前有教指套吗？

张：没有。我们当初才从艺校出来，太嫩，积累得还不够，都学散曲。

曾：王秀怡老师怎么要求？

张：王老师另外一种教法。她说曲子我一首都不教你，我专门教你指，指是可以唱的，可以玩的。你水平要高一点，在厦门馆阁玩指套，不一定每个人都会，泉州可能好一点。这支曲他不一定有找先生念过。没找先生念，指法一定不对，唱的也不对。我觉得王老师的教学优点在于，她不仅能教曲，教韵，教发声。教科学发声，这一点是其他老艺人没有的。一开口，哪个音、哪个字、哪个韵没唱对，她马上能听出来，她会马上停下来，教怎样发声。所以跟她学会很轻松。不像其他老艺人，只要求声音要出来，不知道学生问题出在哪里，要自己想。比如她教指套《举起金杯》的"宫娥来报"，泉州好像都是从"宫娥报"唱起。她说"报"是高音，应该往上走。她会示范和提醒声腔要往上走，不能掉下来，从字腹开始慢慢韵到收腔，会一直很细地教这些内容。一发现声音不对，她马上喊停，说你现在哪里发声。有的老艺人我现在哪里发声，他不知道。

曾：王秀怡老师有没有要求您要严格学她？

张：她没有。她要求我的发声。还有跟别人不一样的是，她要求我与整个乐队是融合的，唱员与乐队是一体的关系，不是分开的。她说不是唱员唱自己的，乐队奏自己的，而是五个人一起，五个人的呼吸点、节奏点

要一样。她可能有专业的要求，可能与吴世安老师经常合指、合谱，经常演奏《梅花操》《走马》等有关系，因这更要求乐队是统一的。她要求我与乐队要统一，比其他老师要求更高。她觉得人声与乐队和谐才好听。她跟启蒙老师还有一个不一样的是，她不按照传统的要求，比如指套从七撩曲到三撩到一二拍的常规处理，是按照撩拍速度，她认为音乐处理不一定，像我们唱到这里，情绪应该要上来，这里标七撩还是三撩，但该快还是要快。她认为要看音乐的需要，像《梅花操》，他们有时快得很快，别人要合都跟不上。她认为音乐一定要处理，不能传统留下来怎样就怎样。她教我很多"攻夹下①"。"攻夹"是行话，指"攻夹法"的法度。该攻的时候要攻，但是有规范的。比如拖腔的指法"贯"，不该停的不能停，要拖到四拍后才能呼吸，不能想呼吸就呼吸。点、踢、甲，该停的拍位点必须停，该贯得贯。类似这样子，遇到什么行规行话，都会停下来说。遇到休、顿，一定要断干净，她每次都用手势指挥我，即使她在弹奏，也要给我手势。该停的要停，不能拖泥带水。有的就留个尾巴，唱到那里该收就收。比如《山险峻》一开口３２－，字尾收起来，字显明就好，不能字尾
                        山
降下来。

曾：您可以用最熟悉的指套来举例说明"攻夹法"吗？

张：我跟王老师学的第一个指套是《一纸相思》，吴老师特别要求说，既然要学，五大指套一定要会。到曲馆，人家要招你合，他们多会是五大套的套内曲。这不是不礼貌，而是作为学南音的人，必须掌握五大套。2018年评估时，我刚学会。他已经从泉州来，但听泉州老师说现在很少听到指套。现在很少有人会沉下心去背，很少人愿意花大量的时间去背，还要有乐队合，这是比较不容易的事。他就想到我有跟王老师学，我应该可以。所以他才提出到厦门听我唱。那天我还在泉州，王老师说明天晚上有没有空到锦华阁唱一首，我当天晚上赶回厦门。那时候刚学不久。

曾：人家一般说"箫弦法"，没听过"攻夹法"。

---

① 这里的"下"是闽南话读音，"攻夹下"意思是"攻夹法"。

张：箫弦法是对唱员来说的，唱员唱腔是跟箫弦法走的。琵琶主要把握节奏和骨干音。她说"攻夹法"的攻，比如撚头到一定程度，到比较密集时，箫就要进来，唱员不能太快也不能太慢，太快就抢了，太慢，箫等太久，也不行。攻夹法即什么时候进，什么时候退。她与别的老师不一样，教我很多这些法度。不仅开始的撚头，曲子里很多撚指，每个撚指之间各有不同。还有 ga 落指（慢落指与紧落指），我听别人唱有四个音，她说既然琵琶弹五个音，唱员也要唱五个音，五个音都要唱出来，一个都不能漏。她说如果不这么严格要求，琵琶弹下去，（音响）就空掉不协调。

曾：比如琵琶指法"点、踢"或"去倒"怎么唱？

张：那要看后面跟什么指法。可以分为单 kui 或双 kui。单 kui，就是要一直贯下去，双 kui 就是分成两个气口。如《月照芙蓉》就有很多 kui，一、一、一、一、一一一，呼吸不能乱停。一定要唱断，不能唱连音。

曾：一 kui 怎么唱？

张：如《一纸相思》的"一"，一定要唱到甲线才能停；有个"出庭前"，一般唱出就停，她要求是要唱完"出庭前"才呼吸。还有一个是《望明月》，一般是"望"唱完就停，才接"明月"。她不是这样，要求一定要规范，从"望"唱连到"明"字甲线才停，一直练到定型才可以。因为这句撚头很长，有的气息支撑不住，在"望"唱完就停。其他老师没要求，她会要求更高更严谨更细致。相当于我的韵 kui 跟箫弦法一样，洞箫没停不能停。比如过撩，我有停，洞箫要连下去，过撩一般不能唱。

曾：王秀怡老师与庄艳莲老师要求一样？

张：我的理解，庄老师要求我的韵腔、发音要全部跟她一模一样。我的声线跟王老师肯定不一样，王老师只要求韵 kui 和发声方法要对，不一定跟她完全一样。庄老师不仅要求方法要跟她一样，连音色也要跟她完全一样。她要求我一唱，别人就能听出是她的方法和声音。可能以前传统老师多数有这样要求。她们两位的区别在于，一个要求我必须跟她完全一模一样，一位只要求我韵 kui、发音方法跟她一样即可。

曾：张在我老师有没有要求韵 kui 什么的？

张：张老师很重视韵 kui，重视咬字要清晰。字头怎样开嘴，字中怎样做韵，韵 kui 怎样韵，字尾怎样收音。字要明，别人没看字幕，也可以听得懂你唱什么字。他也有教一 kui 一 kui。当时我们才从学校出来，他不可能教我们那么深。他教我曲和舞台上用到的东西，戏里面的曲都是他教的，念曲都是他教的。

我每次都先跟王老师念曲，唱到熟了再跟吴老师合。我念曲时他不参与，等下半路要停，他会不舒服，他觉得整首连起来演奏才舒服。他跟王老师说，你不是教小学生，而是教提高班。

（六）张丽娜口述的启示

南音传统有很多规矩，只有经历传统学习，有体验才能说得出来。南音口传心授的经验并不是每个人都能深入体验。张丽娜自幼学过南音，既担任过高甲戏主要演员，又担任过南乐团行政管理人员，虽然中间断过十多年业余南音学习，但作为厦门南乐团管理者，她的生活并未与南音脱离，反而能更宏观地从南音艺术创作与表演的角度审视传统南音。她的南音老师有五位，每位老师的教学她都能说得出其中的道理、彼此的特点。南音传统的箫弦法一般是擅长洞箫与二弦的人所掌握，传统琵琶手竟然还有攻夹法，这个术语在此前的南音田野与文献中都未有人提起过，可见南音传承一直有很严密的师承，一般弦友得不到高手亲传，也得不到内行人的术语。

攻夹法术语和张丽娜女士的解释，说明南音既是一种崇尚合和的艺术，也是一种高度竞技行为的艺术。一些曲唱高手保持自己格调，不轻易上台演唱，也是有竞技心理的。只有五个人技艺相当，这样的合乐才能让音乐达到精深的境界。南音高手有着独特的竞技合乐追求，这种追求是南音弦友始终保持着不同层次，以及不同价值观念的原因之一。

**四、王安娜：模仿、味道、力度**

访谈时间：2022 年 2 月 27 日下午 2:00。

访谈地点：厦门南乐团。

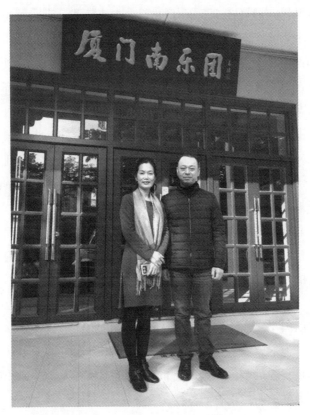

王安娜与笔者（2022 年 2 月 27 日拍摄于厦门南乐团）

　　王安娜，厦门南乐团唱员，毕业于福建省艺术学校厦门分校，曾获第十届中国曲艺牡丹奖表演奖提名，入选厦门市非物质文化遗产南音项目代表性传承人。

　　（一）南音学习缘起

　　我叫王安娜，1969 年 10 月出生于泉州永春一个比较山区的地方。1984 年，初中应届快毕业了，如果没办法考得非常好，读高中，就要考虑自己的出路。那时泉州和厦门艺校刚好在招艺术生。我读永春一中，当时喜欢唱歌，声音还可以，没事在家喜欢哼歌。有一天，我刚好看到泉州招生简章贴在学校大门口，回家后告诉我爸，问说我想去报考行不行？当时考试在泉州艺校，从永春到泉州、到厦门还没有高速公路，交通都很不方

便。我又瘦又黑，身高才 155 cm。我爸全力支持我，带我到泉州考。当时也没打算考上，考完随便在文化宫遛遛。遇到厦门艺校到泉州来招生。我爸看到厦门南乐团有个老师去招生，便问他这是考什么？他说，考南音。没在当地考，过后才叫我到厦门考。我两边都有考，复试完都有通知，通知后就准备文化考试，文化考试通过后就选择去哪里读。当时我才 14 岁，也不知道在哪里好，哪里不好，觉得厦门远一点会好一点，填志愿就选了厦门艺校。考进来后，我们这批年龄跨度比较大，从 15 岁到 20 岁都有。我还差几个月才 15 岁，所以是最小的。我几位师姐 20 岁，毕业后都 23 岁。那时很规范，九月就开学。从永春到厦门一趟车要乘坐六七个小时，绕着山路，非常非常远。家里经济不是很好，我是老大，下面还有两个弟弟。我刚进校时，没学过，不懂南音，很会哭，我每学期回去一趟。班里几个有学过的，也是中学时有兴趣才学的。他们泉州有课外学的，但是不规范。

曾：1984 年，泉州就有南音进校园了？

王：对。他们就有进校园教南音。那学校现在叫培元中学，当时不知道是什么学校。我同学的老师叫吴世忠。我对南音一点概念都没有。

曾：在老家有听过南音吗？

王：没有。

曾：你爸知道南音吗？

王：他知道，但也不太清楚。我那时候一般唱校园歌曲，或听听歌。我白纸一张学南音，同学之间也会竞争。每个同学都想学好一点。一学期后比较进入学习状态。慢慢地，我在学校争取多做一些事情。学校当时没有复印机，只有刻蜡版油印机。当时谱都是手抄的，也没复印机，只能用刻蜡版。老师也在想着谁来写，我还小，不懂深浅，闽南话叫"憨憨雄"，就向老师毛遂自荐，说我来刻。刻完还自己去印。老师就觉得我比较有上进心，大家也就比较关注我。1985 年，我一个人跟南乐团出访。1987 年 3 月，我们班四位同学和老师一起去菲律宾。

（二）南音演唱学习

艺校时只招我们一个班级，老师比学生还多，专门请当时厦门比较优

秀的老艺人来当南音专业老师，有两位唱腔老师，四位乐器老师，他们有的身体不好。唱腔老师兼教打击乐，乐器老师教四管。两位唱腔老师年纪很大，她们没训练过发声方法，嗓子也不好。一到 la（al）她们就上不去，就低八度唱。我们也照样子学，慢慢学起来。两位唱腔老师，一位叫林玉燕，已经去世了；一位叫庄亚菲，现还在。四位乐器老师，是沈笑山、林文宣、任清水等，现在教琵琶和箫的老师都去世了，也有叫高甲戏剧团的人过来教乐器，张在我也教了我们一段时间，有些东西跟南音不太一样。两位唱腔老师的风格不一样，林玉燕在她们那个年代知名度很高，她录过一个录音带，她唱的《满空飞》了非常经典。我大部分唱腔学她的，她唱腔比较委婉柔软，女人味比较足一点。庄亚菲老师唱腔比较有力度，相对比较硬一点。后来，我把两个老师唱腔风格结合在一起。有些曲子不能唱得太柔，需要刚一点、硬一点，就要倾向于庄老师风格。

曾：她们教你的时候有没有讲什么术语或行话？

王：她们教学时要求我们要学她们。当她们唱不上去时，会要求我们肚子用力唱上去。当时刚学南音时，很难使得上劲，不会用力，唱得没味道。她们就要求用力用劲，哪里用力？用肚子。不然唱出来很小声，虚虚的唱不出来。她们又不懂得说用丹田。我们声音是另外声乐老师教的，两边分开。在艺校，唱腔学习和声乐发声学习是分开的。乐理有专门老师教。

曾：声乐老师是西洋唱法的吗？叫什么名字？

王：那老师叫罗素贞，教完我们这届刚好退休。她不懂得我们是首届南音班，也没教过南音，更不知道南音怎么发声，又不能脱离南音唱法，教得太西洋了没味道，要怎样唱得既体现南音味道又有发声方法，又不会很突兀。她自己也有去琢磨。三年中，她慢慢把思路灌输给我们这个班的十个女生。我们也跟两位唱腔老师请教这样唱行不行。我们十个女生的声线都很统一，整批合唱时声音非常和谐，不会有的人在这个位置，有的人在那个位置。老师傅教我们，不能太假，要用真声喊出来，声乐老师教我们将真声与假声混在一起，用混声唱法唱。

曾：你们是怎么上声乐课的？

王：刚开始是十个人集体练声，后面就慢慢单独上课。这边上声乐课，那边上南音课。我们在拍馆，拍馆老师非常辛苦。白天有课，晚上留下来继续练唱。我们声乐老师白天上课，那边在练唱。这个学生上声乐，上完上南音。声乐老师每半天上四位同学。她的方法非常好。

曾：你们唱腔每周几次课，声乐每周几次课？

王：南音每天都有，声乐每周最多两次课。声乐也不能太多，排不了。我们所有老师都在那边。上表演课、形体课。当时在先锋营一号，每天早上有生活老师陪我们跑到这里吊嗓练功。有的练声，有的练形体，有的练乐器，在空旷的地方，会比较好。那时每周休息一天。

曾：你唱的第一支曲是什么？怎么学的？

王：第一堂课是林玉燕老师教的《直入花园》。刚开始进度很慢，这首曲子学很久。后来两个老师分开，学完一支林玉燕老师的曲子，再去学庄亚菲老师的曲子。两位老师的曲子都要学。比如先找林老师学会一支曲，再找庄老师学另一支曲。不能同时学，不然会很乱。

曾：当时一学期大概学多少支曲？

王：南音有分大曲和小曲，一学期有四五支小曲，大曲要看个人接受，正常是两三支曲。因为学完还要跟乐队配，还要跟另一老师学。没有要求一学期一定要多少支，主要看个人能力。当时还有很多接待演出的曲目，我们这批刚好是改革开放第一批学生，很多外事来厦门访问、交流、考察，我们要经常排练节目，有新曲，也有旧曲，接待外事活动演出。

曾：唱新曲和唱旧曲有什么区别？

王：新曲一般是集体节目，符合当时的情绪，南乐团拿来的曲目。外事表演节目，我们十个都要在台上，南乐团的成员担任伴奏。

（三）艺校演出经验

曾：艺校期间一边学习声乐，一边拍馆，是按传统四管还是其他形式？

王：是传统四管，因为我们只有三位老师，四管人数不够，我们很多

人要学乐器。琵琶是必须的，如果有兴趣，琵琶也学，三弦也学，二弦也学，洞箫也要学。

曾：你是什么时候学乐器的？

王：进去以后就开始了，同时学唱腔、声乐和乐器。琵琶是必修的，三弦是在拍馆过程中，有不懂就问老师，边弹边伴奏慢慢学会的。当时学这些乐器不是很规范。我们毕业以后，艺校没让我们继续住。我们被统一安排在厦门市公安局楼下一个大间，另一间当课室，再留一年，由副团长林英梨带我们，当我们班主任，没有进团。她专攻二弦，我找她多学了三弦、二弦。她原来当金莲升高甲戏剧团副团长，后当南乐团副团长，最后到歌仔戏剧团当团长，她在三个剧团都呆过。

1988年，我们与歌舞剧团合作排了一出戏《浔阳江头》，由邱曙炎老师作曲，是歌舞化的音乐节目，四管与民乐，没有用大乐队配器，有表演唱，也有合唱，是写白居易的，时长18分多。这节目参加福建省"武夷之春"比赛获奖，因新作时长短，后来没再演出。

1990年，我们团与厦门歌舞团又一起创作了乐舞剧《南音魂》，台湾研究所陈耕所长编剧，邱曙炎作曲，讲述南音祖师爷孟昶的故事。这部剧有一位男主角孟昶，一位女主角花蕊夫人，还有一些配角，多数是伴舞。歌舞团承担伴舞，我们团担任合唱、伴唱。这是南音第一部大戏，时长一小时左右，去省里参加"福建省第十八届戏剧会演"时获得的奖项最多。

曾：你们在艺校期间，平时有没有到集安堂、金华阁、锦华阁拍馆？

王：林玉燕老师住在团隔壁，艺校期间，我周末去她家找她加课。当时她帮我加课没收费，与现在不一样。如果哪一首唱得不好，我就找她加工。收获是在业余曲馆里拍馆。因为每个曲馆每周都有一天是拍馆时间，那几年我在集安堂那边收获很多。在集安堂演唱的时候，并不是只有演唱，而是可以从别人的演唱和演奏中，尤其从他们年纪大的馆员身上学到很多东西，我自己也在演唱体会中逐渐获得积累。我在《南音魂》中担任女主角，那时刚毕业没几年，比较多练唱，但还不懂得演唱好坏，也没学戏曲的科步，我们的表演和形体都有局限。一个大剧要方方面面都体现出

来，并不是只有唱。现在回过头去看《南音魂》，觉得当时很稚嫩，深度不够。真正有突破是《情归何处》，这出剧，我不管声音、发声方法都开阔了很多，舞台表现欲望和表演能力也得到了释放。《情归何处》作曲是我们团里的同事，他写完曲子，会反馈给我。他让我先唱唱看，舒不舒服，好不好。他说，这些曲子的韵味基本是按照传统曲牌来写的，但很多写出来并不一定适合你唱，你如果唱得不舒服我再来改。作曲家配合我的歌唱特点，让我的歌唱能力在这出剧中得到发挥，得到体现。

曾：你觉得演唱《南音魂》时比较稚嫩，是指发声？

王：对。我的声音本钱不错，但不懂得用。毕业才两年，未经过怎么磨炼，就要当一部大剧的主角，心里很虚。特别是南音，未经过几年的磨炼，唱出来没味道。而且邱曙炎老师也是学西洋作曲法的，他不是纯粹套南音曲牌，他写曲子是新的，是他自己的东西。我自己磨炼不够，又唱新曲，就唱不出他要的风格。从 1990 年至 2013 年，经过了 23 年磨炼，在《情归何处》就可以体现出来。

曾：你谈谈在这出剧（《情归何处》）中歌唱感受。

王：我自己在曲子中慢慢找到声线的感觉，那部剧描写的是李清照，有老年李清照，也有年轻李清照。整出剧围绕老年李清照串起来，我饰演的老年李清照的形象必须立起来，不能太柔、太虚，要把自己融入当时李清照历史年代的意境中。当时我们团借了很多外来西洋乐队在里面。在排练中，与大乐队磨合中，我觉得声线越来越通，找到上下通气的状态。以前不懂，还是会用到本嗓。一部大戏，真嗓用多了撑不住，撑不了太长时间。在那出剧的排练中慢慢找到歌唱的感觉。高音要唱得上去，低音还要下得来，中音区有时该用本嗓也得用。演唱时大乐队与南音曲馆四管伴奏的感觉完全不一样。大乐队伴奏，一边要听，一边要形体表演，一边要舞台体现那种感情，比平时坐在那边演唱来得复杂。大乐队有扩音，我也戴麦唱，不然听不到。现在如果乐队人多，不用放麦，只有唱员用麦。

（四）南乐团时期的再学习与舞台表演

曾：艺校毕业后有跟其他老师学吗？

王：到南乐团后，跟任清水老师学，多学了一些新的曲子，曲子太多学不完。

曾：跟任老师学大曲还是小曲多？

王：主要学大曲，我跟林玉燕老师也是学大曲比较多，七撩拍、指套都有。到团里上班后，还去她那里继续提升，把原来的曲子再打磨。

曾：现在能记得住的大撩曲曲名吗？

王：当然可以。比较经典的大撩曲有，七撩的《月照芙蓉》《玉箫声和》《杯酒劝君》，三撩的《风落梧桐》《盏灯油尽》（寓意人跟灯一样，油尽老去）《点点催更》，这些都是在艺校学的。后面学的都比较新的，因为要跟上团里的节奏，要跟乐队排练才可以上台。

曾：那后来就自己学？

王：后来吴世安老师当团长，林英梨当副团长，平时我们就自己学，不懂就问团里的老前辈，比如乐器的谢国义和唱曲的欧丽华等。还有团里也会组织，比如今天练什么，大家都一起练。团里每天也要练新的东西。练完一首，乐队要跟上。

曾：学了这么久，有什么感悟？

王：感悟就这么多。我们学得比较少，没像戏曲那样多。唱的没问题，但真要排大戏，我们达不到戏曲那种动作的标准性。

曾：后来又参加什么演出？

王：《鼓浪曲》。

曾：《情归何处》后，你的声线通透了，现在是否唱得更自如？

王：是。现在排的一出剧，声线跨度更大，已经超出了一般的范围。因为它的音域很低，低到低音的 e（小字组 e），还要把它表现出来。这次还不要男声，临时换了我上去。女声唱到这么低，这是挑战。这部剧中，这个角色音域都在低音区。声音要很沉，最后戴麦在歌舞剧院演出。这出剧灯光、舞美要求很高，人很多，大乐队，请大导演排，风格非常棒，他们一个团队来。管弦乐是厦门歌舞剧院的。作曲也是我们的，作曲没办法请北方人来。唱的没办法，器乐的有请北方的来写，配器也是要了解南

音，乐队有几十个人。

曾：以前交响乐《陈三五娘》是你们团演出的？

王：一开始的交响乐版是高甲戏剧团吴晶晶老师她们演出。后来又创作了一台民乐版的，有叫我们团几个去配合民乐团演出，主要是由青年歌舞团和其他民乐人员组成，在宏泰音乐厅演出。民乐人员是厦门总工会组织，香港籍弹北琶的王彩珍负责。唱腔是叫一个台湾籍的老人写的。交响乐版是台湾人写的，民乐版是谢国义老师写的。

曾：两个版本哪个版本更接近南音？

王：当然是民乐这个版本，我们唱南音。交响乐版虽然也是叫南音，但唱的是高甲戏演员。他们表演上肯定比较好，但他们唱出来是高甲戏的味道，不是南音的味道。她本身是高甲戏演员，再怎么变也脱离不了高甲戏的味道。她唱的方法也不是南音的发声方法，纯粹戏味比较浓。我们南音不要有太多戏的味道。所以不懂的人会觉得，你们南音唱得和高甲戏一样。内行一听就知道不是。

（五）南音演唱技术

曾：林玉燕老师有什么要求？

王：就是要模仿。南音就是她一句，你一句，一定要听她的。还有学校学乐理，乐理老师曾国强教我们把工乂谱翻译成简谱，根据所学，每个人拿出一首曲子翻成简谱，跟着老师傅的腔来写。把所有的旋律都写出来，一个音都不能少。他说老师傅唱什么音都要写出来，比如3♯4，一定要标注出来，♯1也要跟着♯1，有一个余音也一定要把它标出来。这就得靠我们的耳朵去听录音带。在艺校，曾老师帮我们巩固了乐理知识，后期艺校就没上这么严格。当时我们还要把翻译好的曲簿作业交给他。我们现在也要求新的一批要会懂得翻，她要求我们唱的要跟她一模一样，如果我们唱错了，她会指出来。

曾：有没例子可以说？

王：主要是味道。比如厦门和泉州的滑音不一样，有时候我们靠泉州的滑音，她就说这不行。厦门基本上是从上往下滑，泉州市从下往上滑。

比如 6（la）的音，乐队和洞箫要先引，厦门是 76（si la）下来，泉州是

56（sol la）。《元宵十五》的元，我们是 ，他们是 ，就不一样。

泉州唱得会舒服一点，从高音下来会比较难唱。

　　曾：庄老师唱得比较硬，林老师唱得比较软，您能举个例子吗？

　　王：还是以《元宵十五》为例，林老师唱得很柔，如：

庄老师教，就不能这样唱，她唱的是：

　　庄老师要求有力度，声带要有力气，还有丹田的力气，都要用上。林
老师没有太多要求力气。她的发声比较靠前，南音的发声方法也比较靠
前。两位老师的风格不一样。

　　曾：她们在教的过程中有什么行话或术语？

　　王：时间太长了，都忘掉了。

　　曾：林玉燕老师也是传统发声方法？

　　王：她也是传统的唱腔，发声也是，所以她嗓子坏掉。她教我们的时
候，前两句可以，后面唱不上去，低八度唱了。庄亚菲老师多少还可以，
能唱完整一首曲子。庄亚菲用丹田的力气，她九十岁了，到现在还能上。
林老师唱的《满空飞》有录磁带，最高音到 g2，但她只是滑了一下。

　　曾：传统唱高音有什么要求？唱不上去怎么办？

　　王：就是肚子要用力，要不然就喊出来。

　　曾：她们对唱腔的呼吸有没什么要求？

　　王：呼吸就是唱腔方面，哪一个段落，如果呼吸不对，她们马上知
道，马上要求重新唱。就是我们现在所说的气口，每个气口南音都有讲

究，气口不能乱停。乱停马上味道就不一样了。

曾：南音的气口叫什么？

王：气口就是歇睏，歇，也可以偷，但不能乱停。

曾：叫歇什么？

王：歇 kui。kui 头、kui 尾对不对，都要按照传统的来。传统把握住了，后面就知道哪里要停。

曾：跟什么有关系？

王：跟曲牌的旋律有关系。南音怎么学也学不完。我们现在的曲谱也是用电脑制作的，不是传统手抄的。

（六）王安娜口述的启示

王安娜是厦门艺校 1987 届南音班毕业生，当时艺校南音演唱教学分为声乐、唱腔与合乐三门课程，每位学生都必须上这三门课。上完声乐课再上唱腔课，或者上完唱腔课再上声乐课。每位学生都要学唱两位唱腔老师的不同风格，两位唱腔老师轮流授课。声乐教师与唱腔教师还要为如何融合进行讨论。二者教学融合是在一边实践一边磨合的过程中逐渐推进。学生既接受现代唱法观念，也学习传统唱法风格。完成一个作品后，便进行拍馆合乐，这种训练模式既有传统的韵味保留，又有现代唱法的技术运用。刻蜡版油印曲谱是当时科技在艺校教学中运用的体现，改变了抄谱的传统，提升了学生自主学习能力。乐理老师教翻译曲谱，教学生记下老师的唱腔谱，为稳定风格传承奠定了基础。学生也通过记谱掌握了风格固化的基本手段。

南音传统坐唱与舞台表演唱，尤其是南音剧表演唱有着极大的不同。传统坐唱，演唱者只需要与四管进行合乐，按照曲牌行腔做韵的规律去发挥即可。不同师承有不同演唱风格。但南音剧表演唱，唱员不仅要歌唱，还要形体，而且根据剧情发展来塑造人物性格、情感，尤为重要的是必须绝对服从导演的旨意。传统曲牌，唱员往往模仿老师唱腔，在老师指导下进行风格固化训练。乐队都按照传统那一套去合乐，受众也习惯用曲牌师承传统去欣赏。而南音剧唱腔，可以通过唱员与作曲者的共同磨合创作而

成。如果作曲者懂得依照唱员的歌唱能力进行量身创作，唱员的歌唱能力就可得到张扬，甚至突破。传统曲牌，唱员传承老师传统的成分更突出；南音剧唱腔，唱员创造性成分更突出。

　　1984 年后，艺校进入以女唱员为主导的教学体系，南音唱腔风格转型。以男唱员唱腔为主导的传统消失殆尽。

# 第二章 泉厦地区南音传承与创作口述史料

2005 年以来，笔者在泉厦做田野考察时，一直关注着馆阁历史、个体南音人的生命史、不同历史时期南音传承、南音创作人才的艺术创作观念等，并在调研中思考南音传承与创作问题。同时，在重新阅读整理多年收集的资料与思考如何更完善本选题时，对泉州、厦门两位在南音创作探索方面享有盛誉的、已故的老先生，即泉州的陈天波与厦门的纪经亩，觉得有必要将他人对他们艺术创作追求与创作观念的回忆资料重新梳理，以期对泉厦南音艺术创作的历史反思更为完整。

## 第一节 泉州地区南音传承创作的口述与启示

自古以来，南音在泉州地区有着独特的传承方式和传承体系，但在当代文化语境的变迁中，也遭遇过失传的危机。然而，作为闽台南音发源地，泉州人有着根深蒂固的文化自觉，他们不仅冒着生命危险珍藏手抄本，而且在政治封锁下还悄悄修习传统南音。正是这种要南音文化不要命的精神使得我们于 1980 年代后还能见到清末以来各式各样的手抄本。

泉州地区的南音创作，历史上虽未有过记载，但大量带有不同时代痕迹的作品可以证实历史上从未断过创作这一事实。

## 一、陈天波：致力于继承与发展南音事业[①]

陈天波，别名田云，1905 年出生于泉州市，未成年就学糊纱帽。从小具有音乐天赋，尤其酷爱南音，先后师承南音艺师林木先、陈武定，学习勤奋，四年间学会大部分南音指、谱和散曲的滚门与曲牌，掌握洞箫、琵琶、二弦和嗳仔等乐器，并能代老师上课授徒。从 18 岁开始参加南音活动。1923 年，随兄远渡印尼谋生。他在异国不忘乡音，不久即受印尼华侨创办的"寄傲社"（南音社团）的邀请参加该社活动，四年后因患胃病返国就医。

1958 年，泉州市南音研究社在有关文化部门指导下，采取文化与企业相结合的办法，创办了"南音乐器厂"，陈天波参与其中。几经苦心经营，取得较好经济效益，后来改为"朝阳乐器厂"，现改由鲤城区美术公司经营。

他六十余年如一日，孜孜不倦、不辞辛劳，为继承与发展南音事业作出了积极的贡献。他被中国曲艺家协会福建分会吸收为会员，被选为中国曲艺家协会福建分会副主席、顾问，被选为泉州市南音研究社副社长、中国南音学会副会长等，被聘为泉州市文联、泉州市南音协会顾问。

### （一）南音传承

1927 年，陈天波回国后一边做工，一边与弦友王赞福等筹办"回风阁俱乐部"（业余南音社），在开展活动中，常向被誉为"南管状元"的陈武定求教。一直到 1949 年，他为继承与发扬南音，拜师学艺，勤奋努力，克服困难，不辞辛苦，四处奔波，参与组织，投入南音社团的组建及改革工作，广泛团结、发动南音界同仁，成立并创办了许多业余南音社团，以师带徒办法培训了一批南音骨干。

---

① 本节内容整理自中国曲艺家协会福建分会编《曲讯》（内部刊物）1988 年第一期所载：洪启安、施定其整理《只求耕耘得收获　不计汗水润多少——陈天波先生从艺（南音）65 周年简介》、泉州市南音乐团《一生扑在南音事业上的老艺人陈天波》、吴世忠《艺高人更好——陈天波先生给我的教育》、苏诗咏《致我所崇敬的南音老师陈天波》、陈玉秀《为南音事业呕心沥血的人——记陈天波老师二三事》。

1960 年，他作为成立"泉州民间乐团"（泉州市南音乐团前身）创办人之一，与同事共同努力，呕心沥血，主动到乐团教授学员唱腔、咬字等演唱技巧（泉州市民间乐团艺术室的部分同志师从他）。他不断致力于南音新人的培养，为南音后继有人作出较大的贡献。多年前活跃在国内外南音艺坛的那批新秀，如陈玉秀、马香缎、杨双英、黄淑英等，都是解放后陈天波参与组建的泉州南音社和泉州南音乐团培养出来的新人，她们都与陈天波的辛勤劳动分不开。

陈玉秀回忆：1952 年，她在南音研究社当学员时，陈天波是她们的老师，他尽心尽力地教导她学习南音曲谱和弹琵琶，其耐心程度令人钦佩。而且，为了使南音曲种能够永存下去，他不惜花费心血，多方搜集幸存的南音滚门、曲牌，整天不断地抄写，整理出成百个滚门的南曲，还有曲艺段二十多个。有的曲艺段还写成舞蹈形式，如《昭君出塞》中的《番会》，陈老师不但在传统方面作了继承，并在各个时期还创作了新南曲，特别是为《江姐》谱写的南曲，人物形象栩栩如生，演出后深受广大观众好评。

苏诗咏回忆：让她终日难忘的是 1960 年考入泉州民间乐团，1961 年乐团下放部分团员时，她被下放了，陈天波老师对她母亲说："诗咏是个可以学好南音的孩子，暂且让她在家里勿到别处做工，我会尽力想办法帮助解决困难。"只两个月后，天波老师有意根据她演唱的特点，创作了曲艺《责益春》节目，由她演唱益春，马香缎唱五娘。此节目参加泉州市会演得了奖，引起了当时市长王今生同志的重视，由此，她又调回乐团，因此走上南音演唱的艺术道路。

吴世忠回忆：他还在福建师范学院艺术系（即现在的福建师范大学音乐学院）学习时，每年放寒暑假，总要到当时的泉州民间乐团所在地（即现在泮宫内文化馆）学习南音工尺谱，听师傅教唱员唱南音。学习中，让他惊讶的是，陈天波先生不仅精通乐谱，而且有相当深厚的古文基础，对南音曲词中的字，不但能准确地讲出它的咬字，而且能引经据典加以解释。令人更加钦服的是，他为人宽厚诚恳。陈天波先生给他讲解南音时，并不因为他是晚辈、求学者而摆出"权威"的架势，而是平等的、讨论研

究式的，任凭学生提出什么问题，他总是笑容满面，像朋友之间拉家常，在谈谈笑笑中解答，而且，他常常客观地强调，南音界各种看法都有，最好多听听。这种长者风度与学问，正是庄咏沂先生要他向陈天波先生学习的。不仅学习他的南音知识，而且要学习他的优秀品德和作风。

（二）南音创作

1949 年以前，古老的南音常是"四房看厅"（四件乐器分两边，中间坐着清唱者）的演唱形式，如何使这种形式更加活泼，更吸引听众？陈天波先生常与当时南音界知名老艺人何天锡（解放后曾任泉州南音研究社社长，泉州民间乐团教师，直至病故）研讨南音的继承与创新的问题，留意观察、借鉴戏曲与其他曲艺表演形式。1945 年抗战胜利，举国欢腾之际，陈天波、何天赐二人合作，日夜赶编，排了一出反映万民庆贺抗战胜利喜悦心情的南音曲艺剧《皆大欢喜》，演出后获得良好的效果，这是一次大胆而成功的尝试，为后来南音表现现实生活题材创作开创了先例。

1949 年后，在党的"双百"方针指引下，泉州市各街道纷纷成立文工队，积极开展宣传活动。陈天波积极参与组建南音乐团、南音研究社，不遗余力地为专业、业余南音社团搜集、整理了不少上演的传统曲目，如《陈三五娘》《买胭脂》等曲艺本子。他长期协助乐团发掘、记录了大量南音历史资料和曲谱，积极协助何天锡先生整理编印了《南音指谱大全》（共八集）和《南曲选集》等。

他还受聘为水门街、消防大队文工队编导。1953 年至 1956 年的四年中，他吸取南曲音调创作了上百个反映各个时期的新南曲，其中有反映反特务的《阴谋》、揭露封建婚姻的《冲喜》、反映抗美援朝旳《美国佬怕一支扁担》、反映破除封建迷信的《一个神姐》、反映义务兵役的《义务兵役制好》、歌颂鲤城的《鲤城颂》等。"文革"后，它改编了歌剧的《江姐》《沙家浜》等，在群众中广为传唱，既丰富了乐团的上演剧目，又满足了广大南音听众的要求，这些曲（节）目在宣传活动中起到了积极的作用，在南音继承与创新上做了有益的尝试探索。

1978 年后，他在重新恢复"南音研究社"职能期间，积极抢救、搜

集、整理南音资料，继续编写了许多南音曲艺剧，为南音社团提供了一些上演曲目。多年来，他与其他老师吸收他人的演唱形式大胆创新，开创了南音演唱中的对唱、弹唱、说唱、小组唱、四宝唱、渔鼓唱等多种形式。

（三）陈天波口述的启示

陈天波出生于清光绪三十一年，18 岁就参加南音活动，23 岁出国任教，1945 年抗日战争胜利时创作了南音曲艺剧《皆大欢喜》，1949 年前积极协助各地组建南音社，1949 年后积极参与组建南音研究社、泉州民间乐团与各种南音创作。从他的南音成长、传承与创作经验来看，有几点启示：其一，泉州作为南音发源地，清末的南音传承已然遍地开花，各地可见，小孩子在这种音乐环境下自然熏陶成长，自然融入南音传承队伍。其二，从陈天波学习四年就取得了较大的成就，掌握了大部分指、曲、谱与滚门，一来他个人具有一定的音乐天赋与音乐兴趣，二来可知当时南音技艺精湛、南音饱腹的人群数量大。其三，从他 23 岁出国执教的经历可知，当时泉州南音传承活动一直与海外有紧密联系，泉州一直为海外南音社团提供源源不断的南音师资力量，延续了南音在海外不间断的历史同步传承。其四，从他与何天赐先生探讨南音创作的经验，可知传统南音艺人的创作带有集体创作的印记，以南音曲艺剧的体裁艺术形式来反映现实生活是两人不断商量的情况下集体决定的，从而进行创作，这种创作经验也是以往南音作品很难署名的原因之一。其五，无论 1949 年以前还是 1949 年以后，陈天波始终如一，热衷于发动并参与组织各地南音社的筹建工作，从民间业余南音社筹建到泉州南音研究社、泉州民间乐团这种带有专业南音机构的筹建，都可以看到他自发投入的积极身影。从他身上可以看到传承南音并非是南音人的个体现象，而是南音人群体行为的文化自觉。其六，陈天波的南音创作是建立在他不断求教于南音先贤，整理传统曲目，抄写传统曲目的基础上，是建立在精通绝大部分南音指、谱、曲和滚门的感性基础上，是建立在拥有南音理论知识与演奏演唱实操经验的基础上，是建立在多年教学传承传统南音曲韵、曲唱经验的基础上的。他的创作是根植于传统的创作，是局内人从艺术表现形式寻求突破的发展，不是局外

人无根基、无传承、无基础的盲目创新，他的创作是传统南音人求发展的文化自觉，采用的是中国传统音乐甚至是南音乐种独特的创作手法。

### 二、罗成宗：以前教馆的南音先生必须很饱腹

**访谈时间**：2016 年 9 月 20 日上午。

**访谈地点**：泉州市罗成宗家。

罗成宗是 1949 年以前泉州回风阁现存的最后传人。泉州南音乐团的几位先生即是 1949 年以前回风阁的先生。从他的口述中可以了解到 1949 年前泉州地区南音社团的存在与组织结构。

（一）1949 年以前南音社团的帮派结构

当时在泉州市内，南音有两大派，升平奏与回风阁。晋江和南安等县市没有这么分。当时泉州风俗很坏，分"东西佛"，两派经常械斗。弦管（南音）也属于这两派。当时实际也是这样，这个地方属于东佛，名称与先生所属的派别也一样是东佛的。我们的先生属于东佛的，那我们也属于东佛。这个乡里，譬如五堡，属于西佛的，要去请一个东佛的先生来教，

笔者访谈罗成宗（2016 年 9 月 20 日拍摄于泉州罗成宗家）

是很困难的，按规矩也不能这样，大家也不会这样子做。当年我们要学南音时，听比我年纪大得多的人说，奉圣宫属于西佛，供奉相公爷。我们都不会南音，就请先生来开馆，先生也是乡里人。当时南音开馆是由乡里集资，比较有名望、有钱的来做头。当时五堡做杉木行比较多，五堡历来以竹木、木材为主要行业。领头的叫杜宗青，做生意的，站山（即南音奉献者，喜欢南音，懂得一点南音或者完全不懂南音，但愿意捐款资助南音薪传），他乐意提供房间、日常茶水。先生来教学的费用中，领头的人承担一半，其他的学费就由学员分摊。每个学员两块大洋，当时一角钱可以换30串铜钱，相当于读初中的半季学费。学习一季南音要花四块大洋（白银）。五堡这个地方人数很多，两个馆阁同在这里，一个是回风阁，一个是升平奏，我们属于回风阁馆位，下面是升平奏馆位。回风阁的先生到哪里教，哪里的学员就属于回风阁，回风阁先生到处去开馆授徒，所到之处教的学员都属于回风阁的学员。当时学员没有来往。下面也有两个武术馆，一个武馆的师傅是父亲，一个武馆的师傅是儿子。

回风阁是泉州最大的馆阁，先生最多，相当强。浮桥地区原来属于回风阁，市内区域属于升平奏。升平奏先生邱志德是后辈，原先是学武术的，学南音后才改这个名。回风阁指导奉圣宫、浮桥和陈街，先生有庄咏沂、吴瑞德，还有很多先生。庄咏沂是东佛区的人。平时本馆自己玩比较多。但奉圣宫与浮桥的馆员也会经常一起玩。升平奏多数是西佛的。当时没有一个固定场所。1949年以后，两个馆阁统一起来组成泉州南音研究社，才有固定场所。这个地区的档案都在晋江。因为泉州辖区分大城隍、小城隍，大城隍在泉州市内，小城隍在晋江市内。文庙也是这样子，大文庙在泉州，小文庙在晋江。这边叫府学，所以这条街叫府前路。

（二）新旧中国南音馆阁场地的差别

1949以前要找一个固定馆位是很难的。升平奏娱乐部也是没有固定场地。当时是我有场所，愿意提供，才有相对固定的场地。我因为有参加才知道是这样。回风阁曾搬迁过多个场所。升平奏当时在富美宫，馆先生李思以二弦闻名。回风阁要追究到解放前的馆址是不可能的。只有1949年成

立了泉州南音研究社后才有固定。我们五堡的回风阁南音馆是抗日战争后的 1946 年成立的，一直到 1952 年才散馆。五堡的升平奏南音馆比我们更迟一些，是 1947 年成立的。在升平奏和回风阁之前，泉州馆阁林立，但是都没有固定场所。外乡里也一样。当时回风阁没有固定的场所，都是几个先生互相凑成一个馆阁，但没有固定场所，是一种松散的活动组织形式。

1949 年以后，政府重视南音，给鲤城区南音研究社固定馆位。鲤城区南音研究社属于新的馆阁，我有参加它的活动。鲤城哪有什么资本去负担那么大的场地，是泉州市重视，才提供活动场地，鲤城区南音研究社现在改为泉州市区南音研究社。又如泉州市南音乐团原来在孔庙那里，现在市政府非常重视，最后将团址迁到新门街，还新建了南音艺苑。

（三）旧中国南音社团开馆仪式

旧中国南音社团开馆的时候，由馆里自行选择一个日子，请人来热闹，没有放请帖，但是有提前通知，要举办一次大的演奏会。一般固定有 40 多个学员才开馆，没有女的。升平奏大约成立于清末，正月十五在中山路活动。当时一馆 42 人，不用跪拜先生，那时人来齐，先生讲几句话，然后会餐，然后演奏。

五堡开馆是 3 月 12 日，开馆时，原来就有几个能演奏嗳仔指和洞箫指，大家来参加整弦的时候，先生就安排好演出程序了，按照枝头顺序（即南音排门头传统演唱）唱，一个节目接一个节目，连续整弦演奏三天。同时聘请同安金莲升来连续搬戏三天。原来高甲戏比较多，两三个人办戏班，每次来五堡都要二十几天。演奏和庆典演戏三天，然后才开始学。来开馆的先生，必须能够按照枝头演唱，不然没有把握怎么能去开馆。

你要跟先生学哪一支曲，先生上手就抄给你。我当时先学指套《春今卜返》，从指尾学起，这样就可以合指。

先生来教时，有两个学员学得比较好。当时一个箫吹得很好，也有几个曲脚，但最后只剩下十一二人坚持学下去。那时候我才十六七岁，先学唱曲，学不下去，最后才决定学二弦和箫。还有两个比我小一两岁的小孩，他父亲喜欢，所以让他们来学。

民国期间，五堡的经济算比较好的，馆也不小。要学的人就要整琵琶，但只有惠安有人会做琵琶，琵琶又少又贵，不是一般的人可以买得起的。

以前出来教馆的南音先生必须很饱腹，水平要很高才敢出来教。教学也不是从叠拍开始启蒙。现在人没多少东西就可以去当先生。比如琵琶水平不好，节奏不稳，也敢在艺校做先生。

原来没社长，提供场所的这个人也没有固定称呼。一般称呼他们为"做头的人"或"馆长"，没有一个固定的字眼（即词语）。馆长只是提供场所的人，他不闻不问，只提供场所和钱，没有纪律规定，靠馆先生维持一切。先生天天都在馆里，小孩上学，谁有空谁就来学。有个学了两馆的，但是一馆能学一套指的人那都是非常聪明的。以前没有谱，靠先生念嘴学。以前很多学的人都不识字，但是他们知道拍位，知道唱到哪里。没念过的曲就不会唱。当时没有拍馆日，天天在玩。随时玩都有人。但是馆里参加佛生日演出，所得的费用都给先生，散钱也是给先生的，学员把这些福利都交给先生。

（四）旧中国南音曲唱风格

苏彦芳先生的事迹。彦芳先是当时男声唱得非常好的，他唱得圆润，有旋律，他的咬字与润腔比较接近音乐的味道，与大家不太一样。据彦芳先说，他是从慢三撩先练，渐渐学了才唱得好听。彦芳先南音活动的主要时间是民国期间，他并没有参与新音乐活动，那时候新音乐也尚未发展，南音唱腔一直有两种风格，并不一定是受到新音乐的影响。彦芳先是先学唱曲，然后才学琵琶。民间音乐会演，一个南音、一个十音，当时他因为面相不好看，不适合登台演唱，所以改弹琵琶。艺术是很讲究的，如果要上台，那么多人，相貌的要求就更加严格。艺术扮相也非常重要。他原本就学不少了，当时念嘴已经念很多了。他琵琶不好，但是念嘴好。教学主要是念嘴。发音与咬字特别好。他说，一曲《山险峻》，仅一个"山"字就有几款发音比较让人接受，有几款发音不能让人接受的。他说，我有好多款可以让人接受，我发出音以后，我就看台下听众，他们的神情可以

告诉我喜不喜欢。当时艺旦和阁旦也学南音，不但有学，而且有几个艺旦比较出色，如陈玉秀。解放后才有良家女人去学。比如宋代李思思就唱得好，皇帝也去听她唱。

（五）旧中国的春秋祭

回风阁有祀郎君，有 1950 年代涂门馆雕刻的木雕，因为移来移去移没了。民国期间的郎君像已经没得找了，"文革"期间都毁了。当时升平奏、回风阁都有春秋祭，非常严格。3 月 12 日春祭，但我们这个馆人相对少，春秋祭祀郎君时，我负责吹箫。有一年金门来客，共 11 人，当时有祀郎君，做起、落、煞，用背奏、背唱，没看谱。秋祭，起梅花，煞四时尾，起五面头，煞八面尾。以前其他社区没人做。

（六）旧中国的南音杂忆

小时候有看戏，1949 年以前新戏班有三弦、琵琶，旧班的没有。有的有琵琶，有的没有琵琶。有琵琶的班费用高，大部分戏班没琵琶。以前有四锦班，有琵琶、三弦、嗳仔、箫，还有一个唱。

以前南音演出是不收钱的，但东家会请吃请喝，有给礼金，先生收礼金。南音有参加礼仪用乐，如婚庆、丧葬（唱《三奠酒》《玉箫声》《一路安然》《幸逢太平》等曲）、祭祀等音乐。有些散钱是给先生的礼数，但钱不多，因为东家已经出钱请吃喝一顿了。

元宵妆人，迎神赛会，每个村都有台阁和妆阁，一个铁棍抬着。抬阁是闽南地区都有的民间活动。阁旦有几款，有的是当地的，不会唱曲，泉州南音已经很衰颓了。现在五大套没人整，泉州才可以找到能和几套指、谱的馆，其他的馆都不会。

（七）新中国成立后的早期南音社团往事

1960 年代，当时成立泉州南音研究社，有社长，有章程、宗旨。当时泉州影响比较大的是泉州南音研究社。1990 年以后，李德福当先生后才有五联社。五联社，指石狮、安海、东石、陈埭、区社五个地区的南音社，一年一个地方活动，每次活动各个地区限出 20 人，夏永西、丁信昆有来教过。丁信昆二弦好，但是琵琶较弱。夏永西琵琶好，但是很多人反对，因

为泉州人认为请晋江先生来教是不合适的。

现在艺校、大学、老年大学，学的人随便，也不讲究，很多人都不想认真学。

（八）罗成宗口述的反思

罗成宗是回风阁最后一个传人，他经历了1949年以前泉州南音民间馆阁的生存状态。当时泉州依照佛的信仰圈划分势力范围，分为"东佛"与"西佛"，南音馆阁及其人与事业受到影响，甚至屈服于佛的势力划分范围。由于"东西佛"势力争夺，使得南音馆阁的先生往往也修习武术，有时候为了生存，既可开曲馆，也能开武馆。这种文化现象在当时闽台民间社会中应该是很普遍的。林美容的《曲馆与武馆》载："曲馆是村庄居民利用业余时间学习传统曲艺（例如南管、北管、九甲、歌仔、布袋戏）的地方，武馆则是学习传统武术（例如太祖拳、白鹤拳）的地方。"[1] 由于曲馆与武馆的馆员均由同村村民组成，同时服务于村里的迎神赛会与婚丧礼俗仪式，因此成员往往是重叠的，不少曲馆的馆员同时也是武馆的馆员。泉州地区也是这样的生态。

回风阁、升平奏与灵裳阁三大南音馆阁成立于咸丰十年（1860）[2]，因"东西佛"缘故，彼此之间不断争夺地盘。回风阁与升平奏自成立以来均无固定场所，而是依托各个村庄宫庙和站山提供的场所。场所不固定、经济局限，导致馆员也不稳定。在当时经济困难情况下，每次开馆有四十多个小孩，以及每次开馆连续排门头演奏三天，说明了地方社会对南音的需求与文化认同。南音在这种自然文化生态下有序传承着。1949年以后，国家与地方政府的重视，才使南音有了不一样的身份和地位，不仅成立专业团体，而且每个县都给当地南音活动组织提供活动场所，即便是地方政府无法提供场所的，也有社员集资购买房产作为社团活动场所，这种现象在泉厦比较普遍，但在台湾还是自然生态，多数依赖于宫庙而不稳定。

---

① 李美容：《曲馆与武馆》，（台湾）晨星出版有限公司2012年版，第6页。
② 《中国曲艺志·福建卷》编辑委员会：《中国曲艺志·福建卷》，中国ISBN中心出版2006年版，第29页。

1949 年以前，南音先生必须懂得排门头，必须懂得指、谱、曲，以及相关南音知识，能够应学生要求现场写曲词教学。这种能力不是当下南音老师能够达到的。当下南音修养不高，演奏节奏不稳，只掌握一些曲的人都敢到艺校、小学、社团当老师，可见南音整体水平下降很厉害。一方面说明市场需求量大，另一方面说明南音老师缺少自知之明的羞耻感。

现在南音活动，多数唱一些短曲，很少合指套，尤其五大枝头都很少有人合。说明整体合乐的艺术能力参差不齐，很少有能够一起合高、深曲目的团体。

### 三、王大浩：传统要纯正，创新要大胆

访谈时间：2022 年 8 月 22 日上午。

访谈地点：泉州市王大浩家里。

笔者访谈王大浩（2020 年 8 月 22 日拍摄于泉州王大浩家）

王大浩是泉州南音乐团的洞箫演奏家，他不仅精通传统曲目，而且敢于创新吹新曲。他不仅擅长吹洞箫，而且能制作洞箫，融演奏与制作于一

身。他与众多南音老艺术家都有合乐过，江泽民主席曾吹奏过他制作的洞箫。

（一）南音艺术养成

我是1964年出生的，我爷爷没有学南音，他在我父亲一周岁时就去世了。我父亲、伯父、伯母都会南音。我开始接触南音是在"文化大革命"时期，那是我们家遭遇的非常可怕的一个时期。我二伯父王冬青是高甲戏《连升三级》的编剧，他在"文革"时期被《人民日报》列为第一批的黑帮分子。我父亲王竹华和三伯父王涤新都是开琴行的（在钟楼附近），他们两兄弟垄断了当时整个大泉州的乐器行业。因为王冬青的原因，加上那个时期有钱人、资本家被认为是坏蛋，我们整个家族都挨批挨斗。当时，我们家的客人全部都跟音乐有关，他们来我家，不是修乐器，就是买乐器，或者聊天玩音乐。在那种氛围熏陶下，我大概六七岁时，就开始有意识地去学竹笛。我大姐学琵琶，我二姐学二胡。学了不久，红卫兵就上门了，说你们怎么把"封、资、修"的这一套传给下一代。我两个姐姐比较大，她们比较自觉，就没有再学这些乐器。我比较小，作为爱好平常也拿起来玩。1971年，因为"文化大革命"，我父亲坐了五年牢。当时我才小学一二年级，寄养在开琴行的三伯父家。以前学业不像现在这么繁重，放学以后就没事了。我家成分不好，也不喜欢和别的小朋友一起玩，有事没事就拿起乐器来玩，什么乐器都玩。有一部分人经常到店里来聊天，他们有的自己一个人去拿琵琶、洞箫、三弦演奏，我就在那边仔细地去看去了解。他们也会几个人在三楼上玩四管演奏演唱，这都是偷着做的。我就在那里听他们演奏演唱，逐渐对南音产生了兴趣。当时我无师自通，小学时就懂得看工乂谱。等到手指够长了，我就开始学吹洞箫。当时如果有人教南音，就是毒害青少年。所以没有人愿意教，也没有人敢教，我都是一个人在旁边看着学，乱吹摸索。1976年，我父亲平反出狱。

小时候，我家就在梨园戏剧团的对面，所以整天到梨园戏剧团看戏，不管排练还是演出。当时台上演什么戏，我和梨园戏剧团的孩子们在台下也演什么戏。这就是大人演，小孩子也学着演，感觉特别有意思。1977

年，梨园戏剧团在招生，就是曾静萍这一班的。因为没人学这些东西，所以懂得南音、懂得传统艺术的人确实很少。当了解梨园戏剧团要招一批演员时，我就想去考。梨园戏的几个老师傅看着我长大，他们也一直动员我去考，认为我肯定没问题。我父亲在"文化大革命"受的挫折太大，他怕得入心入肺，坚决不同意我去考。我就错过了这次考试。1979 年 10 月，泉州民间乐团（即今泉州南音乐团）要招工，我刚好 15 周岁，年龄也比较大一点，差不多初中毕业，吵着要去考。我父亲还是坚决不同意，我就找三伯父疏通。因为当时父亲坐牢时，我寄养在三伯父家，其实是我懂事的那几年。我就去找三伯父讲我想干这个事，我伯父的思想比较开明些，后来是他去动员我父亲，他说既然孩子那么喜欢，就让他去考。我父亲也就同意我去考，我的专业成绩第一，就考进去了。

我进入泉州民间乐团时，民间乐团跟泉州市区南音研究社（现名鲤城区南音研究社）合并在一起。这个南音研究社在当时东南亚南音界是绝对的权威，庄步联、庄金歪、苏彦芳、萧荣灶等都是社里成员。南音四本指谱大全，就是南音研究社整理出来的。我们的师资就靠南音研究社来支撑。有几个原来老乐团的，如黄淑英、施信义、杨双英，也请进来。马香缎在布店卖布不来，还有一位叫简贤（音译）在药店卖中药，也不来。

1979 年 10 月，泉州民间乐团恢复成立，然后招工，我 11 月报到。1979 年 11 月进入南音乐团的人现在就剩我一个，坚持下来的也就是我一个，有的半途而废。我记得当时招了一个拉小提琴的，想让他去拉二弦，结果乐队效果相差太大，他来了几个月就走了。那时有三个人，两个下岗，就剩我一个坚持到最后。曾家阳和我爱人郭卫红，都在我后面进来的。我爱人以前是敲扬琴的，后来改弹琵琶。陈晓红从晋江高甲戏团调过来的。1979 年 10 月进来的有周碧月、陈丽娜（后来没有唱，去做会计）。有一部分人 10 月进来，11 月跟我们一起做手续，像傅妹妹。也有农村户口，没办法帮他转正的，后来人家也下海了。我爱人是农村户口，无法转正，50 岁退休时还是工人。这些农村户口的就我爱人坚持到退休。后来形成了泉州南音乐团的基本框架。真正属于泉州南音乐团的就十几个人。在

涂门街租了个很破的、几十平方米的二楼房子当乐团活动场所，两个单位都在那边。当时大家学的主要是传统的曲目，人也相对比较保守。

（二）南音创新与传统并举

几十年来，我坚持走既传统又创新的艺术道路。我一直在想传统怎么做？创新怎么做？进团两年以后，因为我有一定的基础，感觉必须有所突破。我父亲跟梨园戏剧团的人都很好，我就请梨园戏剧团的作曲汪照安帮我写一个洞箫独奏。那时汪照安还没出名。但写戏曲与写器乐独奏是不同的，汪照安就请他的老师曾加庆指导，在曾的指导下创作了洞箫独奏《怀念》，采用梨园戏的曲牌《远望乡里》的音乐素材。曾加庆是泉州籍作曲家，当时在上海民族乐团与上海京剧院担任作曲，曾参与《红灯记》《智取威虎山》的配器，创作有二胡独奏曲《赶集》。当时南乐团比较保守，团里的人都不会看简谱，上班时间不敢练这种现代作品。练习这种曲子，就像走邪门，不像走正道。别人下班或晚上的时候，我和我爱人就在汪照安老师的指导下偷着练习这首曲子，两个人练了一年。刚好中央音乐学院黎英海教授来泉州，他是作曲的，我就吹给他听，请他帮忙提意见。他听完说：这个作品还不错。他问这个曲子谁写的，我们对外都说曾加庆写的，不敢说是汪照安写的。黎英海老师让我们跟曾加庆老师说，在ABA的第二段（B）后面增加一段华彩段，他说他是曾加庆大学期间的作曲老师，他的话曾家庆一定会听。

1981年，晋江专区首届音乐舞蹈节会演，我演奏这首曲子《遥望》[①]，获得大奖，这首曲子让我一举成名。郑国权当副局长，他在做音乐舞蹈节总结时，特地表扬了我这个节目。这首曲子就选上参加福建省"武夷之春"音乐舞蹈节，又获了大奖。福建省文化厅总结说，本届音乐舞蹈节的三大收获，我排在第一名，后来的文件我有看到。

1983年我又去参加"福建省第二届'武夷之春'音乐舞蹈节"，当时

---

① 根据第二届"武夷之春"音乐舞蹈节节目单，工人浩记错了这首曲子来源于《远望乡里》，而这首曲子应是采用了南音曲牌《遥望情君》的音乐元素创作的，在参加省赛时改《怀念》为《遥望》。

福建省第二届"武夷之春"音乐会晋江地区代表队节目单

演奏的是低音洞箫，那个洞箫受到赵沨很高的评价，包括彭修文来采风时也对我评价很高。我也写了一篇文章《"尺八"的改革探索》发表在 1983 年第六期的《乐器》上。

2006 年，我开了一场洞箫独奏会，反响非常大。不管南箫北箫，我是第一个做这种尝试的人。一般人不敢专门做洞箫独奏音乐会。大凡管乐独奏，如笛子独奏，会插入一两首洞箫作品。全部用洞箫演奏的，我是第一个。2014 年，我又开了一场"从艺 35 周年"的独奏音乐会。对自己 35 周年来的演奏探索做了小结。2019 年 12 月，我和这几年培养出来的比较优秀的学生一起举办了"王大浩从艺 40 周年师生专场音乐会"，也是对 40 年来演奏与教学的总结。这三场音乐会从作品到伴奏团队都得到中国音乐学院的支持。

这么多年来，我始终坚持"传统要纯正，创新要大胆"的艺术理念：第一方面是去挖掘传统，挖掘濒临失传的、没人做的民间传统，如"单箫独拍""单箫独弦"的表演形式。"单箫独拍"即一个人吹箫，一个人执拍演唱，这是我跟女儿的合作。一场音乐会唱南音指套《只恐畏》章节。"单箫独弦"即一个人吹箫，一个人拉二弦。第二场音乐会我就采用"单

箫独弦"的表演形式。"单箫独拍"与"单箫独弦"未见于文献，却是老一辈流传下来的，这是比较冷门的。

第二方面是创新，是表演最现代的音乐，包括有的是用南音素材去写的，有的完全不是南音的，甚至我吹日本尺八的音乐，吹西域风格的《又见楼兰》。《又见楼兰》是我向汪照安约稿写的。有一天晚上，他乐思一到，在电脑上用 MIDI 创作出来。他跟我说做好了，感觉不错。我一听，这是电脑 MIDI 制作的假洞箫的演奏，好是非常好，结果一看谱，很多半音阶的东西，很多洞箫上没有的音。我们传统六孔箫是均孔的箫，这种作品，十二平均律的，不能改，一改，味道就没了，我也用传统的六孔箫把它演奏下来，效果非常好。去年的音乐会，为弘一法师的《送别》的童声合唱伴奏，选了一个南箫、北箫、长笛三重奏。

这是我历来追求的传统要纯正。去年音乐会还有传统五大套之一的《一纸相思》，我女儿演唱，特意从台湾赶过来的学生吹。按照传统，这个曲子中，"一纸相思"四个字曲词演奏时间不少于 5 分钟，他们的排练基本达到 5 分钟半至 6 分钟。这也是对演唱演奏者技术非常考验的，非常难的一个作品。它慢到极端，5 分钟 4 个字，用 8/8 拍演唱演奏，用电子节拍器都无法表现出来，要吹出有血有肉的东西，要吹出它的韵味，需要两个人非常默契的配合。要是台上吹一个 8/8 拍的曲子，人家以为在吹长音。

我三场音乐会都是将最传统的和最现代的融合在一起。我几乎都是用六孔箫演奏，因为六孔箫的韵味，特别对味那些 MIDI 伴奏的音乐，它们属于百分之百的十二平均律，比钢琴的十二平均律还要绝对，音律控制难度非常大。如果用八孔箫演奏，或者加键箫演奏，味道完全不一样。去年音乐会，我用八孔箫吹奏中国音乐学院作曲家张健写的《山丘》（F 调），效果也不错。而我经常演奏的是 G 调的传统六孔箫。

（三）洞箫在散曲伴奏与器乐合奏中的地位

比如一个指套，琵琶指挥整个乐队的节奏，洞箫为唱的服务，辅助唱腔，随着这个润腔从上往下或从下往上走，这个时候洞箫对唱员是绝对的辅助。很多唱员喜欢稳定的合作对象，比如两个人经常合奏，吹箫的熟悉

唱员的旋律走向。如果唱员从高往低，洞箫从下往上，这样两个人就打架。二者的关系是相互推或相互拉的关系。如果是没有唱的合奏，洞箫的作用就是演唱者的位置。琵琶的旋律都是基础音，是点状的，一个音一个点，没有润腔，比较单调；洞箫的作用是将点状的旋律连起来，变成是线状的旋律，是立体的。从某种意义来说，洞箫的润腔其实是二度创作，它又不是像山东吹打乐那样，特别随意的、即兴的发挥，可能这一遍跟下一遍连旋律都不一样。南音非常严谨，有固定的"贯、折、引、塞（塌）"四种润腔法。"塌"的含义不太准确，但尚未找到一个更合适的闽南话的词语来表达，现在就用"塞"，即填补的意思。南音有相对固定的模式，比如"点、去、倒"指法，一般是"一引一塞"，前面的音用"引"，后面的音用"塞"。但它又会在音与音之间又有既不是引也不是塞的空间，让你把旋律做得更丰满。

南音的润腔既有迹可循，又有可以发展的空间，但是发展的空间不大，发展的空间包括强弱处理。比如《一纸相思》，8/8拍子，非常慢的长音，如果在长音中没有润腔处理，就会像练长音，但在强弱变化里，可能是从弱到强，也可能是从强到弱，或者由弱到强，又由强到弱收。这就是吹箫的二度创作，就是个体艺术修养来决定想怎么去做。在规定的范围之内，在没有违规的条件下，可以去做各种事情。在民间音乐中，这种做法也是比较少有的。其他民间音乐不像南音这么严谨，在很多规定的基础上有很多发展的空间。南音老先生强调念嘴，就是你跟着我唱，这就需要你唱出感情来，唱出韵味来。这个韵味实际上也就包括渐弱。你唱下来，把它唱定型，你吹出来实际上就按照定型来走。你不可能唱的渐弱，把它吹成渐强。老一辈强调你按照我定型化的念嘴来学。

（四）南音洞箫与梨园戏洞箫的运用区别

南音四大件是互补的关系，就传统而言，琵琶与洞箫是阴阳关系，二弦与三弦是阴阳关系。二弦要入箫，三弦要入琵琶。南音的乐器，不仅有开元寺大雄宝殿和戒坛寺妙音鸟所操持的那些，其实还有笙和十面的十音（即云锣）。十音由十面小铜锣制成的，和云锣相似。它被淘汰有被淘汰的

原因。南音传承到现在，剩下四大件乐器，没办法被外面所侵犯。我们经常加一张扬琴进来、一把二胡进来，就失去四大件的平衡。四大件里，两个中音（琵琶和洞箫）、一个高音（二弦）、一个低音（三弦），形成2：1：1的乐器组合。三弦在中国传统音乐中，一般被作为高音乐器使用，唯独在南音中作为低音乐器。琵琶一个音、一个音的，是颗粒性音色特别强的乐器，三弦的低音刚好衬托琵琶，模糊掉琵琶的颗粒性。增加一把二胡，就破坏它的平衡性。如果要增加某一种乐器，可能还要增加很多件乐器才能回到那个平衡点。就好像做菜，如果多下了点盐，就必须要多加水，加完后还要加味精，加完味精还要加胡椒粉。从传统的提法来讲，就破坏了平衡性。

南音洞箫为唱曲伴奏与为梨园戏唱腔伴奏是有区别的。我曾经参加梨园戏剧团的演出，南音跟戏曲是美学上的问题。南音遵循的美学是中国传统的美学范畴，跟国画其实特别的接近。听南音，一些外行的人会说南音唱得没有感情，南音不需要唱出感情，其实这完全是误会。你去听传统的昆曲，跟听传统的南音其实有异曲同工之妙。它在节奏上不会有突快突慢，突强突弱，它都是在无意中的慢中快的速度变化，但同样唱出人的感情。不会有突然很强的、突然爆发力的和从这个小节到那个小节突然快一倍，但它是用更传统的方式来表达人的喜怒哀乐。比如说我们现代人，可以很直白地说"我爱你"，一下子就拥抱。在古代是不可能的，很多话语是在自言自语中表白。

戏曲受现代美学影响特别厉害，特别是受西方歌剧、话剧的影响特别大，所以戏曲唱腔表现突强突弱、突快突慢的特别多。同样一首《岭路崎岖》，同样曲谱，梨园戏唱腔与南音唱法的处理完全不一样。甚至戏曲有帮腔，在速度上的变化，在力度上的变化。从南音的演唱来讲，它的喜怒哀乐的表现比梨园戏难得多。因为它不会让你一下子感觉我是在痛苦，我现在是在骂人，我现在是特别的缠绵。比如一首《山险峻》18分钟，它把王昭君一路上的喜怒哀乐，那种怨恨，那种对家乡亲人的思念，所有的感情，都融入里面，但是它的节奏始终是稳步的变化，微小的变化中体现出

人的内心的感情。不管是伴奏还是演唱，这就是南音和梨园戏唱腔的最大区别。戏曲其实更容易表现。但是传统的昆曲，速度和力度变化都不是很明显。

曾静萍的《大闷》很轰动，其实里面有很多南音的大撩曲，它还不是完整的唱腔，如果是完整的，就不只是 40 分钟或 50 分钟。南音的《走马》跟徐悲鸿的国画特别像，特别的写意。但如果用西洋的油画，那幅《八骏马》就需要用特别多的色彩、特别多的颜料叠起来非常饱满的马的形象。徐悲鸿画几笔，《八骏马》的形象就出来了。欣赏单声部旋律习惯跟欣赏徐悲鸿画的马的感觉就一样，寥寥几笔与南音的几个音就把马的形象生动地描绘出来。

（五）从笙与十音被淘汰引发的南音乐律与 D 音高思考

为什么笙和十音被淘汰掉？笙，南音叫笙管，本地话叫"钱（与闽南话读音相同）管"，泉州话读"霜（与闽南话读音相同）"。加笙的乐队演奏，现在已经没地方听了，已经完全失传了。没有听到哪个乐队用笙来演奏南音。加十音的唯一剩下泉港那边的一个社团，他们还有一套十音。我去听过，已经破破烂烂，音准完全变样，没有办法听。前年与去年，我和罗溪（音译）的传承人合奏，碰到这套十音，我帮它恢复起来了。我才知道，这种十音，它是非常经不得碰撞和受压的。我们做完以后，西安有来定了两套，我按照它的规格全部做好以后，每一个锣还用海绵把它包起来，然后叠在一起寄到西安。结果一到西安整个音准全变。我们用的十音跟民族乐队用的云锣实际上不一样。民族乐队用的云锣比较厚，低音面积大，高音面积小。十音的十面锣，面积一样大，重量几乎一样，整个音高是通过锣面凹凸的变化来区分的。所以一碰到或碾压，音高就变。惠安那一套已经不能听了。我思考为什么这两件乐器会被淘汰，这里面有个可能性。我们现在一直在说，南音是宫廷音乐，没有任何证据说它是宫廷音乐。这两种乐器为什么会消失，它们都是绝对音高，无法改变。不是一般人能够在瞬间改变它们的音高。以前的洞箫没有分两节。至今为止，泉州民间的洞箫随意性都是特别高的，哪怕是为这个云锣、这把笙去做洞箫，

早上准、中午不准；中午准，晚上不准。洞箫的音高会根据温度的差异发生很大的变化。

台湾有位学者写了篇论文关于南音音律变化的问题。他把台湾各地的洞箫和以前唱片中的洞箫音高进行测量，但是他忽略了一个问题：唱片无法确定洞箫在什么样的环境、温度、湿度下演奏出的音高。一把洞箫从冬天到夏天，可以误差 10 赫兹。我自己吹的一把洞箫，冬天 438 音分，夏天 448 音分，越冷越低，越热越高。像刚才在室外，现在进入空调房内，也会产生误差。因为音律不稳定的原因，这两件乐器肯定会被淘汰。以前这两件乐器为什么能够生存下来，这是我的猜测，只有宫廷里面可以有这种条件让它们生存下来。宫廷里面的温度相对比较稳定，宫廷里面可以提供几件不同音高的笙和云锣。但是它们一旦流落到民间，误差率这么大，适应不了民间的环境，无法生存下来。

民间洞箫什么音高，乐队就什么音高。如果研究哪个时期的唱片什么音高标准，后来哪个人又是什么标准，如果没有办法掌握到当时录音环境、什么样的温度、什么样的湿度，这个研究完全没有意义。

有人跟我买了一把洞箫，他说我跟着你的录音吹，怎么不准？我说，不要说你吹不准，就算还是我吹，我还是拿那把录音的洞箫吹，跟录音配，一样不准。如果是数码乐器，它的音高不会改变。但自然材质的乐器，音高就会改变。何况是以前的磁带或者是黑胶唱片，转数不同，音高就不一样。有次去录唱片时，夏天录的唱片到冬天要补录。如果换一把箫，音色就不统一。只能在我坐的位置，用一个暖炉来给洞箫加温调音高，等到洞箫的音高达到可控制的范围，才能开始录。碰到冬天录的，夏天补录，就先把冷气开到最冷，冷到洞箫回到那个音高，把空调关掉开始录，只能这样。因为东南亚是热带，从东南亚送过来的唱片，所有的音高都比我们国内偏高很多。很多制作洞箫的人，不懂得洞箫的音高是什么。箫需要十目九节，这根竹子没有这个规制，只能把它做到这个规制。

我遇到几个跟我买洞箫的，买完回去一个阶段以后，他们跟我讲，你的洞箫不准，怎么办？我说不准拿过来修。我问他怎么不准，他说你的洞

箫比别人低。我说你在那里吹，我帮你测量。夏天洞箫管音如果是 438 音分，是洞箫不准。冬天洞箫管音如果是 438 音分，也算是正常。如果你达到这个标准，说明是别人不准，不是你不准。但都是先入为主，这把洞箫在社团已经用了 3 年、5 年、8 年，现在说不准。而且后面买箫的人，一般都是新学的。新学的说，我也没办法，人家都比我好，我只能跟着走，我只能改得跟他一样高。这也是社团发展的一个规律，往高发展。

戏曲唱品管，南音唱洞管。品管与洞管的音高是相差小三度。同样一首曲子，南音的五空四仪管是 C 调，梨园戏和高甲戏是 $^b$E 调。如果从听南音来讲，我们年轻的时候也很羡慕人家能唱品管的，我们团里为什么不唱。但是后来发现，真正要欣赏南音，还是要听洞管的，听起来舒服。

南音乐团如果不定洞箫的音高标准，一场演出一般有两到三个人吹洞箫，你用你的洞箫，我用我的洞箫，这就乱套。现在规定，冬天洞箫管音 440 音分，夏天洞箫管音 442 音分，一年两个标准。演员自己去解决洞箫的音律问题。这几年我们一直在民间社团推广，南安有个学校用电子校音器，第二年我们去招生的时候，整个学校的水平出现一个大飞跃。本来这些学校聘请的南音老师都是老人家，他们耳朵不太好，一班二十几个人，就算专业人员去调二十几把琵琶，也要很费时间，等老师调完这些琵琶，可能已经下课了。我认为先对洞箫音高，民间艺人不知道什么是 440 音分，什么是 442 音分，就算今天洞箫是 443 音分，就可以对所有的同学说今天用 443 音分，大家统一把琴弦调整齐了。以前二十几把琵琶二十几种音高，很多学生的耳朵都被破坏了。民间社团很多就是因为音准问题让人听不下去。

1980 年代，黎英海先生来采风时曾提出问题："你们的工音为什么是 D？这是什么时候定下来的？"没有人能够回答，至今我也无法回答。民间可能形成一个共识：工音与 D 音最接近。

我进入南音乐团是 1979 年，当时马香缎的知名度最高。如果以她的演唱为标准，她的音律大约在 $^#$C 到 D 之间，比 $^#$C 高一点，比 D 低一点。经过这几十年的发展，现在的音律，几乎在 D 和 $^#$D 之间。现在的音律大约

比以前高出半音。这个变化也在常理之间，人欣赏音乐的习惯总是往高的走。以前国际标准音为 440 音分，现在新的国际标准为 442 音分。大部分乐团已经采用 442 音分，还有部分比较传统的乐团还采用 440 音分。因为越往高越容易兴奋。我刚才说的 #C—D 之间是现在普遍的标准，但社会上超过 D 的已经有很多了。老一辈以前就说过，音不能调得太高，如果调得太高，琵琶和二弦张力变大，声音发硬，整个音色完全改变，变得不好听。但社会上又有恶性循环的现象，比如，某个社团这把箫的管音是 440 音分的标准，如果别人要加入这个团，他就拿了一把管音为 442 音分的箫。为什么呢？因为高一点的箫容易跟别人走，可以省点力。业余的团体，大家又想玩，又不想太用力。过了一段时间，又有人想参加，带了把 444 音分的洞箫过来，整个社团的音高就一直往高走。

从马香缎那个时候开始，工音既不是 D 音也不是 #C 音。为什么会出现这个问题？有可能是马香缎个人音乐魅力影响了民间洞箫工音定律。她的高音上不去，特地把音高降下来。D—#D 之间的音高又是当前民间社团的共识。在小学南音课堂上，我跟南音老师说跟着洞箫调琵琶音高。在民间交流活动上，我们一般会说你们跟着洞箫走。我们不是要求所有的音跟着校音器，而是空弦跟着校音器。如果所有的音跟着标准音，那就失去南音韵味，所以要用六孔箫。我曾经吹过八孔箫，就是艺术节跟交响乐合作的时候，里面有个曲子是倍思管。南音的倍思就 D 调的 mi，是天然偏低，一定要偏低。C 调的 #4，跟交响乐队合奏，一定要达到十二平均律标准音高的 #4。

传统的 D 到底是多少赫兹，没人能说得出来。唐代为什么叫尺八，现在所有的箫都用 ABCDEFG 这七个音名来定调，古代宫廷的律管分为尺八管、尺六管、两尺管，这些管没人能测量过，它到底什么音高。现在编钟的音高能说明问题吗？从几个精准的地方看，它也说明不了问题。它埋在地下，经过千年的受损，会腐蚀掉一部分，它的音高也没办法肯定是 do—fa。

（六）南音传承教学

十几年来，我在南音传承方面也有些成果。我在三个学校兼课，一个

是泉州师院，一个是泉州艺校，一个是培元中学。

1996 年，我开始在泉州艺校教南音。我们团现在中年的这一批，就是我当年去教的。后来我女儿这班的，我也去教。那一年共 12 个学生毕业，六个是厦门艺校，六个是泉州艺校。我去泉州艺校教了六年，整个传承算是不错的。

2003 年，泉州师院创办南音本科，到 2012 年招收硕士研究生，我都参与了南音教学和策划。现在他们有个硕士毕业留校的南音洞箫老师，就是我带的。我在泉州师院培养了很多学生。我在泉州南音传承中，也算是唯一一个从初中、艺校、大专、本科、硕士都有教学的老师。因为中学和艺校，别人一般不愿意去教。我虽然没有到某个小学教，但有个别小学生到我家里来学。

我在培元中学教学的主要任务是把南音学生的兴趣培养起来，几乎是演奏传统的。只有参加会演或比赛时，才有教授新的作品。培元中学做得非常好，我在那里教了十几年，几乎每年都包揽了中小学南音比赛的一等奖和二等奖：每年两个唱腔的名额、一个器乐演奏的名额。器乐演奏一等奖很多都是我的学生。曾经两个唱腔一等奖的名额，几乎都是我的学生拿走。后来人家觉得这样不行，就压掉一个名额给其他团队。因为每年都这样，别的团队就没办法来。

我在上课时强调一个问题，就是一定要注意谱子上面标示的术语。我们以前学习的时候没有去重视谱子上强弱记号的概念，完全是随心所欲的。现在的民族乐队，他们是量化演奏，跟着谱子上标示的 p、pp、ppp、f、ff 等力度记号演奏。传统南音没有这样的标示。又如反复记号，南音没有这种记号。在跟民乐队合奏时，常常看到反复记号，南音演员却找不到在哪里开始。在教学时，我会提醒学生重视这些记号。无论是唱腔还是器乐演奏，以前是一个老师教所有项目，就好像农村的赤脚医生，什么病都会看。

在泉州师院、泉州艺校、培元中学的教学中，我们就把唱腔和器乐分开来教。唱曲的一般是女生，教器乐的老师几乎都是男的，男生唱不了，

示范没办法做得非常到位，只能依靠教唱腔的老师去教唱腔，我们再来教器乐。

我在培元中学教学生的时候，也是我怎么教，他们怎么学。但是到大学就不一样。那时培元中学的队伍，比泉州师院学生好得多。泉州师院的学生大部分是到高二，估计大学考不上，学一首《直入花园》就去艺考，能报考的就 60—70 个人，每年招收 20 个学生，每年至少有 7 个学生没有童子功，到了 20 岁才学一把乐器，四年后还是懵懵懂懂，对南音还是模糊的。泉州师院的南音毕业生全部在培元中学实习。我常常告诉他们，到了你们去培元中学实习的时候，你们就知道是你们教学生，还是学生教你们。所以我告诉他们，让你们四年学很多专业，这是非常不可能。在大学只能是培养教员，师范类专业只能培养教练，不能培养运动员。艺校培养运动员，所以它主要培养的是业务。但是你们要懂得发现学生存在什么问题，通过什么方式去提高。教练跑输运动员是正常的。大学四年实际只学三年，大四要实习和写论文。我每一届一般有八个学生，每次上课，我会让出一块时间，让学生自己点评，学习发现问题。比如这个同学有什么问题，为什么出现这个问题，最后老师来解决问题。泉州师院南音毕业生，他们没有童子功，真正出来从事南音教学的非常少。如果学现代音乐的学生考泉州师院，出去对南音根本一概不懂。如果学南音专业的，20 岁开始学两年钢琴，钢琴肯定学不好，他们大学毕业后，做不了合格的音乐教师。很多学钢琴考进师院的学生，四年后，仍然看不了南音谱。钢琴的视谱很严谨，南音的乐谱太自由，学生抓不到规律。十几年来，学过钢琴再来学南音的，没有一个成功。

（七）南音进课堂

泉州南音进课堂，今年是第 32 年。1988 年给中小学生上课，1989 年举办第一届中小学南音比赛。今年是第 30 届的比赛，本来应该是 31 届。中间有一届，王耀华老师带了一个什么会要来泉州开，这个比赛等他这个会，准备让人家观摩，可到了 12 月才知道那个会取消了，又没有通知泉州，所以停办了一年。南音进课堂，有这么多的学生受到熏陶，每一届参

加中小学南音比赛的大约一百人。真正哪个学校开南音课？32 年来，培元中学是南音教学办得最成功的中学。即便是这样，至今为止，培元中学没有配置一个专职的南音老师，更何况其他学校？如果泉州政府真正重视南音，真正让南音进入课堂，无论学校大小，每一个中小学配置一个南音教师，应该不过分。泉州中小学总共 2000 多所，泉州师院要办一百年才能满足一个学校一个南音老师。只要百分之几的学校有这种需求，南音的教学就有一个良性的循环。那些学习好的，南音学得好的学生就会报考这个专业。他们读完四年本科后就可以更好地回报社会，教出更多更好的南音学生。但南音专业在艺术系里面的录取分数是最低的。现状是南音专业的研究生和本科生基本上很难就业。虽然很多人南音专业毕业后进入了中小学校，但他们只是当音乐教师，并没有从事南音教学。

（八）培元中学的南音特长班

2006 年左右，培元中学开始招收南音特长生，每年 50 个特长生名额。培元中学有三大突破：其一，是我国唯一一个进入联合国表演的中学，有 160 多个国家的文化参赞观看。其二，是中华人民共和国成立 70 年以来，福建省唯一一个少儿曲艺在全国获金奖的学校。其三，老校长到人民大会堂为全国 100 多个中学校长做报告，推广培元中学南音进课堂的教学经验与成果。

2006 年以来，南安第四实验小学和石狮莲坂小学是培元中学的两个南音特长生生源基地。培元中学以订单式的方式要求这两家单位如何培养，如何衔接，每年培元中学去招生的时候，都会提出指导性意见。

2014 年，培元中学南音艺术团到联合国教科文组织去展示南音进校园的成效。150 多个国家的文化参赞去听这场音乐会。我还带他们去马来西亚、新加坡、菲律宾等东南亚国家与我国港澳台地区演出，有的去参赛，有的去交流。培元中学还向厦门南乐团输送了六个专业人才。那年厦门南乐团委托厦门艺校来泉州招生，培元中学六个学生考上，后来这六个全部成为厦门南音乐团的艺术骨干。培元中学每年还向泉州师院输送南音生源，考泉州师院南音专业的，专业几乎都是前五名。所以有人开玩笑说，

培元中学是泉州师院南音专业的附中。培元中学也向泉州艺校输送了很多人才。

现在国家取消特长生，政府一刀切政策，把特长生切掉。校长想办也办不了。本来稀有地方文化应该有特殊的培养途径和相应扶持的政策。它已经形成了从中小学—大学—硕士研究生—专业团体的人才输送通道，形成了较大的社会影响力。2017年以来，培元中学已经三年没有招南音特长生了，培元中学不招南音特长生后，泉州南音人才的培养将遭遇到新的困境，将走下坡路。

（九）南音海外交流与传播

1982年，南音第一次出境。当时是以整个大泉州的名义出去的，刘春曙带队，林文淑、马香缎、萧荣灶等参加，通过南音大会唱去挑选人，组成十几个人的代表团，然后在华侨大学租了一幢楼，全封闭式集训了将近半年，然后去香港。那年我18周岁，年纪算最小的，已经获过一些奖项，加上1981年、1982年南音大会唱的表现，大家对我印象不错。香港欢迎晚宴上，我吃了一道凉菜，剥了皮的虾仁拌色拉。第一次吃凉拌的生海鲜，肠胃不适应，晚宴后一直吐，头晕。我从小头晕就只能躺着，不敢翻身。他们就把我送到新华社的医疗所，因第二天就要演出，我年纪小不懂事，就加倍吃药，以为很快让它好，结果那天头不那么晕了，却没办法站起来，整个人软绵绵的。他们就在戏院的后台铺了一张床，让我躺着休息。又弄了个电炉，用很多洋参熬汤，到了我的节目，我就把那洋参汤喝完了上台，演到最后一个节目《走马》，我连脚都掀起来了。台下的观众以为我吹得特别投入，感觉特别有动态，其实我已经筋疲力尽了。下午演出完再去找医生，医生说你把药给我看下，你吃的是什么药？一看才知道我吃的是安定，所以难怪我昏昏欲睡。当时国内尚未怎么开放，很多东南亚国家与我国港澳台地区的弦友都赶到香港，他们知道派到香港演出的肯定是最好的团队。演完两场后，大家去旅游时，东南亚的弦友纷纷找我合影，我也一下子在东南亚出名了。

1984年，我20周岁，日本松竹影像株式会社来中国拍一部《寻找古

代尺八——中国笛子》电影。他们直接联系了文化部，走了大半个中国，都没有发现尺八的影子。后来找到泉州，看我们演出。我吹了南音《阳关三叠》给他们听，他们的演奏大师木村志一、大岭俊顺，马上决定再过几个月后，来跟我们合拍一部电影。刘春曙在《福建画报》用了两个版面介绍了这部电影，电影的结尾对我评价非常高。经过漫长时间的寻找，终于找到中国天才的青年演奏家，传承并发扬了唐代的尺八，中日尺八界的新起点将会做得更好。这部电影在日本引起了很大的轰动。此后，两国的尺八界来往就很多了。

1985 年，日本主办亚洲艺术节，请我去参加。我们南音乐团和梨园戏剧团组成一个演出团队。他们给我们 30 分钟的节目，按照中国人的思路，人去了那么多，拍了将近 50 多分钟的节目。彩排的时候，他们坚决按照要求，只保留 30 分钟。我们第二次彩排时，还剩下 32 分钟，他们说还不行，一定只能 30 分钟。我们把梅花操第二节删掉了，唯一没删除的是杨双智帮我写的无伴奏独奏曲《沉思》。日本尺八大师专门开了 6 个小时的高速公路来听音乐会，看我的演出，这也算是中日音乐交流的大事。从 1980 年的南音大会唱至现在的南音大会唱，包括厦门的两场南乐大会唱，我都有参加。

1998 年以来，我与新加坡华乐团有过三四次合作演出，光与叶聪就合作两次。新加坡华乐团不仅是新加坡著名的乐团，而且是世界上有名的华乐团，叶聪也是著名的音乐总监。第一次，叶聪总监特地从新加坡来泉州看节目，回去以后在微博上登几月几日要和我父女合作。我女儿小字辈，就被别人顶替掉了。当时叶聪已经点名，但他知道无法挽回。第二次，他又特地到泉州，连曲目名称、演奏者姓名都定下来。其中一次，他们为我量身定制的低音洞箫作品。1983 年，我就演奏了吴世忠老师创作的低音洞箫作品《追想》，用十几个人的小乐队伴奏，我们团没有相应的乐队容纳那支箫，就长期没演。新加坡华乐团听说有这么一个作品，就特地帮我写了个作品去吹。我后来和女儿去跟新加坡合作《静夜思》。

新加坡城隍庙艺术学院设置南音专业，每年聘请的南音老师都是我的

学生。1917 年，新加坡城隍庙从安溪城隍庙分炉过去，香火非常旺，在新加坡非常出名。新加坡政府管控非常严格，城隍庙的资金不能外流。这些钱要怎么花掉？怎么吸引更多的钱进来？为了吸引更多的善男信女，他们就会做各种各样的活动，象征性地收费。信众们喜欢跳舞的来学跳舞，喜欢南音的来学南音。他们聘请当地的或者国外的老师来教。其实他们用意更多的是团结信徒。新加坡城隍庙艺术学院跟老师的合约是一年一年签的。蔡雅艺、骆惠贤、陈祝平、郑江南几个人都去过。但是他们都留不住。我们现在已经不像以前那样爱出国，虽然国外工资也不低，但大家感觉到那里对自己没有什么发展空间，没有什么前途，没什么盼头。特别是男的，闽南华侨娶亲一般都要有房子，在那里每个月一万元人民币，什么时候才能买得起房子？所以大家去一两年后，都会回来。我们有什么活动，城隍庙因为有很多钱，都会过来参加。

海外的社团都会派人来跟我学，比如中国台湾地区的汉唐乐府的陈美娥、心心南管乐坊的王心心，新加坡乐团都曾派人来学。

（十）音准与乐器对南音发展的影响

音准问题一直制约着南音的发展，不管它的音高是 435 音分还是 445 音分，能够四把乐器音准协调在一起很不容易，这是南音的短板。以往强调南音训练从小一起合，一是同地区的温度相同，二是相互影响听觉，三是相互合作协调。乐器手的水平提高了，跟洞箫演奏合拍，音高也相协调。

泉州南音乐团成立 41 年来，一直走弯路，一直被音准困扰。南音乐器都存在着不同的问题。琵琶弹一会儿就紧上去。洞箫在舞台上受到灯光的照射，音也会变，但变化不统一。这两年乐团采取不对个人，不对洞箫，而是对固定音高。这样，大家慢慢跟着固定音高模式稳定下来。几十年以来，中国人的耳朵逐渐在走向绝对音高，已经有绝对音高的概念。如果今天 438 音分，明天 434 音分，后天 440 音分，大后天是 448 音分，绝对音高的耳朵缩不回来的。1980 年代至 2010 年代都是用聚光灯，非常可怕。近几年都是冷光源，还算好。有一次到福州参加省会演，遇到很可怕的

事，扬琴为洞箫伴奏，扬琴碰到强热的时候，音是降低的，洞箫遇到热的时候音是增高的。

西方弦乐器用的是钢丝弦，音准相对好一点，稳一点。南音乐器用的是尼龙线，受温度影响很大。而且人的耳朵，一旦音高往上走，是很难降下来的。只要乐队整体偏高，你就肯定跟着高，不是跟着低音，这是很自然的现象。我们有很多唱南音的演员，标准音高和乐队音高在一个高度，她一开口的音高就在乐队音高之上，与乐队平行，受其影响，首当其冲的是洞箫，洞箫的润腔很敏感，它是跟着人声的，马上跟着人声变高，琵琶手如果支撑不住受不了，就要把音高调上去。有一次跟中央民族乐团的人探讨这个问题，他们同样会遇到这种问题。他说他们乐队演出到快结束前音高也是飙上去的。只要飙上去就不可能下来，因为听觉是往上走不是往下走，任何人也无法改变。民族乐器怎么跟西洋乐器比？比如扬琴和钢琴，扬琴一百多条弦，钢琴有个专业叫调律，打扬琴的人只能自己调。钢琴的音板那么厚，还是钢铁或铜制的，相对稳定，扬琴的面板那么薄。影响扬琴音色的是面板和琴码。面板材料很一般，梧桐木容易热胀冷缩。高级的扬琴就会采用紫檀木或老红木做面板，那种木头硬，变化就小。普通的扬琴，用一般的面板，对音色没有影响，受气候、温度的变化影响大。二胡的蛇皮受气温的影响也比较大。小提琴也相对不容易变化。

中国的民族器乐的发展道路与日本的发展道路完全不一样。2000年，我参加了日本"亚洲传统乐器制作研讨会"，会上，我介绍了闽南古胡、古三弦、琵琶三种乐器，并发现日本对待丝弦的态度和中国对待丝弦的态度完全不同。丝弦是中国的东西，传到日本。现在中国的丝弦没人用，只有苏州民族乐器一厂有制作丝弦。我经常去苏州丝弦厂，曾经问厂家，除了我买丝弦外，中国有哪些乐器制造商买？他们回答没有。我问你们卖给谁？他们说卖给两个部分，一是办公用品，去缝账册；二是铁路部门。我觉得很奇怪，铁路部门买丝弦做什么？他们说丝弦比一般的线硬，不容易断，好像木工要拉一条直线，铁路用丝弦来拉这条直线。现在的民族乐器不用丝弦，主要有两个问题：一是容易断，二是有杂音。

中华人民共和国成立以后，彭修文对民族乐器做了很大的改革。所有的琴弦全部钢丝化，后来又用钢丝缠尼龙线，比如琵琶弦、古筝弦、古琴弦等。钢丝缠尼龙线的优点是音色较柔和，钢丝弦太明亮。潮州筝还用纯钢丝。日本还是采用丝弦，他们在丝弦里做了很多功夫。他们在研究怎么把丝弦做到极限，让它减少噪音，不容易断，他们甚至还研究丝弦缠的方向，不同的琴弦缠的方向和方法也不一样。而且他们还用中国最传统的方法，即我们闽南人洗衣服，特别是洗被子的方法，是用很稀的米汤把它浸泡一下再晾干，米汤的作用是把纤维固定住，甚至是丝弦做好了去煮米汤。台湾为了琵琶、二弦和三弦都用丝弦，特地跑到日本去买。我当时想把身上的钱都买了丝弦。苏州生产的丝弦，二弦外弦使用的一米不超过5毛钱；日本用出厂价，没有关税，一米一百元，后来我不敢买。他们给我一些样品带回来，那些样品到今年已经二十年，还非常好用，质量一点都没有变化。它的质量比我们的钢丝弦还好。这就是日本的工匠精神，他们保留传统的东西，又把传统的东西做到极致。我特别不理解的是现在的古琴都用钢丝弦，我几次跟李祥霆同台演出，我问他用什么弦？他说没办法，现在也只能用钢丝弦，钢丝弦不容易断，音量大，且一些演奏技法中，手与琴弦摩擦的声音减少了。

现在民间社团用丝弦，我们乐团不用。毕竟我们在舞台上，万一断了怎么办。中国的丝弦，质量不稳定，说断就断，一天可以断三条，没有市场，没人去研究改革。丝弦的材料不是贵，一条弦一米才几克，原材料的钱可以忽略，问题是有没有人研究这个课题。

（十一）南音值得研究的课题

南音有许多值得研究的课题：一、琴弦。二、二弦的轴子，往往调内弦会掉外弦，调外弦掉内弦，所以凭经验，把这条弦调高一点，等下调另一条弦掉下来刚好是需要的音高。三、南音的音准仪，按照南音的音域来做。比如哪个音是多少赫兹。现在制作琵琶的人只能按照校音器去排列琵琶的品相。这有很多是不对的。比如我家的琵琶，我是把倍思和五メ调低，这两个音跟西安古乐一样，是已知的。现在我眼睛一睁开，所有的音乐都

是十二平均律的。是否有人专门研究南音的音律，研发南音专用的音准仪。民间做这样的研发是不太可能的。四、厦门和泉州箫弦法的对比，比较两个地方的唱腔、旋律和唱法的区别。五、还可以根据郑国权老师出的那本扫码可听的南音曲本，从中选择某一个作品来比较。如一百年前的《山险峻》，五十年前的《山险峻》，三十年前的《山险峻》，二十年前的《山险峻》，十年前的《山险峻》，还有现在的《山险峻》，你能找到里面的变化。蔡小月的唱腔，有非常大的代表性；马香缎的唱腔，1960 年代到 1980 年代的，现在再去听，跟我们现在的唱腔已经有了很大的区别。再看王心心，从一百年前到现在，到她这里南音已经把所有棱角全部磨掉了。以前给马香缎伴奏，她有很多棱角，但与蔡小月的棱角不一样。再往前听一百年的，也有很多棱角。可以去研究其中的变化及其变化的原因。

这几年来，尤其是申遗成功以后，民间懂得的这么说，不懂得的也这么说。特别是那些不懂的，也在提南音是雅乐，南音是非常雅的，南音是古代的宫廷音乐，怎么说到先秦就有南音，把南音的历史一直往前推。民间的理解，"雅"与"圆润"画等号。所以他们一直把棱角去掉。更有些主导的，比如王心心一出唱片，社会上很多人就跟着学。泉州南音乐团也是主导的，顶端的人是风向标。大家就跟着这样走。我们是雅乐，要很古典、典雅。昆曲同样高雅，但学习昆曲的人的层次比学习南音的人的层次高。那些跟着明星唱的，没有探究它的文化是什么样，它的背景是什么样。

以前都是男声在台上唱，所以一定是阳刚的。以前在民间听到男声唱，都是一个脖子两个粗。从理论上来说，男女同度是不可能的。他们是怎么唱的？包括我们团的周成在，包括社会上很多能够唱出来的，其实他们是找到了一个高音的假声发音点，这个点很碰巧地跟他们的中低音发音非常统一。但我可以这样说，包括专业的和业余的，所有的男声都没有带出一个弟子。他们自己是不知不觉地找到这个发音点，其实这是假声，假声的发音点听起来跟真声的衔接非常吻合，但他们找到这个发音点，没有理论的支撑，说不出来。我为什么这样唱，我为什么这样发声，通过什么

样的气息支撑这个点把声音发出来，没人能够说得出来。他们都是偶然找到的。现在南音界不便于教的已经不复存在，但是说不出来。包括很多南音人在教乐器，他们采用的是口传身授的方法，你就跟着我弹。这里面有很多东西值得好好研究和总结。

（十二）关于郎君祭

2000 年以后，泉州南音乐团才有郎君祭。厦门市政府要求厦门南乐团不能摆郎君像，说这个是封建迷信。1984 年，泉州南音乐团去雕了一尊孟昶像，那还是泉州非常有名的雕佛师傅雕的绝作。他雕完后不久就过世了。我们在东观西台时就有这尊佛了。

1980 年代，南音乐团有奉祀郎君，团里偶尔烧点香，没有很隆重地去祭祀。团里有不成文的规定，以前我爱人没退休之前，是她在照顾的。比如获奖、评职称，大家就一百、两百或者有社会上的朋友去捐一点，长期有一点资金。我爱人退休了，香火袋就由我女儿在负责。我们偶尔会买一些东西来敬拜，真正有祭祀是 2000 年以后。田青老师把郎君祭祀提得很高，他说中国民间音乐有崇拜乐神的几乎没有，就把南音的郎君祭祀请到国家大剧院，作为全国"非遗"展演的第一个节目缩小版的《祭祀郎君》，在申报世界遗产之前去北京演出过两次。近几年，泉州南音国际大会唱之前，各个团体都会到泉州南音乐团祭祀郎君，非常隆重。去年在南音剧院，把郎君请下来，每一个代表团派一至两个代表来参加祭祀活动。在申报"非遗"期间搞了一次祭祀活动，当时在文庙，所有专家都参加了完整版的郎君祭，四十多分钟。仪式大概有：唱曲目、祭祀的菜、水果、酒等，敬什么菜说什么话都有程序。当时的司仪是团长尤春诚。一般是乐团负责人主持，规模很大。当时单位的女的都在折金帛。当时×××一到场就发作，说郎君上了她的身，她一直在喊，喊"不心甘情愿住在这边，我一个郎君连一个住的地方都没有"。但这不是装疯卖傻，因为装疯卖傻我们看得出，我总共两次见过这种事情。碰到郎君上身的唯一只有那一次。她整个眼神跟我们表演的眼神完全不一样，她在那边发了很久的牢骚，大家就把她拉到休息室，过了不久政府就批了我们建南音艺苑。他们说是郎

君显灵，其实更显灵的是田青老师，他的作用很大。泉州市委书记和市长请田青老师吃饭，在吃饭过程中一直强调专家要重视南音，帮我们往上推。田青老师就说你让我们北京的重视，你们自己都不重视。你们南音乐团作为一个申报主体，到现在连一个办公的地方都没有，在文庙那里几十平方米的狭小地方蹲着，你们自己都不重视。然后他们就把副市长叫过来，马上解决。本来这块地是梨园戏剧团曾静萍想要的。当时梨园戏剧团那块地批完了，但是曾静萍都不开口，她想把这块地整片都拿下来。市委书记想把这块地作为商业用地，后来明确 980 万搭建南音艺苑，一年之内就把它建好。

（十三）泉州南音乐团搬迁史

泉州南音乐团有过几次搬迁。最早设在涂门街租来的几十平方米的老房子里，然后搬迁到东观西台，即吴氏祠堂，吴捷秋祖宗的祠堂。当时海兵皮革厂在那边做手套，他们将祠堂的后半部分租给南音乐团。泉州高甲戏剧团也在那边。团里所有的年轻人都去打扫卫生，我单独完成了所有房间的油漆。一个柱子那么大，全部是我一个人油漆完的。拿泉州一个展览馆用过的纤维板用来隔房间。几年后，前面的皮革厂搬走了，整个祠堂给了南音乐团使用。东观西台 900 多平方米，但漏水漏得厉害。1990 年代初，有个香港商人回到泉州，他说，你们这样太破烂了不行，我出资把这个房子拆掉，（当时还不是文物保护单位）然后盖新房，一层、二层你们盖剧场和办公场所，三楼让你们当宿舍。三楼以上作为商品房卖掉，如果赚钱，钱归你们做南音基金，如果亏本算我的。一下子答应要给我们三十万南音基金。当时东湖对面盖图书馆，结果钱不够，他捐八十万元盖图书馆，分管的副市长跑到香港找他，说南音的事先别管，以后再说。再加 20万，把图书馆盖好。这个人说，我把西装典当了都要来搞南音。吴捷秋就住在祠堂的后边，听说有人来拆祠堂，他在泉州影响力很大，闹着把这个地方收回。又刚好何立峰来泉州当市委书记，在展览城盖了文化艺术中心，他当时想把泉州五个团搬到那边，包括画院。一个单位办公，其他单位就没办法办公。南音乐团搬到文化艺术中心，这边就被吴氏宗祠收回

夫。他们集资重修了祠堂。何立峰升迁后，文化艺术中心给了艺校。尤春诚当团长，就去找文庙，请文庙将两个空房让出来给南音乐团办公。他当团长期间，是团里最低谷的时候。一次到福州参加比赛，连车费都没有，找我借钱，春节工资发不出来，也找我借钱。还有一次到省里获奖，省里奖励三千元，通知钱转到团里账上，尤春诚赶快召开一个中层领导会议，研究这三千元如何解决，分配奖金，叫财务去银行提款，结果银行说你们欠社保的钱，全被扣掉了。再后来才盖了南音艺苑，2009 年年初搬进去，9 月 30 日正在祭祀郎君的时候，北京来电话说申报世界"非遗"成功。

（十四）王大浩口述的启示

王大浩是著名的南音洞箫演奏家。他自幼在南音乐声中成长，家族影响与个人喜好令他独钟情于南音艺术。他不仅是演奏家，而且是乐器制作家。他不仅制作乐器，而且继承家族的乐器销售事业，是一名乐器制作与销售的企业家。

他走南闯北，有着开阔的视野和精到的认知，他的口述资料逻辑性强，涉及南音的方方面面。他坚守"传统要守正，创新要大胆"的艺术理念，使他能在洞箫独奏方面的探索越走越远，同时对传统的挖掘也卓有成效。他的大胆创新使他能够与不同艺术形式、艺术院团合作，他既追求洞箫演奏技巧的难度，也追求音乐内容的多元化。从中国作品到外国作品，从汉族风格作品到少数民族风格作品，从传统南音到十二音风格的现代音乐，用南音洞箫呈现不同风格的音乐。

他深入民间挖掘传统，不仅深入调研传统南音表演形式多样化存在，而且从乐器制作与生存环境关系理解笙、十音退出传统南音编制的原因。我们现在所见到的南音乐种编制主要有上四管、下四管两种，一些清代手抄本提到南音曾有笙与十音。他到泉港、惠安等地考察，发现了尚有十音的一个班社，可惜十音已经破烂了。他提到从老先生那里听来的"单箫独拍""单箫独弦"的表演形式，也只在老一辈南音人中存在，但从当前学者成果或文献中并未见到过这样的表述。不过，笙、十音的存在与"单箫独拍""单箫独弦"为南音表演艺术形式对接历史的多样化存在提供了另

一种可能。可见，传统南音表演艺术形式是多种多样的，并非只有今天所认识的上四管、下四管编制。

南音润腔有着一定的规范与自由度，洞箫是"贯、折、引、塞（塌）"四种润腔法的规范下进行有限自由度的个性化润腔。洞箫与唱员之间的默契是在长期合作中生成的，南音推崇五人组合从小合作，不仅有地理环境、气候湿度对乐器乐律音准影响的客观原因，也有乐员与唱员之间默契合作的惯性润腔的主观原因。南音先贤从人—乐—环境—气候等方面总结南音组合需经长期训练磨合才能达到精深境界，这是天地人和谐观念在南音乐种中的运用。

他在口述中提到了非常令人震撼的信息，南音洞箫筒音 D 的音高并非固定不变的，而是随时代审美的变化而变化。1980 年代，马香缎唱腔风靡东南亚，她唱腔音高特色与为其伴奏的洞箫筒音音律也改变了民间审美，进而改变了民间社团洞箫音律。当前社会奋进的时代，人们习惯于亢奋情绪，洞箫演奏整体技术水平下降，民间社团洞箫音高再次发生变化，这种变化与社会整体受十二平均律音律影响也有一定联系。

在南音传承方面，泉州南音进课堂以来，培元中学特长生成为南音教育体系不可或缺的重要一环，建构起小学—中学—高中/艺校—大学—硕士的南音人才培养良性系统。然而，政府取消特长生与培元中学不再招南音特长生，将有可能深深影响着多所小学进行南音人才培养的积极性和目标性，影响了泉州师院南音人才的质量，最终将有可能给刚建构起来的较为完善的南音人才培养系统一个重击，也许是南音走向下坡的一种预兆。

**四、吴璟瑜：三种创作观念**

访谈时间：2020 年 8 月 23 日。

访谈地点：泉州市吴璟瑜家里。

吴璟瑜是泉州土生土长的南音作曲家，除创作外也有理论研究。他创作有南音作品与民乐作品，南音创作受到民乐思维与民乐风格的影响。他是一个谦虚、温和的南音人，为培元中学编有《红豆生南国》的南音

教材。

（一）南音艺术经历

1956 年 10 月 17 日，我出生于泉州。父亲没有学过南音，我也不是一开始就学南音的，是先学现代音乐。我从小自学二胡，小学三年级就遇到"文化大革命"。当时学校全部停课，那时我还不懂，反正停课了，就在家里玩。我舅舅是卖乐器的，我最早是到他那里拿了一把笛子玩。笛子吹了一阵子，看见人家在拉二胡，又觉得二胡好玩，就在家里自己研究怎么拉二胡。那时候，泉州没有二胡老师，就是有老师，水平也是很一般的。我还玩过小提琴，什么都想玩。思想没负担，也没人压着学，我自己拉，然后几个童伴在一起聊天、琢磨，怎样拉才对，也没有具体找谁学。当时经常看电影，记得有一部《百花齐放》（1952）里面有闵惠芬独奏《江河水》。那部电影我看了好几遍，从中学习这首曲子。

高一时，刚好遇到上山下乡，几个哥哥姐姐都去了，想着高中毕业也要上山下乡，就辍学在家。当时没学习没工作，想着能不能从学习二胡中探出一条路来，找份工作。于是就静下心来，刻苦钻研，勤学苦练，每天拉十几个小时。大约 1972 年，泉州文化馆有一支主要唱新南音的曲艺队，经常举办一些曲艺活动，我去拉二胡，那时开始接触南音。"文化大革命"后期，王国潼写了一本书《二胡演奏法》，我就买来边看边照着学，根据自己的学习实践慢慢总结学习经验。总的来说，学习过程不是很流畅，也不算压力很大。后来就拉成几首独奏曲，慢慢就有信心了，二胡就慢慢拉起来了。

我从小喜欢作曲这个工作，看见别人创作，很羡慕，很崇拜。也喜欢收集别人创作（非出版）的南音、小芗剧。当时写新南音的有泉州市文化馆负责人陈天晴与高甲戏剧团作曲陈根和，这两个人写的作品都挺好听。还有一些老艺人也写一些。陈天晴有一些现代音乐知识，写得比较多，他与陈根和写的也比较靠谱。当时有一支小小的民乐队，乐队编制有二胡、中胡、大提琴、扬琴、笛子、洞箫、琵琶、三弦等，即南音乐器与民乐。1972～1976 年在文化馆曲艺队拉二胡的经历使得我了解了南音腔韵，也使

得泉州文艺界都知道有个拉二胡的我。

1976 年，因我父亲是七中的老师，他退休了，我补员到洛江区河市镇当中学音乐老师。除了二胡，我还会手风琴等其他乐器，教了六年书。那时候对音乐老师的要求不高，只要会点乐器、懂得看谱和一点基本乐理知识就可以了。再说，偏远的山区找一个会一点音乐的人都难。刚去的时候还兼过一年的物理老师，学校有物理老师后，我才当专职的音乐老师。

1981 年，泉州市南音乐团恢复，也按照"文革"时期的乐队编制，因没人拉二胡，泉州音乐界的人知道我会拉二胡，而且拉得不错，他们就想到了在当中学教师的我，经过商量后就把我调过来。王大浩的妻子在歌舞团时跟陈卫庆学打扬琴，陈卫庆后来到艺校学习作曲。刚开始进团时，我拉二胡，看二弦很不起，觉得二弦的技术很简单，而且很小声，小声到几乎让人听不见。我觉得既然听不见不如不用。后来我直接拉了二弦。虽然二弦的技术比二胡简单，很多技术一说就会，不需要像二胡要练半死，但我也是慢慢才感觉二弦跟别人配合不那么容易。虽然《走马》和一些曲子中，二弦正常也有换把技术，但为什么大家认为二弦不换把？可能是很多老艺人技术上过不去就不换把，大家听了也就这样子，就形成了不换把的概念。我们去上海音乐学院演出时，上海音乐学院博物馆负责人，是个泉州惠安人，看了我们的演出后说："你们的演出二弦动了很多啊。我们以前看南音演出的时候是不换把的呀。"他也认为二弦是不换把的。结果我们的领导过来问我们："二弦不换把，你们怎么换把了？"我和曾家阳都说有啊，《走马》就有换把。换把要求的技术高，不是什么人都能做得到的。而且是明文规定的，这个音明明外弦也有，但就要求拉内弦，只能换把才能拉。

我还在曲艺队时，陈天晴就说要恢复曲艺团，但一直杳无音讯。1980年代后，很多华侨回来要找不到南音，政府可能觉得尴尬。后来高甲戏、梨园戏和歌舞剧团都复团，采用全民所有制。为了吸引华侨，南音乐团也恢复了，但采用集体所有制，就是差额拨款的财政制度，经济比较困难。政府发一部分工资，剧团没什么钱，只能通过下乡演出赚钱增加收入。一

是到乡镇剧场卖票演出，虽然没什么人看。二是老百姓的红白喜庆活动有偿演出，后来才不去白事。当时去演出，没地方住，就随地打扫一下，睡在舞台上或者睡在后台，不像现在有宾馆。当时不懂得弄春秋祭，也没有人想去弄。

（二）南音作曲经验

1981 年进团后，我作为成年人，学习靠自觉，不用像小学员那样需要上课和练习。如果我要学，就自己来，不学就不用上班，没人会催我。进团后，我就想着作曲。刚好农械厂有个干部写了一首唱词叫《春早》，拿给我，我就写曲子。他又写一首《乡思》，也拿给我，我又谱曲。写了以后都放在抽屉，没用。进团一年，传统懂得不多，谁也不会相信我。后来福建省广播电台要录音，我们就把这两个作品拿出来，没想到省电台录音效果很好，泉州市广播电台也接着录。我们团长才重视起来，觉得这个人刚来就写出两个作品，而且反响不错，就让我摸索着写东西。

1982 年，由文化局出钱 600 元，送我去福建师范大学音乐系进修（没文凭），学作曲。我只要有空，就去听各个老师的课，包括视唱听音、作曲、和声，当时没有时间学习乐理，基本上自学。期末时去找任课老师，问我能不能参加考试，他同意我考，结果考了 90 多分。指挥课与文化课都没上，跟陈懿德老师学钢琴。1983 年，进修回来后，我正式确立作曲地位。

几年来，多次作为代表团成员访过中国的香港、澳门、台湾等地区和菲律宾、新加坡、马来西亚、日本、韩国、法国等国家。

（三）南音艺术成就[①]

1988 年 3 月，吴璟瑜被评聘为三级作曲后，开启了南音创作与理论研究的艺术人生，留下了一批有影响的南音作品与一些专著、论文。

在南音创作上，我主要服务于本团演员或乐团参与比赛、演出活动，甚至担任整场晚会的音乐设计。1990 年代以来，我创作许多南音作品参加各种大赛、艺术节、晚会，有的还录制成唱片。南音属于曲艺，我基本上

---

① 根据吴璟瑜提供的档案资料整理。

创作带表演的南音作品，具体如下：

　　1990 年的南音说唱《归来赋》与南音联唱《海峡情》分别作为福建省唯一代表曲目参加在山西长治举办的"全国曲艺大赛"与在南京举办的"首届中国曲艺节"。1992 年，南音作品《南音颂》与《泉州—冲绳情谊深似海》作为"中国泉州艺术友好代表团"赴日访问演出；《南音颂》和较早期创作的《乡思》《闽南侨乡美》三首南音被厦门大学音乐系教授方妙英选入教材《民族音乐概论》；《情洒丝绸路》《海峡情》《闽南侨乡美》《南音颂》《春早》《乡思》六个作品由厦门音像出版社制成录音盒带出版发行。1993 年，为毛主席词谱曲的《咏梅》参加全省"纪念毛主席诞辰100 周年曲艺调演"，荣获"创作奖"。应中央电视台之约，创作了《酿就春光似酒浓》，被选为"1994 年春节戏曲晚会"节目之一。1995 年，《故土情深》被选为泉州市举办的大型文艺晚会——"古港雄风"节目之一。1996 年，《情洒丝绸路》获"福建省首届曲艺节"（南平）节目金奖与个人"优秀创作奖"，该作品获 1997 年全国第七届"群星奖"的"优秀奖"，并参加内蒙古"第三届全国曲艺节"演出。1998 年，《故土情深》入选参加由福建省委宣传部主办的"港澳各界宣传澳门基本法系列活动综艺晚会"。1999 年，南音大型民乐作品《满空飞》（配器）被选为泉州民族乐团"新春音乐会"节目之一；《春溢故园》应中央电视台第四频道《神州戏坛》开播 100 期纪念晚会节目之一的栏目之约而作；为泉州市"第 27 届戏剧节""千秋雅韵刺桐城南音晚会"的音乐设计，获"音乐设计奖"。2002年，MIDI 加"四管"的方式伴奏传统南音《元宵十五》获市政府举办的"元宵海丝文化节电视文艺晚会"的"艺术创意奖"；《深深海峡情》获"福建省第二届曲艺节"创作一等奖，并参加由中央电视台录制播放的"第四届中国曲艺节"。2005 年，《泉州南音打击乐与梨园旦科》获"全国第一届大学生艺术展演"二等奖；南音表演唱《生命的交融》获"第五届中国曲艺节"精品节目奖。2008 年，改编传统南音《直入花园》合唱，由泉州老年大学合唱团演唱并获厦门"世界合唱比赛"复赛银奖；改编传统南音《直入花园》为琵琶弹唱，参加中央电视台"首届 CCTV 中国民族民

间歌舞盛典"演出；南音曲艺作品《情满围头湾》获"全国第十四届群星奖"福建省选拔赛金奖。2009 年，《洞箫与女声——静夜思》作为专场节目获"福建省第 24 届戏剧会演"优秀演出奖。2011 年，《飘扬的花头巾》入选"第七届中国曲艺节"。2012 年，晚会《悠悠南音情》（担任音乐设计）获"福建省第五届艺术节"一等奖，其中打击乐合奏《赏春》获音乐创作银奖。2013 年，为"非遗"纪念晚会改编南音轻音乐《风打梨》、洞箫四重奏《直入花园》。2018 年，《咏梅》由泉州南音乐团参加全国曲艺展演。

在理论研究上，我撰写了《三弦艺术论》《南音唱法演变初探》《泉州南音曲牌之特性音调及在南音中的运用》《南音进入课堂后的思考》《尊重传统，激励创新》《〈明刊闽南戏曲弦管选本三种〉（南音部分）随想》等学术论文，其中，《三弦艺术论》（1988）被福建师范大学音乐系王耀华教授选用于著作《三弦艺术论》；我参与编写教材有《中小学南音教材》（1990）、《泉州南音二弦教程》（2006）、《南音史论及乐学理论》讲义（2008）、《培元中学校本实验教材》（2008），其中《泉州南音二弦教程》系教育部人文社会科学研究项目，由厦门大学出版社出版。

（四）南音创作观念

我创作的南音曲目有很多，但多数当时演出过就放起来。从创作观念而言，我的南音创作分为三类：一是全新创作方法。选择表现现代生活的曲词，如果用纯粹的传统曲调，有时候会觉得曲不达词意。有时候觉得明明词是这样子的，但用传统的曲调只能是填词。填词后就觉得这个词无法与曲调配合起来。所以，就采用保留曲牌的腔韵、大韵，我把他叫特性音调，其他的根据情绪需要展开写作。这种写作，听起来旋律都是新的，但是我们学了很多传统的南音在肚子里消化了再唱出来，就有南音味。虽然不是传统的，但是有南音的味道。

二是半新半旧的创作方法。既有填词的部分，也有创新的部分，根据具体情况选择这种做法。

三是纯粹填词。比如乐曲的句子是三个字、六个字，就不能随意填

词。这种做法是根据唱词选曲牌曲调，主要用在古代诗词，为古诗词写作。如唐诗《枫桥夜泊》《静夜思》《游子吟》等。这是我采用的三种基本创作方法。

除了写作旋律，我还写配器。刚从学校进修回来，我就为传统曲目如《满空飞》配器，也为自己喜欢的曲目配器。比如为改编的《远望乡里》配器，这个作品反映还比较好。我还写一些打击乐器，像《凤求凰》的酒盏乐段。当时王珊老师打电话给我，我就答应下来，但头脑还没有怎么弄清思路。后来我想酒盏无非是大小酒盏不一样，可能造成音色上的不一样。写的时候就利用这种音色的不一样来做文章，思路定下来后开始写作。杨丽芳老师问两天能不能完成，我说恐怕不行。她说要急着排练，我说要不试试看。大概一天多旋律就出来了。我写的时候不是先写旋律再写配器，而是总谱一下子带出来。至于作品要求怎么做，也是只有我知道。几个舞蹈老师叫演员来打，要打出复杂的节奏恐怕很难，她们也无能为力，最后基本上是我自己去排练。这个作品只采用南音的节奏型，她们能够动，能够打出颤音的节奏。还有我创作的第一个打击乐作品，获"福建省艺术节"二等奖，泉州师院拿去参加全国艺术院校比赛，也获得二等奖。这个作品采用除了拍板之外的南音乐器，如扁鼓、响盏、小叫等打击乐器，反响也很好。

（五）南音教学传承

我从1994年受聘为省艺校泉州南音班兼课老师，开始兼职教学传承工作。2002年受聘为泉州师范学院艺术学院南音特聘教师，教授"南音史论及乐学理论""二弦演奏"两门课。2006年受聘到培元中学教授南音二弦。2007年4月，受聘为泉州老年大学南音系常务副主任。2010年8月被评为南音省级"非遗"传承人。

我在泉州师院教二弦的时候，我的感觉，说实话，人家听得会不高兴，我觉得效果不尽如人意。泉州师院音乐学院的学生，考音乐进来的学生，他们的专业已经很溜。南音专业的学生，考进去后多数是一张白纸，就算是有学过几首，也是跟当地的老师傅、老先生学的，也不是很理想。

学生有时候也不想学，混日子。我觉得南音专业虽然外面名声很大，但里面知道得比较清楚，主要是学生对南音专业的积极性问题。当然也有好的、积极的学生，有些学生进来前学过二胡，他们会换把，有基础，学起来很轻松。对他们而言，二弦演奏与二胡演奏主要在于演奏方法，他们理解后就可以拉得很好。南音主要是背谱，这是最难的。有的学生也很想学，但基础太薄弱，底子太薄。很多是进来了才选修二弦，很难得出一个人才。一届能出一个就不错了。前几届，来自南安洪濑小学的学生，就跟那边的老师学，学完考入培元中学，那几个学生还可以，他们有一定的南音基础。现在培元中学只能招鲤城区的学生，不能招外面的学生，所以招进来的没几个会唱，到省里参加比赛没人会唱，有些政策上的问题不是我们能解决的。

（六）吴璟瑜口述的启示

吴璟瑜从小自学二胡，有小成后才接触南音，虽然在曲艺队里还是拉二胡，但积累下南音曲韵的演奏经验。他进泉州南音乐团后才改拉二弦，二胡演奏技术与南音曲韵演奏经验让他很快融入南音演奏团体。从吴璟瑜的二弦演奏经历可知，南音二弦演奏技术需要技术与南音曲韵内容，只有将二者融合一起才能演奏好二弦。

吴璟瑜的作曲能力看似无师自通，实际上是建立在掌握了一定数量二胡经典作品的基础上才能实现的。闵惠芬是一代二胡演奏大师，她演奏的《江河水》深入他的脑海，不仅乐曲的旋律与情感内化于他的心灵，结构形式也启迪了他的音乐结构形式概念。掌握一定数量的二胡曲，意味着他洞悉了多种不同的结构形式。喜欢创作探索与身边作曲家的引导，让他更快进入作曲角色。福建师范大学音乐系一年的进修，为他从自学的感性创作转向掌握现代作曲技术的旋律、和声、复调等理论的理性创作奠定基础。南音乐团常态化的创作与作品得到及时演出进一步助推他的创作逐渐成熟，并形成了具有实践意义的创作观念。

吴璟瑜的创作经验有几方面的启示：一是创作主体热爱作曲，这是首要的条件。只有发自内心的兴趣与追求，才能勤于思考，才能无视甚至不

顾创作过程的艰辛。二是音乐演奏技术自觉探索，这是成就作曲的条件之一。艺术实践经验是艺术创作的基础，为后者提供了感性认识。三是像闵惠芬这样的音乐大师的高水平艺术示范的影响，引导创作主体的创作方向。高水平演奏技术与情感演绎在初学者的心里烙下了深深的印记，让初学者有艺术追求的目标。四是乐团舞台实践让创作者有不断修改和不断创作实践的可能，不断完善艺术作品的完整性与完美感。

### 五、陈练：同台拼馆与对台拼馆

陈练出生于 1932 年，2018 年列为第五批国家级非物质文化遗产项目代表性传承人。我的老师台湾师范大学民族音乐研究所吕锤宽教授告诉我，他将于 2015 年 2 月 23 日上午到安溪湖头调研南音，将采访陈练先生，邀请我有空一同前往，我与他约定好在安溪湖头会合。参加这次调研活动的，还有中国艺术研究院音乐研究所陈瑜女士、泉州师院王珊副校长带领的该校师生多人。本次采访主要由吕锤宽教授提问，重点关于整弦排场。

#### （一）先生二三事

林庶烟出生于 1890 年，1962 年过往（去世）的。我们曾于 1990 年为他做了 100 周年纪念。1945 年，50 多岁的林庶烟到我们这个所在（湖头）教南音。他老婆和儿子在台湾。他有个在同安当工会主席的侄儿跟我说，因为和台湾的关系，信没人敢接，担心接信受牵连。但是来我们这里五六年，他的妻子和儿子从未来过，台湾在哪里，他也不知道。林庶烟有编过一本《南音指谱大全》，书里有记载。他也有去南洋，是去当财务，即现在所说的会计。我们那里有个曲馆叫做东泗。这个曲馆有乡里人在住，平时唱曲的唱曲，没唱曲就听讲古，有的时候唱曲唱累了，就听讲古。我问了林先生，他说是做财务。他过去教的学生有五个县的。那时候不像现在，学两三套曲就去教。五大套、四大谱必须熟练，五大枝头的七撩曲要掌握。我先生不是说七大枝头，而是五大枝头。他教的五个县二十几个馆。他开馆，找学生去帮忙教。

#### （二）南音知识

五大枝头即中倍、倍工、大倍、二调、倍士。我后来去整理七大枝

头，根本不是。那些是倍工与中倍的曲牌。枝头有身也要有脚，那两个所谓的枝头没身也没脚。那个【山坡羊】，我在泉州闽台缘博物馆无意中发现的，展览的曲谱写有《中倍·山坡羊》，【山坡羊】属于中倍。所谓四子曲，我先生说是五空四子，不是四空四子。个人说法不同。泉州和厦门，包括指谱，确实有不同。厦门的曲脚，我不敢拿琵琶，因为有太多的不同。

（三）八社铜锣庙与南音整弦

传说明朝中叶，安溪县白濑乡霞镇村（原名霞苑，村口出土霞苑地名牌）有座八社铜锣庙，明朝时由八个村结社而成，结社的目的是服侍关帝公。现八个乡社分为三个乡镇，4万多人口。当时就创建"南曲四管阁七阵"，即山格的陈姓日房一、月房二、星房三、大二房，董姓，吴姓，李姓，各一阵。弦管八管二阵：庵边陈姓的二房长一阵，二、四、五、大三房合一阵。花鼓唱二阵：待御潭、星房各一阵。当时家家学南曲。传统规定，三十年轮流到湖头请一次大炉火，一次连请三年。一个乡村要出十余种故事阵头，分为南音阁、四管阁、八管阁、花鼓四种阵头。如果请湖头出来做头割火时，固定请八管去文房厅整弦排场，还要请一青狮仔阵，就是一文一武。

陈应莅到永春蓬壶聘请弦管名师林庶烟来霞镇倚馆，全村社40多人在庵边书房二进大厝学南曲。除了十多个小孩外，其他学徒多是老的弦管脚。学习的目的是奉迎关帝公，到湖头整弦排场，为起曲拼馆做准备。起先两年，学习倍士管、大潮、长潮、阳春套曲，而后四年再学习四大管门、五大枝头。六年期间共教习了18套指和12套谱，200多首套曲和散曲。

1947年，刚好又到了三十年一度的活动。我们提前两年准备，在1945年就酝酿请火事宜。1947、1948已经连请了两年。本来应该1947、1948、1949连请三年，但1948年卜杯，说1949年不能请。大家说关帝公灵验。1949年解放军来了就没请。因为请大炉火，八个乡社必须请一阵八管来整弦排场，起曲拼馆。1947年、1948年固定正月十七白天出来巡境，当晚

文房点灯，在文房厅整弦排场。湖头有两个最大，即文房厅、神艺埕。文房厅的厅最大，神艺埕的埕最大。埕最大是搬演高甲戏，厅就是排八管整弦排场。当时整弦排场是按祧起曲，从倍士七撩拍开始，大潮、长潮阳春套曲，一直唱到叠拍。七撩曲是大慢头，叠拍曲是《相思病带尾声》。当时我们只学 9 首七撩曲，所以排场先唱 9 支七撩曲，然后接唱 9 支三撩曲，最后唱 9 支叠拍曲。如果有人来拼馆，半路就插入，同台拼馆。当时有个圆兜沈房养（记音）组织一阵要来拼馆，可惜没有插入。如果有人插入，比如我起曲唱《照镜》，你唱倍士《郭槐》，接下来我唱七撩曲，就不再局限于那 9 曲，包括七撩曲、三撩曲和叠拍曲，而是你一曲我一曲，唱到谁没曲接了就算输，然后才结束。其中有个倚枝司（人称大背司，我老师的徒弟），两年的曲目是他排的。起慢头，然后七撩曲，七撩曲过三撩曲唱《记听琴》，然后到三撩曲，接着不再另外用过支曲。早上的《三哥暂宽》《年久月深》原是用慢三撩唱，不是紧三撩。紧三撩是解放后泉州开始唱的。① 如果三撩曲，最后一句不唱三撩，而是唱过支曲到一二拍（传统叫一二拍，不是一二撩），一二拍结束后唱叠拍，叠拍后面如果要换滚门，就要再用过支曲，最后由倚枝司唱《相思病带尾声》煞尾，然后煞谱。排门头如果开头指八管是《我只心》，第二套四管是《花园外边》，煞谱《阳关三叠》，《三叠尾》属于慢叠过到紧叠结束。

　　第一年，拼馆从慢头开始，差不多唱到下半夜 12 点后才结束。那时候我们有四个小孩，我 10 岁，还有 3 个是 14 岁。结束后，来拼馆的人邀请我们先生去，没有说做什么。我们四个孩子、先生，还有两个"祠大"（谐音，即掌管"出佛"活动的负责人）安排住在楼上。我们的先生要去，两个"祠大"却不统一，一个说现在这么迟了，明天早上还要"出佛"，这时候出去不合适，最后没去。那位沈旁养说你们从哪个枝头开始我们都不知道。他的意思是我们不知道你们起曲的枝头，我们不是怕你输你。所以以前馆有馆沟（即馆阁之间彼此的隔阂），他们不知道我们排什么曲，所以他们没办法拼馆。

---

① 紧三撩原为戏仔曲所用，后被南音吸收。

第二年，我们先生说要不今年什锦唱，活枝起曲，活枝就是可以换滚门。起曲用四空管，指套是《自来生长》，起曲《二调·画堂彩结带慢头》，过五空管、过四空管、过倍士管，其中，倚枝司看我唱这支曲没人跟，就可以随意换滚门给其他人唱。最后又回四空管叠拍带尾声，《五面》宿谱。两次同台拼馆整弦，两个地方出来四十多人。

当时我整理曲簿时，蓬壶还有十几位师兄弟。时间久肯定会忘事，这是正常的。我曾经有两次找他们合乐，一次在家里合乐，有支小曲仔，那个吹箫的师兄弟说，我没学过这支曲，不会吹。我说，这支曲是你小时候经常唱的，怎么忘记了。第二次，去蓬壶，有个人唱《恨君去》，我觉得自己没学过，不敢持琵琶。他唱到一半，我才想起这支我有学过，只是念过曲。我的意思是师兄弟要一起回忆，所以我的曲簿不能随便写。

泉州最后一次整弦排场是 1943 年，那是对台拼馆。我专程去泉州了解情况，当时我找到四个人：一个陈银汉（记音），一个苏彦芳，一个林文淑，还有一个歪先（庄金歪），这四位有参加 1943 年整弦对台。按照苏彦芳（擅长唱曲，老了唱曲还很好听）说，当时两个馆在花轿宫搭锦棚对台拼馆，回风阁张贴出一张香条，升平奏的人去撕下来，意思是要跟他拼馆，一馆唱一天。第一天，升平奏的人起曲，唱一天，回风阁派人去听。第二天，回风阁的人起曲，升平奏派人去听。两个馆对台的要求更加严格，每个馆唱的曲和滚门都不能彼此重复。回风阁一天唱 18 个滚门，唱到第六天结束。第七天，升平奏没曲唱，升平奏算输。苏彦芳跟我说，哪有曲唱那么多，学那么快的。今天他们唱，我们就准备明天的曲，一个晚上加班念。

听老人说，如果来拼馆的人多，你一曲我一曲，也往往唱到天亮。叠拍有《孤栖闷》，但这支曲我先生曲簿里也有一二拍。当年学曲，不是每个人学同一支曲，比如七撩曲，你学这支，他学那支，但是持琵琶的那人必须都学。比如我唱这支曲，你弹琵琶，那你也要念，如果你不念就无法弹。其他乐器可以跟，就是琵琶无法跟。每个人都自己练。

我先生抄的曲簿里《汤瓶儿》是倍士，《我只心》也有正士，我先生

教的是倍士。我先生的一个徒弟，也是我的启蒙先生，他抄的曲簿里《汤瓶儿》多了旁边标注"生地狱"。《生地狱》的韵与《汤瓶儿》是一样的，只是差半音而已。

我曾到厦门了解整弦排场，采访了一位外号叫"少清江"的。他说，厦门也有整弦排场，但后台比前台大，唱什么曲是由后台倚枝司决定的。比如现在唱中滚的曲目，上来的新手要唱《北相思》还是《沙淘金》，倚枝司耍两圈再过渡到《沙淘金》的过支曲。本来我在教学生，琵琶教线路、手路就可以。我曾经对一个人说，我在撚指时是有声无影。少清江说倚枝司弹琵琶是有影无声。厦门整弦排场与泉州是一样的。

（四）陈练口述的启示

1949 年以前，泉州地区的整弦排场不仅是馆阁自行排门头，更重要的它是拼馆竞技行为。

馆阁自行排门头，一是为了检阅学员们掌握曲目数量与艺术水平；二是通过排门头的整弦大会，让学生参与整弦艺术实践，学习各种礼仪和整弦知识，提升自己眼界，检视自己能力与其他同门之间的差距，为下一阶段学习做好准备；三是通过整弦大会，向南音界展示馆先生的艺术能力与教学水平；四是相当于摆设南音擂台，为其他馆阁提供拼馆竞技平台。如果在拼馆中获胜，则馆先生足以在南音界扬名立万。如果输了，也为馆先生提供进一步提升技艺、再度拜师学习的机会。

拼馆竞技行为，一来有力促进地区南音技术水平提升，尤其是馆阁、个人曲目量积累与艺术水平提高；二来对南音创作起着至关重要的作用。

如果是排门头有利于南音传承，扩张南音人口，那么拼馆竞技则是促进南音创作与南音技艺提升的重要渠道。南音先生们在排门头与拼馆竞技中获得弦友们的认可，进而反过来影响南音的传承、创作与技艺提升。从这一层面而言，排门头与拼馆竞技是南音传承与南音创作的重要路径。

## 第二节　厦门地区南音传承创作的口述与启示

　　厦门地区的南音传承较为活跃，南音创作与泉州地区相比，创新性更为突出。从局内人纪经亩、吴世安等，到局外人江松明等，南音创作从最初新南音到曲艺南音、戏剧南音、交响南音，不断突破南音创作的艺术体裁，然而这种创新性的探索既发展了南音的新内涵，也使得南音作为乐种的文化身份处于更加尴尬的境地。

### 一、纪经亩：南音创作应"新瓶装新酒"

　　纪经亩是继林祥玉、林霁秋、许启章等人之后，厦门南音界最为突出的南音先生之一，为南音艺术的传承和发展作出了卓越贡献，受到海内外南乐界人士的崇敬，被誉为"南乐泰斗""一代宗师"。虽然他早已仙逝，但他的爱徒曾小咪女士保存了他的手稿与文字资料①。本文综合整理了曾小咪女士对纪老先生的回忆口述，手稿以及《厦门日报》相关资料。

　　（一）南音艺术经历

　　1900 年，纪经亩出生于同安县一个爱好南音的农民家庭，自幼喜爱南音，小时候上过一二期私塾，因清贫而辍学务农。13 岁起先后在厦门码头当船夫、搬运杂工，便参加集安堂的活动，有机会接触当时广泛流传于劳动群众中的南音。他常涉足于南音集社，打工之余潜心学习南音，渐渐步入南音乐坛。18 岁以后，他对南音的琵琶和箫弦法已有了一定的造诣，此后，踏进了南音艺术之门。他立志研究南音，为此刻苦自学文化，揣摩乐谱，广拜名师，且勤学好问。他对技艺严格训练，一丝不苟，很快熟练掌

---

　　①　纪经亩：《关于恢复厦门市南乐研究会专题报告》手稿，1979 年 10 月 1 日；李签、王写、陈打：《家乡南曲寄深情——访著名南曲艺人纪经亩老先生》，厦门广播电台《家乡》节目，1980 年 2 月 27 日播；苏甦、林沙：《轻弹琵琶六十载　弦音飘忽遍港台》，《厦门影剧》1982 年 7 月第 4 期；陈素卿：《南乐泰斗纪经亩》，《厦门日报》1986 年 9 月 14 日；成戎：《吟断南音无字诗》，《厦门日报》2002 年 12 月 18 日。

握四管（琵琶、洞箫、二弦、三弦），尤其擅长琵琶演奏。他的琵琶弹奏从撚头次数到所有撩拍，都要按法度进行，富有细腻的音乐表现力。

他先拜师于许启章，后又认真钻研林霁秋、林祥玉两位名师的著作《泉南指谱重编》《泉南指谱》，对传统南音艺术逐渐融会贯通。

20 世纪初的厦门，码头的生意很发达，纪经亩跟随父亲跑单帮。1922年，纪经亩跟船到汕头载货返程时，也顺便带回了汕头女子陈秋琴做新娘。纪经亩的家在九条巷 30 号，这是带有一大片院落的平房，为维持家计，纪经亩在自家庭院里办起了酱料作坊，取名"小家园"，生意一直维持到解放初期。

纪经亩的收入除了维持家用外，很大一部分用于贴补开展南音活动的开销。"小家园"的屋前是块空地，每逢闲暇或黄昏饭后时光，这里照例聚集着远近闻箫弦之音而来的码头工人，一天的劳累便在一片浅吟低唱中消解。这时候，纪经亩往往陷入一阵怅然的思索之中。

1938 年，厦门沦陷，落入日本人手里，社会瞬间一片萧条，人们惊恐不安，不安定的消息满天乱飞。由于时局的变迁和经济压力，艺人们自顾不暇，无心切磋南音技艺，弦友流离，集安堂到了散馆的最危急时刻。纪经亩挺身而出，自荐当了集安堂的负责人。他把"小家园"的经营事务，全托付给了妻子，自己一头扎进了研习、传播南音的事业之中。

厦门集安堂在海外广交朋友，海外的知音路过厦门时，也都要来朝拜这个南音圣地。20 世纪 40 年代，他还与洪金水、吴深根、吴萍水、薛金枝等人主持为"胜利""百代"等唱片公司灌录南音唱片 30 片，是我国保存最早的南音录音资料。

抗战胜利后至 1949 年，为了南音事业的生存和发展，他携一把不离左右、刻有"鹏飞"二字的琵琶前往新加坡、马来西亚、印尼等国以及台湾地区进行艺术交流，切磋技艺，讲学，被乐友同道尊称为"琵琶国手""南乐泰斗"，赢得南音同行的高度称赞。

解放初期，艺人们的生活很困难，一时处在彷徨之中，谁也看不清今后前景究竟啥模样。为了保护这一批艺人，纪经亩出面组织他们"生产自

救"。于是在外厝垺，今台湾街 5 号租了个场子，拼凑了几副桌椅，搞起了南音茶座，成立厦门"金风"南乐俱乐部。但是，门庭生意一直很清淡，几十个人的场子，往往只有两三个客人，开张一段时间后，他们连房租也付不起，房东老催着交房租。纪经亩思索再三，决定以南乐研究会召集人的身份出面，商议借南田巷集安堂供"金风"南乐团使用，并自己掏腰包，代"金风"付清所欠房租。从此，"金风"得以安身立命，名声很快火爆起来。

中华人民共和国成立后，党和政府十分重视古老的南音艺术，将南音视为民族古老的瑰宝，提高南音艺人的社会地位。1963 年，纪经亩先生受组织委派，到香港福建体育总会讲学，传授南音技艺，到东南亚的新加坡、菲律宾、印尼等国，以及中国台湾、香港，与弦友们进行艺术交流活动。1966 年"文化大革命"爆发，他已在香港呆了三年，从每天传来的消息了解到内地已陷在一片混乱之中。他不顾香港友人的劝阻，执意要回到内地。大家担心他年事已高，返回内地经不起折腾，要他在香港继续生活，看清形势再作打算。但他认为自己一生光明磊落，对得起国家，对得起自己苦心经营的南音事业，一定要回到内地。他谢绝了香港南音界的重聘挽留，毅然回到了厦门。回厦门后，他看着"金风"南乐社散馆，自己也被戴上"封建遗老遗少的祖师爷"的牌子，遭到迫害。那把不离左右、雕有"鹏飞"二字的琵琶与其他乐器被抄走。

1980 年 10 月，"金风"南乐团正式改为厦门市南乐团，时任国家文化部副部长的夏衍专门指示有关部门为纪经亩平反，并发还了那把琵琶。国家发给他"文革"以来所欠发的工资。他的工资关系挂在市文联，享受省曲艺家协会主席的职务待遇。1986 年，厦门市人民政府表彰纪经亩先生对南音艺术的贡献。中共厦门市委宣传部、市文化局、市文联联合举办"纪念纪经亩先生从事南乐艺术七十五周年"系列活动，举行纪经亩作品演唱会及学术讨论会。1987 年 12 月，纪经亩先生逝世于厦门。

纪经亩先生生前任福建省政协委员，福建省文馆馆员，福建省曲艺家协会主席，厦门市文联顾问，厦门市南乐研究会第一、二届会长，厦门市

南乐团团长，他整整耗费了一生，而他的 7 个子女却都无一继承他的事业，他把对南音的挚爱留给了厦门。

（二）南音艺术创作

新中国成立后，蒸蒸日上的生活激发出纪经亩的创作热情，他致力于南音传统曲目的整理工作，深入钻研南音前辈林祥玉、林霁秋的曲本，将南音十三套谱翻译成简谱，整理了《感谢公主》《李三娘》《寿昌寻母》《西厢记》《吕蒙正》《梁祝》《胭脂记》《陈三五娘》八部群众喜爱的有故事情节的套曲。在整理过程中，纪经亩根据内容和结构的需要，对传统套曲中某些冗长松散或过多衬词的地方做了大胆的删改。

纪经亩十分重视新南音的创作，在整理传统曲目的同时，开始了大量的创作活动。他强调创作新南音不能仅有"旧瓶装新酒"，仅用旧曲调来填新词，而应"新瓶装新酒"，即将富有时代精神的新词谱上在继承传统的基础上有所创新的曲调。他极力赞同文艺为工农兵服务的政治方向，亲自为南音制定这样的原则："词为社会服务，曲为词服务，演唱为内容服务。"他身体力行，为厦门南音的创新开创了一个新的时代，也为保守的、"不敢擅改一字"的同行们上了生动的一课。后来，这些拘泥传统的同行们都改变了对纪经亩的看法，学习了厦门南音敢于创新的意识和表现手法，奠定了厦门南音应有的地位。

在南音界中，他率先为毛主席诗词谱曲。他创作的新南音《迎龙小唱》《拜托风筝》《长征》《红军过草原》《等情郎》《开箱教女》（套曲）等，尤受南音爱好者喜欢。更为可贵的是，他在毛主席诗词魅力的感染下，产生了谱曲的激情，从 1951 年起就开始为毛主席诗词谱写南音，先后共十余首，运用南音的独特艺术展现诗词意境和诗人的伟大胸怀与气魄。厦门市金凤南乐团卓素清演唱的南音《沁园春·雪》于 1957 年晋京参加全国民间音乐舞蹈会演，并被选为向中央首长汇报演出的曲目进中南海演唱。这是纪经亩开创全国曲艺、音乐为毛泽东诗词谱曲之先河，为 1960 年代为毛泽东诗词，甚至毛语录谱曲奠定了基础，完美的艺术唱腔设计与深邃的诗词意境浑然融为一体。

他的创作活动没有停止过，至 1965 年时，纪经亩述创作了谱《闽海渔歌》和套曲《郑成功收复台湾》《碧海红心》等新南曲，创作了清唱、对唱、说唱、弹唱、小组唱、表演唱、齐唱等多种形式，其中不少为电台、乐团和其他文艺组织所采用，进行过录音、灌片。

"文革"后，纪先生已是 78 岁高龄了，他知道留给他的时间不多了，更加意气风发地投入创作活动，努力去追回被贻误十年的损失。他每天五点起床即伏案工作，孜孜不倦。从 1978 年至 1985 年，他就创作了百首新曲，如《怀念总理恨妖贼》《海峡情思》《颂扬郑成功》《厦门破监颂》《赞颂北京》《颂伟大祖国》《谒陈嘉庚先生墓》《鹭岛风光》《雨中岚山——日本京都》等。

64 年间，他横抱琵琶，活跃于南音社团、堂阁之中，桃李满天下。

（三）南音传承

纪经亩先生不仅为古老南音创作了大量的新曲，丰富了南乐宝库，还善于团结南音同仁，同心协力培养南音接班人，使南音后继有人。

早在 1955 年，他将原"金风"南乐俱乐部改组为"金风南乐团"，并担任团长。他一边积极收集、挖掘、记录、整理南音传统曲目，一边团结老艺人，热情培养南音新人；除了在南乐团和集安堂曲馆指导青年艺员外，他还经常开设、主持厦门地区南音演员训练班。他谆谆教导，诲人不倦，并根据各人特点因材施教，充分发挥其才能。为了培养南音人才，他还编印过包括有指、谱、曲、叠四大类六册的南音教材，培养出了一批又一批南乐新秀。为了使南音后继有人，他积数十年教学经验编辑了一套《南乐教材》，工尺谱与简谱并列，供初学者学习使用。

他说："这些东西是准备留给下一代的，我有空就写。"纪经亩心里明白，国家给他的荣誉是褒奖他对南音事业的执著，但时间给他的也不会太多。当有关部门询问他有什么要求时，他只要求尽快返还集安堂，让弦友们有个活动场所，让这块老招牌重新焕发青春活力。

（四）纪经亩口述的启示

纪经亩先生是当代南音艺术发展史上的一座高峰。自民国初年以来，

纪经亩与曾小咪探讨南音问题（1986 年拍摄）

《北国风光》获节目奖奖状

　　他团结广大弦友，与厦门南音界白厚、吴深根、任清水、白丽华、林玉燕、江来好、沈笑山等同仁致力于厦门南音的传承发展，为厦门培养出一

批批南音人才，他的南音艺术创作与创作观念影响了此后厦门南音界创作道路，乃至海内外南音艺术的发展道路。

一是人才培养的贡献。他多次编写教材，有一套三册的教材，也有一套六册的教材，努力传承南音，为厦门乃至海内外培养出一批艺术精湛的南音接班人。

二是整理改编传统曲的成就。他精通传统南音，尤其是晚年，每天三四点起来抄写南音旧曲，创作南音新曲。他一边搜集南音传统曲，一边整理、改编、创作南音套曲，如《朱弁》《吕蒙正》《胭脂记》《荔镜缘》《梁山伯与祝英台》等套曲。他改编的传统曲《感谢公主》得到弦友认可而广为流传，他创作的新谱《闽海渔歌》被誉为南音第十四套谱。

三是创作新曲的观念。早在 1949 年以前，他就以南音为笔，抒写南音人的心声。新中国成立后，他更以"新瓶装新酒"的创作观念，一方面大量创作反映社会时事内容的新南音，如《洲际火箭成功》《欢庆港厦客轮通航》《庆贺女排凯旋》《自卫反击》《读邓小平文选喜赋》《学习张海迪》等；一方面为毛主席诗词谱新曲，其中，《沁园春·雪》获得中央领导的认可；另一方面创作南音新曲艺，如《开箱教女》《泪花曲》《小红花》等。

四是南音传播推广探索。他录制唱片，组织弦友在电台广播南音，用当时的媒体科技途径推广南音，有效促进了厦门南音的空间传播转型。

五是境外文化交流。1949 年以前，他曾远赴东南亚传习南音，与海外弦友紧密联系，用精湛的技艺团结海外弦友，他的南音交流受到海外弦友的推崇。1950 年代，他身负党的嘱托，赴中国香港传习南音，期间，仍与东南亚弦友保持不间断的交流，此举有力地团结了海外弦友力量。

总之，纪老精力充沛，为传承好南音、创作好南音作品而自我牺牲的精神激励着后来人，影响了南音界的同仁。从他身上可以看到南音先贤那种宽广胸怀、格局与不守旧的观念，以及高度文化自觉的精神。

**二、曾小咪：传承纪老遗志**

访谈时间：2021 年 8 月 25 日。

访谈地点：厦门集安堂。

曾小咪与笔者（2015 年 5 月 22 日拍摄于厦门集安堂）

2015 年以来，笔者多次采访担任厦门集安堂社长的曾小咪。她收藏着纪经亩先生的许多资料和手稿，一提起纪老，她的话匣子就打开了，对我娓娓道来。以下口述资料主要记录了她个人学习与传承的事迹。

（一）南音学习缘起

我是 1949 年 7 月出生的，厦门人。1963 年，正好小学毕业，我已经考进厦门六中了，但是我想学唱歌，参加"厦门南曲学员训练班"招考。当时住在我家对面的一个南音老师吴在田，看我每天都在唱歌，因为我妈妈是老师，他就问我妈妈，我唱歌那么好听，为什么不去学唱歌？那时候去考梨园戏训练班，并没有说是唱南音。很多人参加考试，经过三番考试，就录吴世安和我两个人。吴世安是世袭传承人，我是声音好，素质也不错。我考试唱《听妈妈讲那过去的事情》，江吼老师让我模仿节奏，他敲什么节奏，我就模仿什么节奏，他手风琴按到最后一音，我也唱上去。他非常惊叹，13 岁的孩子这么厉害。

笔者：那时候考试老师有江吼老师，还有谁？

曾小咪：江吼老师、纪老师，还有一个我们原先艺校的周碧霞老师，

这三个老师给我们考试，只有我一个不会南音的考进去。

（二）艺校南音学习

在南音学员训练班时，每周只有星期天才能回自己家，但是老师不让我们回家。我记忆力非常好，学得很快。我起先是跟白厚老师与白丽华老师学唱腔，他们传给我《玉箫声和》等曲。几十年来，多位老前辈去世时我都演唱《玉箫声和》。

在鼓浪屿的训练班学了十几套指套，器乐合奏什么都有。我现在恢复的这些曲子都是那时候在鼓浪屿学的，当时基础打得很好。

后来在金风南乐团学习，就是在中华电影院背后的那个地址。1964年农历八月十二纪念"郎君"诞辰日，我与金风南乐团几位老师前往马巷演唱，白厚老师和白丽华老师都没有跟去，岳成吉老师为我伴奏。

"文革"开始后，南乐团解散，大家就做各自的事情。吴世安去闽西煤矿当牙医，我和我老公回农村。直到1972年恢复，我到厦门侨批工厂（即厦门化工生产服务总厂）工作。厦门侨批工厂全部都是唱南音的。香港的吴道长先生也是我的工友。张子贤也是和我一个工厂，我们是工友。

1972年，我到厦门工作的时候，我家住在纪老先生在第八市场这边家的附近，经常在市场上碰到纪老先生。每次我在菜市场买菜碰到他的时候，他都一直鼓励我，说："小妹啊，你南音唱得很好，不要浪费了。"那时候恢复传统文艺，我老公回高甲戏剧团，我没办法，也不敢回南乐团。因为我有两个孩子，没办法去外面演出，只好在家里。纪老先生和我说没关系，南乐学越多越好。下班了去他家里重新练。从那个时候开始，我在老师那边整整学习了15年，老师对我真的太好了！自从"文革"后，那些东西我早已荒废了，就是从纪老师那边再学习，重新恢复起来的，再学习再加固。

1973年以后，我坚持利用业余时间学习和钻研南音艺术。我经常唱纪经亩1950年代创作的曲子，到北京演出，我也是唱这个。

我在纪老师这边学了很多曲子，他的家人都对我很好，就把纪老师去世以前的手抄本、三弦、琵琶（坏掉了）都送给我，留给我作纪念。纪老

师把我当做女儿一样。所以当北京宋庆龄办的《建设报》第一期来采访时，我向他们提供了老师都留着、送给我的照片和我在训练班的材料。《建设报》用七种语言向世界发布，那个本子都有寄过来，还有寄稿费过来，但结果他们没有把我提供照片的原稿寄还给我，还好我还有一张原稿。全省广播电视台来采访过我很多次，录音播放，材料我至今都留着。当时，纪经亩是厦门市文联主席，也是福建曲协主席，厦门有什么接待任务，都是叫我们出去演出。1978年，南乐团还没办法恢复，年轻的演员还不能胜任，有接待演出还是我们去。我们这边还有庄亚菲、卓素心、张子贤，这些人都经常在纪老先生家里合乐。每次有人来，我们都在厦门政协、厦门宾馆、鹭江宾馆负责接待演出。还有我接待的省里面来的领导，但是合影留念的照片至今没找到，我忘记了，无法再见到。后面我搬家了。1983年、1984年，我代表1963年9月考进来的学员，随第一个代表厦门南音的团体去香港演出。后来局长和团长叫我回南乐团，我没答应。

笔者：第一届南音培训班是哪一年？

曾小咪：1961年。第一届招收洪金龙和庄艳莲，当时不仅有唱南音的，也有唱高甲戏的和芗剧的。从1961年到1963年共招收了16个南音学员，后来5个被精简了，剩下11个。四个男的分别是吴世安、谢树雄、洪金龙、谢国义；七个女的有庄艳莲、王小珠等。"文革"前仅剩下9个人，5个女的，4个男的，另外两个女的工作调动，一个调到杏林，一个调到厦门防疫站。经常到处演出的就是我们9个。1966年12月，"文革"时全解散了。1972年恢复，这个恢复不是指回到南乐团，而是安排到厦门来工作，一个人一个地方，像谢国义和王小珠到杏林工作，树雄在厦门市区，世安还没调回来，金龙也没有调回来，世安和金龙是我老公到煤矿去调回来的。那时候煤矿说不行，没有人，我老公还去省里跑了两三趟才调回来，所以洪金龙对我老公很感激。

笔者：你们那时候在训练班有没有作息表？

曾小咪：当时我们五点半起来，整理洗漱后就在鼓浪屿那边跑一圈，大约半个小时。回来洗一洗就开始练功，练嗓子，然后开始吃饭。

笔者：练嗓子是谁教的？

曾小咪：我们自己练"啊"，那时候没办法，就是周老师稍微带我们，我们自己"啊"，在那练嗓子。

笔者：周老师是唱民族的还是美声的？

曾小咪：这个我不知道，只知道她是省艺校来的老师。

笔者：早饭吃完就开始上课吗？

曾小咪：是啊，开始上政治课、器乐课，白丽华老师教，下午是复习。如果星期六和南乐团一起演出，他们演上半场，我们训练班演下半场，演出训练的节目。每天都上课，晚上有时候自习，有时候训练，有时候演出。在鼓浪屿的后阶段，每个星期都要去厦门演出。有时候去厦门港渔民俱乐部演出，在那边我们南乐很受欢迎。

笔者：那些从泉州过来打渔的人很喜欢你们南乐吗？

曾小咪：对的。下面这张相片是 1964 年拍的，是南音培训班与金凤南乐团在龙海角美东湖公社鼎喜大队做秋收宣传，秋收之余的田间演出。一边去农村体验生活，跟农民一起劳动；一边排练演出。这相片是纪老师给我的。

1964 年，南音训练班下乡劳作之余的演出

在南音培训班时，不仅学唱南音，还请厦门锦歌艺人、荷叶说唱艺人来传授。大家都学唱这些曲艺。锦歌比较热闹，比较现代，大家容易接受。纪老师经常创作新曲，改编旧曲，到广播电台录音，多一点收入，他把这些钱分给大家，他自己没留一分钱。每天大家在他家里活动的茶水费、点心费，以及复印的材料都是他负责。后来丁马成写词请他谱曲，他跟丁马成关系很好。丁马成寄三千元给他个人作为润笔费，他没把这笔钱放入个人腰包，而是直接放在集安堂当启动经费。当时为这笔钱，有人以为这笔钱是公家的，和他闹得厉害。他认为研究会是政府的有经费，集安堂是民间的，缺少活动经费。当时南乐团还没什么起色，都是纪老师组织人员去接各种接待演出、电台录音等。他一心为公，没半点私心。

（三）南音传习

笔者：您今年有参评"非遗"传承人吗？

我自己在想，当时申报区级传承人时，庄亚菲、谢树雄、庄艳莲和我报上去，他们说集安堂报太多人了。我说以前你们都没机会给我们。他们说要扣掉。我说如果要扣掉的话，就把我拉下来，我不参加，他们上。结果区级都上。第二批就不告诉我们，结果齐玲玲那么好的唱员也没办法上。这次要报齐玲玲，不知道会不会上？她很出名，早期就出录音带。我现在就希望全力以赴地把两个副会长推上区级。现在省里在组织省级传承人申报，也有叫我参加。他们说我已经是集安堂的接班人，已经是第二期了（五年一期），没去参加省传承人评选好像也不对。我作为集安堂的负责人，集安堂有些该评传承人却没评上，我去评省级传承人，心理也受不了。因为我总是要退下来，这个担子总是要交给他们。他们也是无私传承，如果不给他们一点点荣誉，一点点责任，以后怎样将集安堂传下去呢？这也是个问题。就算"非遗"政策没给我们荣誉，我们也自觉在传承。1986 年，我就开始到学校去教学生了，一则没有钱，二则没有荣誉，三则也是我私人的时间。

笔者：还要自己贴钱。

曾小咪：当然还要贴钱，我还要复印材料，当时一张 1 块钱，我复印

的资料又多又厚，但是我心甘情愿。给学生的材料有的是抄的再复印，有的是老师抄的，我再复印。学生那么多，当然要材料。我去湖滨小学教南音时，那时纪老还在。刚开始我还不敢去教，纪老说，你要去教。我说，我还在跟您学，怎么敢去教。他说，教学教学，边教边学，就这样去教。

笔者：1986 年？学校来邀请您去教？

曾小咪：1986 年，那时候学校联系纪老，纪老就派我去教。他说，教学教学，你在教的时候就是在学，就这样去教学。那时候我嗓子好，就把老师创作的曲目带去教，如《长征》《烈士诗三首》等，音都很高，小孩不好唱低音。这些作品都用工乂谱教学，慢慢将"工六思一乂"教给学生。1989 年，我教 12 个学生表演《直入花园》参加"鹭岛花朵"比赛。当时学校只有一架钢琴和我一支琵琶，但舞台太大，声音不好。我请邱曙炎老师配器，那小学音乐老师弹钢琴，我弹琵琶，每个学生手里都拿小乐器。那时我就用钢琴与琵琶两件乐器伴奏，在当年算是比较前卫的做法。

笔者：他们是兴趣班还是音乐课？

曾小咪：兴趣班，四、五、六年级比较有兴趣唱歌的，我现在连那点名册都在，我不晓得什么时候还有看到过。可惜当时没录像和录音。12 个

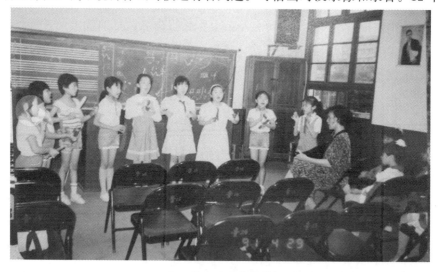

1991 年，曾小咪南音教学场面

学生有的拿小叫、四宝，我还请有的同学拿双杯，用钢琴、琵琶与下四管打击乐伴奏，效果非常好，场面很热闹，适合小孩子表演。老师非常高兴。当时还培养一个二年级小朋友唱《感谢公主》，声音好，又唱得好，获第一名。纪老师已经生病了，他把琵琶给我，但那琵琶坏了，我借了一把琵琶去学校教。我看到老师默默无闻地在传承，受到感动，才到学校去教学的。

最近丙洲南乐团送六位学生来找我再学深一些，他们已经有一定基础。一百多年前集安堂首任馆长也是丙洲那边的人。丙洲南乐社馆长也是集安堂社员，所以集安堂与丙洲南乐社关系密切。厦门市区找不到愿意学南音的人才，我就往农村招生。农村南音老师基础打好了，他们还要继续学习，就推荐到集安堂。

（四）春秋祭

笔者：你们春秋祭会不会很热闹？

曾小咪：晋江比较热闹。我们也有做，但比较不正规。主要是祭祀郎君与先贤，接着大家唱几支曲，然后集体会餐。以前有请领导，后来领导也不敢来。每年大家自己娱乐，没办法像农村那样盛大。陈瑜也曾建议按照规矩来做春秋祭。我说如果按照规矩，我们缺少老师。纪老师当年被批斗得很厉害，所以教我们的时候，没教我们这些规矩。现在我也不会这套规矩，也教不了这套规矩。晋江东石、陈埭、深沪都比较正规。我当馆长，不可能重新学这些。胡晓燕知道这套，集安堂也不是靠这些维持，现在有好多传统作品要教给学生，时间都不够用。

（五）厦门南音社团

笔者：近年来，厦门增加了一些南音社团，您怎么看？

曾小咪：这些社团都是晋江、泉州等地来厦门工作的人成立发展的。他们两三个人合得来就弄一个馆，慢慢人多意见不合，又有几个人分开自己另外成立一个馆，雨后春笋般有十几个。杏林、金榜、集美、湖里、金尚等地都有南音社。他们都是自己挂牌的，不像集安堂是厦门市级传承点。

集安堂传习点牌匾（2021 年 8 月 25 日拍摄于厦门集安堂）

（六）曾小咪口述的启示

曾小咪是集安堂社长，也是纪经亩先生的得意弟子。她因天生嗓音条件好与歌唱能力强而考入南音培训班。在培训班期间师从白厚先生与白丽华老师，她讲述了厦门南音培训班的学习课程与日常生活，经常性的演出是技艺增长的主要途径。她当时以演唱纪经亩先生的新作为主，可见厦门南乐团以创作为主要追求的思想源于纪经亩先生这一辈。1960 年代，厦门的春秋祭演出也未按照传统排门头。

2021 年，厦门市举办了第二十四届"鹭岛花朵"比赛，这个赛事作为中小学生艺术展示的舞台，有着重要的意义。曾社长在 1980 年代末就敢于排练创新性的南音节目参加比赛，她深受纪经亩先生影响，用创新推动南音进校园。

近年来，厦门南音社如春笋般涌现，一方面是泉厦两地南音弦友交流密切，另一方面是厦门特区城市再度吸引了闽南地区新南音人，大家用新成立南音社团的方式来传承、交流和推广南音的影响力。

### 三、吴世安：南音创作需传统套曲技法，也需反映时代发展

访谈时间：2020 年 8 月 27 日。

访谈地点：厦门吴世安家里。

吴世安是南音作曲家，也是在东南亚也很出名的南音洞箫演奏家，他曾任厦门南乐团团长，也是厦门市仅有的两位南音非物质文化遗产国家级传承人之一，对南音现代艺术创作作出了突出的贡献。在他的创作理念中，传统是流淌在身上的血液，无论怎么尝试创新都有着传统的韵味。

#### （一）南音艺术养成

吴世安能够集演奏家、作曲家于一身，与他出身于南音世家和周边南音环境密切相关。如他所言，他从娘胎中就开始了南音熏陶。吴世安父亲吴深根，是厦门南乐团的创始人之一，也是南音洞箫名家。吴世安自幼耳濡目染，早就从父亲的洞箫声中熟悉了许多南音曲调。这为他后来的南音创作奠定了扎实的基础。

#### 1. 记忆中父亲的南音生活

厦门以前有很多造船厂，我爷爷和我父亲（吴深根，出生于 1905 年）两人从南安迁居到厦门开杉行，卖可以做桅杆的大杉。我爷爷没有学南音。我家以前的老房子有二十多米长，一间一间长条形的排列，进货的杉木就这样原封不动地摆放，锯断了就不值钱。我父亲从小喜欢并迷上南音。我还有一个大伯，身体不好，我爷爷要我父亲学经营，但我父亲不愿意，结果是我两个姑姑在帮忙，后来我两个姑姑嫁人。我父亲每天吃饭后只想去曲馆玩南音吹洞箫，后来杉行就倒了。他 28 岁开始当先生，被厦门南音界誉为"天才"一类的人物，很少人像他这样。旧社会当先生是不简单的，必须指谱曲都精通才敢去教人家。现在学几首三脚猫就敢到艺校教，我教你一句也是老师。最后不能老是玩南音，总要谋份工作。当初我大姑的儿子，书法家高怀，在厦门海关工作。他把我父亲介绍进去工作，当船搭，即负责帮忙传递报关信息、报关手续的中介人员。有人要报关就通过他。如果是熟人报关，就很快把材料送进去批复。如果是不重要的人

报关，就先放在那里，等排到了才送进去审批。因为每天办几个是固定的。做完就走，不讲人情。虽然他不是官，也没有权，但求他的人也多。他关系着报关的速度。那些报关的人早一天迟一天是差很多的，早一天可以节省成本，加快流通速度。他也结识了很多人。海关工作一忙完，他就赶紧去玩南音，甚至整天不着家。他和纪经亩等结拜为兄弟，四个都是二三十年代厦门的著名南音高手，被誉为"四大金刚"。1950年代后，政府将民营的金莲升高甲戏剧团收归国有，四处召集著名艺人。因为我父亲洞箫吹得好，又是南音先生，杨炳维把我父亲调入高甲戏剧团当乐师，到乐队当老师。我父亲原先不太想去，杨炳维告诉我父亲，你在这边是工友，到那边是乐师，很有地位。中华人民共和国成立后，有一段时间很重视艺术。我父亲就到高甲戏剧团。如果他继续在海关，就是国家公务员，起码也是工勤人员，生活就有保障。改戏、改人、改制的"三改运动"中，剧团的经济运作属于自负盈亏，不得不到处下乡演出，有时候剧团收入很差，三个月不发工资，只管三餐。他也三个月没寄钱回家，家里孩子嗷嗷待哺，生活非常艰辛。我6岁就开始懂事，每天吃一餐稀饭。我奶奶常常拿个米杯找邻里借米。1964年，社教运动开始，把"老弱病残"精简掉，他又撞上了"老"，他59岁，还差几个月60岁，不能退休，只能离职。福建执行得很彻底。厦门局长林立（音译）非常讲原则，一辈子没有听说贪污腐败，非常清廉自律，执行这种政策极端彻底。1964年，我父亲领了500多元就下岗。老人家说，你给我500多元我能吃多久。局长说，你生儿子要干吗用？你老了就让儿子养，子女就会养你，你还没到年龄，政府无法养你。你要是60，政府才能养你。我父亲说，我多住几个月就60了。局长说，单位不是你想住就能住的。福州就没这么严格，许多不到60的人被派去"拉粪车"，当时福州城市每天清晨，家家户户把马桶放到门口，由"拉粪车"工人挨家挨户地将这些马桶的屎尿倒到粪车里，统一载走处理。这些被派去"拉粪车"的员工就等到60退休。1973年，刘春曙老师经常到厦门找我父亲采访，写南音资料。当时，他在省里知道政策的伸缩性，福州有太多老艺人是这样子的，只要组织加上一条身体不太好，就提

前退休了。刘春曙叫我父亲写一封申诉信，他带到文化厅，都已经开会讨论要给他处理，但"文化大革命"开始了，然后就拖到 1979 年才定他退休。整整十年，一分钱也没有。一讲到南音，他就很沮丧，因为南音把他调到高甲戏剧团，因为南音，他不到 60 岁就下岗，并不是他不能做。

2. 南音学习经历

我家住在集安堂楼下，我在娘胎就听南音。我 1950 年出生，小时候，天天跑到集安堂玩。夏天时，穿一条短裤，赤着上身，听大人玩南音。7 岁时拜集安堂坐馆先生吴在田学习南音琵琶，当然，我父亲在高甲戏剧团，偶尔也有指导。第一支启蒙曲是《绣成孤鸾》。当时年龄小，手小张不开，吹笛子和洞箫都不合适，就先弹琵琶。集安堂是社会化的免费教学。那时没有任何娱乐，晚上只有做作业、睡觉。家里穷，只有一盏油灯。我和两个哥哥、一个姐姐做作业，四个人天天抢油灯抢到吵架。哥哥姐姐的手长力气大，我永远抢不过他们。而且就一盏油灯，还不能把火调大。如果调大了，妈妈会喊："没油了，熬不到你们做完作业，你们要到路灯下做作业。"唯一的兴趣和吸引力就是唱南音。1960 年代，家里没有电视机和收音机等稀罕电器，只有楼上集安堂演唱南音的声音。那时没事就跑到集安堂玩，那些老先生就招呼去唱曲。当时还是童声，经常去唱曲，久而久之就学了许多曲。我小学没学简谱，音乐课都是老师边拉风琴边教，学生跟着唱。

因为家里经济条件不好。1963 年，我考上双十中学，因为拿不出 3 元，没办法上学。当时住宿要先交 4 元，然后交书本费还有其他学杂费。同年，厦门南曲训练班招聘学员，管吃，每年做一套衣服，还有送一件蚊帐、一件被单、一件棉衣。我去双十中学把小学毕业证书讨回来，双十中学的老师对我说，"人家考双十中学这么不容易，你考入了却不去读，岂不可惜。"我说："我家没钱供我上学。"老师都不敢相信我家真的没钱。我在老师办公室门口站了一个上午，等老师去帮我办理退学和退还我的毕业证书。

进南曲训练班后，每月 6 元，班费 4 元，2 元买牙膏、肥皂什么的，

还要剩 5 毛钱买两三包卷烟给我父亲。我是最后一期的学员，那时记忆力好，一年以后，我就掌握了十三套大谱，除了《百鸟归巢》第三节与第五节常常混淆外，其他都记得牢固，可以上台演出。当时每周都有演出。

3. "文革"期间建设兵团的音乐生活

1966 年"文化大革命"，那年我 17 岁，在记忆力最好、学东西最快的时候，所有学习全停了。每天看别人打架，一听到枪声赶紧跑掉。人家说要串联去北京看毛主席，我也跟着人家走，将棉被打一个包，穿一双军鞋，像战士一样，就要步行上北京。我们从厦门出发，走了十天，脚起泡等各种毛病都出来，巴不得到下一个休息点，到达罗源后，休整三四天。一部分人打起退堂鼓，不去北京了。于是我也跟着买车票到了福州，住在杨桥的一个站点，睡大统铺，背包一打开就睡觉。吃饭时间，我跟着人家走，大食堂有一大锅稀饭，有高丽菜等蔬菜吃，吃不好但也饿不着。工作人员就劝说大家赶紧回去，不要住在这边。我听从劝说回家，回到厦门后就无所事事。

1966～1969 年三年，南音作为"封资修"、封建的残渣余孽、靡靡之音，不再活动。1969 年，我去龙岩建设兵团，那是部队建制，像新疆生产建设兵团农垦单位一样，去接管劳改农场，劳改犯全部住牛棚，我们全部住上下铺的劳改房。当时到处有毛主席思想宣传队，我被收编到宣传队，当乐队队长，管七八个人。那时的宣传队都演样板戏。那个宣传队很棒，队员由解散后的漳州京剧团和漳州越剧团队员组成。我既当乐队队长，也吹笛子，弹大三弦，还演出《智取威虎山》《红灯记》《沙家浜》等。当时的宣传队不是专业的，而是农闲时候组织起来的。由部队安排，跟其他连队交流、慰问演出等。我在那边的正业（即主要工作）一开始是在连队当卫生员，不久被宣传队借调，在副食品车间做酱油、米粉、榨油等。煮酱色，用糖水去熬，一锅糖水需要 6 班倒 24 小时值班，每个人坐在炉边 4 小时，不停地搅拌，夏收夏种都是这样。下连队后，都是男女分开，一条裤子就下田去了。冬天水田都结冰，为了赶进度，连与连之间都会互相了解对方还剩多少，赶紧插完，不然就错过季节，明年减产。为了赶进度，再

冷也要下水田，从早上开始，脚一踩冰水，就像踩在玻璃上，发出"泠泠"的响声。冰水非常冻，连续几个小时浸泡在冰水里，脚都冻麻木了。

1972年调到龙岩去，为了保留宣传队，整个宣传队被放到师部医院。1973年，有60多个人去学医。有学护士，有学医生，有退休的，有没有毕业的。护士学校也停办，医学专科也停办。医生有退休，没有进来。那时提倡从工人当中培养技术人员，即毛主席的721道路，我们也被721道路关照到。医院就办基础班，八个月把基本的东西都教会。有内科、外科、解剖、药务、妇产科，所有的科目中，我只妇产科最差，80分。到了转干考试，我都是90多分。我是全班六十几个学员中，3个成绩最好的一个。我在兵团转干，但后来兵团解散时，地方又不认兵团干部。8个月培训后，女的多数当护士，男的有的到化验室当化验员，也有个别到外科、内科去，从最基层做起。当初我们这个医院没有牙科，院长说要建立牙科，我说我去学。他们也巴不得有人要去学。我算是里头学习最好的一个，自告奋勇学牙医当然很开心，就马上把我送到第四市医院，龙岩的部队医院。进修八个月后，就开始办牙科室，到漳州买各种牙医器械，所以龙岩二院正正规规写院史时，它的牙科是我建的，以前没有牙科。牙科第一台机器是我去买的，第一把拔牙的钳子也是我去买的。现在设备完全不一样。

4. 知青返城再续南音缘

1977年，院长又把我送到省立医院进修，他大概坚定地认为我会为医院奉献一辈子，但那时我已经动摇了。1978年，知青上山下乡返城潮出现，大家都千方百计调回城，回厦门招工等。我已经有工作，不存在招工问题。从厦门去的如果回来是到鼓浪屿二院。很多人用夫妻两地分居各种闹，要求龙岩调回厦门。地方也开始落实政策，能放就放。但我们不是厦门去的，是在龙岩招进去培训的，不存在落实政策。当初厦门文化局在两年内发了四道调令，要求把我调回去。林立对我也很好，他知道我还是可以的。两次发函，两次派人带函去。医院书记始终不肯放，他说，我们培养他花了那么多力气，你们唱大戏的满街都可以叫过去唱，人我是不放，

你们以后不要再来。回去和你们厦门讲，谁派你来你跟他讲，这个人我们不放，我们都送他去进修了两次，我们花了大本钱培养。唱戏的太简单。没办法，从那以后，我每天早上睡到八点多，广播在叫："吴世安医生，赶快到门诊，有病人要找你。"早上也没吃饭，去病房问道："这么早来干吗？""牙齿痛。""我头痛。"晚上没睡，早上睡不起来。以前是很积极的一个人，最后想一想只能这样。院长是通情达理，院长女儿也在我这个科室，她是后来进来跟我学的。院长跟书记讲："牛不喝水强按头——没意思。"最后书记才同意放人。乐团恢复时，一张调令大家都跑回去，有的在农村，有的在工厂都回去了。就我，将近两年调了四次才回来，一直到退休。

（二）南音艺术创作经验

入职厦门南乐团后，最开始担任演奏员，后来是乐队队长，以后是安排节目的业务负责人，再后来是第一副团长，再转团长。"文革"时在宣传队曾经有过的创作经验，成为我从演奏踏上艺术创作的敲门砖。

1. 早期南音创作

我属于厦门南乐团的主创人员，主要创作方面的知识，来自1980年代以来福建省文化厅主办、厦门文化局主办的各种创作会议、学术研讨会、剧目讨论会、会演，等等。创作观念主要来源于戏看得多，听得多。我有个特点，就是好的音乐作品，我一听就记住了主题，其他都忘了。

我不是特别兴趣作曲，（纪经亩先生以后）南音没人作曲了，但到了出节目的时候总要有人写。虽然我以前没学过作曲，但在兵团宣传队有写过一些宣传的东西，如《一块银元》《控诉旧社会》《兵团战士之歌》等，也不知道怎么写怎么唱就过来了。兵团时期，领导叫你写你就写。我作曲纯粹是土八路。曾有人对我说，如果学过作曲，你肯定写不出《凤求凰》这样的经典剧目，会被西洋作曲技法与转调手法累死，也写不出好作品。

调回南乐团后，我每天上班，都有练曲，所谓操军练曲，不练技艺会生疏。每周学曲、排练、演出。每周一次对外卖票演出。

1983年，第一届福建省中青年演员比赛，林立点名要我洞箫独奏参

赛。我创作的第一个南音作品是《玉箫声》，用南音曲牌《玉箫七幻子》写了一首洞箫独奏曲，由王小珠用古筝简单伴奏。乐队只有一二个金奖，都被福建省歌舞剧院拿去，我也获得银奖。1988 年，我凭着那个银奖评了二级演员。快到评职称时，文化局要我参评，我临时写了篇创作体会，其实我是跟着感觉走的，并没有按照调式、调性、取材等创作理念去写。

我创作《玉箫声》的时候，觉得独奏曲应该要有变奏，要有华彩显示难度。1987 年，文化部来挑选节目，看中了厦门南乐团，就选上《出画堂》。《出画堂》原是很传统，就那样唱，但拿到北京大舞台就不行。文化部要求好好加工。《出画堂》是百鸟图，描写一群少女看到画，引起一些感慨，鸟都知道报恩，人应该怎样，寓意这个。我一开始想到出画堂的画面，开头有个过门，乐队先出现一段散板旋律，5612356，古筝在句尾卡农，高音 1656，笛子卡农高音 1656，当时这样设计。最早应景创作的小作品比较多，如《夸女婿》《睇灯》等。

1989 年第十届福建省戏曲会演，厦门南乐团创作演出南音乐舞剧《南音魂》。陈耕编剧，作曲以邱曙炎为主，我配合选择曲牌创意，交响配器袁荣昌。当时的创作对我来讲是写作大型作品的一种锻炼。不同的曲子怎么结构连接在一起。不可能一种风格的曲子从头到尾都这么写，一场下来就不得了。对我而言，我只是参与了那次大型南音作品的创作。我配合邱曙炎，与他共同讨论选择曲子，他执笔创作，我并不是很主要的创作人员。当初把我纳入创作团队，是怕跑偏了南音，让我来参详（商量）。邱曙炎主要创作领域是芗剧，至今，《南音魂》里还保存了较多的芗剧因素，有些拖腔也有歌仔戏的感觉。

1987 年底创作会，陈耕在《南音魂》中所创意的南音乐舞，是源于敦煌壁画中魏晋南北朝时期的乐舞。1988 年开始创作，1989 年会演正式演出。《南音魂》最大的败笔是把歌舞团的交响乐队拿掉后剧目就不能演了，因为南音在这个剧中只是一种点缀，主角是单管乐队。这样的创作并非不好，但对南乐团来讲，承受不了，好不容易搞了个大节目，却不能演。歌舞团不可能陪着南乐团下乡演出。

1995 年，创作的《听见杜鹃》参加南音国际大会唱，颤音太美了，得到了现场观众连续三次的鼓掌。现在南乐团表演的《百鸟图》成为经典。

2. 南音乐舞《长恨歌》

1999 年，邱曙炎调到艺校。陈耕提出了南音乐舞的创意。他的理论依据是先有音乐舞蹈，才有戏曲舞蹈。他认为舞蹈早于戏曲。最原始的是手舞足蹈的舞蹈，戏曲是后来表演、音乐、舞蹈等综合在一起的艺术形式。音乐组有吴世安、袁荣昌、仲华、郑超英四人组成创作小组。叶之桦说，北京演出公司希望福建南音能创作一个剧目，他们会将这个剧目推向国际市场去赚钱。《长恨歌》这个题材由叶之桦提出的。她说，《长恨歌》讲述唐明皇和杨贵妃的爱情故事，已经国际闻名，中国文学和戏曲都有这个题材，不用宣传就可以在世界流传。这是很好的切入点。其次，他们的爱情、悲欢、最后的落寞悲剧，是南音适合表现的题材。开了两天会后，定下来创作这个剧目。当时去艺校动员邱曙炎来创作，但没谈拢。最后邱老师不来，让我写，我要求执笔署名。我想不能写完后，歌舞剧团不演，这个节目就没法演。我执笔写出来，怎么改由大家去。我想写好后，谁也无法改。因为主旋律定型后，他们不懂得曲牌之间的关系，谁接手也不懂得最后该怎么走。我当时并非争声名，而是希望这个节目与歌舞团分开后还能单独演出。我要做到这一点。所有的音乐用南乐团的乐队就能演出。叶之桦同意我的意见。这个节目的音乐花了一个月左右，音乐设计用了 12 天，一开始还没考虑到曲牌。至今，这个节目算是经典的，被认可的。有一次郑长铃讲，他到全国各地讲南音，讲传统音乐怎么发展。他把《长恨歌》剪成 20 分钟，开场之前先放给大家听。这个是南音，是创作的南音，创作者就是国家级的南音人。既有深厚的南音功底，又懂得现代音乐。可见《长恨歌》的创作是成功的。袁荣昌配器，吸取当初搞单管编制的教训，我要求交响乐队不要喧宾夺主，压过南音。交响乐队应该帮助南音乐队，南音乐队做不到的地方，或者靠情绪与南音乐队撑不起来的地方，交响乐队可以发挥助力；南音乐队优美不够的地方，交响乐队可以优化一点，但不要压过南音乐队。全剧基本上以南音为主导，有几段突出南音，

但也有给交响乐队展示的空间。既然是南音乐舞，就应该南音为主体，不能本末倒置。不单单它的旋律，包括它的演奏形式，包括它的舞台呈现出来的效果，还是要以南音为主。如果突然把南音拿掉，全部换成交响乐队，那就另外意思了。南音乐舞，跟南音与交响是两回事。南音与交响是两种音乐形态对比交融。也许这时候交响为主，也许那时候南音为主，都可以商榷。南音乐舞的音乐就是以南音为主，包括它在舞台上的呈现，这个不含糊，这是南音乐舞，不是其他的乐舞。因为，乐舞形式可以有很多，舞台呈现，厦门的敦煌乐舞与西安的敦煌乐舞都一样的，舞台肢体可以互相搬用，但音乐不一样，音乐搬不走。南音与西安鼓乐就不一样。南音乐舞一定要以音乐为主，所有舞蹈语言一定要从南音音乐语言出发来设计舞蹈动作，不能超越表达形式、表达方式，包括信息量，不能把南音掩盖，舞蹈演员上去跳得乱七八糟，技巧非常好，下面当成舞蹈看。演员当成舞蹈跳，就与南音没关系。乐舞有唱，《南音魂》属于乐舞剧，有唱有白。《长恨歌》属于乐舞，有唱无道白，所有的过场用音乐过场。我认为，如果说多了，与戏曲差不多，会跟梨园混淆，因为要彰显个性。南音是以音乐说话，不是口白来表达，所有一切尽在旋律当中，不要出现"我怎么样""你怎么样"的道白，用音乐来连贯整个情绪。

3. 南音剧《凤求凰》

《凤求凰》是泉州师院与泉州南音乐团合作的一部南音剧。以全新的舞美、服装、道具、灯光、音响、造型等刷新了观众的视听记录。我在这出剧目中大量运用了南音传统曲调，运用了集曲创作手法，在传统曲调的基础上进行发展。《凤求凰》的几段旋律很漂亮，是遛狗遛出来的。因为这个东西没有书可读的，音乐的旋律突然触动哪一条神经，就这样蹦出来了。不是刻意去雕刻，它就可以出来的，一般都是旋律出来以后，然后再去规范它。

在创作总体构思方面，一般剧本出来后，我先写情绪旋律。因为我怎么唱也不可能唱成芗剧或京剧。我设计好情绪音乐，再来考虑这段旋律跟哪个曲牌比较接近。如果先写曲牌，再来做，往往被曲牌带走。我先写旋

律，尤其第一句特别重要。第 句用什么旋律，中间高潮用什么旋律，结尾用什么旋律。几首大唱段的旋律布局是最重要的，最能吸引观众，最能打动人心，它的唱词我要浏好几遍，可能这一句才是最关键的。大概音乐先选定，就这种情绪，再来考虑跟它贴近的曲牌怎么切，听起来是南音，听起来是唱什么曲牌，又不完全是一样，但曲牌的东西始终在。不是填词套曲，如果这样就相对容易。

我是先选旋律动机，动机确定，动机旋律素材一定是某个曲牌的，而不是一开始就很强烈要用什么曲牌。这个动机一定是南音的某个曲牌，我不能凭空捏造出来。我不是学了很多乐种，很博学的那种作曲家。这一定是南音的曲牌，然后再尽量强调曲牌。甚至开头、结尾，曲牌的痕迹很鲜明，中间可能也会有一两句曲牌很鲜明，但很多只能个人情绪去写。

南音主旋律选出后，根据剧本结构，不强调曲牌，只要顺着前面的音乐就可以了。《长恨歌》有比较多考虑到曲牌的效果。《凤求凰》则考虑全场效果，但都离不开曲牌。

在全剧结构方面，不限定于曲牌，顺着曲牌旋律连贯下来就可以。比如《凤求凰》如下旋律连贯下来，它犹如两只凤凰在表演，如下谱例：

原来也想过用【中滚】"且回步，且回步"的旋律，如下谱例：

但感觉旋律涩涩的，七拐八拐不流畅。原先初稿旋律感觉不行，自己都不愿听。

就简化为 ，那种甩劲出来了。

转后面的情绪。这段旋律好几个场景都能用。这样的旋律主题动机的细微变化，对比的、跳跃的多元素组成，把旋律缩减，突出大跳音程，让旋律甩劲凸显出来。

　　还有中间表现卓文君落魄情绪的音乐，如下：

　　这段旋律采用南音的旋法和结构法，通过八度提高的模进进行，但不是某一个具体曲牌大韵。这是一种全新的感觉，又能表达剧情的发展和情绪内容。很多新编剧目只能自己创作。如《长恨歌》杨贵妃"沐浴"那段，真的找不到南音的什么旋律。你看一些南音折子戏，通用的旋律，如：

这种东西很多。还有如：

也不行，人家一听就知是高甲的串子，不管它原来从哪里来。不能用通用的旋律，也不能用高甲戏的串子，"沐浴"的旋律只能自己创作，如下：

这段旋律很有舞蹈性，非常南音。它来自以前经常演奏的《风打梨》

中  的旋律。我去听别人演奏时，也可能只欣赏

这句"飞来石"，潜移默化，觉得这个韵很好就记住了，吸收了。我平时
记忆库里吸收这一句、那一句，等到要用时也是这句蹦出来。一开始蹦出
来是无意识的，不知道从哪里来，等后面再研究时，才发现这句与某个南
音曲牌相似。

后面高潮的旋律是【满空飞】元素，如下：

这是【满空飞】的旋律。

首先，我有想象舞台的呈现，但排演起来，就不一定是我想象的东
西。我抱着想象写音乐，可能需要这样。

其次，写南音不能写成歌仔戏，而且南音的痕有迹可循，但又不是照
抄曲牌。照抄曲牌就不要我去了，老先生随便找一个给你抄几下，就可以
去跳去演，但是跳不了演不了，整个舞台撑不起来。

第三，音乐需要变化。为了改变这种情绪，就从舞蹈性的节奏思考，
以往所记忆的主旋律从潜意识中浮现出来，写出来后再去思考旋律与南音
曲牌关系。

这段旋律很潇洒又很细腻，好在我没有读多少书，书读多了就不敢
写。正规音乐创作培养出来的作曲人才，有一套起承转合的作曲法。有一

个好的动机，但创作有"一唱三叹"的感觉，有很多拓展手法，很多属于南音传统的作曲法。

我创作的习惯，先把唱词读好几遍，然后觉得整个唱词内容是不是连贯了。如果唱词内容不够连贯，我还会建议，或者自己加句子，把唱词完善，才设计需要用什么情绪的旋律。有时候一天写不出，两三天写不出，甚至好几天写不出来。比如《凤求凰》的"一、二、三、四、五、六、七、八、九、十、百、千、万"，南音讲究的平仄、韵脚，但这句什么都有，怎么写？好多天想破头写不出来，找曾学文说："你能不能另外写一首唱词给我。"他说："不行，原著就是这样。"司马相如寄信回来就是这十三个字，"一、二、三、四、五、六、七、八、九、十、百、千、万"，无亿（忆），就是告诉卓文君我忘记你了，你好自为之吧。司马相如又不正经八百地写一封休书离婚，卓文君还可以再嫁。但这封信又不是正式的休书，且丈夫还活着，不能再嫁，只能守活寡。司马相如为了不担这个责（骂名），见到更好的，把老婆抛弃（传统美德：糟糠之妻不可弃，糟妻不下堂）。贫穷时娶了妻子，以后当了大官，享受荣华富贵，小老婆娶七个、八个没人说不对，这个老婆是贫穷时娶的糟妻，不能丢的。司马相如再娶了宰相的女儿，哪有可能把这个老婆接过去？就怕砸锅了。他又不愿意把她休了，将来历史上担骂名，讨到宰相的女儿就把糟妻丢了。当初这个老婆为了他逃出来，为了他受了多少苦，卖酒度日。他就在京城享受快乐时光，非常纠结写了这封信。我理解卓文君，看到这封信，她悲愤交集，欲哭无泪。如果要写音乐，就应该大书特书，但又不能哀号，那就等于梨园戏。要用很文雅的声调，写出很悲催的心情，这首没曲牌。问我什么曲牌，我说不出来。

独失　　了亿，　　无亿，　无亿，　无亿无忆 无亿无　忆。

没有忆！这封信的最后这句就把她这辈子埋葬。过门音乐，任何南音乐器都不足以表达那种情绪，我就单用北琶音乐的强烈轮指演奏来表达她的愤懑了。

逐渐加快：

十三　　　字信，独失了　　亿，　　　亿 亿

忆，　　　　无　忆 凤 飞　　　　去。

凤凰，男的是凤，无忆凤飞去。

洞箫独奏旋律：

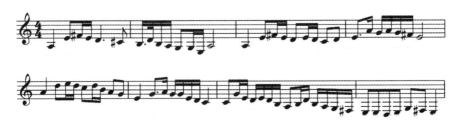

整个《凤求凰》，就这段最好、最漂亮，舞台效果出奇的好。关键的是乐队演奏不可能像（她演唱的）这样子，不可能这么细腻，而且演员唱的没有这样的深沉。演唱者声音非常好，还在顾着她的嗓音，非常漂亮，这当然没错。因为这个曲子为她量身定做，但是她该牺牲音色的展示就应该牺牲掉，要把情绪放在第一位，声音放在第二位。人物情感发展到这个层次，该哭当哭，该怒当怒，该悲当悲，要大胆宣泄，才能把观众吸引到这种情绪中，唱出情绪不是纯粹音乐。这是个人心情、历史人物心情的真实写照。我认为这段音乐的描述应该是那样，南音乐舞剧的人物演唱与南音清唱应该有不一样的要求。

也许音乐并不一定大声才引人注意，南音大声演奏，显得粗俗。《凤求凰》采用了从弱奏开始，也许观众不注意听的时候，已经开始了。声音不会很大，人家反而已经开始了。声音不大，观众讲话自然小声，甚至干脆就不讲。听听人家在哼什么东西，就这样把头给开了。用很弱的东西，反而可以把观众的情绪牵引过来。从我的感觉，既然做一个新的东西，一定要让这个舞台上表现出来的东西，能够把下面的观众牵住，她唱出来的词跟她唱出来的声调、乐队的表现应该是一致的，应该要一致的，这个才叫好，效果才会好。

4. 南音新作《晋水向海流——南音与交响》

南音新作《晋水向海流——南音与交响》，不是剧，也不是舞，只是一种舞台表现形式，是一种宽泛的艺术形式，是新的一个南音节目在舞台上呈现，可以说更像音画。《图兰朵》是歌剧，南音歌剧是很难搞的。就像小品，这个名称一直拖到现在，不叫小戏，也不是群口相声。小品也是介于相声和小戏之间的艺术形式，几十年了，还没有正确的名称，至今还用小品的名称。相信后人比我们更有智慧。《凤求凰》可以称为南音乐剧，这是一种新的表现形式。就像我的创作理念，我认为南音不要讲革新，要把它革掉，怎么革？强调发展，艺术要发展，旧的革不革，跟我没关系，我不谈。旧的已经成为既有事实存在，没有这些旧的东西我们写不出新的东西。我们是在旧的基础上写出现在新的东西。但是现代南音，就好像要

引领风骚一样，好像一千多年的南音是这样子，你要现代南音，南音要臣服于你，你要招来很多敌对的，甚至写不出比你好的人都可以骂你两句。什么叫现代南音，这个不好定论。但它毕竟是从现代的舞台表现、现代人的欣赏习惯而言的，是有转变的。你就四菜一汤，就这么演奏，就这么唱，一套指套，一奏下去半个多小时、四十分钟，有没人听吗？有。一是南音人会听，但要南音学得比较深的人才坐得下来，而那些学《直入花园》的人却坐不住。二是学者会听，不管他愿不愿意听，他本来就要了解南音，他必须耐着性子听，听完了还得说很好很好非常好。一定是这样的，但是现实是不是这样？如果都是这样，为什么观众越来越少。我问一个很犀利的问题：现在全部唱传统的曲子，演奏传统的大谱，免费连着演出一个月，中山公园南乐团三百个座位的剧场，满得了吗？我搞南音演出几十年，没有那个信心。为什么？人们的审美习惯，跟传统要展示的东西已经有差距了，有时空的差距，有理念的差距。古代的人坐下来听怨妇，老公跑去考科举，五六年没一封信，人家非常的痛苦，对她非常的赞赏，你还坚守在这么困难的环境下，还等着他回来，人家佩服你。现在如果有一个人出去打工，六七年，老公连个电话也不打，连一封信也不写，可能吗？这就是一个认知的问题。音乐的特性有它的时代性，什么时代出什么作品，必须有现代人愿意欣赏它，写出来才有价值。如果现代人也不愿意欣赏了，写出来干什么？自己浪费精力，国家浪费金钱。排一个戏，服装、舞美，都是大投入，一个戏下来，二三百万总要花吧？如果没有人看，那还创作什么？别创作了，省钱，就把传统南音一直唱。一说搞南音，上半场从《四时景》奏到《八骏马》，下半场《一纸相思》等，几套指演奏，听完就再见。还需要创作什么？新的作品，就是要切入，创作的动机就是让人家愿意听。音乐是要好听的，不是强调这句要多美，请的时候再唱。人家不管你这些，除了考古研究需要这些，其他不管你这些。

（三）闽台南音创作交流谈

闽台南音创作交流，1989 年，两岸还没通航前，陈美娥展转来到大陆，到厦门南乐团，听说厦门有个吹箫的师傅很厉害，他父亲是很出名的

先生。那时我已经小有名气，不知谁指向我，她唱一支《遥望情君》，我为她伴奏。

1993 年，陈美娥邀请大陆南音名家包括我、王大浩、丁信昆到台湾录音，录制了 26 套指谱。1995 年，《艳歌行》首演。陈美娥汉唐乐舞所创意的梨园乐舞，是用梨园的科步和南音的音乐来演绎的。台湾要求传统，不谈创作，不要创新。曾经有个商演，台湾那边的人过来，看了《长恨歌》碟片，觉得这个到台湾去，是可以谈的。结果到了台湾，请了那边的专家、"文化部"的领导、有关策划的单位等讨论后，反馈说：传统的东西，要原汁原味才有价值，一个古董、一个铜器，把它擦得亮晶晶的就不值钱了，本来一千万，现在只剩一百万还没人买。他们是这种角度，他把南音当做古董。我不反对把南音当做古董，但是这个古董是否是原汁原味的古董？因为南音是活的，古董是死的。古董，如果不戳它不把铜锈擦掉就是价值大。南音需要人去演绎的，载体是不是古董？载体是不是吃透的古董？为什么一首曲子，不同的人唱出来有不同的味道，不同的乐队演奏出来有不同的味道，还是脱不了现实。总不能请五百年前的老先生来演奏给大家听，不可能，他们都不在了。而且那时候没有这些记录的东西，无根据。

我曾经跟陈日升开玩笑，在艺术观点上，我与泉州的陈日升是有分歧的。原汁原味，一个字也不能变，一个音也不能变，这是伪命题。五百年前的"吃"怎么说？泉州音用"甲"，厦门音用"加"，五百年前怎么说？谁拿得出证据来？没有记录嘛。原汁原味是很难说得清的。只能说已知的传统，老先生教我们的，如果觉得不错，尽量好好保留，传下去，这个我同意。老先生的东西，如果有记录，也存在着什么问题，我听过早期的唱片，包括龙海郭明木家里的老唱片，四管也很粗糙，唱得也很粗糙，唱到吃力的时候几乎用喊。没有听过的人可能会说得跟神一样，哇，"古早人唱得多好"。但我听过，并不那么理想。那个时代的人对南音的理解也并不是那么到位。他们也有表现能力的问题。

（四）南音洞箫吹奏艺术

　　我在南乐团最早是吹笛子，谢树雄吹洞箫。以前演出是上半场笛子，下半场洞箫；上半场品管，下半场洞管。我父亲告诉我学南音要博采众长才能有所成就，如果只学某一个，学再好也超不过老师。每个先生都有各自擅长的艺术，比如哪一位先生哪一个作品哪一句嗳仔吹得很好，就可以请教他，不一定每一首都要请教他，要学会人家的长处，学会判断。所以我现在的耳朵很刁。我到宁夏看戏，哪一出戏有个旋律我特别喜欢，就记在心里。我没有专门拜哪一位先生专门学洞箫。我父亲的徒弟的徒弟，当时都吹得比我好。但我听得出，同一支曲，不同的人吹有不同的特点，我就吸收那些我觉得好的、有特点的乐句、装饰音和运气。运气是靠苦练的，装饰音是听别人的，加上自己的判断。装饰音要根据整个旋律的判断，应该上面音还是下面音，慢慢形成自己的风格。我父亲说，要多学多听，吸收别人的优点和长处。别人如果说某人吹得不好，你也跟着觉得他吹不好，那你就不要学了。虽然别人说他洞箫吹得不好，但你要能觉得他吹的某一支曲某一个韵很不错，值得你吸收，这才是高明之处。要学就是要有自己的主见，别人不一定有耐心讲给你听，或者别人讲给你听你也不一定听得进去，必须自己慢慢品悟。

　　我很善于吸收别人的优点。同样一支曲，我会有很多力度层次表现，音乐一样，但是过字、配音、运气不一样。所谓过字，即这一段要转向下一段，上一句转向下一句的过渡音乐或连接片段。配音即装饰音。洞箫技巧叫打字，打字即手指按孔。洞箫的运气非常重要，根据内容情感、情绪变化来做出各种强弱、长短的变化，运气做得好，曲子就好听；运气做得不好，就会感觉呆滞。土话叫"吹憨箫，那么大声，呼呼吼"，即洞箫吹得不好、运气不好，演奏者气不够或者不懂规律，乱换气，不规范。演奏过程由于运气的原因，气不足，乱换气，气口乱断，破坏了乐句结构，这是见仁见智。只有在演奏中展现出来，让人家觉得这样好听，就得到肯定，没有教科书。南音有很多很怪的东西，真的写一本书来教人家这首曲子怎么吹，真的写不出来。所以为什么口传心授，要跟对老师。好的老师，他吹出来的旋律，里头婉转的东西，跟别人不一样。因为几十年形成

独特的装饰规律和风格。两个音或三个音都有讲究，这就要学的人会体会。比如四空管的曲子，一般的装饰音要照顾到管门的调式特点，装饰音尽量在调性调式的范围内使用，只能靠口传心授才能传承下来。可惜现在很少人会注意到洞箫装饰音的调性调式规范特点，导致吹四空管与吹五空管使用了一样的装饰音，模糊了五空管、四空管之间的调性调式界限差别。甚至与倍士管也没有区别。但我是按照调式来考虑装饰音的，而且每个装饰音我都经过琢磨的，不是一开始装饰音就做得很好，而在实践中慢慢验证和积累下来的。

如果唱腔的装饰音没有按照管门，洞箫的伴奏按照管门，这样的处理是可以的，因为洞箫与唱腔起到互补的作用。很多人以为《走马》吹得很快就很厉害，其实洞箫最难的是伴奏，伴奏才考验演奏者的功力。以前南乐团每次考核，大家都喜欢找我伴奏，现在去曲馆玩，我最多就吹两首。曲馆要大家都参与，大家都有机会玩。即便这样，大家还是喜欢找我伴奏。因为我吹洞箫，我会考虑演唱者的音量，考虑到演唱者的音色。当演唱者需要沉的时候，我会沉到他的底下托住他；当他要表达比较高昂的情绪时，如果他的声音有点缺陷，我可能会故意地帮他掩盖过去，把他不够的地方抹过去，这是很高超的技巧。听起来很简单，那是曲很好唱，这才是问题之所在。真正要琢磨，抓住演唱者的音色、咬字的特点，还有他的声线，伴奏恰到好处，没有吃掉演唱者的声音，而且在演唱者长音处，感觉他比较吃力的地方帮他支撑一下，让他放松一下，这是很深的学问。这是靠几十年摸索积累下来的经验，不是天才一夜之间睡醒就会的，现在可能不要这些。

南音洞箫是我的最爱。为了洞箫与钢琴音律相合，我把这些孔全部重新挖过，跟人家不一样的就这个。我的洞箫的气孔非常大，一般的洞箫气孔一点点。我的气孔这么大，气门大，它会很费劲。但是，好控制音量，有时要它很细，有时要它很洪亮，气门没有这么大做不到。外头看不大，但是内径比较大，它的进气量比较足。吴世安的洞箫是非常好的，福建省算是可以站得住的，南音不是只有泉州和厦门有，其他地方也有，整个世

界都有南音。但是要一个比较好的、比较专业的洞箫，很难找。比如现在学吹箫，不管听谁，你都要认真听，如果你单单学我的，单单听我的，你最多就超过我。将来有比我更好的人，你就超不过他，所以你一定要认真听人家吹，把洞箫的基本功学扎实。

（五）南音创作观

去年厦门召开了个研讨会，我也发言，毛泽东讲"洋为中用，古为今用"，过时了吗？既然古代的东西今天可以拿来用，外国的东西我们可以拿来用，为什么在现实实践中，我们会碰到很多不理解的东西。比如，南音一弄上大提琴就觉得这个洋东西不能拉。《凤求凰》为什么不让大提琴上，并不是创作团队思想保守，而是怕被攻击，怕被指责。大家会质疑怎么可以用洋乐器演奏南音。

交响乐的本质是音乐，民乐的本质也是音乐，南音的本质也是音乐。交响乐、民乐和南音，只是展示、演奏的方式不一样，手法不一样。交响乐用铜管，用小提琴，用西方的那些乐器，它用各种组合，是一种立体的展示。作为一种音乐，南音就像国画一样，要发展，交响乐也是发展出来的，西方的文艺复兴也是发展出来的。西方的交响乐并不是三百年前就有这么完整的交响乐队，这么完整的配器手法和演奏手法的，它也是不断发展出来的。那么中国的南音能不能发展？一说到南音发展就会被人耻笑，觉得这么好的传统，你有什么本事去发展？现在有很多悖论，我的认识还很不透彻，不想去追究这些。文艺发展的理念是理论家要去做的事。观念要变，以前一讲到传统，就是落后的；现在一讲到现代，又是破坏传统的，老是二元悖论在摇摆。为什么一提到传统就一成不变，就不能动，我想不通。传统的故事不能动吗？如历史学家所言，任何一次的农民革命运动、改朝换代，都是一种进步，社会一直往前推。现在一讲创作传统的，就好像帝王将相要复辟。古代历史故事中帝王将相有好的也有坏的，帝王将相并不都是把历史往后推的。岳飞就是好的，为了国家安全，可以牺牲自己，可以冲锋陷阵。我们要歌颂古代好的历史人物，也要歌颂那些在社会主义建设中有贡献的人物。这类歌颂现代人物的主题，电影、话剧的手

法好表现，传统的戏曲可能就会受到语言的、思想的、旋律的或格局的限制。如果用南音去表现那些为国捐躯、怎么打仗的故事，估计比较困难。

南音属于曲牌体，历代曲目增加，可能不叫创作，只是填词而已。不同时代的南音人对这个音乐有感，参照前人的词，再填上自己的词，可能又多了一首。比如《十三腔》，多数是填词，偶尔有小变化，只能叫填词。现代人写剧本，他怎么可能按照前人的词的格式来写，所以根本没办法套曲牌。现在有一些所谓的创作，写的词要去套，套不下去了。他就用"于""不汝"把它"于"半天"于"过去。这种创作的意义不大。咱们不能说这种创作不叫创作。本来音乐要体现唱词的内涵才有意义，如果创作是为了曲牌而曲牌，那意义就不大。老传统那么多，一辈子都唱不完。现在就有这种矛盾，现在人要做的事、要说的话已经不是古代人要说的，毕竟不一样的做就会有不同的思路，写出来的唱词是不一样的，原来的曲牌很难按原来的套路去做。作者也不可能完全瞎蒙，要填曲牌也必须对音乐熟悉，然后决定要把这首写成大倍的，还是写成倍工的内容，然后按照格式去写。基本上音乐也是这样子创作，往往写诗的人就是一种创作，他连音乐都写好。只是个别比较难的，转的比较不清晰，跟精通音乐的人探讨一下也就过去了。把音乐改一改，这就是古代的创作。现在的创作跟以前创作的意义可能不太一样。现在动不动叫革新，经常说的改革，我一直很谨慎谈这个。在上海白玉兰艺术节上，有记者也问了我几句。我说，目前我对改革创新还是不太强调。毕竟一千年前的音乐，它有一千年以前的生活追求，现代人不可能完全理解。所以，一千年前留下来的音乐，我们不要去动它。原来就是祖祖辈辈传唱的最原始的曲牌，动它改它没意义。比如《八骏马》原来就是那个样子，为了体现现代的气势，把它改成非常有气势的东西，不是不可以，好像意义不那么大。要么就以它的这种格式，用现代的语言，保留传统的韵味，另外写作一首《八骏马》，这都没问题。如果把原来传统的曲目修改成另一种色彩，我不反对，但我慎谈。就我个人而言，尽量不要动老祖宗留下来的传统。如果我们有什么想法，要在南音传统的基础上有现代的东西体现出来，可以自己另起炉灶，不要把《因

送哥嫂》拿来做成一个什么东西，没有意义。所以创作有两条路子，第一，按照原来的曲牌去套，这个我不反对，但不是我要追求的。第二，如果要写音乐上有创作的，要充分体现作者的意境，他要表达什么东西，我一定要理会他。我们尽量去理解，同样是传统的故事、传统的人物，比如说这次创作的《凤求凰》。我们要去理解、去体会发生在一千多年前的故事、人物，她的心境是什么？现代人很难体会。这就是我们一定要走入故事，走入人物，我觉得一定要做到的。如果纯粹要把同样内容按不同的曲牌再去套一个，这个意义好像不是很大，也不需要你花这么多力气。我们要去理解它，按照曲牌的格式去写。其实也根本做不到，做不好。老祖宗做的东西，现代人不可能做得比老祖宗更好。现代人的知识更丰富，视野更宽阔，但我们不是生活在那个年代，很难了解那个年代。在那个社会氛围、那个文化氛围里，她的心情是什么，理解得了吗？比如说，我们经常讲南音是思念的。丈夫进京赶考，一去两三年，老婆在家里守活寡，她思念丈夫。讲起来很简单，现代人也会有思念，古代人也会有思念，这是有的，而且是一样。但环境不一样，思念是不一样的。比如说，你现在出差，到北京去，到俄罗斯去，还有什么开会培训，一去三个月。你下了飞机，马上打个电话，老婆马上知道，已经落地，进旅馆去了，她是这样的思念。但古代人不一样，一走出去就音信杳无。如果到北京赶考，寄一封家书，最快也要半个月。以前是骑马、划船传递书信的，跟现在完全不一样。那时候人的孤独感，对亲情迫切的思念，现代一般的人没办法理解。对爱情的执著也不一样，以前男女授受不亲，一般男女很难得见一面。偶尔争得了机会，见了面，产生了共鸣，产生了一见钟情，比现代的人强烈得多。现代大学生谈恋爱简单得要死，下了课到食堂吃饭，暗号照旧，走到小树林，自修课都不上，以前哪有这个。古代人对亲情的思念，对爱情的渴望，跟现在毕竟有质跟量的区别。我们讲刻骨铭心，古代才刻骨铭心。一个老公为了什么目的离开了家，有的两三年没音讯，人究竟是死是活都不知道。只能在家里提心吊胆、日思夜想。不然相思病这个词从哪里来？我们以现代人的心态，也要去理解他们是非常难的。所以我跟他们闲

聊我不反对改革，但我慎谈改革。

原来传统留下来这些现有的东西，就不要去动它们，而是要思考怎么演奏好。比如对音乐的理解，这跟创作不一样，但二度创作也要专业。昨天有个学生演奏《梅花操》，我就稍微给他讲解了一下：如【点水流香】，按照原来传统的音乐如何理解？点水流香，梅花也就盛开了。可以想象山野中，小溪旁边的一片梅花林与垂柳的场景。春天到了，梅花盛开，风一吹，花瓣掉到清水里，随着水流把香气送向远方，多么诗情画意。甚至寓景于情，描写这样的景色来表达一种情感寄托，非常清闲雅致或者海阔天空拓展开的感觉。如果仅仅追求和侧重音量和节奏，不重视意境的表达。只有四管的节奏、音量变化和气韵流动形成一种整体的感觉，才能避免机械的呆板的节奏律动，生成一幅活的画面意境。二度创作如何去理解古人的心情，古人为什么要设计这样的音乐。这音乐要怎样去淋漓尽致地表达，都有值得探讨的空间。但不应该通过改变节奏、速度和情绪等去创新，那会破坏乐曲原来的意境。但在创作中，取出某一段音乐进行变奏，不过已经不是传统的《梅花操》。

这届艺术节创作的《晋水向海流》，我一直在寻找乐思。最后他们要我写创作介绍，我说不要写交响乐。第一，南音写成交响乐，我没试过，没探索过。第二，几个月后马上要参加会演，创作时间也就两个多月，排练两三个月，最后合成、参加会演，总共剩下不到五个月，神仙都没办法。起码要两年的时间，用半年的时间创作。我三个月写完，两个月沉淀，不行再修改。我半年拿出来，最后进行交响乐沉淀。排练当中，发现不行，还可以再改，甚至可以另起炉灶。这才是慎重的创作。时间这么紧，神仙也没办法。第三，我说不要叫交响乐，叫南音与交响。这就是说两种音乐形态，很传统的南音音乐和很现代的交响乐音乐要素，在舞台上进行融合表现。融合得好，节目就立起来，可以探讨将来音乐往前走的思路；融合得不好，节目就完了。如果叫南音交响乐，就把自己套死了，就没退路。听众就会用交响乐的角度来要求这个节目，也会出问题。因为交响乐必须有奏鸣曲，有六段唱，就要三个奏鸣曲。用南音的什么音乐来写

秦鸣曲。如能选出来，我可以写。你把奏鸣曲的曲式给我，我知道它的结构，然后用南音的旋律写，这个可以做到。这么短的时间，选材就是问题。如果没有的话，奏鸣曲都写不出来，还敢叫交响乐。反过来，南音人又有意见，南音哪有这种东西。要写交响乐，不能有非常死的南音。如《安平明月》后面那一段，"明月笼罩安平桥"，"明月照在五里桥"，在这种词的背景下感情升华，可以用南音的旋律，但一下子找不到很合适的曲牌，正好讨巧地用交响乐。既然南音一下子找不到更好的音乐来表达，就用交响乐的现代音乐形式来把情绪渲染起来。其实这是一个亮点。撇开南音，从音乐欣赏的角度来看，是很不错的，很诗情画意。男声接女声，再用舞美升起一轮明月，烘托出很美的画面，远处的安平桥，一群少男少女，就在那边放松歌唱。但后期的创作全部脱节，这是创作中经常碰到的问题。

在新的南音基础上才叫创新。写现代南音就不能按照旧的传统那一套。所谓创新，必须有不一样的叙述方式。如改革开放，从现代人的角度来诠释古代的故事，必须有全新的视角，不可能按照传统的老祖宗的视角来诠释。曲牌什么时候产生定型都不知道，用它一百年、一万年，这是不可能的事情。任何的文化都是发展的，任何的音乐也都是在发展的。而且这个发展是时代的印记。不同时代对一个长事件，理解不一样，情感不一样，音乐旋律都要照抄传统。我们说强调曲牌，就是说抄袭。如果按照曲牌传统来套，就是抄袭。我不反对套曲的做法，他们主张按照传统的创作模式，不要再去创新，但我不感兴趣。创作抄袭，包括唱词翻译，如广东戏改编成福建某一剧种。唱词也一样，福州话改为周宁话，这是同一个意思，但这就是抄过来的，或者叫翻译。

我很慎用改革、创新这些词。往往很多人对自己剧种、曲种的音乐并不是很了解，吃得不透，对其中的音乐还是一知半解，他就开始创作，创作得不像南音，就说我这是改革。这种改革会有争议。重新再发明一个新南音，不可以。南音最重要的语言是音乐，传统的旋律一定要保留住，如果没保留住就不是南音了。一定要强调南音的本质。我比较强调的是发

展、优化、提升，可能会比较投机一点，比较保险一点。任何时代，传统的东西都需要发展。我们今天发展，百年以后它就是传统。如果是个好作品，百年优化出来，跟旧的传统，跟以前的南音不太一样，而且听起来也还是南音的风格，那就是发展。或者在写作过程中，尽量把南音优美的旋律拎出来，用得恰到好处，这也是我们在创作当中需要追求的。创作者要能了解各个曲牌，不是说写一首《因送哥嫂》《满空飞》，不是写两三首就可以来讲南音改革，这不去争论，但我强调这个。曲牌不可能纯，老祖宗已经不纯，不然怎么会有十三腔。就十三个曲牌，各取一句，凑成一曲。也就是说当初在唱南音时，单纯一个曲牌从头唱到尾，不过瘾，已经没办法抒发他的感情了。到了这段用这个曲牌，到了那段用那个曲牌，移宫换调也出来了。四空管开头，五空管结尾，中间移宫换调，C调、G调格式也出来。这就是发展，它不是改革。它是在传统南音曲牌中，把不同的旋律结合在一起，而且很科学有机地结合在一起，不会说这段过渡到那段很突兀，它很顺地转过去，那是很高超的写法。老祖宗能出现，现在为什么不能写？一定要全部一首曲子一个曲牌地格式下去？《五开花》也是倍士的五种曲牌、五个曲牌地接替，五种调门凑在一起。《五开花》也是原来没有，后来发展出来的。有些东西不能过分绝对，也不要过分随便地抛弃它。我们要创作一个东西出来，谈何容易？作为生活在现代的人，我们用一千多年前的音乐能写出超过古人的东西？可能将来出现个南音天才，他可以写出一个轰动一时的南音作品，大家都趋之若鹜，世界都给他拍手叫好。《一别后》是我下了功夫创作的，采用【中滚】的大韵，完整地出现一遍。但是有了较大的发展。"一别后，两地相思。只说是三四月，又谁知五六年，七弦琴，无心弹。八行书，不可传。"这个时候，主人公心情越来越焦虑，等了五六年，等到了一封信，"一二三四五六七八九十百千万"唯独无"亿"。她被抛弃了，内心像火山要爆发出来。按照传统格律是无法表达这种情感的。"九连环，从今旦切断，十"，虽然排练中有过多次的精雕细刻，但仍然存在一些不足。按照作者的意图，对比还需要再强烈，再戏剧化，需要表演者打破按撩按拍平稳节奏、速度和力度变化，根

据作曲家营造的情感意境进行变化，产生强烈对比，心潮澎湃，忽然起来，又忽然掉下去，又起来又掉下去，把内心的翻滚，又伤心，又愤怒，又不甘愿，又无可奈何的复杂情感表现得淋漓尽致。如果按照曲牌走，可能会让人感觉这个曲子太啰嗦，跟内容无关的旋律太多。如果按照传统的旋律演唱，可能会破坏观众欣赏的心理。观众需要知道下面音乐怎么表现，演员怎么表现。当唱到"百思量，千思量"，表达出主人公很无奈，她投入了全部的感情却被辜负了，这段音乐会让观众掉眼泪，独唱与女声齐唱的接续，如泣如诉。

什么叫创作？基于传统，站在传统的主体之上，有所取舍，理解故事、理解人物，甚至还要注意作为现代人对古人技艺的传承。创作要能根

吴世安吹奏洞箫（2018 年 5 月 30 日拍摄于厦门锦华阁）

据剧情，根据内容，根据剧中人物的情感，把情绪一波一波往上推，才能感动人。创作要抓住观众的心理，该简就简。南音传统是非常深厚的，创新是非常困难的。创新需要得到南音弦友的认可，但这是很难的。每次创新都会留下印迹，这就需要形成共识。

南音是我从小听到大的，我演奏的和创作的很多东西是靠灵感来的。不管学乐器，学作曲也好，它主要靠灵感，灵感来源于生活，来源于环境。

有许多听众是不懂南音的，把南音音乐最美的东西，展现给观众，这个不应限定是南音的，不一定要南音曲牌里头有的，真正要跳脱这个观念，能有自己南音特点的东西，必须有新的表现形式，希望我们搞音乐的这个团队都应有共识。

你要用一种什么形式，让人家接受它，你搞得那么深厚的东西，人家不一定能接受。好东西需要宣传，我们现在所谓的宣传都是平面的。告诉人家南音怎么优美，怎么柔和，怎么婉转，但是这个很抽象啊。你说婉转，什么叫婉转？音乐是必须让人家听的，不是你说多好听就多好听，必须展现出来。

每个时代有每个时代的声音。现在南音发展到今天，应该说现在是中国文化发展的最好时机，它应该有这个时代的声音，成为表现这个时代的作品。

（六）吴世安口述的启示

吴世安先生出身于南音世家，自幼成长于南音馆阁的音乐环境中，有着丰富的人生阅历。他精通传统南音指套、曲、谱，擅长笛子与洞箫的托腔伴奏。他的作曲技术得益于他对传统南音的精熟与洞箫演奏技艺的精湛。他是继纪经亩先生之后南音局内人最重要的作曲家。

一是用时代发展的理念探索南音创作。

吴世安先生基本上继承了纪经亩先生"新瓶装新酒"的南音创作理念，并提出了"每个时代有每个时代的声音"的观点。他认为南音创作应该反映时代声音的新发展。他未受过专业作曲技术的训练，然而，正因为

笔者与吴世安夫妇合影（2018 年 5 月 30 日拍摄于厦门锦华阁）

少了所谓西洋作曲技术与创作观念的束缚，他的南音创作自由而开放，自然而有灵气。早期文宣队的时事歌曲《一块银元》《控诉旧社会》《兵团战士之歌》等的创作为他后来的写作积累了初步创作经验；重返南乐团后改编传统曲目《玉箫声和》《睇灯》，应演出需求改编创作的《夸女婿》是他在南音传统基础上推陈出新的经验沉淀；适应新时期文化部调研节目的剧场舞台艺术作品《百鸟图》则开拓了南音创作路向。这时期，他担任厦门南乐团的主创人，到全国各地观摩的戏很多，音乐也听得多；大量参加福建省文化厅主办、厦门文化局主办的各种创作会议、学术研讨会、剧目讨论会、会演等，提升了他的创作观念。他也从被动化为主动，思考内心创作需要。1987 年，他作为创作人员开始接触大型南音乐舞《南音魂》的创作，虽然不是主创人员，但这经历让他有了独立创作大型南音剧目的兴趣。南音乐舞剧《长恨歌》的创作是他创作进入成熟期的代表性作品。此后，南音剧《凤求凰》（2015）、南音与交响舞台剧《晋水向海流》（2018）、南音剧《阔阔真》（2021），展示了他从南音曲目、节目、折子戏

创作向大型南音剧、南音交响舞台剧探索新路子。他的南音艺术创作超出了前辈纪经亩那个时代的可能，开辟了一个南音与交响、南音乐舞剧的新时代。

二是宁用革新发展，慎谈创新。

他觉得南音的历史太厚重，想要创新是很难的，南音创新要得到广大弦友认可更是难上难。但如果能够创作出一支让弦友广为传唱的曲目，为南音曲库增添一个常用的曲牌，那他这辈子也知足了。他自幼听南音，少年从事南音表演，青年至退休后都保持着南音创作与演奏，可谓跟南音打了一辈子交道。在世界南音文化圈，他具有较高的艺术成就，受到了海内外弦友的认可。他的创作观念并未脱离广大弦友的心，他是技艺精深的南音局内人，他创作的作品，源于对南音传统的感悟与生活环境的灵动，新而有韵，是有传统基础的时代发展。他创作的作品，需要理论分析与经验总结，如果未来能够出一本作品分析著作，那么将有助于推进南音的艺术创作。

三是洞箫托腔伴奏的启示。

洞箫是南音随腔伴奏的主要乐器之一，也是箫弦法的主导。洞箫与曲唱关系密切。技艺高超的洞箫演奏者不一定是南音曲唱者的最佳搭档。为曲唱者的简单随腔伴奏属于南音洞箫伴奏第一层级水平，为曲唱者托腔伴奏，让曲唱者歌唱能掩饰不足，发扬优点，更富于激情和更具表现力，才是南音洞箫伴奏的高水平。正如吴世安先生所言，他吹洞箫时会考虑演唱者的音量、音色与情绪，琢磨如何抓住演唱者的音色、咬字的特点及其声线，伴奏恰到好处，主动为演唱者帮衬，既掩饰其缺陷，又催发其情绪，让演唱者的歌唱酣畅淋漓。

许多南音演唱艺术精湛的弦友反馈，能够得到吴世安先生的洞箫伴奏是一种缘分，更是一种享受。因为他的洞箫托腔伴奏艺术能催发演唱者的歌唱潜能，使其有更出色的表现。

**四、江松明：有依据的旋律写作规则**

访谈时间：2020 年 8 月 26 日。

访谈地点：厦门江松明家。

江松明与笔者（2020年8月26日拍摄于厦门江松明家）

江松明1956年9月出生于漳州市，从艺五十多年，音乐创作三十余年，创作戏曲、曲艺音乐作品二百余出（折）。2003年调到厦门歌仔戏剧团后，在歌仔戏剧目音乐创作方面取得了较大的成就，在全国形成了一定的影响。他的代表性歌仔戏（芗剧）作品有《戏魂》《邵江海》《蝴蝶之恋》《窦娥冤》《荷塘蛙声》《侨批》《保婴记》《谷文昌》《西施与伍员》《秦淮惊梦》《生命》等。其中，《戏魂》获国家文化部举办的全国戏曲现代戏观摩演出优秀音乐设计奖；《邵江海》获第八届中国艺术节·第十二届文华音乐创作奖；《蝴蝶之恋》获第九届中国艺术节·第十三届文华音乐创作奖；《蝴蝶之恋》获第十一届中国戏剧节暨第三届中国戏剧奖·优秀音乐奖；芗剧《保婴记》获第十三届中宣部精神文明建设"五个一工程"优秀作品奖；芗剧《谷文昌》入选2018年度"国家舞台艺术精品创作扶持工程"重点扶持剧目。

由于歌仔戏音乐创作上的成就，其他剧种（如高甲戏、越剧、楚剧、昆曲、莆仙戏）或曲种（南音、锦歌）也曾请江松明先生配器。但他总是谦虚地推却，实在碍于面子推却不掉后，只好静下心来学习、分析、研究，在熟悉配器剧种或曲种音乐风格的基础上小心翼翼、如履薄冰地写作，并不厌其烦地修改，直至多方满意。

　　2010 年至今，江松明南音艺术创作经验主要来自厦门南乐团的委约，2021 年后，也接受泉州南音传承中心的委约。从最初小歌曲的配伴奏，到节目的配器，到器乐曲的配器，到南音剧的写作，到器乐作品创作，他有着不一样的艺术创作经验。

江松明部分南音作品目录

（一）南音艺术创作经验

1. 艺术创作分类

　　南音艺术创作体裁大致分五类：一是为新南音配器，曲目有《百合花》《寄怀》《游宿云水谣》《万石岩晨吟》《诗意说南音》《春节》《中秋》《吟冬》《赋秋》《品夏》《读春》《元宵》《端午》《四季》《瑞雪兆丰年》《十六字令·山》《大厦之门》等；二是改编传统指、谱，曲目有《南海观

音赞》《八展舞》《五湖游》《百鸟归巢》《走马》《四时景》《梅花操》；三是为南音舞剧配器，如《文姬归汉》《阔阔真》《黄五娘》；四是创作南音器乐作品，但被作为南音剧音乐，如《南音赋》；五是为南音流行作品配器，如2023年春晚南音作品《百鸟归巢》。

2. 新南音的伴奏配器

2010年，厦门南乐团首次找我帮忙为新作品配器，用于平常的惠民演出活动。第一首作品《百合花》，得到了厦门南乐团的认可。约2012年，厦门南乐团应南普陀邀请，创作排演《南海观音赞》参加南普陀的活动。南乐团请我为传统《南海观音赞》重新配器。这是一首有佛教音乐风格的南音曲目，没想到演出效果非常好。南乐团就将这首曲子作为保留曲目，经常作为小节目在南音阁、南普陀和其他场合演出。2010～2011年，厦门南乐团请王小珠或林加来为张扬①作词的《百合花》《寄怀》《游宿云水谣》《万石岩晨吟》《诗意说南音》《春节》《中秋》《吟冬》《赋秋》《品夏》《读春》《元宵》《端午》《四季》等谱曲，而后再请我配器。南音不像其他音乐，我不懂得曲牌，怎么敢随便为新词填曲？他们将选好的曲牌写成简谱给我，因为我看不懂工乂谱，只能靠猜。如果他们原谱是工乂谱，就会有人专门翻译成简谱后给我。原曲牌是单声部的，我把它配成多声部。如《百合花》，刚开始多声部，后来发展下，然后结束。我只能做这些工作。根据词的意境，把需要创作配器的南音曲子改成由领唱、独唱、伴唱、对唱、合唱等自由组合的重唱或合唱曲，并进行简单配器。这段时间我为厦门南乐团写了不少重唱或合唱曲子。

2013年，厦门南乐团为了参加曲艺比赛，将王小珠创作的《我的家乡在厦门》请我给改成南音表演唱，并为之配器。该曲获得中国第十届艺术节"优秀演出奖"，获中国文联、中国曲协主办的"第三届海峡两岸欢乐会"节目展演一等奖。

3.《百鸟归巢》的编创

2018年金砖会议演出的《百鸟归巢》，他们请北京的作曲家写，一直

---

① 张扬，原厦门文化局纪委书记，毕业于厦门大学文学院。

快到开幕时，他们还没写出来。他们没办法才拿给我，我几天就弄好了。我用为唱腔伴奏的构思，根据提供的单声部曲谱配伴奏，增加一段让他们团青年演员许达妮亮相清唱，再合唱结束，变成有乐曲的效果。他们也很高兴。他们有一个写电影歌曲的作曲家，专门用管弦乐写配器。这只是主旋律，还有管弦乐。

我可能对音符的敏感度比较高，看到一段旋律，就马上会想到怎么做。拿到这首作品时，他们告诉我，到时场面很大，总导演构思，开场用24个人，每人手里都拿四宝。南乐团跟其他团体合作演出，有管弦乐团。这样，配器就不能太轻，而且要跟管弦乐声音抗衡。虽然表演的人相对管弦乐团少，但声音比较有特点。管弦乐队要盖过南音乐器的声音也不是那么简单。

我要先做功课，构思声部次序，箫引入，四管进。琵琶、箫、三弦、二弦依顺序进入，人声（唱谱不是唱字）进，先重唱后轮唱，打击乐进，然后，四管与人声轮唱轮奏出来了，四管单独演奏，人声与乐队，自由的清唱，然后结束时给一段合唱。我把构思好的方案写下来，请他们决定。因为这个作品很受重视。我要考虑怎么呈现、声部进入的程序。他们没有提出其他方案，或修改意见。一开始用打击乐，这个只有主旋律，不是只有一行，而是有两三行。我没有写乐器编制。四管演奏同一旋律。他们唱的都是谱，用了酒盏、响盏、清唱、独唱。我大概属于主旋律。主旋律有分工，管弦乐再进入，就很丰富。我编写时要考虑较多因素。这个作品配器后就演出。后面也经常演奏。

4.《黄五娘》的编创

《黄五娘》的创作有编制，采用上四管加民乐，琵琶、箫、低音箫、二弦、三弦、笛子、嗳仔、古筝二台、大阮、中阮。低音乐器我现在都不用大提琴。首先，在舞台上，大提琴是西洋乐器很显眼，舞台上的呈现非常不协调，我宁可割爱，不用低音。我在指挥郑步青南音作品时，给我很多启发，因为低音部写作偏离不了功能性和声与点状音响。配器里有很观念的地方，你要看配什么样的曲子。我指挥时，才觉得我们以前的感觉是

不对的。其实南音作品，低音是完全不需要的。我们中国音乐，原来就没有低音的。我们从古代到现代，其实很多民乐是没有低音的。我们乐队的低音，是从跟西方乐队接触后才慢慢吸收使用的。现在人听到的有低音的作品，都是稍后创作出来的。更早以前，包括留声机以前，都没有低音，留声机中的民乐，都听不到低音。低音不一定适用于南音乐种。2010年左右，我经常指挥厦门南乐团的作品。南音乐曲接口处都要渐慢，曲子前面是慢的，最后没再走的它也会慢慢渐快，这是他们乐曲的特点。轮指的地方可能那小节是自由的，再下来的小节可能又不是自由的。原先我对这些完全不懂，经过指挥后，逐渐掌握了南音乐曲的规律。这些东西变成我创作南音所具备的基础条件。所以在创作南音时，就知道什么是撚指，如何处理撚指。如果它很自由的地方，底下写得很复杂，或者跟着走，很容易造成混乱。那个时候最好是清清淡淡的，或者一个长音就好了。让它自由，一个长音就没关系。如果上面有节奏，底下也要跟着节奏走，肯定会乱。因为南音很传统，大家都很认同它的传统。到现在都已是板上钉钉的，都是这种处理方法，所以连一个乐句我都不敢用创作的，都必须取之有道。南音打击乐用得比文场还要多。我也写得比较简单。

这里有一份《黄五娘》的总谱，但不是很正规的总谱。有的三行，有的两行，到最后有的是一面一行。比如前面是一段唱腔，后面是一段音乐。现在唱腔为重还是音乐为重，如果唱腔为重，那么在唱腔方面动的心思就更多，但从整体音量配备来说是不一样的。这些在创作之前都要有宏观的把控。这部作品，他们只给唱腔，其他都是我根据这些旋律写的。

比如主题一：

这个主题是《三台令》第三节曲牌【赏宫花】的润腔谱。原来琵琶骨谱不是这样的。比如要写给四管的琵琶谱，他们会演奏得非常好。要是给他们唱的，写一个琵琶谱，可能都不一样。每个人唱的都不一样，所以要每个音都润色过的。

每个主题都不是单独的，连缀起来时是整块的。主题每一次出来都不一样，主题下面的声部是创作的。为了效果，我采用一些南音以外的乐器，比如古筝的刮奏，这种效果不可能是南音的。我所说的有根据的写作，是指四管的、唱腔的旋律。如果是伴奏的东西，倒不一定要根据南音创作。如果这段旋律是古筝独奏，就不一定要用南音的旋律，不一定要考虑古筝的旋律进行是否要有根据。我的任务是为作品配器，增加效果。

5.《南音赋》的创作

《南音赋》创作于疫情期间。那时我比较有时间，做得比较细。南乐团没给我任何要求，他们乐队队长跟我对接配合。我把它分成上篇和下篇。比如刚开始我用长音，打击乐，锣鼓轻轻的，座钟轻轻的，然后古琴起来。其实没有故事情节，只有意境。写远古空旷的背景，人类尚未出现的时候。晨曦中佛光携着阳光，光芒四射。虽然引进来的才几个音，但是这几个音很重要。古琴算是一种古老的乐器。古琴引进来后，又用到埙，埙也是古老的乐器。之后，北箫进来，我考虑北箫的音色，很薄的音色，不需要太大的音量，三种音色比较靠近。笙进来，当然下面声部有很多小东西。我这个不一样的地方在于，整首曲子用总谱格式写作。好看好找好改。总的一个小时多一些。他们排过了。

我写的时候有两个难点：一是没有弦乐。我们写作作品，主要声部基础如长音是弦乐，所有的乐器都不如弦乐用途和表现力那么丰富。弦乐是最重要的乐器声部。但这个作品恰好什么的声部都有，就是没有弦乐。二是没有低音。我们都有学过西洋的东西，弦乐和低音是最重要的，这里反而没有。这个作品颠覆了所有的写作习惯和观念。但没有低音和没有弦乐也是最难写的。因为南音的乐器本身都非常有个性。再一个难点，这里很多乐器他们团里都没有用过，甚至没见过，都是现学的。如笙，学了一个星期。笙、中阮、大阮都是比较古老的乐器。我原先还想用骨笛，后来想想，用现代笛子跟骨笛的效果也是一样的。排箫、古琴、古筝，这些也都是现学的。我还要考虑他们演奏的可能性，我要写得既简单，又有效果。稍微难一点点，他们就傻在那里了。这些给了我很多发挥的限制。比如我

本来要个琶音，只能写四个音，1351，如果我再难一点，比如说1351351，可能他们就做不来。我不用二胡，因为二胡的音色太俗，到处都可以听得到。这个声音一点都没有新鲜感。他们说了，这次乐队都用他们团的人。我说如果有一个多小时的音乐，那么可以用一个比较重的乐器才能压得住。我要求他们去买一个编钟。因为编钟有个好处，它也是古老的。它如果不用，摆在舞台上也可以当装饰，而且穿着的古代服装和古老的乐器形成配套，跟表演风格相吻合。这也是南音的一个大突破。泉州南音也从来没有用过这种乐器，这是第一次用。用得好坏不说，反正我们是第一个吃螃蟹的。他们可能觉得我讲得有道理，买了十几万，三排中小型号的编钟，厂家也派人来教了。

《南音赋》从头到尾都是我改编的。这部作品的曲调是他们按照我的要求去找的。比如我需要用一个女声唱的，他们找了三首。我首先要求曲子大概时间多长，大概什么情绪的，或者大撩曲，或者小短曲，我都作了要求，然后他们去找，找了以后我来挑选，有用的留下来。所以他们找来给我的曲谱资料很多。他们给我的一般是琵琶谱，但他们有些润腔音我真的不知道。特别是他们都很灵活，不是死的。这个人演奏是这个样子的，那个人演奏又是另外一个样子。我要求他们写一个大家比较容易接受的熟悉的曲子给我。他们又给我提供了一些材料。

如果太过简单，提不起他们的兴趣，所以要写得他们演奏得来，又给他们有一些压力，比他们的能力稍高一点，他们有练习的动力，需要一定的练习才能达到。最难的是他们没有给我任何东西，却找我要一个音乐作品。我问他们做什么用，他们说要作为2020年非物质文化遗产的一个开幕式用的作品，现在已安排了一个表演的节目。我原先不考虑舞台效果，只考虑音乐效果。现在要根据写出来的音乐再创作。我跟他们说，这个作品首先不是为了某个剧情。其次，如果能用上什么剧情那就拿去用，如果用不上，我希望不要改，这是一个完整的作品。他们听完以后说，这很好，不用改。他们就这样去排练。到底排练得怎样我也不知道。

（二）南音艺术创作理论思考

1. 乐曲构思

关于乐曲构思。我根据曲词提供的意境来构思作品的艺术样式，采用什么手法都要根据曲词表现什么内容和意境。比如《我的家乡在厦门》，原来的旋律一开始就进入唱，我将它改为一开始是散板三重唱，结束时也用散板三重唱。如果是佛教的东西把它写成进行曲，那肯定是不对的。如果曲子是比较轻快、欢乐的，你把它写成很抒情，哪怕旋律写得很好，但情绪不对，那也不行。按照作曲技术理论去找，都能找到它的根据。关于如何配器，他们没有给我要求。比如写个小组唱，只有单旋律，从头齐唱到尾，这样的做法好像不对。起码要有声部，或者轮唱，或者重唱，有些变化是必需的。他们或者坐着唱，或者表演唱。如果有表演，他们的前奏要加长，有个头，才有进来的感觉，还要有结尾，收尾的时候看是弱收还是强收，都可以。过门可能要加长，稍微让它展开一下，让他们有表演的空间。如果不是表演唱，而是坐唱，可能这些东西都不需要，他们坐下来就开始弹。如果前奏太长，他们坐在那边太长时间，恐怕也不太合适。坐唱就要去找他们的契合点，本来他们最高音只唱到 si，我如果把它们再调高上去四度，他们可能也唱得上去。对女声来讲，能唱到 si 的很正常，能提高四度也很正常。所以有的东西把它的音域再拉开一点点，它可能就起到了那个效果。表演唱的，有的地方旋律性要强一些，有的地方节奏性要强一些，让它好表演。对于表演唱的，必须有节奏强的旋律，他们的表演才能整齐。如果旋律太过自由，他们就不好表演。所以要根据他们需要的表演艺术形式来确定配器的形式与音乐内容。

2. 配器构思

创作时，我根据一个母本，总体构思后再写分谱，给每种乐器一个分谱，不同乐器给不同分谱。我根据音乐构思与发展需要选择乐器，并不一定都是南音的传统乐器，有的会加入大阮、二胡等。他们拿到配器谱后，根据各自的分谱进行排练合成。

南音的传统"谱"，往往有多个乐章，每个乐章结尾都比较相似。比如南音"谱"《八展舞》与《五湖游》，结尾接第四节或第五节都可以，那么我就根据需要进行重组。但一般会按照南乐团给的顺序来配器。他们希

望重新改编《百鸟归巢》《走马》《四时景》《梅花操》等曲子，不要太传统。我就重新配器了一个版本，他们有排练过。我当时按照独奏曲的体裁创作，里面改变的东西比较多。比如南琶原先演奏技巧相对简单，独奏时我增加了北琶的独奏技巧，可能违反了南音演奏规律。他们向我表达了创作要求，比如《走马》写成二弦，《四时景》写成箫等。他们希望在原有的基础上有所发展，在传统基础上有所增加。我根据他们的要求进行创作。我构思从乐器技术上或音乐表现上有所突破，既然有突破，肯定有新的技法出来。现在看来，我所增加的这些都不太符合南音的演奏规律。比如琵琶增加了扫弦、轮指，他们可能演出不来。而且那种音响和北琶相比，可能反差太大，可能没有那个效果。因为他们南琶演奏只用三个手指，北琶演奏一般用四个手指，有时候连大拇指都用上。本来我以为增加北琶的演奏法有助于丰富南琶的演奏技法，结果可能跟我想象的不一样，他们可能接受不了。第一可能是技巧上他们接受不来，第二可能即使演奏出来，也可能超出了南音风格范畴。南琶与北琶相比，一是定弦不同，二是用弦材料不同。北琶用钢丝弦，南琶用丝弦。南琶发声比较柔软。箫也尝试用笛子演奏技法——吐音。南箫基本上用连音演奏，很少用到吐音演奏。单独吐音可能偶尔用到，连续的双吐或三吐，就没用过。我的想法离演出现实效果可能有一些差距。我原以为效果应该会不错，哪知道他们演奏不来，演奏不来这个作品就搁在那里。我自己觉得这些都不是成功的作品。

在配器的乐器选择方面，还要考虑具体曲目音乐内容。如果旋律比较轻快，节奏性比较强的，我会加个四宝，或者就用响盏衬托下，可能更能衬托出欢愉的情绪。如果很抒情的旋律，就不能用这些东西，就用拍或者碰铃就好。这些都是南音传统乐器。该用的地方就大胆用，不该用的地方，把它们硬加上去，可能不一定好。打击乐就是要用得恰到好处。不该用的时候不能用太多。比如说前奏比较悠扬，箫可能悠扬的程度不够，我可能会用笛子，甚至用双笛。为了让它更透明，我还用了小和声。箫不像笛子那么悠扬。

### 3. 有依据的曲调写作规则

我对南音不熟悉，每创作一个句子，都必须到南音里去找根据，找到根据再写，这样虽然很麻烦，但绝对不会变形，不会走味。比如123，我不用123，而用567也可以，我只是移位，其实两个旋律是相通的。这个比喻很简单。但是许多旋律很复杂。又如12352，我改成67236，旋律形是一样的，虽然味有点变化。但人家听还能接受，怎么听都是南音的旋律。可能只是音高不一样而已，保证不会出问题。我通过移位结合改变调式的手法写作，可能就写出另外一种东西。如果用创作的观念来写，可能和传统的东西不一样，出来的效果可能走味又走样。所以我觉得很难。我跟他们说我写十部戏可能没有写一部南音作品累。因为歌仔戏音乐我太熟了，可以说顺手拈来，创作时不需要这样子，每一句都寻找根据。歌仔戏历史比较短，经常要吸收外来的东西，只要抓住曲牌的规律就可以了。应用的手法，包括配器，声部的拓展，还有空间，别人可以接受。我不知道这样做对不对，但我就怕被骂。南音人很守旧，稍微做过了头，他们就接受不了。

我寻找南音依据，有时根据乐汇或动机，有时根据乐节，有时根据乐句，有时根据整个乐段。南音讲究大韵，我有时也根据大韵。南音的撩拍非常复杂。比如16拍的（七撩曲），我只要8拍或9拍就够了，但还不到一小节，怎么摆都很难受，必须填充到16拍，格式才是对的。如果弄一个8拍的，那么会很奇怪，怎么这个地方弄一个8拍的。这个东西就会被人家挑剔。所以必须增加到每个小节都是16拍的。一个小节16拍的，我连电脑上都没有这种记号，到8拍已经很多了，最多就到10拍。这就是南音特色的东西，现在哪有什么音乐是16拍的？这种特性的东西，不能随意去改变它。旋律（曲调）的变化，比如123，我可能也会写成16123，或者165#43，稍微做点变化，但123基本音不能改变，在创作时不要去改变它。

### 4. 和音与复调思维

在做南音时，大部分用和音而不是和声。怎么解释和音与和声？和声

分为功能性和声与色彩性和声，这属于西方传统和声法的东西。西方音乐是用十二音系列，南音的音列有七声也有五声。南音七声音阶与西方七声音阶不一样。南音几乎没用到原位的"4"（fa），也没用到原位的"7"（si）。这两个偏音我在用时，都要特意回避掉。和声应用主要是为旋律服务，特别是中国作品。如果是外国作品，它是立式的，和声非常重要。中国的和声是旋律性很强的，是线条性的。他完全不需要用到什么功能和声。这是我以前在学校学习时，作曲老师范晨旭上课跟我们讲的。他说，做中国作品时，几个原则性的东西要记住：一是和声不能用太多，一段旋律，如果能用一个和声解决的就用一个和声，不需要三个、四个。二是和声不是中国特有的东西，是我们借西方的东西。西方的东西跟我们的东西往往合不上，风格是完全不一样的。比如一个旋律，我有用到三和弦。什么情况下使用三和弦？比如要避开这两个偏音的三和弦可以用135，还有613，这三和弦我敢用，其他都有碰到"4"和"7"，246怎么办？我把三音省略掉。南音旋律中几乎没用到这个音，我就把它省略。按传统和声，246很正常，但用到南音，风格很不统一，差异很大。如果有研究的人就会发现，但很多人都犯了这个毛病。因为他们都用西洋和声。除了613和135，几乎很难找出一个和声来。虽然我用到三和弦，但我没用到功能性的。比如572进行到135从属到主或从主到属的功能进行，绝对都不敢动。因为旋律的风格与风格的东西一定要统一起来。我在指挥别人的作品时已经发现这个问题。每个人写的东西都不一样，不能随便批评别人的东西。私下聊的时候，我会跟他们讲。我们学的都是功能和声。还有其他的和声体系，我们来用这些。如郭祖荣老师也写过一本《五声性调式和声》，这一类的和声别人也有写过，我都有看过。这些都是针对我们民族音乐或民间音乐的一种编配法。但很多人没看过这样的书。即使有看到，他们不一定看得懂。因为这在正规的学校里是学不到的，只能自己在书上慢慢去体会。郭老师那本教材我非常认真地读过，而且做了不少的作业。比如它原来只有三小节，我把它扩到八小节，然后用它的和声再扩展。这些都是自己要先搞懂的。作为中国作曲家，如果连最基本的中国和声都没掌握，

都用西洋和声，那肯定是错的，我是这么认为。在和声方面，我用得很小心，我的作品里面可能找不到任何功能性的和声进行。我们用到的差不多是色彩的和声。功能性的和声我绝对不敢用，到最后有的东西也不是郭老师说的五声性调式和声。因为南音既是五声的，又不是五声的。有些中国调式和声的东西又不能用，用在这个地方好像又不太对。我用老师教的最简单的办法，用省略法。省略三音，为什么不行呢？246，把4省略就好，用26，它就有♯4出来。因为南音经常有♯4。我也不用2♯46，这又构成一个大三和弦。我都不用，直接去掉三音。如果碰到三音，它也是谐和的。这不能叫功能和声，只能叫和音。就像笙，它吹单音可能比双音更困难。吹双音手指也好按，气又通。笙一般1上面多一个5。笙属于和音，不是和声。我是根据笙的特点来摸索和音的。如果用到和声，就要牵涉到西方和声体系很多的规矩。比如平行五度，为了回避平行五度，很多旋律就变调了。中国以旋律为主。比如为了回避这个平行五度，可能要用到两个偏音，那整个风格又不一样。我不避讳平行五度，但也因此没有和声效果。能避免长时间平行五度的我就避免，比如一小节内进行都用平行五度，这肯定要避免。有的地方为了旋律，我必须用它，改变它的规则。做和声时，里面有很多避免规则。但在实际创作中，顾及旋律，我几乎全用上。有的乐器，比如古筝，它就是五个音地进行，如果是两个偏音，它很难演奏。中国音乐的旋律特色，不能用西方和声观念、作曲观念来强加上去。很多和声规则都打破了。用和音解决低音问题，用什么解决弦乐。比较欢快的风格部分，也用常见的传统作曲法，不能死板，该用的地方也要用，不该用的地方肯定不会用。即使我要用，也不按照你的规则用。借用你的方法，按照我的规则来用。因缺少弦乐部分，长音我用排箫、埙等替代。阮也写得像竖琴一样。四把阮写四个声部，我弹两个音，你弹两个音，模仿竖琴绕音效果。利用某种技巧达到我想要的那种音响效果。类似的像从一个声部开始，然后慢慢增加、增厚。这些在配器法中也是可以找到的。我不可能独创配器法，而是借用西方配器法，很多东西都是从中学来的。只是不能照搬死板用。比如他们管乐出来后通常下来就是弦乐。我们没弦

乐，该怎么办？我们用弹拨乐。他们管弦乐中没有弹拨乐，我们就用自己的方法，如果一直按照他们的做法，可能会碰得头破血流。因为我们音乐的编制本来就跟他们不一样。前面器乐，到了唱的前一部分，我基本上用长音，不敢乱动。唱腔很自由，等到节奏速度基本稳定下来后，古琴在这里可以作为装饰。南琶五个音轮指。

我总结了一下，我写的东西其实都用复调手法，但复调声部的构成又有和声在里面，要寻找里面的和声进行也是有的。只是你看的旋律都是横向的，所有旋律都是横向。它独立的旋律又很有个性，与支声性旋律完全不一样。可能就是一种对比性复调，但整体听起来又是另一种效果。横的是一个东西，纵的是一个东西，凑起来又是另一个东西。一行的旋律可以包含三个东西在里面。这种手法我用了很多。当然，支声复调也有很多。但支声的旋律不是那么有个性，旋律都一样，最多稍微改变下，如加花，每一行的旋律都很相像。所以我更多采用的是对比性复调。对比性复调个性很强，不是随便乱写。像我算经常写，也感到有点吃力。学校里学复调其实更难。写复调用的时间往往比写和声用的时间多得多。

我们传统音乐中，有和声复调的实践，但缺少像西方理论研究的那种理论性总结和学术研究，缺少相应的学术术语符号，缺乏对复调实践进行系统的理论整理。

（三）江松明口述的启示

江松明是当下歌仔戏最杰出的作曲家，也是继邵江海之后最优秀的歌仔戏音乐家。2010年以来，他才开始应厦门南乐团之约为他们的南音节目配器，并从此成为厦门南乐团南音配器与南音创作的固定外聘作曲家。

一是局外人的南音创作为何能得到南音专业团体的认可？

江松明是歌仔戏音乐专家，但他是南音局外人，他的南音创作能得到厦门南乐团认可是有其缘由的。

首先，他精通歌仔戏音乐与西洋作曲技法。他自幼在歌仔戏音乐环境中成长，年少时进入漳州芗剧团乐队工作，歌仔戏音乐已经融入他的血液里。他后来考入福建省艺术学校作曲专业，学习旋律写作、和声、复调。

三年的刻苦学习，让他掌握了基本西洋作曲法。著名交响曲作曲家郭祖荣先生曾说，1990 年代初，福建请著名作曲家罗忠镕先生开讲座讲勋伯格的"十二音作曲技法"与"现代和声学"，当时江松明也是学员之一，他非常认真地做笔记，并根据这次讲座创作了一首大提琴作品。这部作品选送省里，得到郭祖荣先生认可。他此后也不定期地跟郭祖荣先生学习作曲技术。江松明精通歌仔戏曲牌音乐，又掌握西洋作曲技法、和声、复调，研习现代作曲技法。

其次，他的戏曲作品获奖几率大。1990 年代后，他为漳州芗剧团创作的《戏魂》作品获奖，迅速得到业界认可。他作为特殊人才被引进到厦门歌仔戏剧团后，创作了多部歌仔戏音乐，获得了不同级别的奖项，尤其是获得文化部第十二届、第十三届"文华音乐创作奖"。

第三，他有过为高甲戏、越剧、楚剧、昆曲等剧种的配器并获得成绩的经验。高甲戏音乐也属于南音体系。

第四，他擅长从旋律入手，发现南音的旋法特点，进行有依据的创作。由于他是南音局外人，厦门南乐团每次将所要配器的曲子，选好曲牌，将原工乂谱译成简谱，请他配器。他将南音配器作为一种风格音乐进行配器，尽量贴近南音旋法。十多年来，他由简单到复杂，层层深入，从配器到旋律写作，从合作创作到独立创作，越来越熟悉南音旋法特点。他的创作观念虽然是有依据的创作，但因为配器的乐器音色、演奏法都突破了南音的传统，使得作品风格似乎只保留了南音曲调，整个作品呈现出全新的音响效果。他虽然承担着配器的名义，但他的创作观念主导着整个南音作品。2019～2020 年，厦门南乐团给了他十多个曲牌，请他自行配器，自行创作。他从纯音乐、纯艺术的角度构思这部作品。在作品中，南音只是一种音乐素材，而不是全部。他将这部作品给厦门南乐团，2021 年，后者再请编剧和导演根据这部作品填词创作成《白鹭赋》。

第五，他已形成一套独特的创作方法。从曲调选材构思，到和声复调手法思维，到配器技术运用，他希望每一次都有新的突破，对他而言，只有创新才有价值，他不愿意重复自己，虽然每一部作品可能客观上或多或

少印上了江氏的特征，但这并非他的主观想法。他的创作理念无形中也与纪经亩先生"新瓶装新酒"的创作理念相吻合。

2021年，福建省艺术节，泉州南音传承保护中心请吴世安先生创作《阔阔真》，厦门南乐团请吴启仁创作《文姬归汉》，这两部作品都请江松明配器，可见他的南音配器得到了泉厦南音专业院团的认同，两个团体都认可他的南音艺术创作。对于局外人的他而言，得到泉厦南音专业团体的认可，将成为他迈向南音创作高峰的新起点。

# 第三章　台湾地区南音演唱与传承口述史料

"对于许多历史学者而言，自传中包含许多当事人亲身经历的过去，可作为相当可靠的历史材料。"[①] 日记，作为记录个人过去经历的文字，是撰写自传的一种辅助记忆材料，也是相当可靠的历史材料。2014 年 9 月 1 日至 2015 年 2 月 28 日，笔者在台湾师范大学民族音乐研究所访学，在半年的访学生活中，我遍访了台湾南北十几个南音馆阁，参加过台中合和艺苑、台南南声社、台中清雅乐府与彰化南北管戏曲馆的秋祭。2015 年 5 月，笔者再次入台补充调查，参与台湾师范大学民族音乐研究所的"南管耆老座谈会"访谈。在台湾访学期间，每天撰写日记，以往的南音研究并未涉及口述史，也未从口述史的角度去思考和使用这些口述资料，包括日记。由此，从日记中整理当时访谈内容，可以从中窥探台湾南音馆阁活动与曲唱艺术的历史记忆，以及笔者的思考。

## 第一节　台湾地区南音演唱与传承的口述与启示

台湾学者中，吕锤宽教授是南音、北管、道教音乐等中国传统音乐研究的著名专家，他早年留学法国，是许常惠先生最得意的衣钵传人之一。吕教授也是笔者在台湾访学的导师。他开设有南音歌乐艺术、南音器乐艺术的硕士选修课。在台期间，笔者选修他每周三下午的南音歌乐艺术。每

---

① 　王明珂：《谁的历史：自传、传记与口述历史的社会记忆本质》，见定宜庄、汪润主编《口述史读本》，北京大学出版社 2011 年版，第 63 页。

次课后，笔者都把在台湾所见所闻向他汇报请教，他再根据汇报情况尽心分析和指导。课后，笔者将自己的见闻与他的指导记录成访谈日记。从他的指导中可以了解到台湾的南音曲唱艺术与传承等情况。因本口述史是记录笔者所见所闻所思，在表述上也以自己的思路来组织材料，而台湾称南音为"南管"，吕教授上课或与笔者谈话时常用台湾南管，但为符合丛书统一规范需要，除引文用"南管"外，其他均改用"南音"。

吕锤宽在教学现场（2014 年 9 月 10 日拍摄于台北）

一、吕锤宽：好艺术与好腹内

访谈时间：2014 年 9 月～2014 年 10 月。

访谈地点：台湾师范大学民族音乐研究所二楼办公室。

台湾南音曲唱艺术，在历史发展过程中保存了许多古代的信息。吕教授从古代历史文献与传统文化中寻找与南音曲唱艺术关联的信息。笔者将他的主要观点以日记的形式记录了下来，并都有所思考。

（一）台湾南音曲唱艺术的评判与内涵

南音界有两种状况：一种是好艺术，一种是好腹内。首先，他以鹿港雅正斋的南音先生黄根柏与郭炳南为例说明这两种现象。黄根柏是好艺术

的，洞箫、二弦特别棒，但是他个人储存的南音曲目主要是指、谱，曲较少。而郭炳南是好腹内，记忆的南音曲有两三百支。黄根柏与郭炳南同在一起时，黄根柏看不起郭炳南。其次，他又以台南吴再全和蔡小月为例。吴再全也是会两三百支南音散曲。而蔡小月可以演唱的南音曲目只有四十多支。

为什么好腹内的人都说自己会两三百支呢？吕教授从道教的角度来考察"三"与"三百"的历史渊源。道教提出"三"的数字，有三清、三宝，道曲有三祭拜、三献礼等。孔子最初编诗经时，也是用诗经三百首，后来唐诗三百首、宋词三百首。所以三百首的历史渊源并不是说只有三百首，而三百首也是自孔子以后都称三百首，因为三千首太多，三十首太少。事实上，诗经不止三百首，而是成千上万首，唐诗也是，宋词也是。南音曲也是。三百只是一种代称，说明懂得多。另外也说明在两三千首的南音曲中，在民间传唱的恐怕就 300 首左右。对于个人而言，你会四十多首，我会四十多首，每个人都会四十多首，合起来的数量是众多的。

关于文读与白读的区别，及南音唱法与琵琶指法的联系。他说的大意是蔡小月的演唱，若干曲目于每个乐段的传来看有下滑现象。这一歌唱现象在宋代就有，也叫犯声。

关于南音曲目《荼蘼架》，他说南方没有这种花，这种花是北方的，估计这首乐曲是北方传入的。"荼薇"是读音，本体字是"荼蘼"。手抄本上常看到"双闺勒"。为什么有"双闺"，又有"双闺勒"？南音滚门中常有三个字省略成两个字的，如【玉交枝】省略为【玉交】，【望远行】省略为【望远】等。吕教授在宋词中找到一个曲牌叫【双鸂鶒】，他认为【双闺】实际上是由【双鸂鶒】转化而来。

学唱南音的三种情形：一种眼睛看心里不想，一种眼睛看心里唱，一种眼睛看，嘴巴唱出来。只有唱出来的才能真正体会南音，真正进入南音的音乐中。就像一个人与音乐学院的某一老师认识了几十年，但每次仅仅点头之交，对他一无所知。而像与笔者才认识不到几个月，但是每次上课都聊几小时，对笔者已经很熟悉了。所以，若要研究任何文化，就要深入

与该文化对话，否则永远只能停留在表面。

吕教授对南音曲唱艺术内涵有过深入的研究，他借助古代戏曲唱腔理论的声情与曲情概念来解释南音的曲唱艺术。他说，南音传统演唱是不讲究脸上表情，而是注重声音塑造情境的。无论乐器还是演唱都保持良好的体态，尤其演唱者要很注重丹田气息运用与咬字的抑扬顿挫。他以西洋歌剧男女高音歌唱家的演唱、流行歌手的演唱，以及南音艺人郭炳南、张鸿明、蔡小月、马香缎与王心心的演唱过程中泛音抖动的频率来说明传统南音艺人讲究演唱的顿挫与直声，而非当代演唱南音艺术的圆润连贯。由于有音响和频谱图示、对比，将传统南音演唱艺术之美以物质可视的方式呈现出来。

（二）当代台湾南音传承的思考

南音，在台湾被视为本土文化的代表性乐种。南音作为御前清曲的文人雅乐被推崇。台湾的南音弦友对南音有着独特的感情，他们或者出于名，或者出于利，或者出于文化自觉，非常重视南音的当代传承，相比之下，学者的关注度则不同。台当局也根据学者的提议，制定了相关的传承规则。台湾学者推动——当局投资——南音社团自觉申请——南音弦友文化认同——形成了台湾南音传承的生态链条。

1. 南音薪传者认定及其弊端

闽台南音传承人，各有一套说法。台湾的传承人，称为传统艺术保存者或薪传奖获得者，俗称"人间国宝"。"人间国宝"是日本的"非遗"传承人的最高资格认定称谓。台湾被评定为传统艺术保存者的艺术水平不一定与其称谓相匹配。

笔者向吕教授汇报了此前一周的田野调查情况：虽然有人说南音社团有六十多个，但这两次秋祭，合和艺苑秋祭仅 12 个左右的社团参加，清雅乐府的秋祭又少了二三个。很多南音人同时驻扎于多个南音馆阁。每个南音社团也都有自己往来的人员，都有各自不同的授课点。有的授课点是社区大学提供的，有的是他们社团成员联系的。专职南音教师还是蛮多的，他们以南音教学为职业，靠南音教学维持生计。

　　吕教授说这种现象在传统社会里也存在，比如高铭网先生一生以教授南音为生。他还谈到台湾的一些"人间国宝"其实并不代表台湾南音界的艺术水平，譬如蔡添木、张再兴都不是"人间国宝"，但是他们的艺术水平却非常高。譬如余承尧，只是一个退休的将军，根本只是南音爱好者，不会弹南琶，也不太会唱南音，竟然也被评为"人间国宝"。他说当年与许常惠老师在做这件事时，建议"人间国宝"以馆阁命名，当时提议台南南声社，鹿港雅正斋、遏云斋，台北闽南乐府申报。而不是用个人来申报"人间国宝"，但是台当局不听他们的话，所以他们就推出了"人间国宝"的评委。

　　2. 南音社团的传承与推广

　　笔者向吕教授汇报近期在各地田野调查时所见所闻：台湾民间南音社团都以传承和推广南音为己任，他们认为南音在台湾已经非常式微了，而且相比之下，台当局不重视传统南音文化，却重视民乐和西乐，因此，他们自发承担起传承、传播南音的责任。

　　（1）台湾南音推广的尴尬境地

　　三十年前台湾学者圈就呼吁推广南音。那时城市较少人知晓，大家都为这一古老艺术感到稀罕，而且也跃跃欲试，但是后来实际听了南音演出后，大家都不说话了。所以当前台湾南音的现状确实处于比较尴尬的境地，学者们对这一传统艺术已经缺乏实际推广的心思，而是重视收集资料保存和研究，民间社团则努力推销，希望能使自己成为比较有影响的南音艺人，获得"薪传奖"。

　　所以有些机构，如台中市音乐发展协会今年开始聘请青年南音老师魏伯年与骆惠贤指导，向台中市"文化局"申请传习经费办南音传习班，虽然钱不多，但是产生了一定影响。有些社区大学也办南音传习班，当然大多有收费。虽然南音在台湾的活动主要在民间，但是社团或依托于宫庙，或依托于社区大学，或依托于某一企业，所做的传承与推广工作都是令人鼓舞的。无论基于何种目的，他们传承南音的热情总是令人钦佩的。

　　（2）文化古迹中的南音培训基地

台湾南音馆阁参与社区大学的南音推广问题。这是当地"文化局"操纵的。"文化局"要做工作,所以采用经费扶持,只要申请都有钱。其实,他认为把更多的钱资助几个重要南音社就可以了,这样分散地使用资金,根本无法使南音艺术得到更好的传承。至于孔庙的南音培训,也是他提议的。他认为在孔庙等古迹中不宜有流行音乐等的存在,而应该作为传统文化的推广基地。所以他的很多想法得到台当局的认可。台北孔庙、台中孔庙与台南孔庙,现在都成为南音的培训基地。

(3)闽台南音传承的异同

台湾的社区教育与南音社团教育模式值得肯定。虽然现在的南音教师的艺术能力已经下降,或者达不到传统馆先生的要求,但是传承的工作毕竟还得有心人去做。如果大家不做,那么肯定衰落。台湾的南音生态相当好,不仅学术界在努力,政府在努力,社区在努力,艺术大学在努力,南音社团也在努力,形成多层面交织的合力推动南音传承与发展。相比之下,大陆的南音传承工作还有很多进步的空间,仅泉州、漳州、厦门有相关社团,社会传承相当难,学术界也很少有人在做推动工作。大家做的研究对保护现状好像没什么作用。研究归研究,传承归传承,好像是两件不相关的事情。

(三)台湾南音艺术传统的变异

郎君祭仪式是台湾南音的主要仪式之一,南音大会唱是仪式的一个重要组成部分。每次春祭或秋祭,无论馆阁自行筹办,还是邀请多个馆阁参加,都要举行整弦大会。有能力自行筹办春祭或秋祭的馆阁会让本馆社员进行馆内起指、落曲、煞谱的整弦。有能力邀请多个馆阁筹办春祭或秋祭的社团,都会举行整弦大会。当代的整弦与整弦大会相比,已经有了较多的变异。吕教授认为,大陆新南音与台湾南音现代艺术发展很难影响台湾传统南音社。实际上,笔者认为台湾传统南音社已经遭受到了冲击。

1. 郎君祭仪式的变异

调查所见,南音郎君祭仪式的神圣性演化成现在的表演性,来参加的弦友们对祭祀的精彩演奏报以热烈的掌声,仿佛是在剧场看南音节目的舞

台表演一般，实在是对传统的亵渎。首先，大家认为祀奉郎君的春秋祭是在保存一种传统，而他们的行为事实上是背离传统，无视传统。其次，整弦大会一般依照起指、唱曲、煞谱的程式，起指与煞指都是主办馆阁承担，传统的整弦大会音乐是不间断的。但现在一个馆阁来了自行起指、唱曲、煞谱，不断地煞谱、起指。在演唱过程中一曲与一曲之间很少有连接的。传统的琵琶一般是从坐上去到结束都不下来的，一般由馆先生担任，馆先生有满腹曲。传统的琵琶先生若是要上厕所，就得找一个水平相当的人替换，而这时琵琶换人，但音乐也不能断，仅琵琶因换人不用撚指，洞箫与其他乐器直接进入演奏。而现在的琵琶常换常断。传统整弦大会的起指实际上起着热场功能，分为十音指与箫指两种，十音指也是嗳仔指。分细吹与粗吹两种类型，与鼓吹相近。二者的区别是洞箫与嗳仔，其余乐器都相同。据笔者观察，南声社做秋祭整弦大会中，清雅乐府还推出笛子为主的品仔指。所有的指都是演奏"指尾"，指套最后一曲，快板部分。

2. 大陆新南音是否对台湾南音产生影响

大陆来的南音艺人是否会改变台湾南音传统艺术传承的现状。有些不太可能。陈美娥就是一个例子，虽然她曾经辉煌过，但现在台湾几乎没她什么声音，新的南音形式进不了南音社，因为传统南音馆阁排斥它们。

南声社秋祭仅仅是三奠酒，没有像道场敬神的十供，而合和艺苑、清雅乐府与彰化南北戏曲馆都有十供，这是吴素霞搞的。她的花样多，所以"地方当局"给经费，她是七脚戏保存者，善于表演。笔者觉得吴素霞女士的仪式确实比较复杂，在南北戏曲馆，她主持秋祭，还祭田公元帅，而且用上了戏曲身段，感觉她是用表演的方式演出仪式。

职业戏班根本无法自主要演什么，因为雇主要他们演什么他们就得演什么。所以职业戏班与子弟班是不一样的，子弟班是我演什么你看什么。南音其实也是与子弟班一样的，它并不为外界所撼动。因为它是敕桃（玩耍），而不是谋生。所以南音的生命力是如此顽强。

（四）与南音相关的问题

台湾南音与武术一直有着紧密的联系，许多南音先生擅长武术，他们

既能开南音馆阁，也能开武馆。传统如此，当代也有遗存。现在台南南音先生也有擅长武术的。闽台的艺旦现象源于古代，台湾补助政策对南音与其他艺术的传承、剧场演出有着极大的推动作用。

1. 南音与武术的关系

笔者考察南声社秋祭情况时，发现了一个弹琵琶很有个性的南音先生（张柏仲）。据说他是练拳头的，他父亲是拳师，所以形容他"弹琵琶就像打拳头"，这个比喻太恰当了。实际上这样的弹法虽有个性，但是不太妥当，只是现在台湾南音艺术没落，大家没有比他更好的，所以就以他为标杆了。

2. 南音艺旦的历史渊源

在谈到蔡添木时，笔者提到艺旦这个概念。吕教授说，其实在传统社会，尤其是宋代以来，城市发展，商人地位提升，茶馆酒楼就有卖艺的女孩，越漂亮越吃香。这种女艺人制度其实就是艺旦。在蔡添木生命史中，他到厦门上班期间，也结识了厦门的艺旦，她们都是生活在商人与官员的社会生活中。笔者联想到现在五星级宾馆或咖啡厅或酒楼或 KTV 里，其实也有艺旦的身影。她们演奏钢琴，在酒吧更是，唱歌的歌旦，跳舞的舞旦。其实类似于有些明星艺人、歌星的行为，她们也是艺旦的一种延伸。社会虽然变了，但是艺旦形式的存在也是与时俱进的。

3. 补助政策对南音传承演出制度形成的作用

台当局的补助政策也相当不错，那些肯做传承的单位只要有成果都可以得到当局的支持。哪怕经费不多，但是荣誉是挺多的。台湾的剧场与舞台艺术也是通过卖票与当局补助相结合来维持的。当局主要扶持能够卖票演出的团体。台湾以前也是送票的。在 1970 年代开始实施售票制。当时的口号是衣服要用钱买，粮食要钱买，电影要卖票，为什么好听的音乐会用送票？在当局的推广下，老百姓的观念逐渐被改变，现在大家认为送票的演出是不值得看的。所以当局的扶持政策是，谁的演出票卖得多，给予扶持的力度就越大。台湾每年的音乐、美术、戏剧、传统艺术等的扶持经费是几个亿，有的团体给千万，有的给百万，有的给几十万，有的给几万。

地方文化部门也以此模式对当地的艺术与演出团体进行适当扶持。像云门舞集这样拥有百人以上的团体，每年扶持一千万，但是这个团体是世界级的演出团体，台湾的艺术团体走的是艺术道路。

### 二、台湾弦友：南音传承的不同经验

台湾的北部、中部、南部和东部都有南音馆阁，中部地区包括台中、彰化、鹿港、嘉义等。自古以来，鹿港与泉州蚶江隔海相望，商贸往来不断。鹿港的多数居民为泉州籍。泉州人通过鹿港逐渐向其他地区迁移。中部地区也是漳泉两地移民的分界线。浊水溪的南北为势力范围，往南是漳州籍为主，往北是泉州籍为主。因此，中部地区的南音馆阁也得以延续不绝。

（一）台中弦友谈南音资助传承

台中是近年来南音发展较快的地区，不仅老馆阁显示活力，而且新社团踊跃发展。台中"文资局"非常重视乡土文化，不仅台中教育大学等高校、社区大学、南音社团重视传承，而且南音弦友也自发自觉承担起传承的任务。在台当局与台中"文资局"资助传习的问题上，不同社团、不同弦友各有看法，代表了民间社团对资助传承的不同意见和态度，将影响南音传承的走向。

1. 蔡山昆：谈资助传习

访谈时间：2014 年 10 月 4 日。

访谈地点：台中清雅乐府。

台中清雅乐府，可以溯源至 1911 年由一群爱好南音的弦友组建的聚德斋，但它不属于南音馆阁。1953 年，才正式成立"清雅堂"，聘请林清河驻馆教学，门下弟子多达 60 人。1956 年，林淇堂、黄谅、林石长等人召集南音弦友重整"清雅堂"，并应邀到全省各地巡回表演。1960 年更名为"清雅乐府"。目前为台湾地区最活跃的老馆阁之一，每年也做秋祭，馆主黄珠玲及其丈夫蔡山昆共同传习。

（1）关于台当局资助传习

笔者录制清雅乐府秋祭现场（2014 年 11 月拍摄于台中清雅乐府）

早先清雅乐府也有申请当局资助，但是一些为当局做事的教授刻意刁难清雅乐府，所以索性就不需要申请资助，这样他们的活动自由，也不用受到任何的约束。他们这个社团每个入会者每个月交 500 元会费，一年6000 元。当有类似周年庆或春秋祭时，会员根据自己的情况自由捐赠。2013 年清雅乐府 60 周年庆时，有的社员出资 50000 元。

台湾南音社团的运作实际上是不一样的。清雅乐府的社员有权利参加任何演出，清雅不是看谁唱得好让谁参加，而是每个社员都能代表清雅乐府参加，无论他唱得好不好，无论他唱得完不完整。蔡山昆说南音本来就是一起玩，玩到自己绕不出来了就下台，而不是水平高的人才能玩。

笔者认为，部分南音弦友的想法是，如果只有技艺超群的人才能上台，那爱好者怎么办？一辈子无法上台。这样怎么能让初学者有表现的机会，怎么让初学者喜欢？尤其在这样喜欢表现的躁动时代。麦霸并不一定是歌唱得好，而是指喜欢唱的人，虽然可能经常唱歌跑调，可能五音不全。但是这种观点也有不足之处，如果每个人都唱不完整，那么这种南音就只能是玩玩，随便玩玩。没有法则，那么一个没有任何艺术追求的艺

术，怎么能让人喜欢？

（2）对当局资助创新的看法

他认为像陈美娥、王心心和江之翠，原来都是台当局资助的。王心心虽然平时也在做传承，但每一次演出都不让她所传承的人上台，而是从大陆找人来演出。台当局聘请的教授就说这哪里是培养台湾的传承人？所以当局就不再资助她了。陈美娥的汉唐乐府大致也是这样。所以王心心最近往金门去了。[①]

笔者以为，王心心的观念是从大陆的专业院团考虑的，她把南音当成一种脱离民间的纯粹艺术的基础与审美，所以得不到民间社团的支持。陈美娥也是把南音当成高雅的、不是一般百姓可以玩赏得来的艺术，虽然在文化推广方面做出了很大的贡献，但也一样没有民间的基础与一般民间社团的支持。而受到相关学者教授的民间化观念的影响，台当局也只好放弃了对他们的支持。

（3）对合和艺苑及其秋祭排门头的看法

他认为清雅乐府成就了吴素霞。吴素霞最初在南声社，后来与她老公到台中，加入清雅乐府。吴素霞到清雅乐府时虽然会南管戏，但是乐器还是不太懂，所以边教边学。因为她很聪明，一看就会，清雅乐府的老先生渐渐远离她。所以她自己在教学时，淡化了老先生们曾对她教学指导的事实。她在清雅乐府教学是拿薪水的。当时的理事长要求她教南管戏，她也教得很认真。当然，她父亲（南声社的吴再全）留给她很多资料，加上她很用功很聪明，淡化清雅乐府老先生的功劳，后来被老先生排挤，自己为了争一口气，就出去成立合和艺苑。他认为合和艺苑秋祭排门头的做法是有目的的，很多"乐不断声"的节目都是吴素霞在台北艺大的学生演出的，她这样做是为了申请台当局的资助，据说有一大笔钱的收入。但是这种排门头做法遭到了很多南音馆阁的反对，很多人因为这样所以拒绝参加。一般认为，南音本来是喜欢的人在一起玩，会什么唱什么，这样安排是为难人的。当然这与清雅乐府的理念不一致。合和艺苑则是入会交一笔

---

① 王心心与金门签订了 2015 至 2016 年的演出合约。

钱，然后每个月再交一笔钱。

笔者看来，吴素霞恢复南音排门头是文化修复的一种行为，她的艺术追求与学术界的修复传统目标一致，值得肯定。排门头是南音文化传统的一个重要环节，如果能够将这种文化传统坚持下去，那么南音文化的复苏就多了一道风景。

2. 朱永胜：拓展南音线上线下教学

朱永胜在上课（2014 年 10 月 6 日拍摄于台中朱永胜家）

笔者在台湾访学期间，经吕锤宽介绍，认识了台中的永盛乐府馆主朱永胜与台北闽南乐府的陈廷全。他们不仅熟悉台湾馆阁，与泉厦南音社团也经常往来，联系紧密。在他们带领陪同下，笔者顺利地深入闽台两地考察访谈，受到各地南音弦友的热情款待。

朱永胜，1961 年出生于台中市，在服兵役时启蒙于澎湖马公集庆堂南乐社吕文如老师（即文灿先），退伍后加入台中清水清雅乐府南管社，师从"文化部"文化资产局"南管戏曲类重要传统艺术保存者"、第一届台

中市表演艺术金艺奖得主吴素霞。后向陈廷全学习洞箫及嗳仔，向陈锦姬学习高甲戏，学习南音至今三十余年，擅长唱曲、琵琶、三弦。

台中市永盛乐府南音研究社成立于 2013 年 8 月 4 日，以南音研究、推广、薪传为成立宗旨。朱永胜社长同时于"台中市犁头店小区大学"开设南音研习班，并聘请台北市闽南乐府傅贞仪（傅妹妹）、陈廷全，组成三位一体的共同教学的教师群组。2015 年底。"台中市犁头店小区大学"南音研习班结束。2016 年 3 月 20 日，朱永胜成立南音教学中心，开设"永盛乐府台中班"和"彰化县美港西小区大学伸港班"两个面授班，这两班每次上课都会全程录像，连同老师示范影音，南音相关信息放于脸书的"永盛乐府南管教学中心群组"，方便学员复习、补课，或提问、讨论、答复等互动，以提升学习效果，并作为网络远距教学班学员学习之用。

永盛乐府成立后，除努力开班薪传外，更是积极地参加全台湾各馆阁每年例行的乐神孟府郎君春、秋祭暨南音整弦大会。

朱永胜说，南音工乂谱与西洋乐理不一样，有自成体系的记谱法和系统化的乐理，学南音用工乂谱更科学，不必借用简谱、五线谱的转化。他的教学从南音工乂谱入手，以此为基础进行唱念法和乐器技巧教学。在实际教学上，由于来学的爱好者，就是来唱曲的，他们对理论知识不感兴趣，许多学生来体验一次就被吓跑了，有些来一期就不来了，仅有个别真正想学下去的才能接受他的教学理念。他的教学理念是全台湾最为独特的，甚至在闽台两地也是独树一帜。笔者在闽台两地考察过程中，对于南音初学者，基本上以教唱为主，很少涉及南音工乂谱乐理知识，无论是哪个年龄段的教学，唱念是第一步，有条件的才夹用西洋乐理授课。将南音工乂谱学习作为南音初学者的入门启蒙课，只有朱永胜才这样做，有特色但对于没有音乐基础和南音基础的成年学生而言，不容易接受这种教学方法。所以他的学生流动性很强。

3. 傅妹妹：闽台南音生活

访谈时间：2014 年 10 月 7 日。

访谈地点：台中市朱永胜家。

　　傅妹妹，现名傅贞仪，出生于福建省泉州市。1977 年毕业于泉州第一中学，1978 年被古老音乐南音所吸引，开始进入泉州南音研究社学习，启蒙于林文淑社长、陈天波老师。1979 年，泉州南音乐团正式恢复成立，她作为第一个被南音研究社保送的团员，和著名曲唱家马香缎、苏诗咏、杨双英、黄淑英等人同事，先后跟随庄步联、庄金歪、苏彦芳、夏永西等学习南音。1985 年代表中国前往日本新宿世界艺术节演出。此后，曾参加泉州南音乐团访问香港南音会唱、菲律宾长和郎君社 100 周年大典，并赴北京、西安、重庆、上海等地进行艺术交流。在泉州南音乐团时被封为"金牌琵琶手"，且精通二弦、三弦、下四管小乐器和南音曲艺表演等，曾经饰演《王昭君》《雪梅教子》《郭华买胭脂》《陈三五娘》等曲艺中的重要角色。1987 年出版南音卡带《移步游赏》《月色》等套曲和散曲《三更鼓》，以及录制了《一路安然》。1996 年离职结婚嫁到台湾，丈夫江谟正也是台北闽南乐府的唱曲馆员，夫唱妇随，她在台湾继续从事南音专业。1997 年参加闽南乐府"盛世元音南管薪传音会"，担任琵琶、三弦、清唱等表演，受到观众好评。先后在宜兰、台北、桃园、台中、高雄、屏东等地的学校、馆阁担任教席传承南音。2014 年被朱永胜礼聘为永盛乐府的南音教师。

　　得知笔者从福建到台湾访学，傅妹妹回忆她当年在泉州南音乐团的往事：

　　我是"文革"后泉州南乐团重组时的第一批年轻人，与马香缎等一批老艺人同事。我从小生长在农村，父亲是拉板车的，母亲当保姆，家里穷。所以当年留在南音乐团时的工资是一百多元。王心心、李白燕比我晚两年进南乐团，属于下一批学校分配的唱员。1980 年代改嫁到台湾，遭遇了岁月的坎坷。我当过洗厕所的工人、洗碗工人等。一个人在屏东教授南音生活了十年。后来在陈廷全与朱永胜的帮助下，三年前（2011 年）重新回台北教授南音。想想当年在南音乐团工资低，而且演出虽然多，但是不如台湾好。现在时光变化，时代不同，泉州已经非常好，南音乐团也很不错。李白燕已经成为乐团团长，不仅衣食无忧，而且功成名就。而我比李

白燕还早，竟然沦落到孑然一身，无处居住，借居于闽南乐府。我大陆的父母已经双亡，因为自己混得这么差，所以也就不愿意回大陆认以前的朋友，也与大陆儿子无联络，命运真的是捉弄人。

2015 年，笔者邀请十几位台湾的南音弦友到福州玩，傅妹妹也是其中一员。笔者劝她无论在台湾过得怎样，还是回去看看自己的孩子。2015 年元宵节期间，我们到泉州后，她回去看儿子和朋友，终于了了一个心愿。

4. 陈枝财：南音社团传承与商业演出

访谈时间：2014 年 10 月 9 日。

访谈地点：台中市陈枝财家。

从左到右：笔者、陈枝财、朱永胜、李秀媚合影（2015 年拍摄于陈枝财家）

笔者在朱永胜家结识了陈枝财夫妇，他们家境颇富足，喜好南音与古董。他们是退休后才跟吴素霞学习南音的，因为非常勤奋，善于学习总结，到处交流，加上夫妻双修，进步神速，于 2004 年 11 月在台中市东区乐成宫（旱溪妈祖庙）创办了中瀛南乐社。后来扩展到台中市孔庙开设"南管曲艺研习班"。2009 年迄今，受聘担任台中市西屯区张廖家庙联合祭祖司乐。2010 年，又于南投县草屯镇中兴新村光辉里活动中心开办"光辉

南管研习班"迄今。他们夫妇非常热情好客，也非常健谈，是笔者在台中认识的好朋友，2015 年随团到福州来玩。他们有个孙子，当时两三周岁左右，经常带到朱永胜家听他们玩南音。

（1）南音社团理事长的经济负担

吃饭期间，陈枝财聊起了他们已经在台中乐成宫的十多年教授南音。最初，陈枝财夫妇每周三天在乐成宫演奏，曾经有印尼人将他们当成流浪艺人，还将钱压在书架下。后来民众渐渐知道这里有教授南音，就有人来学，而他们的南音上课是开放式的，当有日本、菲律宾等各地的游客到乐成宫玩时，都可以到里面听课。中瀛南乐社的成员渐渐稳定在 20 人左右。

他说每个成员每年交 1000 元作为入社的会费。现在也组织商业演出，但此前的商业演出都有请外援，赚的钱都被外援分掉。这次就没打算请外援了，因为成员讨论参加演出的人每人分 500 元，剩下的钱 18 号去台南演出作为两辆车的补贴和包红包，一辆补贴 2500 元。

陈枝财他们传授南音的目的在于推广南音，并不是赚钱，因为他家本来就很有钱。而南音社团之间的来往，尤其参加春秋祭，都要花费一笔钱，做东的贴得多。他说，2013 年 6 月，闽南乐府做春祭花了 50 万新台币，理事长就贴了 25 万。每次出境演出，如果是 5 个人，按每个人 3 万算，也要 15 万。所以闽南乐府经常出国交流，每次的钱都要由理事出，而出境的成员又争着去。其实越是成名的南音馆阁，越是花钱多，担任理事长或理事出的钱就越多。所以，从某种意义来看，南音馆阁确实是有钱人娱乐的艺术。

（2）朱永胜的亏本传习

朱永胜教授南音，因为他最初只会唱曲，不擅长乐器，所以担心有人来踢馆，就以每月 6000 元聘请陈廷全和傅妹妹。朱永胜父母土地多，他卖了 2 分 6 的田地，所以储蓄了很多钱。虽然他的南音教学每月收学生 1000 千元新台币，但由于报名的人数不多，基本是亏本运营。

5. 王建静：高甲戏与南音社团

访谈时间：2014 年 11 月 14 日。

访谈地点：台中市后里王建静家。

王建静，陈廷全的亲戚，住在台中后里，在家组织清华乐府南音社团，平时弦友过来娱乐，看谱不背谱演唱演奏，大家可以看简谱。

（1）父辈的高甲戏剧团往事

王建静原来是高甲戏师傅王万福的儿子。王万福的兄长王包，是戏班班主。王万福从小在七子班学戏，后来王包买了一个七脚戏班，在原有七子班的基础上，吸收京剧的剧目与音乐，增加武戏，吸收京剧的锣鼓武场与文场，成为南唱北打、南北交加的高甲戏。唱腔依然是南音系统，吸收了京剧的乐器与锣鼓经。突破了原来七脚戏仅演生旦戏的传统，加入了大量的武戏，渐渐覆盖了七脚戏。后来日据时期，日本人禁止中国传统文化艺术。因为王万福父亲是汉学教师，担心中国传统文化失传，加上历代重视私塾儒教传统，向邻村秀才学习汉学。同时，因他的戏班戏演得好，获得了台中乡绅的支持，为他们在日据时期争取获得演戏的权利。台中乡绅的理由是老百姓爱看这家演的戏，必须留下这么一个戏班演戏，而且演戏又与政治无关。所以当时日本只批准该戏班演戏。在日本实施家家户户不许有多余钱财的政策时，老百姓没钱请戏班，虽然有演出的权利，但是没人请演戏，他们的戏班也就没落了。光复后，陈廷全的爷爷办起了新锦珠高甲戏剧团，王万福也应邀到戏班教授，陈廷全母亲就是向王老爷子学的高甲戏。光复后，百废待兴，到处办起了子弟班，子弟班是融曲馆、戏馆和武馆于一体的，因为很多酬神活动要演戏，一演就是十天半个月，当时也没什么娱乐，所以高甲戏极为兴旺，到处有人办班。王万福回家也办起了子弟班，到处教授高甲戏。所以后里就有了这么一个高甲戏训练基地。

（2）清华乐府南音社团

王建静从小到大听南音与看南音戏长大，所以在他34岁时，父亲已经80多岁了。他经父亲的启蒙，然后到鹿港找王昆山与施鲁学习南音。后来他当上了台中县议员，县长机要秘书。5年前退休，退休前就已经在家里策划玩南音的事情。2008年5月3日，他召集了8个朋友一起学习南音，由他亲自教。2011年首次带领大家，临时以清华乐府的名字，应一个学校

邀请去演出。到台中女子监狱义务演出后，获得社会认可，队员也很高兴，2011 年正式成立了清华乐府。这是一个免入会费、免学费，大家有空自愿自发的社团，共有二十多人，稳定的人数在 20 以内。他们也不接受当局的扶持，也不参加社团间的交流演出。这是第一家这样组织方式的新馆阁。

清华乐府题字（2014 年 11 月 14 日拍摄于台中后里）

（二）鹿港弦友谈南音传承与教学活动

台湾学者有个共识：鹿港雅正斋是台湾现存最早的南音馆阁。鹿港原是台湾南音活动最为活跃的地方，雅正斋、聚英社、遏云斋、崇正声、大雅斋五大馆阁诉说着鹿港小镇的南音鼎盛情况。现崇正声与大雅斋已经成为历史，雅正斋也衰落。近几年，聚英社与遏云斋发展较好。

1. 黄承祧：眼到、心到、手到、口到

访谈时间：2014 年 11 月 2 日。

访谈地点：鹿港黄承祧家。

黄承祧（1934～2017），外号"祧先"，是台湾南音代表性传承人，南音项目"传统表演艺术保存者"获得者，也是南音乐器制作者。

（1）鹿港南音活动

黄承祧出生于 1934 年，他说鹿港是南音进入台湾的第一站。他有很多记忆想不起来。讲到南音戏，他好像不太愿意谈，毕竟戏子与南音是不一样的。他说早先南音传到鹿港，是泉州人在船上演奏引起了鹿港居民的注意。鹿港也是泉州移民比较多的地方。他的口音是泉州口音。他说，读书采用的就是南音的白读。鹿港的有钱人家就邀请船上的南音人到岸上教他们，后来又从泉州请了老师到鹿港教。因为南音是有钱人家闲着玩的艺

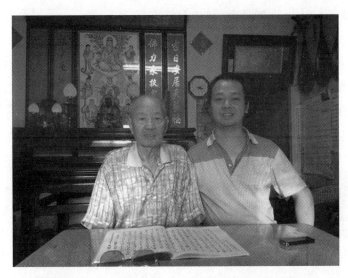

黄承祧与笔者（2014 年 11 月 2 日拍摄于鹿港黄承祧家）

术，鹿港又是清代与大陆贸易繁盛的港口，商人云集，南音很快在鹿港兴盛起来。随后，又由鹿港人传到台湾南部与北部。他家旁边有个文武庙，是鹿港的一个私塾旧址。他父亲从小脚有残疾，送去读书识字，能够谋生。后来被聘到员林当三家店的账房。他父亲也喜欢南音，从鹿港聘请馆先生在员林办了一个班，当时只有男人学，女人是不能学的。台湾光复后就自由了，所以才有女人学。员林班大约办了 3 年，他到鹿港参军。当时刚光复，国民党每个连队都缺人，所以就地征兵。父亲让他去吃兵饭。他当了六个月的空军无线电兵，后来连队要转到其他地方，他喜欢南音，就留在鹿港。他从十几岁时就开始边学南音边教学。当时鹿港南音比较兴盛，龙山寺是台湾各地弦管高手聚会的地方。南音最盛的时候，每个晚上都玩到凌晨 3 点多。每天早早就有人在那里玩和交流。那时他很年轻，手脚勤快，经常帮忙倒茶，收拾卫生，很让长辈喜欢。在长辈们的指导下，水平不断提升。当时要有北部弦管人到南部来，会事先打电话说要来玩南音，实际上是大家一起切磋技艺。但并不是什么人都可以与高手玩的。一次，有位水平比较差的弦友说希望玩《走马》，有位老先生刚刚听过他拉二弦的水平，表情极为不屑地说："玩《走驴》还差不多。"当时的南音弦

友是技艺水平相当才会聚在一起玩的。

（2）南音初学者传统教学法

黄承祧先生在彰化县南北管戏曲馆甲班传习南音时，以口传心授的方式，教授南音初学者入门，要求学生做到眼到、心到、手到、口到。他以五空管《北相思·我为汝》为例，边演示边介绍他的传统教学法。首先，教师带读曲词，学生标注读音，标注清楚了才进行念琵琶指法的教学内容。这时，学员不用操乐器，只需要空手模仿教师的动作比划。学生都有曲词曲谱，眼睛看着曲谱跟着教师的琵琶指法，手按照指法比划，口念琵琶指法，边模仿边认识琵琶指法。等学员会念指法了，再根据念琵琶指法的曲韵和节奏念曲词。弹琵琶的老师也要跟着一起演奏，带着学生边跟示范边念。学员曲韵曲词念准了，琵琶指法也掌握了。一年级初学者教会了，到二年级、三年级，学生就基本能看懂琵琶指法，并掌握点、挑、点挑甲指法的念法。教师要检查学生掌握的情况，学生通过模仿学习掌握了简单的曲目，也会对教师产生信任。教师一定要能让学生信任。按照初学者一周念一次，只需要三周，他们就可以一边眼睛看指法，一边用手比划。对于初学者，只需要挑选比较简单的，比较短的曲子，一般从曲簿中选用一二拍的曲子。只要按照这个教学原理，也不怕长的曲子。教学生会唱比较容易，就是背比较慢。当不用再念指法时，就可以唱曲词了。初学者练习时，需要边比划指法边念曲词，程度比较深的学生，就可以直接按照指法曲韵念曲词。黄承祧说，他现在都教20多岁的女学生，其中有一个女学生住在台北，她非常喜欢南音，哪里有南音活动，都会去参加，台上有人唱，她就在台下跟着比划。若要她上台表演，她说不会，因为当时只学比划，没学乐器。点、挑、轮指、落指等指法她都懂，都能念得出来。黄承祧跟她讲肯定没问题，后来她回鹿港都会到几个馆头去玩，所以可以登台合乐。

笔者在黄承祧家访谈时，恰好遇到汾雅斋馆主两人来找"祧先"学习拉二弦。

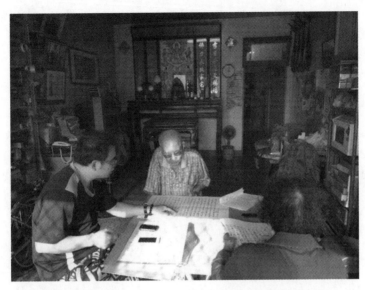

黄承桃在教学（2014 年 11 月 2 日拍摄于鹿港黄承桃家）

### 2．遏云斋：鹿港歌馆转曲馆

访谈时间：2014 年 11 月 9 日。

访谈地点：鹿港遏云斋。

笔者再次赴鹿港，与遏云斋的社长尤能东约好拜访。遏云斋是鹿港近年来比较活跃的馆阁，尤能东社长系从军队转业的。他让我在菜市场旧妈祖庙后面的保安宫等他。我沿路问行人，找到了保安宫。他去接郭应护老先生过来，然后带我到保安宫附近的一处民房，那是遏云斋的活动场所。遏云斋平时周二与周五晚上活动。郭应护出生于 1928 年，今年 86 岁。

### （1）郭应护幼时南音学习记忆

郭应护说，当他还是小孩子时，这里是渔村，大陆经常有船过来鹿港做生意，船可以开到现在的邮局，玩南音。鹿港靠海，居民讨海为生。平常闲暇时，玩南音的人比较多，一般有六七十个，渔民讨海回来就"qi 南管"。他们祖上也是从大陆过来的。遏云斋后面有一间忠义庙，拜关帝的。早先南音就在关帝庙里活动。他小时候就在庙里学，十多岁时妆阁阵头，学过七脚戏，演过《昭君和番》，两个小番，他妆成小姐。当时只要有好

郭应护与笔者（2014 年 11 月 9 日拍摄于鹿港遏云斋）

事，鹿港人就举行南音活动。

遏云斋原来是鹿港歌馆，后来改为曲馆。

当问及遏云斋的传承现状时，尤先生立刻找出五本教材，以及老一些的教材。他说平时只有 8 人左右常在这里活动，不常活动的有 20 人左右。他 38 岁从军队退休，42 岁开始学习南音，至今已经学了十几年，六年前开始到南北管戏曲馆当郭应护先生的助教，开始编写教材，自己会唱的有 50 多支曲。尤社长也是一位用心的南音人。

（三）嘉义县弦友谈南音传习

经过事先约定，陈廷全先生陪笔者去嘉义集斌社南音社团，因前一晚他们兄妹玩得比较迟，上午起得晚，打乱今天的计划。直至下午四点半才到达彰化，然后拿好琵琶搭车去云林县北港集斌社，抵达时已经是晚上八点半了。许泽猛接我们到北港集斌社弦友活动的地方。那是一个宫庙，郎君爷也供奉在里面。

1. 许泽猛：学长授课制

访谈时间：2014 年 11 月 10 日。

访谈地点：嘉义许泽猛家。

与许泽猛交谈才知道叶盛祈和黄崇荣两位都是武师，他们开武馆。他说北港大部分是泉州移民，他们都尚武，这里传统的武馆很多。以前的集斌社中南音人很受尊敬，一是他们有钱，二是有些南音人也是武师。这也是台湾常有的现象。据陈廷全介绍，北港集斌社最初是歌馆，后来他们高甲戏家班来演出，教歌馆的人唱南音，南音深受欢迎，才改为曲馆。每年三月乡亲请曲馆的人去唱南音。

后来这个馆渐渐衰落了。他们聘请蔡青源来授课，重新恢复。现在有15位弦友，维持原来的免费授课模式。采用学长授课制，即师兄教师弟师妹。他们的教材都是自行复印装订成册的，没有使用相同的版本。

云林县北港集斌社访谈场景（2014 年 11 月 10 日拍摄于集斌社）

他们也没有申请当局的资助。蔡青源在嘉义有申请当局的资助，据说有三位学生。汾雅斋是从集斌社分出去的新南音社团，也申请了当局的资助，开班授徒。北港的旧名叫笨港，因为大家不喜欢"笨"，所以改名为现在的"北港"。但是民众口头还是习惯于笨港的旧称。他们说北港妈祖是湄洲妈祖金身，原来湄洲妈祖有三尊，后来一尊移民带过来台湾，另两

尊在"文革"期间被烧了。

2. 蔡青源：南音唱法有固定法

访谈时间：2014年11月15日。

访谈地点：嘉义市史迹资料馆。

蔡青源（1939～　），是凤声阁的领头人。见到他后，我才知道凤声阁原先是木材老板组成的馆阁，早在1964年以前因嘉义地区林业的没落而消失，4年前蔡青源重新恢复馆阁活动，在家里授徒传艺，每周一、二、三、四活动。下面是蔡青源口述。

笔者访谈蔡青源（2014年11月15日拍摄于嘉义市）

（1）南音学习经历与教学

我有个女儿，后来去美国嫁人生子，家中无人，我就搬到这里来。今年在嘉义市"文化局"支持下，将培训班放在文化局给的空间。一期一般有十几个学生，一个星期上一次课，每次上3小时。2013年5月开始至2014年10月，5个月算一期。现在传承要靠政府。我小时候因为喜欢看高甲戏，所以才喜欢学南音。我19岁学南音，第一个师承是吴彦点，他是早期的南音大仙；第二个师承是刘鸿沟。当时在嘉义，向吴彦点学南音，吴

彦点教我教得很吃惊。

我一开始不是跟吴彦点学的，而是跟同一师门的师兄弟学《八展舞》（即《八面》）和《出庭前》。当时我在他那里做师傅，做头手。他在那里练习，我自己慢慢学起来。后来他叫我去拜吴彦点先生为师。我就拿了红包去拜了吴为师。他问："你要学什么？"我说："《因为欢喜》。"因为那是七撩曲。他说："那足难学的。"我说："不要紧。"他五工（即五天）写了一支曲给我。一工念一遍，二工念两遍，第四工我把谱子盖起来，没看谱跟他合。他惊呆了，觉得哪有这种人。以前很少有人一开始就学指谱，一般都是老师抄一曲，学生学一曲。他就把曲簿给我，说你自己去抄。他说你学这么快，自己去抄。我年轻时记忆特别好，一支四十分钟的曲子，我学下来都没有超过三工。那时候有兴趣，又是少年家，学了很多曲，学了很多指谱。

我到很多地方教学，如东部的台东、中部的清水。在北艺大、淡水初中也有授课。

（2）高甲戏与南音的差异

以前在嘉义躲飞机轰炸的那段时间，哪里有演戏，我就去哪里看，足爱看戏。那时候台湾已经没有七脚戏，只有高甲戏。高甲戏是南管北管交加，用大鼓吹，而七脚戏用压脚鼓。那时高甲戏没用压脚鼓，用琵琶、嗳仔、壳仔弦，不是二弦，有笛子、洞箫、大吹。唱是南音，武场是北管。都是地方庙宇聘请去演，演《陈三五娘》和《雪梅教子》等。我十多岁喜欢看戏，看了很多，但都忘记了。那时候戏班在一个地方只演几天，就跑其他地方去演了。以往台湾歌仔戏比较随意，高甲戏的脚步手路与一般歌仔戏不一样，不能随便，不能黑白讲。南音与高甲戏唱腔是不一样的。会教高甲戏的不会唱南音，南音先生教他时，语言腔口不一样。但戏曲演员也不管，就这样用。教高甲戏唱腔的不是南音先生，而是教戏先生。教戏先生编曲调，与南音差不多。但南音的唱法是有固定的，根据琵琶指法的规律。

（3）南音传承的紧迫性

　　以前写书的是我第二任老师刘鸿沟，书写得很好，指法、二弦标注得清清楚楚，但学曲很难。以前先生都不会把资料给你。你的谱一直弹，一直念。现在资料很多，不知道为什么变成这样子，不知道谱怎么念。现在这个谱，南音叫做骨，骨就是谱。现在我教这么大的班，这个谱和那个谱怎么运用，单单教这个，真要听得很清楚，实际上也很困难，就是我一星期也教不出什么。最早五十几个人一起学，我只有自己录音。后来北艺大请我去教学时，从一年级到四年级，只要我上课，他们就录像，他们录了四年。我向他们要，他们才给我。他们拿去研究，但要征得我的同意。他们帮我录的，要说起来，版权是我的，但没有出版。我一步一个脚印，他们说要升级，要做什么，叫我去。我说，以后这些少年需要什么，我给他们就是，只要他们愿意继承，我的心愿是这样。我刚才讲了，我的年龄已经很大了，75 岁了还能教几年？你们二三十岁还可以教很多年。我的时间已经不够了，你们的时间还很长。你们如果不快点学，你们还能学多少？如果你不认真学，下次你没办法接受我指导的东西。我录制的都是大套的指，那些都是七撩、三撩的曲子。散曲，你一个版本，他一个版本，不好统一，所以大家切磋都是以指为主。

　　蔡清源是台湾年龄较大、艺术最精湛的南音先生之一，他师承的吴彦点是泉州人，所以也是泉州法。他自幼从梨园戏、高甲戏中熟悉南音曲调，所以一学南音就很容易上手。他对自己的资质很自豪。有很多南音先生确实像他一样，具有较高的天赋。他从指套学起，有独特的记忆能力。他对南音与高甲戏音乐的区别有主观的认识。他深深感受到南音传承所遭遇的困境。以前南音先生不轻易把资料给学生，担心自己本事被学生学会、学走。现在不仅把资料给学生，还要通过录音、录像教学生，只希望学生尽快把自己的本事学走。真是时空变换，南音传承环境也不同，教学与学习南音的人、事和思想也发生了巨大变化。

　　**三、南音耆老：忆先贤演唱与传承**
　　2015 年新年，我还在台湾师大访学时，吕锤宽教授邀请我参加他主持

的"台湾南管耆老座谈会",该座谈会由"许常惠中华艺术基金会"和台湾师范大学民族音乐研究所共同主办,具体事务由台湾师范大学音乐学院操办。因我的入台证只到3月,所以回到大陆后,再次向博士导师王耀华教授说明这件事,刚好那段时间他也准备参加曾永义主持的"第六届台湾韵文学术研讨会"。我和导师同行入台。这次座谈会是吕锤宽教授2011年在泉州师范学院"泉州南音耆老座谈会""厦门南音耆老座谈会"的延续。虽然全程由吕教授问询,但参加此次座谈会的南音耆老年纪都在60岁以上,都是台湾当下最为重要的南音先生,他们的口述资料有助于了解当时闽台南音历史的相关资料,也可以从中得到启示。

访谈时间:2015年5月23日下午。

访谈地点:台湾师范大学民族音乐研究所会议室。

参加座谈的人有陈瑞柳、林新南、张柏仲、陈嫌朱、叶圭安、陈廷全等南音耆老,以及自发而来的南音弦友与台湾师范大学师生。吕锤宽教授亲自主持,南音耆老们全程用闽南话讲述。

(一)陈瑞柳:同乡组织——闽南乐府

吕锤宽:陈瑞柳是台北闽南乐府的馆员,他应该是目前台湾南管界最资深的弦管人。我也是最近几年一直到福建调查,才知道南安诗山的南管非常兴盛,目前,好几十个乡村都有南管团体。过去我有观点认为台湾保存的南管最传统,最古典。就用泉州南音乐团与厦门南乐团的事例来概括说,啊!他们是曲艺化了。其实不然,实际上就那两个城市的馆阁。泉州所属的八个县市我都跑遍了,农村还相当多保存着古典和典雅的南管。这也是我们今天耆老座谈的一个目的,希望通过耆老们谈论1970年代到1980年代南管馆阁的家属、南管排场、唱念顿挫,等等,来作为21世纪台湾南管保存与推广的重要依据,不是参考。你到那边会发现大量南管社团很少那样子做,为什么你看到的城市社团是这样子的,就好像不知道南声社、雅正斋的人接受南管资讯都是在台北,台北就那几个馆。偶尔看到的是那几个表演团体的壮观表演。看到的南管在头脑里打个问号,南管是这样子的吗?所以在台湾收到的福建的南管资讯都来自泉州、厦门这两个

专业团体的，而其他大的南管文化圈并不是这样子的。唱得顿挫非常足的，不知大家有没有听过黄根柏先生的演唱，黄根柏老先生唱的就是这样顿挫的。南安诗山的南管非常兴盛，（转向陈瑞柳先生说，我这下子说的是诗山。）陈瑞柳先生的故乡是诗山，所以首先要请陈先生说说他小时候在南安诗山过去的一些南管事情。

陈瑞柳：大家好！我是福建南安人。我在童年的时候，有学过南管，1946 年到台湾来，看到台湾南管社团很多，所以我认识了很多各地的弦管老师、弦友，据我所知，台湾各地，包括金门、马祖，有六十多个社团。东南亚也有很多南管社团，因为华侨以闽南人为多。菲律宾、印尼、马来西亚、新加坡都有很多南管社团，一下新加坡机场，用我们闽南话就可以沟通。他们华侨把南管当作家乡音乐。

吕锤宽：你讲讲囝仔时候家乡的南管情况。

陈瑞柳：家乡各个乡镇到处都有南管，可以听到南管的声音。今天能参加这个座谈会很高兴，谢谢。

吕锤宽：他擅长箫弦，即洞箫和二弦。他到台湾后，因为他的知识背景，台北闽南乐府的文案都是他负责的。现在请你讲讲 1949 年以前，你家乡南管活动情形，那个资料对我们来说更珍贵。

陈瑞柳：家乡以前有很多南音活动，有排场。我来台湾六十多年，很多小时候的事情都忘了，两岸通航二十多年，我也回到家乡去，农村都变了很多，所以家乡的事情记不清楚了。

吕锤宽：这是我们的问题，搞学术研究，常常问人家四五十年前的事情，我也常常反省自己，一年前的事情常常忘光光。不过，学南管的人很聪明的。张鸿明先生讲他六岁的事情，好像在讲他手里的掌纹一样。当然我会怀疑，但不是，他说三次三次都一样，不会混淆。可见他记忆是那么的深刻。第二个问题请你谈闽南乐府的事情。

陈瑞柳：闽南乐府成立于 1954 年，那时候大陆过来很多会南管的同乡，还有台湾会南管的人，大家合作起来，成立了闽南乐府。1961 年 5 月 15 日成立的，那个时候有两百多位会员。成立后，台北闽南乐府经常到东

南亚去交流，大陆开放后，也到过大陆各地区交流。

吕锤宽：比较出名的？

陈瑞柳：我认识的名师、弦友有 166 位，这些人都去当先贤了。最近一年来，又有十几个，都是南管的高手。从我到台湾，包括中南部有六十几个社团，我都去过了。

吕锤宽教授希望陈瑞柳先生谈他小时候在家乡所听所见的南音记忆，以此来了解 1949 年以前南安的南音活动情形。但陈瑞柳先生年龄太大，而且耳背很厉害。他最后记不起小时候的事。还希望透过他的口述，来介绍一些有名的南管先生，比如欧阳泰等弦管人的艺术情形。但可能年龄大耳背的原因，他的回答文不对题，使得吕教授不得不中止对他的访谈。

（二）林新南：父亲林红的南音往事

吕锤宽：我想整理出一个说法，19 世纪末到 20 世纪初台湾有名的弦管家林红先生，南管界称他为红先。他的公子本身也是唱曲唱得非常好的曲脚，现在八十多岁了，但他的声音也足响亮的。今天南管耆老座谈会很难得，有四位弦管家，他们的后代还继续学南管。第一位是林红的后代。第二位是潘荣枝先生的后代，我很早以前知道潘荣枝先生，对他特别有印象，我的老师黄根柏先生，南管界知道的人比较多，但潘荣枝先生可能知道的人比较少。我 1978 年、1979 年到鹿港学的时候，黄根柏先生常常讲潘荣枝先生的事情，我也才知道潘荣枝先生是个了不起的弦管家。他有两个表现：第一个是技艺本身，第二个是他的腹内，腹内最后的表现是抄谱，所以他的曲谱非常多。第三位是张古树先生的后代张柏仲先生，他现在是台南南声社的馆先生，他自幼就沉浸在南管音乐的氛围之中。张古树先生，现在弦管界比较少了解。比较了解的是南声社的馆先生吴道宏先生。张柏仲的爸爸张古树先生跟吴道宏先生是同一个辈分的。我是通过研究才知道张古树的腹内很厉害，你没有听过柏先，也会知道他的箫弦艺术，对不对？四位弦管家的后代还在从事南管。另外，吴道宏先生应该说是当代台湾南管发展的关键人物。他培养出几个南声社优秀的学生，他的儿子因为种种缘故不学了。我们很庆幸吴道宏先生有个得意的女弟子陈嬿

朱女士。我也请陈嬫朱女上来谈吴道宏先生的艺术、教学。

今天请大家来主要谈传统馆阁的南管活动情形、教学，这是今天的主轴。四个弦管家，其次是曾省先生，以及刚才提到的黄根柏先生。叶圭安先生对南管音乐教育很有经验，一直在追求技艺，1970 年代、1980 年代，他跟曾省先生交往密切，是曾省先生的学生，还有他跟黄根柏先生也有交往，请他来谈这两位先生的技艺。

今天台湾的南管活动由于在馆阁里面沉寂，地方政府在举办一些推广传习活动，在这种情形下，南管音乐和南管戏曲、高甲戏界限是模糊的，当然从展演的角度可以知道，这是南管戏，这是高甲戏，这是南管音乐，但是从唱腔的角度来说，界限是模糊的。所以特别请陈廷全先生来谈谈，他本身是南管人，是闽南乐府的馆员，洞箫相当的出色，更重要的是他母亲那边，各位学戏剧史的会知道王包、泉郡锦上花，他外公那边的，所以他对南管戏、高甲戏如数家珍。今天特别请他来谈谈泉郡锦上花过去的种种。

今天请来弦管界的宿儒，旁边虽然比较年轻，但他们受业于南管的时间比较长。他们的知识中这部分的绝学可能比书里的还丰富。这里举一个例子参照。我最近到厦门调查，遇到八十多岁的弦友，我想那腹内足深，实际上并非这样，他是六十多岁退休才开始学的。但是他（陈廷全）出世的时候就是在戏棚里长大的。他（叶圭安）是七八岁跟他爸爸学的。虽然他现在才六十多岁，但他的南管经验已经五十多年了。刚才提到七八十岁的弦友，他其实是 1997 年才学的。刚才提到了在座各位的南管背景，现在请你（林新南）先来讲，讲你爸爸以前的事。

林新南：其实我唱的比说的好，辞不达意。以前南管的老师都是很穷的。过去翰林院的南管曲词很好，后来慢慢地流向了民间。现在台湾唱曲的韵味，跟泉州和厦门是有隔阂的。像在我家里，那时候差不多有二十个人天天来 ti 南管。（吕：大约哪一年）当时还是日据时代，1940 年左右，延平北路有一家拾记茶行，白天师傅做茶，晚上 ti 南管。听我父亲说，那时候日本警察来查，因为藏在叠茶的茶盖下，才没有被抓去。以前做茶，

装茶的瓮非常大。到光复以后，蒋介石过身（去世），社会局都有发文件，在延平区、大同区（还没到西门町）行奏南管。那时候也不简单，用大支（粗大）的竹竿顶着篷盖，很好看。不像现在很简单。以前馆阁都可以随意 ti，但现在有政府补助，就有私密性。以前南管教学都是口传，老师讲，学生记。现在年轻人玩南管，实在很好命（即条件好的意思）。以前年轻人只能帮泡茶，老师的洞箫是不能摸的。现在应该没有山头主义。（言外之意：以前山头主义很严重）不过，每个社团都有它的方式什么的，多少有一点私密。以前在台北圆山也有一馆。

吕锤宽：你讲讲你父亲怎么教你的，你怎么学的。

林新南：我小学毕业时候 13 岁，上台北二中，半年后，改成功中学。那时候我父亲说："读书人学什么南管？"（他父亲不让他学。）我只是听，听得比较多。唱的韵势不好什么的我听得懂。现在如果卡拉 OK 唱，我就不行，我唱南管的习惯，一开口就那么高，不一样。（因为他的演唱属于传统男声唱法，与女声同腔，高八度演唱。现在卡拉 OK 演唱，男声演唱比女声低八度。）现在像台南南声社，每一位都是老师，都唱得很好。

以前我父亲教学生时，先念词，念熟，再练唱。如果有一班学生，先让他们唱唱看，声音不好的，就建议他学琵琶或学箫。如果唱得不错的话，让他们先学唱。如果不会唱的话，乐器都好，也是无法圆满的。现在像外国的朋友也都会唱。（他指的是沙鹿合和艺苑一位馆员是德国人，他唱得很不错。）那时，我都是听他们唱。晚上曲脚（唱曲的弦友）来家里唱，家里有煮咸粥、米粉汤等夜宵。像华声社的乌狗先（即吴昆仁）、江月云夫妇经常来 ti。江月云是我父亲的第一个启蒙学生，她说我这个师兄（即吴昆仁），被他听了，他就要收到袋子里。（吴昆仁非常聪明，他擅长观察别人的演唱演奏，从中吸收学习特殊技巧与艺术，所以那些拥有南音特殊技术的先生一般不在他面前展示，担心被偷学走。）我也曾到新加坡。以前曲脚以艺旦为多，台北和鸣南管社团陈梅，是台北第一位学南管的良家女子。艺旦有心爱、雪卿、宝贵（阔头先的女儿）等。宝贵的声音很沙哑很低沉，她擅长唱【寡北】。以前中山阁有艺旦间，艺旦如果唱得好，

就是不漂亮也很出名。我有一张木板雕刻的曲目牌子，只写曲名，没有标明价格，唱不一样的曲不一样的价格，七撩拍的曲，比较难一点的曲价格高一点。我以前不喜欢南管，像学术界吕教授很平和，不像有些人大嘴巴。（意思是很多人会乱说闲话，所以他不喜欢南管。）潘先生的阿公潘讯，留一点胡须，（吕：你认识他?）我有去给他剃头。蔡添木先生是紫弦堂的箫脚，菲律宾弦友（即吕宋客，一块钱兑40块台币）过来都要找添木先吹箫，但他的二弦并不好。像圭安的弦箫就特别好。我都是用听的，没有正式学。新加坡湘灵南乐社，无论玩南管还是京剧，多少都要用钱。像我到新加坡，他们二弦的丝线没了，就打电话来说："哎，新南先，弦仔线没了。"（意思是他要免费提供弦仔线）新加坡不像我们这么严格，他们还可以看谱。我们台湾上台要看谱，就不及格了。我没学过琵琶，看谱多少会行。研究南管的教授，多少要会弹，会唱，像我们吕教授他也会弹《风落梧桐》。（这是台湾学术研究的一种具有双重音乐能力的具象化现象，也是南管局内人对研究南音的学者的一种基本要求。他们认为只有会弹会唱的学者才是真正研究南音的学者。）

吕锤宽：讲你父亲教学。

林新南：我父亲其实不叫林红，他叫林潘塘。他是福建（同安）人，厦门派的，小时候请老师到家里来教学。我听说他以前开卖瓜子、花生等地小杂货店。因为曲脚每次来 ti 南管，就抓点什么东西供他们消遣，渐渐的生意维持不下，店被吃倒了。后来学做琵琶。总的一句，以前的南管人很辛苦。不过因为喜欢（南管），如果有年轻人要来（找他）学，他很欢迎，不要钱，免费教。

吕锤宽：谈谈你阿公?

林新南：我爷爷惠安人，在淡水河边上值班，商船有东西上岸，都要请他登记。说起来很惭愧，我父亲喜欢玩，不过教南管很严格。他的聚贤堂比较穷，不像万华聚英社，比较有钱，学员会包茶给师傅。惠安同乡都是做皮革、棺材店的。（惠安同乡在台湾多数从事手工业、做小生意，比较穷苦。）现在学南管的环境很好。

（三）潘润梅：父亲潘荣枝的南音人生

吕锤宽：潘润梅是台北商专的教授，北艺大成立传统音乐系时曾请他去教洞箫，他是南管界比较难得的人才。他爷爷潘讯有抄了很多曲簿，润梅本人是大学教书的学者，从小学弦管，不像有些人，父亲学弦管，自己从小不学弦管。我在泉州调查也发现这样的例子，说学南管是不务正业。这些都是负面说法，实际上不是这样子的。这些负面说法造成人家没接触南管就有看法了。

下面请潘先生讲他父亲潘荣枝。荣枝先是 19 世纪末到 20 世纪初非常有名的弦管家，可惜他英年早逝，很多人可能不知道他。我是因为黄根柏先生一直说潘先生艺术多好多好的关系（才知道他）。现请潘先生来说说他爸爸的艺术以及他从小学南管的见闻。

潘润梅：感谢吕教授。我讲我父亲 ti 南管之前，先说一些我阿公的事情。我阿公叫潘讯，日据时代与皇民化不久的时候，是台北聚贤堂的馆主。我家以前是聚贤堂馆址，在重庆北路 285 号。那时候我都知道，新南兄父亲林红先也是我的老师，也是常常去我家 ti，一个吴彤伯、吴添伯、一个小 tu、大 tu，添木先的父亲，还有做刑事的刘寿全先生，我阿公还教过大陆来的集法、马法。我奶奶没了（去世）以后，我阿公每天晚上都在 ti 南管，我晚上总是听《走马》《归巢》。有才伯常常到市口挑鼎来卖，闲下就来 ti，吴彤伯相命结束也去 ti，白天和晚上都有 ti。日本时代空袭时候，只有吃米粉或者番薯汤，大家都躲在那里 ti，越空袭越 ti。我阿公做人很好，什么人都能和睦相处。有的弦友听说某人来了，赶紧躲开，会有王不见王的感觉。我阿公跟谁都合得来，喜欢和南管人在一起。他开理发店，四十几岁脚就翘起来（不工作），整日去 ti 南管，一直到七十二三岁才没去（去世）。

我父亲叫潘荣枝，人称荣枝先，跟我三兄弟无缘。我大哥也只是跟他见过三四次面，我也跟他见过两三次面。我 1941 年出生，九岁开始学南管，红先来传授南管，红先长我 50 岁，红先与我好像父子关系，足疼（非常疼爱）我，有一块糖、饼都给我吃，再说下去新南兄会生气。他传授我

《记当初》（山伯英台）《荼蘼架》《为伊割吊》，我阿公听红先教我，就很高兴说："这南管有接棒的人。"我父亲与我兄弟的缘分很薄，很少见面。他二十多岁就去教南管，我老师说我父亲夭寿（即非常）巧。听乌狗先（吴昆仁）说，本来我阿公不爱我父亲学南管，我阿公在楼上弹琵琶，我父亲在楼下就抄下来，拿给我阿公看，说："你刚才弹的是不是这些？"把我阿公吓坏了，觉得这孩子不教可惜了。

吕锤宽：那时候你父亲几岁？

潘润梅：我父亲十多岁给我阿公做儿子，是养子，那时候也是十多岁。

吕锤宽：你父亲那时候没学南管怎么懂工乂谱？

潘润梅：我父亲在给我阿公当养子之前有学过一些汉文。较早（以前）乌狗先、添木先也是汉文学很多。我父亲二十多岁就去全省各地教学，鹿港、左营，很多地方的很多馆头都去教。我听柏先说，我父亲识得94个管门（滚门），南管有108个管门，他平时在用的有94个管门。日据时代，走到哪里都受欢迎。不多久，到处空袭，他就停止教学，去做船搭。他懂得广东话、日语、闽南话，去了吃吃香（很受欢迎）。他爱喝酒，被酒害死了。四十几岁，在家里住，就病得不行了，才到我老师家里，将走马弦亲自传给我老师。后来添木先和艋舺聚英社拉弦很出名的成先、我老师一起研究走马弦，一起学习走马弦。不久我父亲去世。红先（林潘塘）和我的关系匪浅。我阿公去世后，红先经常带我去各种庆典场所唱锦曲，吃宴席。当时我在一个场合，亲见那盲人柳先在唱他得意的民谣。他唱得细腻的地方，令人难忘，堪称是艺界的高手。他演唱与录音的曲目叫《遥望情君》，到现在还很出名。柳先大家应该都认识，一百多岁。没多久，我大哥看我为南管着迷，就阻止我。所以我读到高中的时候，暂时放弃南管。高中时候，红先带我阿公聚贤堂的一把琵琶"gi bu"给我，我才开始再学琵琶，研习指谱曲，不过我少年时候常常左手多汗，水汽过多，弹琵琶时间一久，手汗多就感到不太理想，所以洞箫成为我的主奏乐器。我20岁左右的时候，南管人非常多，南管非常兴盛，警察电台、"中广"

电台、"中国之声"常常播送南管音乐。到了过年，更是弦乐不断。

我有机会收听电台南管节目，添木先、黄狗先（黄翼九）都是台北的洞箫高手。黄狗先说是跟我父亲学的。其实他是先跟我老师学，但他不承认，我老师很生气。黄狗先洞箫吹得很好，全省有名的。我是通过电台向添木先、黄狗先学习吹洞箫的要领。添木先吹《对菱花》首节的技术，我听着就学会了。指谱没有，但他会配插一些字，我就学下来。（配插一些字指根据工乂谱的骨干音进行润腔。）有机会我就充实南管的内涵，比如向前辈讨教南管语句的正确读法，向新加坡蔡青标、南声社张鸿明请教弹琵琶的秘诀，他们的琵琶是公认出名的。张鸿明先的指套至少有30套，与乌狗先差不多，不相上下。向 dong hong 先、士高先讨教拉二弦的要诀，向刘赞格先学习吹嗳仔的秘诀，向瑞柳先学习贴笛膜的方法。由曾高来先传授南管乐器细部的名称和打拍板的正确办法。接下来谈我所见的南管活动和正式演出的场所。最开始，我与老师在他家切磋《三台令》《五湖游》《四时》《走马》《归巢》《起手板》《阳关三叠》等谱，以及《雁杳鱼沉》《春今卜返》《花园外边》《见相逢》（第二节《见只月色》）《移步游赏》《一纸相思》等指，红先的女儿阿环经常演唱《无处栖止》，陈梅女士经常演唱《山险峻》《孤栖闷》《当天下纸》《为伊割吊》《辗转乱分寸》《荼蘼架》《直入花园》等。有时候也有其他弦友到我老师家访问，江神赐、添木先、黄根柏先、金池伯、曾士高先、江石头三位千金等。

江神赐与添木先要学我父亲的走马弦，有一段时间每天都到我老师家学习。许孙坪前辈对我疼爱有加，闽南乐府未成立以前，经常邀请我去他家 ti 南管，他弹唱的指谱有《自来生长》《因为欢喜》《一纸相思》《对菱花》《春今卜返》《三台令》《五湖游》等。我结婚的时候，林新南兄、王凤眼先来参加。王凤眼先的笛子、洞箫、琵琶都很好。炳先因故乡之情，邀我到基隆他的住址录《对菱花》全套，并将录音带寄到我家，让我终生收藏。永春黄成耀将军，四十岁就当上中将，去日本读师范大学，还去早稻田大学学习，四十几岁就退役。他去日本的时候，看到日本人对他们的古乐那么重视，就想咱自己人怎么对南管忽视呢？他一手促成永春馆的成

立，委托红先担任指导教师，并从他家里取出林霁秋编辑的《南管指谱》，里面载有《古风南曲》重印指谱词，放在永春馆里。同时永春馆弦友有几位学得比较出色的，如刘赞格先、郑叔简先、陈仲先等，后来红先不再担任老师，由添木先接任指导教师，他们曾经在某电台演奏指谱，效果蛮好。所以我有空的时候，经常到永春馆去跟他们切磋南管技艺，内容有《对菱花》《一纸相思》《移步游赏》《忍下得》《南海观音赞》《春今卜返》等指，《五湖游》《三台令》《三不和》《四不应》《四边静》等谱，有一次"中广"电台要录制永春馆的南乐，我刚好在场，便由我与永春馆几位弦友录制了《三台令》，录音后给"中广"电台使用。

大稻埕保安社是以北管为主的馆头，不过他的指导老师阿子先，国学的造诣非常深，他是林亚东的孙子，懂得很多南管，一个陈清和很爱 ti 南管，还有一个擅长写字的先生爱 ti 南管。我二三十岁时经常到保安社与这些音乐好友演奏南管《三台令》第三节起的《正双清》，用洞箫伴奏戴江锋所唱的《伤悲》《恨冤家》《不良心意》，此外，也经常演奏《百家春》《小桃红》《旱天雷》《水底鱼》《三潭印月》《夜深沉》《春江花月夜》《安童哥买菜》《王昭君》，等等，偶尔也参加他们的婚丧喜庆活动。我二十多岁时，有人通知添木先，请他挑几位弦友，到"台视"南管现场演唱演奏，添木先与我两人担任洞箫，曾省先与尤奇芬先两人弹琵琶，陈仲先、郑叔简两人担任二弦，瑞柳先与薛平淡先担任三弦，丽红女士以及另一位女士负责演唱锦曲。

陈璋荣，15 岁就来台北教学，他吃到（即活到）26 岁。黄狗先、许孙坪先到"台视"演出了一段时间，然后移到袁子琪主持的大同世界节目，邀请我到闽南乐府。我今年 74 岁，20 岁时，红先带我到闽南乐府去见吴彦点，点先是南管的大先生，是南部谢永钦的丈人。此后点先经常邀请我去闽南乐府，我利用晚间去吹箫伴曲。当时，欧阳启泰与几位四五十岁的艺旦，常常到闽南乐府捧场。尤奇芬先有一段时间担任弹琵琶的助理，先由点先负责教唱，除我之外，曾玉女士、小登仙，都是点先调教出来的得意学生。闽南乐府有一段移到国声戏台斜对面，然后移到现在的地

址，这种情况对我来说比较方便。我二三十岁时候就住在大 long bang 一带，有空的时候我常常跟宝贵姐的父亲金池伯，还有一位六七十岁的闽南人，到闽南乐府去 ti，有时候阿赤姆（一百多岁）常常穿一件虎皮大衣去 ti 南管，不过我搬到通化街后，很久没去乐府了。我到商专教书，还有其他兼职。欧阳启泰先琵琶、二弦、洞箫、品仔样样精通，尤其是用琵琶伴曲最厉害，如果哪个管门不熟，他没弹出声，等出声他再弹。他是全省最出名擅长伴曲的先生，笛子也吹得好。

我跟我父亲一样，听声伴曲。我三十七八岁时，在晋江会馆，曾经跟陈金潭伴曲，我看着他唱曲的口型或听他的声音，从头跟到尾。现在右边耳朵因为去拔牙坏了。我这种功夫是祖传的，音乐基因确实可以遗传。

（四）张柏仲：金声社与父亲张古树

吕锤宽：张古树是台南有名的南管先生，自己也曾经成立过金声社。他的南管艺术成就我无法亲眼看到，但从他的手抄本可以了解到他的腹内，我认为他是 19 世纪末 20 世纪初弦管大师。我们请张柏仲先生来讲他父亲张古树先生，怎么学南管，怎么教南管。这里有个说法，以前南管多兴盛，为什么现在南管衰微这么厉害，鹿港五馆、台南五馆，五馆乘以几个人，了解吗？我认为可以去想。现在各地方县市政府提倡南管，从生态来说很热闹，但重点是艺术性品质，南管传统逐渐下滑。他父亲教南管很顶真（严格），不行就不行，艺术没有讨论的，并不是方法的问题，这就是张古树先生。现在教南管没那么顶真。如果听我说等于第二手报道，听他说等于第一手材料。

张柏仲：我外公江吉四是台南南声社创始人，他是惠安人，惠安多是姓江的。我父亲、吴道宏（我师伯）、吴再全（吴素霞的父亲）三个是师兄弟，师从我外公。我外公成立南声社后，辞掉公司职务，搬到保安宫，古名叫王宫口，借住在王宫口，是王宫老大邀请我外公将南声社迁到那边的，以前的庙宇老大，就如现在的委员、监事。以往南管很贵气，不是用钱来请就可以（出去演出）。馆员为圈子里的人去演奏，大家是义务的。那时候保安宫来邀请南声社去宫里活动，至于什么时候保安宫来邀请，那

足早（很久了），我不知道，我四五岁的时候就知道已经在保安宫，当时我父亲去保安宫都搭乘人力车，我有跟去。过一阵子，保安宫邀请南声社去加入保安宫，变成保安宫南声社，我父亲反对，他说南管是郎君子弟，那是义务教的。如果不加入保安宫，你们为南声社提供活动场地，要求我们为神明生日等活动而演出，那是无条件的、理所当然的。但是如果加入后，你们随时插手，那就有问题。因此把南声社变成保安宫的，我父亲不同意。但我师伯他是在地南充人，全先也是南充人，馆员也多是南充人，变成人情面难做，都是在地人，没必要做成那样子，意见不合。我父亲说按古早礼仪，南管是不被养的，南管只对接南管，不是南管就不去对接。如果保安宫有什么礼俗，都要出南管，那我们怎么办？我们哪有工夫天天跟他们出南管。我们不用于交陪（交际），所以南管不能属于哪个宫庙，必须独立存在。南管是茶余饭后的东西，不是用于赚钱的。所以你真有事邀请我们，我们当然没问题。古早邀请南管要请柬，即使我用你的场所，但是你要活动也要用请柬来邀请才可以，写明某日某时邀请你。南管的高贵就在这里，不是随便叫就去。但是多数馆员认为用保安宫的场所，又都是在地人，他们同意用保安宫的名。我父亲不同意，才出来组织金声社。以前的南管，要做春秋二祭，要自己社团能够撑得起来。起、过、煞都要，门头照排不误，最短三天，都是从七撩拍排下来，嗳仔指、箫指、起曲、过枝、煞曲、收谱。第一天，这个馆阁要做春秋二祭，嗳仔指自己出，没邀请外社的弦友。有邀请，但是要上嗳仔得用自己社员，邀请的嘉宾不会上台帮忙。比如今天台风日下雨天嘉宾来不了，本社也是照排场不误。不用请弦友来帮忙，本馆人员也可以活动。这就是以前能够做春秋二祭馆阁本身所必须具备的实力，不能等着想通过邀请其他人一起来完成春秋祭。毕竟艺术的部分是靠个人的修为。现在的社团差多了。

关于先生的传承，我父亲讲过一句话："会，尽量去栽培，将所学尽数传给他。"这是传承的宗旨，可以一直传下去。如果学生学不好，但有用心，有意向，尽量鼓励，不能觉得他都不会，教了也没用。南管不是人家做生意用的，如果比我们还好，那才是真正的传承。我父亲个性比较求

真，比较四角（棱角分明），比较传统。违背南管传统规矩的东西，他觉得不可以，所以比较不容易得人和（与人和睦相处）。但也能得人和，比如阿连伯、点先、许孙坪是我父亲的学生，我父亲与柏先等都很和睦。

吕锤宽：你有听过陈天助吗？

张柏仲：助先，我认识他，他是高雄圣帝庙那边人，我叫他助伯。我还未20岁就认识他。再兴先曾问我父亲，他的二弦拉得怎样？乌狗先在南北管戏曲馆亲口跟我说："我曾去问你父亲说：'古树先，我的弦这样，你看怎样？'你父亲说，'你的弦拉得偏直。'"柏先我叫柏叔，北港有老虎先、蔡水龙、清河先等，非常多南管先生。当时我父亲在的时候，众人扶就（大家都对他很服气），我敢这样说。以前的南管对艺术比较讲究，但可惜时代演变不同了。农业社会，如果每天收工就有闲可以 ti。现在工业社会，政府提倡，变成普遍化，人也比较多，这是事实。可是艺术的部分已经不如以前那样讲究。以前弦友之间会相互较劲。你唱什么门头，我唱什么门头，你唱什么曲，我唱什么曲，相互之间都有一种竞争意识。如果按传统相互较劲，有时候一般的弦友想要唱一曲都无法唱，因为这支曲别人唱过了，你就不能再唱，好像是比赛。排门头从起曲、过枝到煞曲，所有曲子是不能重复的。现在都是泡唱。泡唱也有它的好处，随时想唱什么，坐下来就可以唱，不需要顾虑有没有跟别人唱的重复。如果要重新恢复排门头，那是非常好的，只能以后再打算。现在这种情况，也只能泡唱。

吕锤宽：你爸爸以前教馆的情形？

张柏仲：教新曲的时候，他没有拿琵琶，马上拿出纸，现写曲谱，点撩拍。一二拍，一圈一点，三撩拍一圈一点、一点、一点，用口念。教初基础的学生，就拍大腿跟唱，学生必须跟到七八分熟，他才拿起琵琶弹。如果有哪个字叫不好，一定要气势调到好才可以，不然他这个字永远就这样咬，这不行的。我这样认为，不能调的学生就这样调下去没有错，但调到差不多就可以了，因为他怎么调也没办法。各人有各人的嘴势，学不过就学不过，只要他有兴趣就好，重点这不是赚钱。学生也很为难，别说先

生，咱也一样。泉州腔是学来的，不是天生自然的，如果能学到九分，就
足标准了。不像咱厝人（泉州人），讲出来的腔口很自然就是泉州腔，人
家是用学的，学来的东西就没那么标准。我父亲的严谨在于该停就停，该
顿挫就顿挫，不能乱搅在一起，不能七孔做一孔。该收声就收声，要棱角
分明，这是传统的做法。不能说琵琶收音，箫弦还在走，这是现在才时髦
的现象。我们的年代就是这样，如果琵琶收音，还有乐器在演奏，大家都
会发问为什么这样。

吕锤宽：能够举个实例来说明现在与以前收音区别吗？

张柏仲：可以。比如《鱼沉》中的那个打孔乂。

| 1 3 2 <u>3</u> <u>23</u> | <u>12</u> <u>23</u> 1 <u>2</u> 2 2 |

　　不汝

琵琶甲线后如果是撚指，那么洞箫随琵琶收，二弦随琵琶收，都收完
了琵琶的撚指出声刚刚好，这种收音是很讲究的，如果没有这样处理，箫
弦就犯规矩。现在比如琵琶六空甲线，箫弦还在奏一空，形成乐音重叠不
干净。现在很多这种现象，但我不会这样，我一定按传统收音。如果点、
甲接撚头，箫音要给一点，二弦跟箫音再给一点，琵琶撚头刚好出来。现
在很少听到哪一馆有这样处理。我父亲在金声社担任义务先生时，说：当
时我先生义务教我，我也义务教你们。弦友非常多，曾省先还送金声社一
张桌裙。曾省先演奏琵琶姿势非常好，琵琶技术非常高超。

吕锤宽：你随你父亲那么久，你父亲教曲时有没有讲过歇气。

张柏仲：有啊。这个问题要用很长时间去想。

由于他思考了几分钟，没想出来。吕教授就把话筒递给陈嬿朱小姐。
在台湾，大家还是对女性习惯用小姐来称呼，表示尊称。

（五）陈嬿朱：吴道宏与张鸿明

吕锤宽：接下来请陈嬿朱小姐讲讲吴道宏先生（广先），广先学生很
多，现在多数老了。现在南声社核心馆员过身足多（很多去世）。陈小姐
算比较年轻的。

陈嬿朱：大家好，我讲讲学南音的经过。那时候还是农业社会，闲暇

时间只有看电影，没电视，没什么娱乐活动。我就是看电影看到江帆，她在电影里唱南管，可能很少人认识。我觉得这音乐很好听，所以就被吸引了。我15岁时到南声社找广先学习的时候，广先教南管的方式和古树先很像。他就是一点一划不能走样的。他教我的第一支曲是《推枕着衣》，他的谱也是用写的，没有曲谱，只有词和撩拍。也是这样子跟着念，没有弹琵琶的。一句一句教，那时候没有录音机，今天这一句一定要复习到会背，明天才能会课。我们这些学生，如果唱曲可以，他就不让去摸乐器，乐器一项都不能动。他说那样会分心，唱曲会唱不好。那个年代唱曲的会唱得比较专注。他的声音沙沙的，他教我一支曲后就换到张鸿明老师那里学。那时候张鸿明老师差不多就是广先的助教。张鸿明老师是男高音，广先可能看到张鸿明老师来过几次，唱得可以，就把我们这些曲脚，我、蔡小月和李淑惠、小凤（一个孩子）、陈桂枝，女的唱曲的还有一个曾美慧，交给他教。那时候每个门头都要学一支曲。因为像张柏仲师兄刚才讲的，排门头时按门头唱曲，而且不重复，这支曲唱过了就不能再唱，人家排门头，如果你没有每个门头都学到，就没办法唱。所以我们学的曲子比较多。基本上每个门头都有学到。因为《竹马儿》比较女子气质，所以老师比较少教《竹马儿》的曲子。广先主持的时候，男曲脚也很多，像苏荣发、陈登、陈进才都是男曲脚。老师都会教他们唱男人曲。我们女生学的曲门（即曲牌、门头）很广阔，但是闺怨曲比较少学。

广先是做金银盾生意的，长得不高，教学的时候非常认真。比如今天教《推枕着衣》第一句，他教你，你回去，明天再咬字念给他听，如果不行，他会让你重新来学，一直到他认可这句，他才会教你下一句。我进南声社的时候，广先差不多七十几岁。广先就教我一支曲，第二支曲我就跟张鸿明老师学，他就在旁边指导。

为什么说那时候唱曲和乐器会有那么多精英？那都是以前那么多老先生切磋出来的。我算老的里面比较年轻的。学到这么精致的东西也是他们传下来的。

吕锤宽：传统馆阁中，弦友到馆阁，都要先礼敬郎君爷。老一辈弦友

礼敬完就找椅子坐下来，年轻人礼敬完要先清理桌面，打扫环境卫生。我以前到南声社，也是先擦拭桌椅。年轻人不会觉得打扫卫生很委屈，看看别人有没看他干活。他很自然，抹布拿了，四处做卫生，然后先打水泡茶。这是我以前看到雅正斋、南声社的情形。这些不是我编的，在座的耆老们都经历过。

陈嫊朱：以前我们六点多到馆里先上香拜拜，没点香也要合十拜拜。扫地、擦桌子，我是负责送茶的。一个比较固定的人泡茶。老师桌上都有一杯茶，要给老师奉茶，还要给前辈们奉茶。我们学南管的时候，有很多菲律宾华侨，也是闽南人，他们跟理事长林长伦有来往，到台湾都会来南声社，南声社庆典也都会请他们来。他们来南声社，喜欢听我们这些曲脚唱曲。他们每次来，都带来一大箱日本的肥皂、牙膏、服装等日常用品，都是那时候有钱人才买得起的。虽然大家都很熟悉，但南声社的曲脚都穿得足水（即非常漂亮），都是那些华侨供应的。这些华侨一年来两次，一般在"双十节"与春秋祭来。那时候我们如果有馆阁或庙会的出场交流演出，老师定好每个人唱什么曲，不可以说换曲子。我们到南声社，一般晚上六点多到十二点多，然后有人煮点心如咸粥、番薯粥给大家吃，吃完才回去。我家那时候住得离南声社比较远，老师很照顾和栽培我们这些曲脚，他们不放心我们单独回去，张鸿明老师走路送我们回家，才回家。老师们就像父母一样。

谈到张鸿明老师还有一点感受，张老师在唱曲细节上指导得很正确，我是跟到好老师，才学到比较正统的唱曲方式。南管的起伏顿挫非常重要，南管不是这样直直唱下去，音调都一样，它有起伏顿挫。有时候顿挫的地方可以换气，像我们这个年纪还能唱曲，不简单的。要唱好曲，就要上丹田、下丹田循环换气，唱高音的时候，必须吸住气，吸饱了气，然后憋着慢慢地把声音放出来，唱出来的音才会结实。确确实实要学一段时间才会懂，唱曲当中，你们会感觉到南声社的暂节（停顿）特别多，该顿挫就顿挫，就是在起伏的时候产生顿挫。平平一直唱是好听，但听久了会乏味。南管的唱曲，像新南先这个年纪唱，有味道。

（六）叶圭安：雅赏与礼乐衣冠第

吕锤宽：接下来请叶圭安先生谈谈他认识的曾省先生、黄根柏先生，以及他个人南管艺术学习的情形。

叶圭安：各位前辈，感谢吕教授的邀请，我很荣幸能谈谈我个人学习南管的过程，以及对曾省先生与黄根柏先生的认知。我的认知不多，说得不对的请大家多多见谅。

我小时候听我姑妈讲，我姑妈现在90岁，我阿公是嘉义人，布袋戏负责唱曲的。我爸爸很热情去请鹿港施羊（羊先）到我家开馆，施羊是我师公。我爸爸成立聚英社。施羊老师回鹿港后，就由陈田（阿田先）来教。阿田先跟我爸爸讲，把我取名为圭安，圭是御前清客，安是因我们五胡乱华逃难时逃到泉州沿海和东南亚避难，所以泉州地名里面有很多安，如南安、惠安、安溪等。我三岁就学唱曲，五岁就开嗓。到了1979年，我爸爸带我到台北闽南乐府去。到闽南乐府后，我跟我爸爸是一队，后来又和黄根柏为一队，我们交换演奏。

1982年，许常惠教授要发扬南乐，我们以前叫弦管、弦友，很亲。遇到弦友都要吃酒席。有一个词叫雅赏，即优雅、典雅的欣赏。有一次，在罗东（宜兰县罗东镇）讲起这个请酒席的典故，说雅赏是很好的东西，结果那边的主办方就送了只鸭子过来，可我已经三十几年不吃动物了。许常惠很重视民乐，为了弦管，他去辅导台北闽南乐府做薪传工作。当时的理事长叫曾省，很重视我们的学习，希望我们要落实传承。许常惠老师常跟我们说：很可惜，现在的馆阁包括人员都一样，都是山头主义，各自为政。所以如何整治这些乱象，今天吕锤宽老师能够把如何尊师重道、饮水思源、礼乐衣冠第进行落实，把我们的礼乐衣冠第、（礼是一个大系，乐是个态度）典雅的文化进行发扬光大，要感谢吕教授，感谢他召开这个座谈会，这个意义非常重大。

今天要谈的黄根柏大师，我认识不多。1969年，我和他有一起合奏过。黄根柏老师本身很重视乐语，要求肢体不能乱动。如果把那种定性安逸的吹奏技巧用得好，就可以达到"一人吹箫乾坤动，声响万里莫动"的

境界。他很重视怎么吹奏出绵绵的，传得远远的音乐。我本来要吹箫，我爸爸要我去拉二弦。我去接黄根柏老师的二弦来拉。1969 年，我认为自己年轻，很有自信心，就下去拉二弦。结果黄根柏老师跟我爸爸讲："你公子的弦比箫更好。"南管二弦有两种拉法，一种长弓，一种短弓。长弓不能超过二节，二弦阴阳三节，怎么弯、怎么攻夹下，我十几岁就拉过。所以他才发现闽南乐府人才足多足多（非常多）。当时闽南乐府的成立足不简单。为什么有这个闽南乐府？刚才嬷朱弦友说过一句话：过去台湾光复后的"十月"庆典，闽南乐府（未成立前）那么多优秀的人怎么没有一个好的场所 ti 南管？大家商量要怎么办？回报祖国，开这个馆要怎么取名？菲律宾四联、国风、崇德，这些南音社都把好的名字用完了。因为南管比较文雅，所以北管人说南管是"撑大埔屎，拖死鸡仔 dng"。我们南管人也说，你们北管也不好听。南管有典雅的地方，取闽南乐府这个名字时，是文人们在一起商量的。他们一致认为，包括所有海外南音社团都是从闽南传出去的，所以叫闽南。什么社？也不能叫社。要取什么名？叫乐府。乐府什么意思？研究、戏曲、清唱一定要有，所以叫台北市闽南乐府。当时有欧阳泰先生、施振华先生、曾省先生、曾士高先生，我来闽南乐府 50 多年，就遇到这几个人，那时候闽南乐府有 200 多位会员。

《世界日报》记载世界最长音乐会是"中国南管之夜"，这场音乐会是南声社前辈们演出的。1989 年，牛津、剑桥、伦敦、海德堡，我演唱，我们在那里演出，他们都不敢坐下来，就站着听。我们问他们为什么不坐下来听。他们说没想到台湾还有这么古老的、有生命力的、有艺术空间的古老音乐，我们欧洲早期也有，可惜现在没有了。我们演出都有录音录影，我们穿长衫马褂，戴帽子。演出结束后，他们还舍不得走，我一动，汗从头上掉下来，他们以为我掉眼泪。结果台湾报纸就写这么一句话："南管让欧洲人掉泪。"我觉得南管是台湾民间保存得最完整的一个乐种。

吕锤宽：请讲曾省的艺术。

叶圭安：一九八几年，有个学生结婚，我去鹿港参加他的婚礼，遇到黄根柏老师。他已经不记得我了。我拉二弦的时候，他叫我去吹箫。他知

道我会吹箫。他问我住哪里？我说住台中。他想起我是谁的儿子。黄根柏老师对每个人唱曲还是乐器的好处和优点记得很深。他的乐语、功力、技巧、肢体，是南管人应该学的。南管的人格很重要，南管把礼乐很好地传统发扬了。

曾省老师的老师叫德先，即吴瑞德老师，德先的老师叫武定先，在大陆号称状元与才子。曾省老师小孩子时是出家人，后来还俗。他很热心，热爱乡亲，很喜欢登山。1970 年代，他在闽南乐府听我演奏《纱窗外》时，跟我讲："叶老师，我到你厝开馆好不好呢？"我还不敢答应，因为我爸爸那时候上台北。我后来跟我爸讲这件事，我爸说："哇，这是大先生，好！希望他能来。"他来的时候，教学很简单。我小时候学唱曲，老师用牛皮纸写曲词，用红笔点撩、点拍。阿田先教我一段一段时，对念，什么音韵怎么补，怎样牵声。曾老师到我家里教的时候，他很重视曲簿。他本身就出有一本《泉州指谱》。以往先生教学不可能给学生看指骨、指谱，这是先生的饭碗。曾老师教我《起手板》第五节《蜻蜓点水》甲落指、轮指，开始念唱。我学挺久，还不行。他从《绵答絮》重新教，然后《双玉兰》《霓裳咏》《钓天奏》《小蓬莱》。现在叫乐理视唱，《蜻蜓点水》第五节、工、工、工、工、工，一开始很细腻，后来才讲什么连枝带叶，什么叫分，什么叫行指，他慢慢把技术通过视唱教给我。他说南管分成两种而已，一种是指骨，一种是指法。指骨里，点、踢、甲，这是指法里固定的东西。指法，是 lang 空打指，引腔伴字，断暂 kui。指骨指法的融合，产生五种乐器的合乐。现在很多人不知道指骨、指法，希望我刚才讲的引起大家重视。

曾省老师生活很有规律。他生日时要我去他家，放他师兄吹的洞箫给我听。他师兄名字跟他一样，德水。两个师兄弟都叫德水，所以他改名叫曾省。他问我："叶老师，有一样吗？"我听起来味道和他教的一样。一般人不晓得曾省会喝酒，他出门不喝酒，在家喝高粱。他生活作息很有规律，我非常尊敬。

我有个外号叫南管的外务员，我有一个师弟叫江谟坚，每次都是我去

找他到我家上课。

曾省在我家开班，他的言行举止温文尔雅。我希望学南管的人要非常和蔼可亲，不能随便乱批评别人，因为经常有人批评我。我希望像许常惠老师讲的那样，不要有山头主义，要和谐。我对曾省老师非常尊敬。当江谟坚跟我说曾老师过世了，我一个人都慌掉了，我赶到他家时，一路眼睛都是模糊的，因为心里真的很难过。曾省老师真是一个人才，他是那么有修养的人。所以我称他是儒雅书生，不是真、善、美，而是善、真、美。他很善良，很真诚，很有肚量。菲律宾、新加坡、台南、闽南乐府，他都不辞辛劳传承。他去爬山意外受伤，后来没办法医治，他很帅气地走了。他教给我们的是真、美，就是他每个动作都很美。南管重视文化，我们要重视它，发扬它。

（七）南音耆老口述的启示

台湾南音耆老们的口述呈现了 19 世纪末 20 世纪初台湾南音文化圈的人与事的基本情况，他们的口述对我们了解台湾南音发展史有着重要的价值，对当代闽台南音传承和发展有一定的启示。

1. 陈瑞柳口述的启示

陈瑞柳是福建南安人，1946 年去台湾，小时候学的南音，到台北后加入闽南乐府，跑遍台湾各地南音社团，接触了几乎该时期的南音先贤。他对当时南音文化生态也非常熟悉，写有一本《台湾光复后南管先贤记》，收录了他认识的 150 多位当时知名的南音先生的事迹。可惜他年纪大，耳朵听不清，对往事的记忆已经想不起来。不过他对闽南乐府的历史记得非常牢固。台北闽南乐府作为当下台湾最有实力最活跃的馆阁之一，是 1949年以后闽南同乡会的代表性馆阁，成立之初，其馆员有多位是厦门籍爱好南音的警界官员，也有许多高官莅临，迄今馆阁内存有白崇禧等名人的题字。在台湾，像闽南乐府这样有独立的社团房产的馆阁真不多。

2. 林新南口述的启示

他将以前南音学习、演奏情况与现在进行比较：一是以前学南音有很多规矩，学生要学到一点本事很不容易，只能在馆阁里帮忙招待。现在南

音学习条件比以前好，老师愿意全盘传授。二是以前南音馆阁比较公开，大家随时都可以去玩。现在可以申请政府的补助，每个社团有强调的私密性，不能随便去迌迌。三是以前南音山头主义很严重，现在反而没那么严重。此外，以前艺旦间点曲，是按照曲子难度来收费的，有专门的点歌牌。

从他口述可知，林红教学生，是根据学生的基本音乐素质来建议他学琵琶、洞箫，还是唱曲，说明他懂得因材施教。同时也说明传统南音对演唱者天生的声音条件有要求的，并不是每个人都可以学唱，只有天生嗓音条件良好的人才能从事唱曲。

3. 潘润梅口述的启示

潘润梅主要讲述他爷爷、父亲时代的南音状况，以及自己的南音生活，从中的主要启示是：

一是弦友痴迷南音的实例。日据时代的空袭时段，弦管人为了玩南音，没日没夜，不管生死地在玩南音。说明他们为了玩南音可以将生死置之度外。这就是以前弦管人的写照。在台湾期间，笔者还听过类似的故事：有位弦友玩南音正在兴头上，他家人来报说他家起火了，他没听进去，直到结束才问刚才来人说什么，才赶紧回家。这种事情在以前相当多。

二是文化传统相互影响的实例。永春馆（同乡会）成立的因素，是促成者受到日本重视古乐的影响，重构家乡古乐的乡愁情节。一个先进社会对一个落后社会文化传统价值认同的影响。日本等西方发达社会高度重视文化传统保护，他们的政府和民众都非常重视传统文化，已经形成文化自觉行为。这种文化传统认知影响了到那边去留学或生活的外国学生的文化认识。1960 年代以来，文化寻根在台湾兴起，一些社会人士也受到影响，从而投身于传统南音社团的传承保护。

潘润梅的南音社会生活，也说明了那个时代南音人口不仅数量较大，而且艺术能力也都较高，可惜这批老一辈的南音高手多数逝世。

4. 张柏仲口述的启示

张柏仲是台南南声社的馆先生，南声社是当前台湾南音艺术水平最高、最有威望的百年社团。他的口述给笔者的启示如下：

一是传统南音的格调和精神。他父亲张古树是典型的传统弦管人之一，代表着坚守传统乐种艺术格调的一类人。正因为他这类弦管人的执着、坚持与爱憎分明，南音艺术才得以延续至今。我们现在才能了解到更多的南音传统，才能听到更多的南音曲目，见到更多的南音抄本。

二是传统南音有规式。传统南音先生讲究严格传承，对学生教学不仅要形似，而且要神似，精确到一比一划，一模一样。正是这种坚持，才使我们现在还能听得到南音精深艺术，以及传统演唱演奏风格。

三是南音传承时代变迁。现在南音传承已经不像传统那样可以严格要求，因为求着学生来学，学生都不一定留得住。这也是现代无法严格要求的社会环境。首先社会总人口下降，学南音的人口也随之下降。其次，人们可学的艺术品种丰富，南音不再像传统社会那样是紧俏的选择。再次，快速的社会节奏让人们很难有耐心学完一支南音曲子。此外，现代人学南音的泉腔咬字仿佛学一门新语言。

四是传统南音社团的艺术能力。原来他父亲创立的金声社，能够承担起一个馆阁整弦大会。以前整弦大会至少三天，按照排门头的规矩，从一个滚门一个滚门排下来，每个人演唱的曲目都不能重复。现在都是泡唱，可见艺术能力已经下降。每个人学的曲目多为流行曲，所以很容易彼此重复。

5. 陈嬿朱口述的启示

陈嬿朱是当前台南南声社最知名的唱员之一，也是当前台湾散曲演唱艺术的代表性传承人之一。她的口述启示如下：

一是传统南音先生的术业有专攻。传统南音先生不仅要因材施教，而且强调学生的术业要专攻。吴道宏先生对学生的要求，也传递出传统南音先生的一种共识。他们认为唱曲就先把曲子唱好，不要去碰乐器，免得分心学不好。就像现在素质教育，要求每个孩子的琴棋书画样样精通，还要语政英、数理化、史地生门门优秀，这样的人才肯定非常稀罕。正如南音

先生指谱全、四管齐相当罕见一样。所以教育还是要根据学生的长处去培养他在某一方面的能力。这种教育观值得当代艺术教育参考。

二是南音曲唱艺术的要求。要唱好曲，就要上丹田、下丹田循环换气，唱高音的时候，必须吸住气，吸饱了气，然后憋住慢慢地把声音放出来，发出的音才会结实，平平一直唱是好听，但听久了会乏味。传统的南音演唱有独特的审美，这种审美是一代一代传承下来的。传统南音演唱技巧很少人讲，尤其是擅长演唱的曲唱家介绍演唱经验。陈嬿朱的歌唱理论对于理解南音传统曲唱有重要的意义。

三是闽台南音曲唱艺术关系。陈嬿朱等人主要师承于张鸿明。张鸿明系厦门同安人，他在厦门同安学的南音，1949 年入台后到南声社。他在南声社教学时间长达 50 多年，把家乡南音艺术传到台南，延续了南声社南音艺术生命，也延续了大陆南音艺术在台南的生命。

四是电影音乐中的南音。陈嬿朱说她是听了电影中江帆演唱的南音才喜欢上南音的。江帆也是厦门人。这是南音成为电影音乐的最早信息。"施振华当年是厦门市思明区区长，本身是官员，但热爱南音，亦有一定造诣。1949 年国民党退到台湾后，他来到香港，进而从事厦语片的拍摄和音乐工作，并将江帆（原名吴程雪）带进了电影圈。后来，施振华到了台湾传授南音。"①

6. 叶圭安口述的启示

叶圭安是大学教授，自幼学习南音，曾师承曾省。其口述启示如下：

一是他谈到闽南乐府命名，是欧阳泰等前辈从闽南家乡出发，作为团结闽南人的乡愁记忆来命名的，是对祖国故土的文化认同的情怀，有着特殊的历史价值。

二是南音术语。他提到"攻夹下"，与笔者此前访谈张丽娜口述中的"攻夹下"发音相同。笔者于 2022 年 3 月 25 日通过微信向吕锤宽教授请教。吕教授说他在闽台调研四十多年，没听过这个术语。他认为 1980 年以

---

① 吴君玉：《初探集安堂——记闽南语电影文化研讨会之行》，香港电影资料馆《通讯》2014 年 11 月。

前，在两岸尚未通航之前，如果当时不约而同谈到这个术语，那值得探究。他以最近到台南南声社听到他们也谈"南音"为例，说1980年代以前，南声社只用"南管""弦管"，没人用"南音"。现在两岸信息彼此互通，他们也有了"南音"这个词汇。他提出，如果要了解"攻夹下"，必须让说这个术语的人用琵琶或箫弦演奏，通过实际操作来说明这个术语。这让我想起了近年来大陆连续剧在台湾热播的情形，台湾已经习惯了大陆的流行语。两岸年轻人看着同样的电视，玩着同样的游戏，相同的语言词汇有利于促进彼此的交流。

三是曾省是泉州吴瑞德的弟子，1949年入台，将升平奏指谱抄本带到台湾。他在台湾四处授徒，是闽南乐府的大先生。他基本功扎实，温文尔雅，是南音先生的典型形象之一。他与人为善，善于发现人才，热心于南音传承。

综上，台湾南音耆老座谈会讲述了1949年以来，闽台两地南音之间的密切联系。泉厦南音先生到台湾后，继续传承南音，为台湾南音当代传承做出了历史性贡献。带有同乡会性质馆阁的成立，为闽台之间血脉联系留下了实质性的证据。闽南乐府、惠安同乡会南管组、永春同乡会南管组等南音社团正是这些新一代入台南音弦友割不断祖国情，剪不断故乡亲情的见证。

## 第二节　台湾地区南音与南音戏的口述与启示

南音戏，是笔者提出的一个概念，即以南音为主要音乐母体的戏曲形式，包括梨园戏与高甲戏。南音与南音戏，在台湾学者眼里属于不同的形式，南音属于曲唱，南音戏属于剧唱。

### 一、黄美悦：高甲戏班经历与感悟
（一）初访黄美悦

访谈时间：2014 年 11 月 25 日。

访谈地点：高雄黄美悦家。

黄美悦，原新锦珠高甲戏团的"绑戏囝"，自幼卖给新锦珠高甲戏团。她很热情，性格开朗、直率，说话中气十足，眼睛如箭，很传神。只是回答笔者的问题时常偏向自己的阐述。

笔者采访黄美悦（2014 年 11 月 25 日朱永胜拍摄于高雄黄美悦家）

1. 高甲戏从艺

她 1941 年出生于高雄，5 岁半时被过继给无生育的舅舅。当时她养父养母都在陈金河的新锦珠高甲戏团演戏。养父是演老生的台柱。但她起先不愿意，哭闹着要回到父母旁边，第二年她养父母又收养了一个女孩，比她大两岁。这时有伴，她才愿意留在养父母家。7 岁时刚好可以入学，她养母说如果送到学校要花很多钱，但要在戏班学戏，可以赚钱。于是她就没上学，被签约卖到戏班学戏。学了《安安赶鸡》《一门三孝》《百花台》（王包传授）《买罗衣》等，当时学戏很苦，老师是王文。8 岁学唱曲，18 岁变声，19 岁随台南南声社至菲律宾演出，台南的南音老先生都去菲律宾。当时内台戏每 10 天换一个地方，所以常常半夜赶路，无论刮风下雨都必须到位。陈廷全是在戏台上出生的，他妈妈戏一演完，蚊帐一拉，就在

戏台上生产。出生时没声音，所以产婆用拍打背、冷水浸、热水泡，折腾了两个多钟头才救醒。她妹妹也是在戏台上出生的。

在黄美悦 14 岁时的那个冬天，在一次赶往下一演戏地点的途中，车没油了，被另一辆车用绳子拉着赶路，高叠在货车的戏箱上，坐着二十几个人，她养母抱着裹着棉被的五岁的陈廷全坐在戏箱上，突然车头拐到田里，车厢也跟着翻到田里，养母被甩出去的同时，也把陈廷全甩出去，但她养母头撞到车头，当天死亡。二十几个人到处找被甩出去的陈廷全，等找到他时，发现他还在睡觉。陈锦姬小时候曾经上厕所时掉到粪坑，被他爸救起来时浑身都是虫，于是把头发理光，刚好戏台旁有水龙头，清洗完送往医院消毒。后来，还发生一次车祸。陈金河在两次车祸后大脑受到损伤，记忆力下降，处事能力下降。剧团也因为两次车祸而元气大伤。陈金河整合南管新锦珠，邀请黄美悦等旧团员继续演出。后来因经营不下去被迫再次卖掉剧团。

2. 高甲戏演出经历

在黄美悦 16 岁时，一次到小琉球演出。一天演四场，下午 2 点演到 5 点，晚上 7 点演至 11 点，凌晨 3 点演至 8 点，上午 10 点又演至 12 点。演了 3 个多月，回台湾后，因为太辛苦，很多团员都离开了剧团。剧团人才也面临一次调整。常言道：树大分叉。新锦珠最盛时有 50～60 个人。

在东亚剧团时，到菲律宾演出八个月，当时与七脚戏的团班对台，他们演出的有很多听众看，七脚戏演出的无观众。两边的戏腔不一样，因为东亚的戏比较活泼，无论演歌仔戏、高甲戏，还是南管戏，都比较旺；七脚戏团班的戏比较保守，按照徐祥教授的梨园戏传统演出，而且只会演一种南管戏。对于会听南管的人会认为南管戏好，对于听不懂的人来讲，等于鸭子听雷，听不懂，没用。

当时高甲戏后台分文场与武场。文场主要是弦子（壳仔弦）、大广弦，有唱南管曲才加南琶。武场主要是逼鼓（闽南叫法，即羯鼓）、大鼓、打叉，很简单。当时内台是传统的，有时用笛子、三弦。嗳仔为曲伴奏，落串伴奏用嗳仔，笛子、嗳仔都可用。团里演员有限，当时内台戏是要靠观

众来捧场的，两或三名文场和两名锣鼓的后台，都要兼乐器，前台有二十几位。外台是靠固定钱，收入多。外台戏有两个文场、三个武场，有两三个人就很热闹了。从小学至老，所以什么角色都要演。七脚戏一出戏七个人。《逼父归家》两个人，《李三娘》两人，七脚戏主要特点是少人。《陈三五娘》有小七（丑）、磨镜师傅（外兼贴）、陈三（生）、五娘（旦）、益春（小旦）。

3. 七脚戏与高甲戏

台北漳州、泉州移民多，艋舺大稻埕有南管团捧场，无论发生什么事都包了。北港有七个南乐团，若抬阁，都会叫我去。南管戏折较少，与南管做场不一样。有些看场所，喜欢南管的地主若要看南管戏，就要演摘出头。高甲戏与南管曲不一样，二者的腔口不同。南管戏的《陈三五娘》与高甲戏的不一样。

有个老祥先口齿不清，高甲艺人改腔口。十五六岁在台南演出高甲戏时，有个矮仔（专门包高甲戏演出的）说："你们演出普通的南管曲，我们台湾有一个老祥先，真正是梨园戏出身的师傅。"当时请他出来教戏时已经 70 多岁了。陈金河聘请徐祥（老祥先）教授七脚戏《高文举》《吕蒙正》《陈三五娘》（戏腔）《李三娘》（白兔记）《雪梅教子》《郭华买胭脂》，另外小出折子戏《招商店》。

（二）再访黄美悦

访谈时间：2014 年 12 月 18 日。

访谈地点：高雄黄美悦家。

原本今晚在台北拍摄吴素霞在北艺大的硕士生七脚戏教学成果发表会，但前天黄美悦打电话来说今天李国俊学生，也是学音乐的要去找她，她希望我也过去，这样两个人可以相互认识，最主要是一次性完成。我答应她一定来。

所以上午 9 点多去搭国光巴士，12 点多抵达高雄，然后转捷运地铁，再搭的士，1 点前到她家。那女学生要 2 点半左右才到，所以我就先访谈。这次我主要了解她从事高甲戏经验，转哪个团，到哪里教学过的经验。由

于年龄大，时间过去久了，她的记忆有些模糊。

1. 少年时期

黄美悦，1943 年 2 月 1 日生，5 岁半时被父母送给时任台中新锦珠高甲戏团老生台柱黄秀贤当养女，后来她哭着要回家。她的养母喜欢她学南管，告诉她学戏有钱，读书花钱。懵懵懂懂的她知道家里穷，花不起钱读书，于是坚定了与养父在戏班学戏赚钱的生活。

7 岁（1950）开始学戏，与老西湖、王文学唱曲、南管，与曾吉学琵琶，还有向武戏老师学身段。当时蒋介石刚刚退守台湾，许多"唐山人过台湾"，其中相当部分闽南人都会唱南管，她年龄小，大家比较疼惜她。而戏班又是每十天换一处。每到一处演戏，都有南管人教她唱曲，她就跟这个学一首，跟那个学一首。由于当时内台戏兴起，新锦珠便以契约的形式（俗称绑戏囡），或签 3 年，或签 2 年，或签 6 个月的，招收了近 20 名女孩子，如林素銮、丽美、宝凤、秀枝等来学戏，这些都是后来分出的高甲戏团的精英。当时学戏，一个角色两个人学演，其实是 AB 角。但后来常常剩她一人学。10 岁时，戏班聘请徐祥（约 70 岁）来教七脚戏，她学三花、旦、小旦，学《春今卜返》。第一出是《安安寻母》，然后是《雪梅教子》《入山门》《郭华买胭脂》，当时很多人不认真学，但她很认真地学。一是她学习时，养母都在那里盯着，一句学不会就鞭子打下去。在台上演戏时，如果台词背错了，下来也被养父打。一次演出，因为她演得好，一位戏迷突然"哗"地将一大箱糖果倒向台前，意思是要给她吃。她一下子愣住了，戏不懂得怎么演了，下台还是被养父打半死。二是因为不识字，所以即使是老师教其他人时，她都很努力去记。13 岁时，新锦珠人员旺盛，当时内台戏市场庞大，一个戏班顾不过来，于是分出正新丽园班，当时坤秀、坤娥、纪治、坤范、乌定等都在这个团。这些人都是伸港乡泉州社区人，被泉州社区人煽动后，他们自行组成一个团。1960 年左右，内台戏渐渐不吃香了，戏班为了求生存，也承接外台戏。她 17 岁时，戏班去小琉球演外台戏，当时一天演出四场，连续演了两个多月，回来后大家都病倒了。大家觉得钱是老板赚的，大家演得那么辛苦，也不见得多赚多少

钱，再加上一天四场戏的演法，身体吃不消，于是很多人就离团而去，但她还留在团里。

因为陈秀凤大她 12 岁，在团里，陈团和陈金河夫妇对她另眼相待，将她当成一家人，而且她是与陈秀凤演对手戏的台柱。后来戏班人就更少了，只好重新招收人教戏。但一段时间只好演陈三、吕蒙正等比较稳定，就是人数少的南管戏。后来也演《火烧百花台》《白罗衣》《吴汉杀妻》等戏。

2. 青年时期

18 岁时（1961），戏班改演新剧（话剧），日间演老戏（南管戏）给老人看，晚上演新剧给年轻人看，变成两班人马轮流。但由于演员适应不了，加上渐渐新剧没什么人看，赚不到什么钱。而且陈金河两次车祸，耗费了一些资产，所以将戏班卖给他妹夫去继续经营。但其妹夫也经营不到一年，戏班就散了。19 岁时，陈金河组织，陈秀凤约她去菲律宾，加上台南南声社应菲律宾南管社团邀请，去演出南管折子戏《入山门》等，陈秀凤演五娘，她演陈三，两人成搭档对手。菲律宾回来后，陈金河认为这次赚钱机会是他承接的，大家赚了钱，回来也没怎么感谢他，很不高兴。看到赚钱的希望，陈金河后来自己重新组团。21 岁的那个夏天，本来说好了请她再去菲律宾演出，她人也到了基隆，但却临时通知不用她去，而改用杨丽花（21 岁）。她很生气，就回到基隆生母这边学习美发。四个月后，秋天，周水松与周昆秀也组了新生乐团，邀请她去台北演出，参加赛金宝。她去邀请陈秀凤一起，当时陈秀凤在后里卖食杂。23 岁又被叫去菲律宾演出，当时是吴明辉去跟南管界交涉的，她跟着梨园春去演出了 2 个月，赚了很多钱。很多南管界的人都贴红纸捧她的场。当时菲律宾一元等于台币 12 元。

3. 婚后时期

27 岁（1970）结婚，离开戏台。31 岁时，陈金河组织了台南新锦珠，到她家来请她复出去演出，在台南保安宫演了 4 天。1978～1979 年，周水松又来邀约她去菲律宾演出，组织了东亚剧团，主要是她可以当半个老

师，教周水松媳妇苏玉兰演戏，那时她已经是三个孩子的母亲了，整整演了8个月。当时与吴素霞的七脚戏班演对台戏，她们那边基本没什么人看。37岁时，周水松请她去龙山寺教南管戏，当时龙山寺聚英社是老虎在主持，苏玉兰去陪教，教了《绣孤鸾》《相娶走》《弄车鼓》《逼父归家》。她在龙山寺庭院教戏时，周围围满了群众，大家都热烈企盼演出。等第一天演出结束时，大家都舍不得离去，于是她让一名演员下去唱了一首20多分钟的《轻轻走》，然后大家才满意地离开。第二天她与苏玉兰演出《逼父归家》。38岁时去澎湖教一个团，花了两三个月。当时有个80多岁的老太太，一大早来敲门，要求扮演一名角色。老太太说：你来澎湖教戏，大家都能上台演出，我也想演，只要能上台就好，演什么角色都行。当时她就蒙了，心想这么老了怎么教？她学什么？后来就教了她演小七这个角色，五娘托小七去送信给陈三，小七要求把益春嫁给他的这出。演出化妆时，大家看到这个驼背老太太的形象时，都笑了，都认为黄美悦真会挑角色。这个老太太一照镜子说，怎么把我化得这么难看。她说这样很好看，演戏的效果证明她演得很合适。38岁赴金门城隍庙演戏，演出11天，专门演出南管戏，陈三、吕蒙正等。她演五娘，苏玉兰演益春。高雄有个金门南管社团，很多金门人平时在那里玩南管，黄美悦也去那里，所以大家都很熟，这些金门人都是做生意的，也是黄美悦的"粉丝"。当她去金门演出时，这些南管人都会去捧场，每天轮流请她吃酒席。40岁，又去开理发店。41岁时，周水松来叫去台北参加政府戏曲会演。45岁，周水松在伸港乡接了个几百万的录音，在妈祖庙录了三夜三日的戏，然后又回来理发。52岁不再理发，跟丈夫做生意，直至现在接管丈夫所有生意。

（三）黄美悦口述的启示

黄美悦是台湾高甲戏班"绑戏团"出身，自幼成长于南管新锦珠剧团，不仅学习高甲戏，而且学习梨园戏。她经历了南管新锦珠剧团辉煌与衰败的整个过程，是亲历者与见证者之一。南管新锦珠剧团由盛转衰的过程即是台湾高甲戏由盛转衰的过程。她讲述了台湾与菲律宾文化交流的经济动因，讲述了台湾戏曲由内台戏向外台戏发展的过程，讲述了台湾各地

对梨园戏《陈三五娘》剧目的喜好，讲述了南管新锦珠剧团为什么由盛转衰的原因，这些反映了台湾高甲戏生存土壤的社会变迁，反映了台湾社会经济发展对于人们看戏心态的影响，反映了南音与高甲戏、梨园戏等南音戏受众关系之密切等。

### 二、陈廷全：南管新锦珠由来

访谈时间：2015 年 5 月 23 日下午。

访谈地点：台湾师范大学民族音乐研究所会议室。

（一）王包与王万福

吕锤宽：南管戏与南管是有交集，但还是有区别。陈廷全是台湾最早的南管戏班泉郡锦上花的接班人，我跟他熟悉很久了。（转向陈廷全说）我不知道你母亲背后是泉郡锦上花这边的。

陈廷全在吹洞箫（2015 年 1 月 31 日拍摄于台湾澎湖）

陈廷全：吕教授叫我来讲王包与王万福这两位昆仲，我专程去找王万福的儿子王建静，他以前是台中县长的机要秘书，不知道做了几届委员，退休后，现在是台湾红十字会的县委员会主任。我以前收集了一些资料，吕教授让我来说，我担心说错。对于泉郡锦上花这个名，要讲到王包，王包以前是学戏仔（即七脚戏）。他学戏仔的时候别名叫蔡华鸿。戏仔本来在台湾很流行的，后来外江戏进来了。外江戏一种是花部乱弹，一种叫四平戏。乱弹戏就是锣鼓喧天，足热闹。戏仔不敌外江戏，没生意了。王包整这个七脚戏班的时候是在香山。当时他去香山，遇到戏仔班班主乌头。乌头对王包说：现在我的生意这么差，你的生意这么好，你比较会经营，戏班就给你经营，连戏班都割给他。那戏班叫做小锦文，王包便将两个班合起来叫做锦上花。他脑筋很好，他兄弟也能经营。王包去学北管的锣鼓来伴奏。戏鼓太小声的话，没有震撼力。后来伴奏用武场锣鼓，唱的是南管音乐。王包对南管音乐有研究，他跟新竹谢水森的父亲谢旺学，谢旺南管足饱腹。他跟谢旺学一支曲一块钱，看他学几元。他就拿南管曲截一段，然后对它进行或扩充，或变化后循环重复，组成一首新曲。以前因为南唱北打组合，所以叫交加戏，现在叫高甲戏。四平戏用的是潮州腔，乱弹戏用的是湖广腔，而台湾全省讲闽南话的居多，占七八成，所以比较听得懂王包的戏文。高甲戏打倒乱弹戏和四平戏。王包经营有赚钱，到上海聘请戏曲先生来帮忙，全省都请他的班演出。外界都称他为戏曲皇帝。为什么称他为戏曲皇帝？因为他北部有矿产，中部有私人豪宅。戏班风行一段时间后，日本侵占了台湾，搞皇民化运动，禁止传统戏曲演出，所有戏班都停止演出。但王包很厉害，他在台中有个台湾文化协会，里面有林献堂和杨肇嘉两人，林献堂的祖先听说参加过中法战争，杨肇嘉曾经当过台湾民政厅厅长。林献堂等人去跟日本总督交涉，单独为王包戏班申请了十年的演出牌照。而其他台湾戏曲都不能演出，要演出必须穿日本服装才能演出。布袋戏演出也要穿日本服装。当时民间传闻"陈琳打死日本婆仔"故事：这是出自《狸猫换太子》的故事，陈琳打死寇珠，寇珠的头饰打扮、服装穿着的都是日本女人形象，陈琳头戴打鸟帽，出台表演将寇珠打

死，台下民众欢呼"陈琳打死日本婆仔"。所以戏曲演得不伦不类，戏服都不像。后来太平洋战争爆发，王包的戏路就断了。1949年，我阿公买下一个戏班。我阿公交友广阔，基隆有个来自惠安的郭猫抛，是基隆港的财主，他十几岁来台湾，当时货运用牛车，他有十几台牛车，意味着他有十几头牛，那是很有钱的。他从伸港那里买下一个戏班，经营一年，维持不下去。那时候演出内台戏。我阿公学过北管，经常爱听南管，又常常与这些戏班来往，跟郭猫抛戏班熟悉后，郭猫抛要卖给他戏班，要很多钱。他回去跟我父亲商量，我父亲说做这个戏是好，但我们没人。我父亲随我阿公去看戏，看到戏班演出《雪梅教子》，觉得戏曲很好，教忠教孝、劝人向善。于是跟我阿公投资买下戏班。以前基隆新锦珠演的是白字戏，出台没说四句联的簧门白，唱也没有按照锣鼓节奏。所以我们买下新锦珠戏班后，聘请很多南管先生来教，被人称为南管、洞管、簧门。南管人有称这为簧门，簧门的意思是说这有师承，有先生教的，很厉害，对南管人都很尊重。

吕锤宽：民间也有簧门吹？

陈廷全：对。我小时候常常出阵头，西乐也出，我去的时候，旁边的人说我是簧门的，是对南管的一种尊重。

我们戏班聘请南管先生来教我们唱曲，唱的一般是品管，有时候改洞管。我们跟鹿港、台南等地南管社团关系都很好。所以我们的戏班取名为南管新锦珠，民间称为南管大戏。开庙门的第一天，先请我们的戏班演出，我们演完才能演北管戏，第三天才演歌仔戏，最后才演布袋戏。以前是这样，现在没有了，都放电影。我们跟南管的渊源很深。张柏仲刚才讲的蔡水浪先，我叫姑丈。蔡水浪是北港的先生，我们戏班每年三月二十三日必定到北港抬艺阁，他们都会过来，他老婆给我阿公做养女。我们有传统的戏出，也有新编的戏出。陈青云跟我阿公很好，他、蔡水浪都在我们戏班呆过。廖坤明在戏班谱曲，作词聘请会作诗的黄传森，这些人去写戏曲。戏先生王包、王万福来教戏，有时候也请王包、王万福的子弟教。我们的戏班不像以前的白戏仔，每次演出，生出台有簧门四联白，且出台有

四联白，讲话用剧本的诗词，怎么跟北管抗争？王万福先生非常好，王包以后，我们戏班的戏都是请他来教的，包括我母亲。他是我母亲的叔叔，我们同宗，我叫他舅公。王万福返回后里村时，学过南管、风水地理、算命卜卦，庄里取名、结婚嫁娶都找他；一些人找他去教馆，台中林乐天、风远锦南社、吟诵阁等，他教二十多馆，都是高甲馆，不是南管。高甲馆的意思是打锣鼓。他没教馆时，帮人看风水，也会看山形墓穴，他的孩子都很成功，台中当校长，当委员。新锦珠主要是自己人在做。如果不是自己人，容易跳槽，戏班就很难生存。王万福主要是教哭腔，演员一唱哭腔，台下的观众就跟着哭。我母亲去世后，最近彰化文体局请我妹妹去教，已经教四年了，教得不错。去年在伸港中学教了一个班，60多人在台上舞刀枪、跳车鼓、摇旗军，等等，很热闹。大陆都叫高甲戏，有人叫交加戏，我们自己叫南管，民间歌仔戏叫我们高甲戏。

吕锤宽：交加戏名称是说明前场唱南管，后台演奏北管的音乐特点。你刚才说以前有请南管先生？

陈庭全：有。陈青云、廖坤明、刘西湖、北港的蔡水浪，这是内台班时请的。1970年代，我们的戏班到台北演出，我父亲聘请乌狗先吴昆仁、陈启东、蔡添木，还有刘赞格他们来戏班。

吕锤宽：南管新锦珠前十多年没活动，最近几年彰化文化局邀请他们去教高甲戏，他们教出来的规模有模有样。像王包泉郡锦上花是20世纪三四十年代了不起的戏班，这个戏也是有传人的，新锦珠就是泉郡锦上花的嫡传。他妈妈陈秀凤艺术足好，很可惜过世太早。陈廷全和他姐姐、妹妹三姐弟整了一个戏班，同时也在做传习工作。这是相当难得的情况。

（二）陈廷全口述的启示

陈廷全是台湾职业高甲戏班南管新锦珠剧团第三代传人，擅长南音及高甲戏的学习、传授、表演；熟悉闽台南音界人脉，海内外舞台经验丰富。熟悉南音、高甲戏各出戏码及多种民间乐器，尤其擅长洞箫演奏。南音师承：斗六刘西湖、艋舺蔡添木、北港蔡水浪、北港吴昆仁、南安黄翼九、惠安李金玉、永春尤奇芬、永春刘赞格、泉州张再兴；北管师承：台

南陈丁山、社仔陈田、树林杨雅雄。经常参加南音社团及高甲戏海内外演出，1987 年起，率团或参加欧洲、厦门、泉州、菲律宾、澳门、印尼等地举办的世界南音大会的演出。1996 年起，每年参与台北市"咸和乐团"南音祭孔大典，主奏洞箫、唢呐。曾以高甲戏曲入选新竹市文化局百人艺术家名录。2015 年南管新锦珠剧团登录新北市重要传统艺术"九甲戏（交加戏）"保存团体。

王万福（1905～1979），字少慧，艺名王庆昌，1905 年生于台中后里。父亲王珠记是一位汉学先生，他自幼承庭训，启蒙甚早，有良好的国学基础，善音律，很小就学南音戏曲，因天资聪颖又勤学不倦，不但精于各种乐器与戏路，还写了许多颇富艺术与教化价值的剧本。

高甲戏，由于王氏执导剧团的带动与主导，首创南唱北打，并编写了许多武戏剧本而打破南管戏只唱才子佳人的传统，其戏路颇受而后的南音界欢迎，因而南音戏便渐渐发展为文武场并重的高甲戏。

王万福是一位优秀的戏曲先生，不论生旦净丑各种角色他都能演能教，而且文场、武场皆精到。所写剧本常套以"押韵四句联"的对白或唱词，并糅以南唱北打，使剧情更生动更富感情。他与木偶戏艺人黄俊雄父亲是好朋友，而四句联是木偶戏的特色。王万福又摒弃了南管鼓，而采用北管锣鼓的做法，一时击败了当时盛行的四平戏、乱弹戏和福州戏。而后大部分高甲戏剧团纷纷仿效其做法。他缩写的剧本既注重戏剧性又不失其文学与艺术观赏性，确实颇能发人深省，而后各南音戏班所用的剧本大多系出自他的手笔。既有改编自历史小说或传奇故事的，如《珍珠半衣》《梅花巾》《三雌夺一雄》（即三女夺一夫）《金殿玉锁》《四幅锦裙》等剧本，也有改编自时人所著之小说，如《百花台》又名《云外飘香》的剧本，系根据民国初年一本同名奇情小说改编的，确实花费了相当的时日与心血。

王万福与南管新锦珠关系密切，既是陈廷全舅舅那边的长辈，又是南管新锦珠聘请的先生。陈廷全经常讲他爷爷办戏班后，所有演员的家人都靠戏班养。戏班承担着演员家属的基本吃饭问题，所以负担非常重。他们

戏班能够从内台戏演到外台戏，最后戏班撑不住，跟这种供养制度有非常大的关系。作为台湾高甲戏唯一遗存的戏班，陈廷全的儿子近年来也参与演出，希望他的儿子能够继承戏班，成为新的接班人，延续高甲戏在台湾的当代传承。

### 三、周逸昌：闽台南音与梨园戏的观察

访谈时间：2014 年 12 月 11 日。

访谈地点：台北××咖啡厅。

周逸昌（1948～2016）是江之翠的创始人。笔者与他仅有一面之缘，当时采访他时，竟然忘记与他合影。

下午 4 点在 101 附近的咖啡店与江之翠周逸昌团长进行访谈，从下午 4 点聊到晚上 8 点 20 分，受益良多。

（一）闽台南音与南音戏之差异

周逸昌认为，大陆的南音与梨园戏音乐明显的民乐化，台湾的南音传统保留较多，但是七脚戏音乐南音化。梨园戏原来的音乐形态是个谜。他怀着对江之翠剧场的爱恨交集的感情与笔者聊起了一些往事。

他对王耀华老师的"多重大三度并置"理论非常认可，认为这是南音引腔伴字的重要规则，但是大陆的南音界都不遵守。大陆的南音界自"文革"以后，都被民乐同化了，而民乐又是被西洋音乐同化，所以现在的大陆泉州与厦门专业院团所走的路子已经不是传统南音路子。

（二）初识南音

他于 1948 年出生，台湾大学毕业，到法国学习电影，认识了施博尔，当时施博尔聘请他翻译整理收购的歌仔册，但他拒绝了。在此之前刚好是施博尔邀请蔡小月赴法国开演唱会。这也是他第一次听到南音音乐，因此认识了吕锤宽教授。蔡小月在法国引起了极大的轰动，被称为世纪之声。因为她的演唱极具穿透力，浑身上下声音气场的力量与能量极强。法国人被这个身材娇小的中国女子歌唱能力与声音穿透力所折服。而且蔡小月在法国连续演唱了两个小时。这种嗓子确实难寻。有专门的科学家在蔡小月

身边寻找声场与音源，发现她的周边都能感受到声音的声场，当时稍微薄的玻璃都能有轻微的震动。

（三）江之翠的南北管

周逸昌从法国回台湾后，本意是拍摄电影，后来玩现代戏剧的朋友邀请他一起玩实验剧场，他接受了。后来干脆放弃了电影，全身心投入到实验戏剧。于1993年成立了江之翠实验剧场，召集了一批人。后来接触了南音和南音戏，喜欢上了南音戏，与团员们一同改为学习表演南音戏。1994年大家从头学起，改学南音戏。从泉州戏曲学校聘请了梨园戏退休教师，以及剧团的退休演员来教授。20多年来，共聘请了二十几位老师来教授梨园戏，包括音乐和科步。大概于1994～1999年之间玩了五年的北管子弟戏，因为他的父亲是北管艺人。后来又改回南音戏。

（四）江之翠经营模式

他担任团长，也是馆东。他的管理办法是招收20岁左右的年轻人，从聘请那一天起就开始发工资，他与团员领一样的薪水。他先向新北市文化局申请经费，后来向传统音乐中心，再后来向"文建会"，现在是"文化部"传统文化推广计划的项目，但是经费越来越少。学员每天学习南音，晚上排戏，若有请老师来教，则下午也一起排练。学员们还打坐。从内修至外练，经过多年的训练，每年演出所学习掌握的折子戏，一年赴海外演出两三次，获得了较好的知名度。但是因为此前是实验剧场，所以学界除了王樱芬教授认可外，好像吕锤宽教授不认可他的做法。近几年来，一方面，北艺大一直来挖墙脚劝学员们要去拿学历；另一方面，这批老学员也自认为南音艺术水平已经比较高了，可以出师赚钱了；再一方面，台当局扶持的经费少了，学员们不再满足于逐渐减少的薪水，而希望去赚更多的钱。所以在观念与认识上与周团长产生了较大的不同，周团长气得不理这个团，所以现在这个团由一些年轻人掌管。

（五）南音的上四管

周逸昌曾经在1990年代请晋江陈埭的几位老先生到福州电视台专业录音棚录制了三十多套指套，他将这些东西请他的一个朋友转录，后来与这

个朋友闹掰了，这些东西也要不回来了。他将江之翠此前的音像资料捐给台湾大学。北艺大送给他一套李祥石教学资料。

他认为南音的五人制度是清末才逐渐形成的，当时厦门的很多馆阁的老先生一起试验，然后形成上四管编制。上四管编制是南音美学理念与中国传统易经哲学观的一种外显，与五行美学文化相关。台湾有学者对五少芳贤进行考证，翻遍了康熙年间的相关资料，包括满文，就是没有找到，所以这是南音艺人为了提高声誉地位而编造的传说。

泉州姚宜权用工乂谱教梨园戏，南音的唱腔有所谓喉韵之说。南音的演唱除了抑扬顿挫之外，还有浮沉之说。

当时徐祥教授七脚戏时，有个天才儿童记谱，因他是南音人，便将徐祥的唱腔都记成了南音曲，所以台湾的七脚戏风格南音化。李祥石的出身是高甲戏艺人，他的身段粗犷，他的唱腔也是高甲戏的腔口。

泉州梨园戏王爱群团长对梨园戏的唱腔比较熟悉。现在旅居香港的吴显祖（音）嗳仔演奏水平高，他创作了五十多部梨园戏，比王爱群的音乐还要传统。

### 四、吴素霞：南音戏十三金钗

访谈时间：2015 年 2 月 10 日。

访谈地点：台中市沙鹿合和艺苑。

9 月，笔者在台湾实地考察，第一个采访对象就是吴素霞。吕锤宽教授把合和艺苑办秋祭的邀请函给笔者，从合和艺苑的秋祭出发，笔者开始深入台湾的田野。笔者曾经随着吴素霞去她的教学点，听她上课，觉得她确实是一个很敬业、很有水平的南音先生。2017 年笔者在冲绳县立艺术大学访学时，恰遇她带台北艺术大学学生参加冲绳县立艺术大学的周年庆，表演南音与七脚戏折子戏。

吴素霞，1947 年出生于台南南音世家。祖父吴陈涂为台南南声社创馆馆员，父亲吴再全是台湾南音大先生。她四岁随父亲修习南音，10 岁学习琵琶，16 岁师从徐祥、李祥石学习梨园戏，主要饰演青衣行当。1967 年，

吴素霞与笔者（2014 年 9 月拍摄于彰化县南北管戏曲馆前）

就在清水清雅乐府执教。后辗转执教于高雄蚵仔寮通安社、茄萣振乐社、台南南声社。1979 年在鹿港聚英社传习梨园戏。后再返清雅乐府执教 16 年。1988 年获"教育部"第四届民族艺术薪传奖。1989 年随汉唐乐府往欧洲、澳洲、亚洲各地巡演。1993 年，成立合和艺苑，开始传习南音与梨园戏的工作，合和艺苑成为当下台中最有影响力的馆阁之一。

吴素霞聊起十三金钗的事情。她说，当时是菲律宾烟厂的老板喜欢梨园戏，与一批菲律宾爱好南音的老板组成董事会，有吴金聘等。陈令允、翁秀塘、陈璋荣、陈瑞柳等五位南音先生教南曲，徐祥、李祥石教身段和道白。起先招聘台南七个学员，训练了三个月。之后通过招考，来自台南 7 位、马六 4 位、台北 3 位共 14 名女孩子入选。本来吴素霞的家人不同意她参与学习戏曲，但在她父亲吴再全坚持下，她顺利地进入台北训练班，进行封闭式训练。每天的早上、下午、晚上，都安排了相关课程，由不同

老师教授不同技艺。当时的学员都是喜欢梨园戏的富家闺秀，因此也是子弟戏。

南音清唱与梨园戏表演的唱腔运腔区别较大，后者演唱需要情感投入、文戏的肢体语言、武戏的刀枪演练，以及乐队伴奏、锣鼓经配合。南音与梨园戏的唱法也有区别，梨园戏需要更加委婉圆润，南音则更为苍劲，棱角分明，抑扬顿挫。角色方面，梨园戏的男声演唱可以低沉，女声演唱更为细腻。

蒋介石时代对台湾的出境限制非常严苛，不是一般人能够随意出去的。这批学员多为12~14岁的女孩，经过两年的训练，积累了十几出梨园戏剧目，1964年，赴菲律宾与越剧团同台演出，她们几乎都没从事梨园戏演出，而是参加越剧团。由于当时菲律宾很不安全，所以她们只能深居简出，平时一男一女看管，晚上那女的回家休息。她们想吃烤鸭，就请男保安帮买。期间一位女孩在闽南乐府学南音，因她不愿意学，父亲要她学，终于有一天她不开心从楼上跳下身亡，十四金钗成了十三金钗。学术界后来就称她们为十三金钗。

吴素霞是台湾当下最突出的南音先生，她既传习梨园戏，也传习南音，因为她这非凡的双重能力，台北艺术大学传统音乐学系长期聘她任教，而且1994年起，她受聘于彰化文化中心，在彰化县南北管艺术馆同时执教南音薪传班、南音实验团与梨园戏研习班，备受学术界推崇，在台湾南音界有一定的影响力和号召力。

# 第四章　闽台人南音传承与创作口述史料

卓圣翔与王心心，都是出生于大陆，但同时又具有台湾籍身份。卓圣翔现定居厦门，王心心现定居台北，故称他们为闽台人。卓圣翔与王心心均从事南音传承与南音创作，在南音创作方面，走的是不一样的道路。

## 第一节　卓圣翔：我的南音传承与创作经验

卓圣翔出生于同安，后依次迁居中国香港、菲律宾、新加坡、中国台湾等地，现回厦门，专门从事南音传承与创作。2020 年入选厦门市南音"非遗"传承人，是福建省级南音"非遗"传承人。他的口述材料，即卓圣翔的传记，于 2020 年 5 月 4 日完成发给笔者，系由其本人口述，罗纯祯整理，笔者修改的。大体如下：

### 一、南音艺术养成

我 1945 年出生在福建省南安县石井镇浯港村。石井镇位于南安市最南部，与金门仅隔 6 海里，遥遥相对，是著名民族英雄郑成功的故乡。浯港村是一个小渔村，民风纯朴，当时全村人口一千多人。我的祖母共生了七个儿子，但是因为当时生活困顿，卫生、经济等各种社会条件差，所以只剩下我父亲一个儿子。因为生活无计，许多年轻人迫于无奈只得离乡远赴东南亚谋生路。我的父亲卓乌番年少就到菲律宾打拼，由工而职，再由职从商。20 多岁回乡与时年 18 岁的母亲洪乌正成亲，不久，又赴菲律宾奋

斗。夫妻聚少离多，母亲到 35 岁才生下第一个儿子，如获至宝，取名"金买"。

我的母亲是邻村岑兜村人，岑兜村是闽南高甲戏发源地，村人几乎都会演上一段高甲戏。受到邻村影响，浯港村民也对戏曲产生兴趣。

（一）小时候的南音学习环境

乡绅卓江成先生对戏曲尤有浓厚兴趣，专程到岑兜村学戏，能扮演各种生角，也能演奏乐器，更能导演教戏。他在 1950 年左右在故乡浯港村成立了"益群剧团"，他当团长，副团长是我的隔间堂兄卓水计。益群剧团是一个非专业性的剧团，团员共有 30 余人，平时各自有自己的工作，工作之余因兴趣每晚聚集在村里杂货店的后厅排练，也经常在村里水泥台广场上公演，提供村民娱乐。当时还没有电灯，晚上点上油灯后，在昏暗的照明下演出。

后来，来了一个来自莲河的绰号"温州何"的"戏脚"，他是比较正统的戏曲科班出身的，演技比较好、比较正统，他调教了一些演员一起加入了益群剧团，剧团素质因而大大提升，常受邀到其他乡镇演出，远至同安、石狮，团员们坐牛车、马车，或骑单车，或步行，常常要跋涉几十里路，晚上露宿树下，整团演出酬劳每晚只有 40 元左右，扣除舞台、灯光、服装、各项杂支费用后所剩无几，常常都是回家后办几桌好菜犒赏大家而已，大家还是乐此不疲。

除了随剧团到处演出外，我还记得小时候，我堂兄也曾带我去外地参加南音盛会。以前没有举办南音比赛，但是在南音社团活动比较活跃的地区，比如同安、安海、水头等地区，每一两年会举办"结锦棚"活动。所谓"结锦棚"，有点类似南音大会唱，但是规矩比较严谨。参加的南音社团以曲会友，要以同一曲牌的曲子接续连唱，如果接唱的社团要换唱另一曲牌的曲子，要以过枝曲来更改曲牌。"结锦棚"活动从早上开始一直进行到夜晚，连唱不歇，如果某个南音社无法接唱下去了，在这次的"结锦棚"就不能再继续参加接唱，等于是败下阵来，有点南音馆阁间比赛的意思。而且在这些南音社团活动比较活跃的地区，每年的农历二月十二日及

八月十二日会举行春、秋二祭，祭祀祖师爷——孟昶郎君。

益群剧团并不设限演出的剧种，一开始演出只要有好剧本就排演，时代剧、高甲戏、梨园戏各种剧目都有，演出依剧本用南音或高甲曲调演出。剧团演出的剧目有 20 多出，经常演出的有十几出，如《百花台》《陈三五娘》《胭脂记》《二度梅》《三打白骨精》，等等，剧本多是向泉州买来的，也有部分是来自岑兜村。

提到岑兜村的高甲戏，顺便介绍一下高甲戏的演变。我表弟洪灿华是我的四舅父的儿子，从小在岑兜村长大，根据他从祖父——也就是我外公——听到的说法，高甲戏距今已有近四百年历史。后人尊为高甲戏"戏公祖"人称"老埔师"的洪埔（1610～1678），本是以四平戏著名的师傅，于闽赣交界地区以艺为生，随戏班流徙演出到闽南，入赘定居在岑兜村。因到过许多城乡，看过很多剧种的表演，见多识广，对剧本、文武场等多所涉猎，在四平戏的基础上，融入各剧种的精华，因有九种角色，故称为"九角戏"，逐渐发展完善，演变成现在的"高甲戏"。

而根据我堂兄卓圣煌得到的信息：高甲戏是由宋江戏演变而来。梁山泊 108 条好汉以宋江为首，个个身怀绝技，后来的庙会庆典往往有扮成梁山泊各好汉组队绕境，遇有善男信女捧场、捐款，就表演武术对打"练宋江"酬谢，后来渐渐演变成高甲戏。至于"三目杨戬"为何成为戏班的祖师爷则有一个传说。相传在以前，戏班不知何故得罪天神，许多神明回到天庭向玉皇大帝禀报称：民间的戏班演出的戏曲都在贬谪天神、谩骂帝王。玉皇大怒，派杨戬到凡间把这些"坏人"全部杀死。杨戬到凡间后，先四处访察，他发现事实并非如此，这些戏曲的演出都是谴责恶行，劝人行善，于是回报天庭，戏班的人们因此躲过一劫，因为感念杨戬的大德，便将他奉为祖师爷。

值得一提的是，剧团里的鼓师卓水怀先生是我的表姨丈，他是一位非常优秀的鼓师，在南安及晋江一带颇有名气，常常受聘出场，南安一带无论专业或业余的高甲戏鼓师，大都是由他一手调教出来的。卓水怀先生的侄子卓巩辉先生继承了他的衣钵，生前在南安官桥的"大营高甲戏团"担

任鼓师，也是颇负盛名。

那个时期不像现在有电视、电影等各种娱乐设备，所以村里会集资请南音先生到村里教学，平时村民可以唱曲自娱。早年，村里请来南音先生——王君火先生来驻馆，教了八个月的南音，我的堂兄卓圣煌当时读小学，好奇心使然下常去听南音。大人就鼓励他一起学习，堂兄跟着学了几首南曲，算是启蒙，后来到厦门向锦华阁的"乞伯"学唱曲，再向"厚先"也学唱曲，又学乐器技法。

堂兄在益群剧团扮演小生，反串旦角，也在乐团担任琵琶伴奏。我的姐姐卓黎明也是益群剧团的团员，我小时候因为好玩常随堂兄及姐姐参与剧团排练，也随剧团到处巡演，耳濡目染之下，对戏曲有了相当的了解。一天，堂兄问我：买仔，你想学唱戏还是学弹琵琶，两项只能选一种，才能专心地好好学习。我当时年纪小，看着剧团里的琵琶手弹奏琵琶的样子很帅气，就决定学琵琶。当时我才六七岁左右，堂兄弄到一把小琵琶，就开始教我弹琵琶。我常对人说：我九岁开始学琵琶，其实是六七岁就开始学习了，我的启蒙老师就是我的堂兄——卓圣煌先生。

益群剧团的琵琶师是卓瑞坚先生，他也负责剧团的作曲。他除了偶尔指导我琵琶技法外，对我在将来的南曲创作上帮助非常大。他那时就住在我家附近，我有空就去找他，他对南音各个曲牌了如指掌，常常一面作曲一面指导我南音各种曲牌的主韵是什么、最好听的旋律在哪一段、曲牌的规则及忌讳，等等，我后来从事南曲创作，谱写这么多的南曲，追根究底，实在是这时候打下的基础。

我开始上小学了，课余就学习弹奏琵琶，堂兄也倾囊相授，四大名谱除了《走马》（堂兄还没学这首谱的弹奏技法），其他三大谱都会弹奏，也学了许多指套。益群剧团的琵琶乐师卓瑞坚先生也时常指导我琵琶技法。

因为是乡下渔港，我的家族长辈都是白丁，于是祖母与母亲及婶母商议，让我的堂兄卓圣煌先到厦门读书。我当时九岁，琵琶技巧已达到一定程度，堂兄就想带我到厦门找南音老师深造，也可以一起去学习名谱《走马》。在母亲的同意下，我和堂兄去了厦门，从此为我的精彩人生展开了

新的一页。

（二）厦门拜师

堂兄卓圣煌带着我来到厦门，当时厦门南音非常普遍，尤其靠近轮渡那一带更是兴盛，百年老社"集安堂"和"锦华阁"都位于此，有一些浯港村到厦门工作的同乡也住在附近，工作之余学习南音。堂兄平时在鼓浪屿读厦门第二中学，星期六、星期日休假带我去集安堂找纪经亩老师。老师看到我，第一句话先问我叫什么名字，我说：我叫金买，从此纪经亩老师就叫我"买仔"。老师叫我弹一曲给他听听，我那时年纪小，不知道他是有名的南音老师。他叫我弹琵琶，我就弹了一首《五湖游》。弹完之后，老师对我说："手指还算灵活，但是琵琶弦松了还不会调音，乐器的音准还无法正确判断，你一定要学会为乐器调音。另外，你弹琵琶时每个音的音量大小都一样，没有轻重之分，这方面你要自己注意，要自己去调配弹奏时的音量轻重。快的指法，如'快点挑''点挑点''点点挑'，要小声一点，这样才会好听。我弹一遍让你听听，你就知道了。"老师就弹了一遍《五湖游》，真是好听，音乐听起来很美。我听了之后心想：老师指法好灵活，我的技法跟他差好多、好多，如果我有一天琵琶能弹得像他一样，不知道有多好。他在弹奏琵琶时手指很灵活、指法快，好像不是每个音都弹出来，给人出神入化的感觉。我就很感慨，自己学琵琶已经二三年了，还很差呢！在合奏时，他好像不必听其他乐器的弹奏，是他在主导带动整个音乐的节奏，每个章节的衔接的音乐速度的转换的掌握，让听者觉得很舒服。他问我听完有什么感觉，我告诉他："您弹得很好，不知何时才能弹得像您一样？!"老师说："你放心！你今年才9岁，你烦恼什么？你将来一定会弹得很好！如果你肯努力，将来一定会很好，你放心！"老师又问我要来厦门多久？我告诉他这得要问我的堂兄。老师就说："你要常来，我会特别教你，我特别爱教小孩子，你要常来!"初次见面我对纪经亩老师有了很好的印象，他非常亲切，对我很好。

我原本想在厦门读书，可以方便学习南音，可是母亲只生了我和弟弟两个儿子，舍不得我离开身边，我只能利用寒暑假到厦门学南音。只要老

帅有空就跟着他，除了琵琶以外，因为我的堂兄是"曲脚"，老师会教他唱曲，老师教我堂兄唱曲时，我就在旁边跟着学，所以跟亩伯学了许多曲，如【北相思】的《良缘未遂》《我为汝》《只冤苦》，等等。亩伯也教我"指"的琵琶奏法，如《汝因势》《亏伊历山》《花园外》，等等。三弦的弹奏技法也是纪经亩老师教我的。

　　这样过了一段时间后，我问堂兄什么时候要学《走马》？堂兄说：《走马》我带你去另一间学。堂兄就带我去找白厚先生。我见到白厚先生时很惊奇，他的模样和亩伯完全不同。亩伯给人的印象是斯斯文文、温和的书生形象。我到"锦华阁"时，白厚先生正在帮人练曲，他认真得满身大汗。白厚老师问我："小孩子，你会什么？"我告诉他我会弹琵琶，他叫我弹一首给他听，我那时不知天高地厚地就弹了《四时景》。弹完后，老师说："你这首《四时》弹得还不错，但是你弹起来快慢不明，不像在和《四时》。《四时》是谱中之王，你一定要练习，要常跟人合奏，我看你好像还不是很纯熟，乐器音准也不够。"他问我今天来要学什么？我说我要学《走马》，他说你要学《走马》可以，不过我教学是收费的。我告诉他没问题，我爸爸在菲律宾做生意，经常会寄钱回来，该付的学费我一定会付的。于是白老师就开始教我《走马》，他说："你先看我弹一遍，第二次再跟着我唱谱。"用力地弹了两次《走马》，老师又满身大汗了。如果说纪经亩老师弹琵琶让我惊艳，那么白厚老师弹琵琶令我震撼。他弹琵琶的架势十足，光是看他弹这两次琵琶，就给了我很多启发，我觉得南音琵琶就是要这样弹。他的琵琶指法没有亩伯细腻，但是他的节奏感，那种磅礴的气势，让我深受感动。就这样，当代的两大南音巨擘都成了我的老师。

　　白厚老师还告诉我：无论我们弹一首"曲"，弹一首"指"，还是弹一首"谱"，都必须根据乐曲里面的意思弹。比如《走马》，马在跑，跑到哪一个阶段，应该用什么节奏，是快是慢，是大声还是小声，要依照乐谱上那个阶段的情形，我们要将那个情形弹出来。我们在唱一首曲时，也是同样的道理，什么时候该快、什么时候该慢、什么时候该大声、什么时候该小声，情绪的表达，是悲，是喜，是怒……这些都要根据词意去弹去唱。

我当时年纪还小，对白厚老师的这些教诲似懂非懂，但是我深深记着老师这些话，往后不论是弹奏琵琶，教学生唱曲，还是作曲，老师的这些谆谆教诲时时影响着我。

我的堂兄卓圣煌和"厚先"师生感情非常好，他说白老师的南音造诣非常深厚，南曲的演绎功力更是无人能比。演唱同一首曲子，没有人能胜过由他调教出来的人。当年，纪经亩老师为毛泽东作的词《沁园春·雪》谱曲，各地媒体报纸争相报道而惊动中央，故而指示厦门文化部门组织南音团北上演出，当时的演唱员就交由白厚老师负责训练。白老师也常跟学生说："任何人跟我学唱曲，都只是学到躯壳而已，没有学会里面的精髓、神韵！"以前的南音先生传"底"（曲谱、资料、技法）都是传给属意的门生弟子。"厚先"手上有很多南音老前辈传给他的"底"，他常说："我手上所有的曲谱，任何人一辈子都抄不完！"白老师很喜欢我堂兄，曾经跟他说："有一天，你如果知道我病重了，要赶快来找我，我把'底'都给你。"我堂兄说："您那些资料将来都要交给文化局的！""厚先"回答："我把不重要的交出去，重要的都留给你！"我堂兄认为文人必须琴棋书画兼备，当时学南音纯属娱乐，对"厚先"的话并不上心，不过或多或少也得到 108 个管门的代表曲及"大四子"部分大曲的曲谱，堂兄就传给我。后来堂兄也去了香港，现在想起来真是可惜，"厚先"那些资料对南音界是多么宝贵呀！

（三）南音传习初体验

持续一年多时间，结束厦门南音学艺的过程。这时益群剧团因故停止活动，浯港村民顿时失去娱乐活动，这时有个小名"阿憨"的村民会讲故事，村民们就每晚到我家石埕听阿憨讲古。一段时间后，故事讲得差不多了，有人提议：买仔去厦门学琵琶又学唱曲，我们应该去听他唱曲。就这样，大家就来我家要听我唱曲，我自弹自唱了一首《三千两金》，大家听完之后就要求要跟我学唱曲，从此不再听阿憨讲古，阿憨的风头就这样被我抢走了。

浯港村的南音社——浯港南乐社——就这样再度成立了，小小年纪不

知天高地厚，只觉得当老师很风光、很骄傲，每天晚上就在我家教唱曲。在厦门时学了许多首南曲，但是乐器还不是非常厉害，加上如果教乐器还得花钱买乐器，所以主要是教唱曲，只有教一二个学员弹琵琶。那时共有二十多个女孩子来学唱曲，年龄由 8 岁到 16 岁，大家都很有兴趣，晚上七点开始上课，有的学员五点多就迫不及待地到我家等着上课。《三千两金》《三哥暂宽》《年久月深》《绣成孤鸾》《早起日上》《孤栖闷》《听门楼》《念月英》《非是阮》《不良心意》《直入花园》《到只处》《喜今宵》《因送哥嫂》《望明月》《只花开》，等等，每个学员教一首曲，每晚点上半明半暗的油灯，学员就排队等着我这个南音先生给他们练曲。每个星期六晚上我们定期公开演唱，村里会弹奏乐器的村民充当伴奏，这时，全村的人一到星期六便扶老携幼地早早来占个好位置，有的还以为是看戏呢！那时村里有庙会纪念日时还会演唱给宾客听，附近村里有庙庆时也会邀请我们去唱曲。

记得纪经亩老师常告诫学生，南音人要"先礼而后乐"，到曲馆要跟人家打招呼，如果要上台，不论是弹奏乐器或唱曲一定要谦让，老师点了名才能上台，不可以一副要与人"拼场"的样子。"敬老尊贤"是放诸四海的准则，也是南音人遵循的礼仪，在各种场合，都应礼让年长的弦友上台，但若是正式、隆重的场合就要"让贤"。我一直记着老师的话，在浯港村也这样教学生们，浯港村的南音活动，无论大小，大家都遵循这条规矩。

当了一年多的南音先生，我父亲来信要我们全家去香港，他到香港与我们相会。1958 年底，我们一家五人——祖母、母亲、婶婶、弟弟和我——办好手续，坐车到了广东，合法出境，再从广东坐渔船"非法"偷渡到香港。

（四）师承纪经亩的南音创作

我在香港实际上有两个时期，第一个时期是 1958 年底接到父亲的来信办好手续偷渡到香港时期，那时住在北角，每天坐一个多小时的电车到位于西环的福建中学读书。不久我就加入福建体育会，那时香港福建体育会位于铜锣湾的金殿大厦 6 楼，我便建议母亲搬到金殿大厦 4 楼，每天下课

回家吃完午餐就到体育会报到。那时福建体育会有好几个体育小组：乒乓球、羽毛球、篮球和足球，除此之外，还有南音戏剧组。除了和大家打打乒乓球外，最主要还是参加南音戏剧组，延续我的南音活动。南音戏剧组除了唱曲也有戏剧演出，剧种不分，主要是依剧本演练，有整出剧目，也有折子戏。在香港有许多南音社，大家会互相拜馆，福建体育会附近的百利大厦有一个南音社，乐师都是老师傅，名演员凌波年轻未踏入演艺圈前也参加这个南音社，那时名叫小娟，我还帮她琵琶伴奏一首《听门楼》。这样过了一年多，直到 1961 年初回故乡浯港。

第二个时期就是 1962 年"瓜菜代"时期，我又来到香港，这时已经 17 岁初中毕业，工作之余依然到福建体育会。1964 年，体育会原秘书因故辞职，我被聘为体育会秘书，负责行政事务及南音戏剧组日常工作，为了工作之便，我常住在体育会。纪经亩老师在 1964 年也来到香港，南音戏剧组长陈本铭先生是厦门人，他知道亩伯是南音大师，荐请体育会聘他为南音戏剧组的老师，纪老师也住在体育会。从此，我们师徒不只重聚，更是朝夕相处。体育会南音组有了亩伯加入，声望大增。来自晋江的张孙展、陈伯才二位先生常来体育会，张先生吹箫，亩伯拉二弦，我和陈先生二人负责琵琶或三弦，四个人常在一起和"谱""指"。这段时间的磨炼、切磋让我的南音功力大增。

在香港这段时间，亩伯也从事南曲创作，我就近水楼台从老师那里学得许多南音作曲的知识与技巧。老师教我如何运用曲词中的内涵去选择比较适合的曲牌、三撩落一二的规则、"过枝"的规则、各种曲牌结尾的规则，"曲"与"指"结尾的不同之处……老师还告诉我："学南音一定要学作曲，这样才能了解南音的乐理，了解一首曲的撩拍、大韵、结构与曲牌。所以若不会作曲，南音等于学一半，一定要学会作曲。比如，【四子曲】是南音最重要的曲牌，包括【北相思】【竹马】【沙淘】【叠韵】四个曲牌，这些【四子曲】结构都非常严谨，你如果有学作曲，就会去研究曲牌，才会了解各种曲牌的规律。"亩伯一直鼓励我学作曲，他在香港这段时间就一边作曲一边教导我。

在我担任体育会秘书期间，黄长猷和陈本铭二位先生同为南音戏剧组的组长，大家互相配合，这段时间有老一辈的李金狮先生作曲，常有排练，如《十五贯》《陈三五娘》《二度梅》《人面桃花》等，也有一些折子戏，如《笋江波》《桃花搭渡》《拾棉花》……经常受邀到各处演出。庄材雁先生是体育会的风云人物，经常为体育会募款，所以体育会的演出都是公益演出。

1967年大陆发生"文化大革命"，纪经亩老师被通知须回厦门，我力劝老师留在香港，他还是决定回厦门，他的家人都在厦门。老师告诉我："买仔，我老了！我们可能从此无法再见面了！你一定要学会作曲。一个人把一生都用来学南音并不是很好，但是你既然走了这条路，学到这个阶段，那么你就必须努力学好，要比别人更进一步。这个社会在进步，将来一定有很多与时俱进的新词出来，需要你来作曲，所以一定要努力学会作曲。若没有好的词，你就先作毛泽东的诗词，这些将来都用得到。"我当时听老师这样讲，心里既难过又感慨，岂料我们师生真的就此永别。老师离开香港后，福建体育会没有了南音老师，于是我就兼任南音戏剧组的音乐指导，指导组员的唱曲及乐器，也兼作曲。那个年代，《连升三级》这出戏很热门，体育会也想排这出戏，可是光有剧本，没有整出戏的曲谱，只有部分场次的录音唱片。我就听唱片把曲谱写出来，唱片缺漏场次的曲子依剧本里的唱词重新作曲，如此成了一出半旧半新的《连升三级》，让戏剧组排演，获得不错的反响。

从《连升三级》一剧起，开启了我的作曲生涯。《红灯记》是"文化大革命"期间最感动人心的一出戏，其中《自有后来人》那场戏最感人，我将剧中《提起敌寇》一曲改编成南曲，由许真真及李玉玉演唱，她们唱出了李铁梅心中的决心与意志，十分受观众欢迎，观后泪流满面。

当时，移居香港的福建人日增，为了给予旅港乡亲更多的服务，给予乡亲心灵的寄托，必须壮大充实福建体育会南音戏剧组的规模。我觉得必须吸收一些年轻人，让南音组加入年轻的活力，必要时也可以成立更多的文艺组别。于是，我就到爱国学校——培侨中学，找到当时的学生会主

席——林国荣。我告诉他，体育会很需要新时代知识青年的加入，请他鼓励学校的同学课余时间来参加，可以学南音、戏剧，或者其他文艺项目，福建体育会是一个爱国社团，希望同学们能加入我们，为更多乡亲服务。林国荣会吹笛子，他听了我说的话，非常赞同，就召集了一批绝大多数有舞蹈基础的女同学加入。因此，体育会的南音戏剧组，成立了第三个小组——舞蹈组，当时还排练有舞蹈形式的《盗仙草》，每逢节庆到处演出，广受欢迎。

### 二、南音传承经历

1988 年后，卓圣翔经丁马成先生推荐，入台传授南音，为他的南音生活增添了另一笔的色彩。

（一）彰化南音传习

1988 年，应高雄闽南同乡会国声南乐社之邀，丁马成先生率湘灵音乐社访台巡回演出。途经彰化时，有一位先生（时隔多年，我把他的名字给忘了！）跟马成叔说，他们也想发展南音，但是找不到适当的南音老师。马成叔就把我推荐给他，我心中明白，他是在帮我安排后路，我俩彼此心照不宣。1989 年办好了手续，我就飞到台湾，开启了南音生涯的另一扇窗。

我依约到了彰化，开始了宝岛南音教学工作，在当地一个定点，只要有兴趣的人，都可以前来学习南音。许多学员都是有南音基础的，只是造诣不高，我就四大名谱加以指导，加上一些"指""曲"，也教一些学员唱曲，学员们都有很大的进步。这些学员中，我印象比较深刻的是许金涂先生，许先生为人热诚、沉默寡言、尊师重道，后来他担任鹿港南管老社聚英社社长至今。

1989 年，丁马成先生再度受高雄闽南同乡会之邀率湘灵音乐社访台演出，马成叔与我联系，要我参与演出。这次演出同样结合南音及戏剧的演出形式。国声南乐社的社长杨世汉先生，看了湘灵音乐社当时的演出，非常激动，他从马成叔处得知湘灵的成果，我的功劳可谓不小，就跟马成叔

说：无论如何，找得留在高雄！马成叔告诉他，卓仔现在人在彰化教南音。杨社长执意留我。我就告诉杨社长让我先把彰化教学做一个结束，再到高雄。

（二）高雄传习

1989 年 7 月，我就到了高雄的国声南乐社。

1. 国声南乐社

国声南乐社每个星期天下午固定演奏，当时除了传统南曲外，也有一些丁马成先生与我的新作，受到一致的好评。国声南乐社也有一些老团员，如杨世汉社长吹奏洞箫，钟柏龄先生拉二弦，"曲脚"谢素云和陈嬚朱是台柱，许秀琴有时也会去唱唱曲。"一叶油饭"的老板阿福伯是国声南乐社的赞助金主，他也会唱曲，我记得他常唱的是《暗想君》《望明月》，等等，好几首曲。

2. 串门南乐团

有一位郑德庆先生，当时年约四十岁，常到国声南乐社听南音。他每次来南乐社，总是一个人静静地坐着听着，既不上台与人合奏乐曲，也不上台唱曲，而且不大和别人打交道，这就勾起了我对他的好奇心。有一次，他又到南乐社来，我就过去和他攀谈，原来他的父亲懂南音，小时候他就常听南音，但是他本身并没有学过。我就问他既然对南音有兴趣，为何不来学习呢？他说他太忙了，没有时间学习，还是到社里来听听曲、过过瘾就好了。就这样，郑先生依然到国声南乐社听南音，过了一段时间，郑先生说他是学设计、绘图的，目前在一家串门学苑里授课，这家串门学苑是私人开设的，院长是陈丽华女士。郑先生告诉我，如果我要扩展南音，有意到串门开设南音课程，他可以介绍陈丽华院长和我相识。只要有推广南音的机会，我都不会放过，所以就请郑先生安排。

有一天，郑德庆先生就带着我和林素梅女士去拜会串门学苑负责人陈丽华。陈丽华女士原本不懂南音，那天我刚好带了琵琶过去，就现场演奏了一小段，她听了之后，非常喜欢，问了我一些南音传授的情况。双方讨论之后，决定在串门学苑下成立串门南乐团，进行南音传授、推广等工

作。于是，我在国声南乐社当指导老师之余，也在串门南乐团教授南音，串门南乐团招收了十几名学员。一段时间后，学员们学有所成，串门南乐团常参与外界演出。陈丽华院长虽然没时间学南音，但对南乐团也是非常支持，串门南乐团经常是由陈丽华院长亲自带队出访。陈丽华女士的弟弟经营一间金雨印刷厂，我有一些南音的著作也都是交由金雨印刷厂负责印刷。

### 3. 宫庙社团

串门学苑成立串门南乐团时，报纸曾经有报导过，醉仙亭的人员看到报导后，就与我联络。醉仙亭是私人宫庙，属宗教团体，有一个诵经团，想要发展艺术团体弘扬传统音乐，见到报纸上报导南音消息后，觉得应该可以有一番作为。经过讨论后，醉仙亭决定成立醉仙亭南乐社，我就一周两次去教授南音。

醉仙亭南乐社共有成员三十几人，大部分是诵经团人员，年龄分布有老、中、青三代，年轻人学习能力强，领悟力较高，吸收比较快，就主修乐器；中年人主要学习唱曲，学习能力较好的兼学乐器；年老的团员主要是当啦啦队，有一小部分学二弦，或学唱曲，效果就差一点。这些团员因为没接触过唱"曲"的经验，领略唱曲的困难，所以会唱曲，就觉得很有成就感，很努力地学习。醉仙亭南乐社的学习成果还不错，尤其是年纪较轻的学员，乐器弹奏得很好，南乐社除了不定期在宫庙公演外，还常出去交流演出。

### 4. 屏东镇海

屏东县东港镇的镇海里是个小渔村，人们大多是讨海为生，以前就有演奏南音的传统，可惜近几十年失传了。1994 年，屏东东港镇海宫的庙方人员到右昌元帅府参访，看到光安社的南音演出，就想在镇海宫成立南音社团。镇海宫位于屏东县东港镇镇海里镇海路，主神"苏府七代巡"，为玉帝钦点代天巡狩。镇海宫主委张清南说，镇海宫每年都会举办文化祭，文化祭若能有南音的演奏当能添色不少，所以想要成立南音社团。洪万城已经 62 岁，是乐团里最资深的成员，小时候学过南音，但是中断了数十年

已经没有印象了，现在拿起三弦，重新学起，慢慢地唤回儿时的记忆。这里的居民多是老年人，可以组成南音社实属不易，而且大家学习成绩还不错，经常出去与弦友交流、演出。

屏东北极坛玄天府也是一间私人宫庙，供奉玄天上帝与清水祖师，因为与醉仙亭相距不远，两家宫庙互有往来。北极坛的庙方人员看到醉仙亭南乐社的演出，觉得也有必要成立一个南乐社团，玄天府的主委吴灿然先生就跟我商量，如果还有时间，是否可以到北极坛教南音，我恨不得把一身南音技艺传授出去，当然欣然同意。就这样在北极坛也创立了南乐社，团长是陈安太先生、副团长是颜久美女士，成员有二十多人，大部分也是诵经团人员，年龄分布也是老、中、青三代，但是中年妇女占大多数，所以南曲唱得比较好，与其他宫庙交流时，北极坛南乐社就上台演出。

5. 高雄右昌

在高雄右昌有一间元帅府，设有一个南音社叫光安社。光安社的负责人陈信平和洪进益二位先生常到国声南乐社玩南音，他们二人请我到光安社给他们指导，我却之不恭，就过去了。到了光安社才发现，光安社是一个老馆阁，南曲唱得好，乐器也都弹奏得不错。陈信平先生洞箫吹得很好，洪进益先生二弦拉得好，琵琶手也弹得不错，我就针对水平加以提高。光安社出去与别的馆阁弦友交流时，大家都赞扬光安社提升了南音水平。

高雄左营有间私人宫庙——集贤堂，里面的主持人员颜秋萍和陈素珍女士也是国声南乐社的弦友，这个集贤堂有好几个弦友常聚在一起玩南音，她们两人请我有空就过去给他们指导，所以我有时会去集贤堂和大家合奏。

高雄阿莲有一间荐善堂，主祀神明是关圣帝君，荐善堂原本就有南音社，团员有二三十人，堂主陈乙金先生会吹洞箫，主唱是梁秋菊女士，两人常去国声南乐社。他们请我去指导他们的社团，我就义不容辞地去指导他们。记得我教梁秋菊一首《刑罚》，她唱得非常好，也因为这首曲一曲成名，她到中部去参加会唱演出时，获得如雷的掌声。

6. 高雄市实验民乐团附设南音乐团

高雄市有一个专业的民乐团——实验民乐团，团长赖锡中先生非常喜欢南音，经常到国声南乐社听南音。有一天他就跟我商量，是不是在他的民乐团里附设一个南音乐团，由我去开班授课，有时可以与民乐团一起出去演出。我觉得他这个提议很好，于是就风风火火地在实验民乐团里开设起了南音社，招收了十几名团员，学了四首谱：《梅花操》《八骏马》《五湖游》《八展舞》，也学了几首我和马成叔合作的应景的南曲，如《贺新年》《龙舟竞渡》《重九》，等等，有时与实验民乐团一起演出，受到相当大的欢迎。

（三）台北南音传习

在台湾生活的时间越长，与各地弦友的往来越频繁，逐渐被南音弦友熟悉，中部与北部弦友也经常会邀请我去参加他们的南音活动，于是常态化的北上成为生活的必然。

1. 台北保安宫传习

1991年，辛晚教授夫妇到新加坡访亲，顺道到湘灵音乐社拜访丁马成先生。辛教授非常喜爱马成叔的词作，相谈甚欢。回台后，辛教授与马成叔联络，想要以马成叔的词句谱曲的作品，马成叔叫他找我即可，并告诉他我在台湾的联络方式，所以辛教授就与我联络，因而相约在台北保安宫见面。那次在保安宫见面时，廖锦栋先生也在场，在辛晚教授介绍下也与廖先生相识，也认识了歌仔戏演员吴欣霏。辛教授知道我在台湾教授南音的情况，就透过朋友介绍我到高雄旗津教授南音。辛教授认识我一段时间后，他也请我到咸和乐团帮忙指导、提升南音水平。保安宫供奉的神祇是保生大帝，每年4月12日都会举办"保生文化祭"，活动中安排歌仔戏的演出，咸和乐团是保安宫所属南乐团，当然不能缺席，每年都安排精彩的南音节目参与盛会。

2. 重要民族艺术艺师传艺计划

1992年，台湾"教育部"为保存传统戏曲梨园戏，特别设立了"重要民族艺术艺师传艺计划"，招收学员，请来梨园戏的薪传奖得主李祥石老

师为舞台戏剧指导，指导教授学员七脚戏的"脚步、手路"，委派台湾艺术学院（现改制为台北艺术大学）操办。台湾艺术学院与我联络，请我担任琵琶弹奏、戏曲唱腔及文场音乐指导，并负责招募其他乐师。我还记得那时找了蔡添木先生来担任文场洞箫及笛子的伴奏。因为参加这个计划，我就离开了高雄北上发展南音。

李祥石先生是南音戏艺师。1988 年获"教育部"颁的民族艺术薪传奖。1990 年获"教育部"遴选为第一届重要民族艺师。1992 年应"教育部"邀请展开"重要民族艺术艺师传艺计划"。

我在这个计划班里除了弹奏琵琶、指导戏曲唱腔外，因为乐师的弹奏技法不够纯熟，我还得负责教这些乐师南音乐器的弹奏技法。在戏曲部分，有些曲谱已经流失，李老师也不记得曲谱，只记得歌词。于是就由李老师口述歌词，由我负责重新谱曲，据他所说，与他记忆中的曲调没有很大的差别。

李祥石老师的南音戏造诣很好，他的舞台动作是属于比较古朴的演出方式，非常细致优美，各种角色都能扮演，所以整个计划的舞台戏剧指导老师只有他一人。我记得这个计划教导了几出戏，有《陈三五娘》《郭华买胭脂》《李三娘》的选段，《楼台会》《桃花搭渡》《拾棉花》《笋江波》，等等，这些多是折子戏。这个计划的剧团常不定期到各处去公演，每年也要向政府作汇报演出。李老师精于压脚鼓鼓艺，所以每次我们这个戏团演出时，都是由李老师负责打鼓。"重要民族艺术艺师传艺计划"在台北艺术学院实施了三年，之后就结束了。

3. 台北市松山奉天宫

当时，在松山奉天宫成立了台北市奉天宫南乐团，每星期日下午教授南音。因为很多人平时都在工作，只在奉天宫一处设立教学地点，对很多人而言，还是比较不方便。我就与王君相主委讨论，用奉天宫及王主委的人脉与关系，在台北市各个不同的人口集中的地点，设立了"大家学南管"公益课程学习点，包括：中山区民众服务社、万华区兴宁活动中心、大同区大龙活动中心、内湖区港墘活动中心、中山区中山市场、中正区水

源活动中心、士林区仁勇活动中心等，教授的学生有 300 多人。早期，林素梅女士也参与协助教学工作，后来她到大陆发展，我仍继续这些南音教学工作。

（四）旅台期间南音教学感悟

回顾我在台湾这么多年的南音经历，指导的社团、馆阁、学校众多，教授的学生逾千人，在这些教学过程中，早年的许多教学经历都是林素梅女士协助我一起披荆斩棘而成就的，许多出版品也都是有赖她大力协助，如果没有她的协助，我就无法顺利地完成。而我相信在这些过程中，也让她学习到很多的有形、无形的经验与技能。

### 三、南音创作经验

卓圣翔跟纪经亩先生学习创作，他在中国的香港、台湾与大陆的不同时期的南音活动中，不仅整理传统曲，而且采用传统套曲手法创作了不同时期的作品。

（一）整理南音指、谱、曲

以往南音先生整理南音指、谱，主要通过抄写方式来完成，但很少对 108 个滚门进行整理。卓圣翔也是用抄写的方式重新整理传统曲目，包括传统曲、指、谱，使得他整理出版的传统指、谱、曲印上个性化的书法烙印。

1. 在整理基础上拓展

早年，白厚老师曾把他手中所持有的 108 个管门曲牌代表曲的曲谱拿给圣煌堂兄誊抄，后来堂兄把这些手抄本拿给我，当我从堂兄手中接过这些手抄本时，顿时肩上有种沉重的感觉。经过这么多年的时间，我一直有个心愿，就是把每一个曲牌的代表曲拿出来，把所有的曲牌都备齐了，印刷出版，让大家透过这些代表曲能对所有的南音曲牌有一个粗略的了解。听到有人唱曲，听他唱的曲子的旋律，就知道他唱的是什么曲牌的南曲。

1999 年在奉天宫协助下，我与林素梅合作出版了《南管曲牌大全》，上下册共 122 首曲，录制了 10 张 CD 光盘。

传统的曲牌只有 108 个，为什么在这本《南管曲牌大全》里却有 122 个？因为在我这么多年作曲的经验、过程中，发现有些歌词、意境，在传统的 108 个曲牌中无法找到适合的曲牌，譬如，我在创作岳飞的《满江红》时，找不到足够"雄壮"的曲牌来表达那种激情，所以就创了一个新的曲牌——【英雄冢叠】，马成叔的《十面相思》也是用【英雄冢叠·恩情关】创作的，集合传统的曲牌加上我新创的曲牌，一共是 122 个曲牌。在王主委的支持下，由奉天宫协助印刷出版，总算了结了我多年的心愿与责任。

2. 在整理基础上详析

我从小跟厦门白厚及纪经亩两位南音名师学习南音，后来又从菲律宾林玉谋老师学习"指"，自认为几乎是"指谱全"，但是日子久了，总怕会荒废忘记。加上自己从小学习南音的经验及心得，我本身非常幸运能遇到名师指导，所以南音的技艺总算不差，并不是每个人都能像我一般幸运。所以，我就想如果能把我所学到的"指""谱"写出来印刷出版，并且把这些乐器的合奏录制成音档，让有心想学习南音的人有凭可据，有例可循，不是既造福众人，又可以把南音大大地推展吗？

这个念头在我的心中盘桓良久，但迟迟未能实现，一方面是一直苦无良机，另一方面是缺乏资金。一直等到成立奉天宫南乐团，得到王君相主委大力支持，除了由台湾传统艺术中心筹备处补助 30 万新台币外，其他费用由奉天宫资助。光是写出这些"指""谱"的曲谱就耗费我大量精力，录音更是辛苦，这些乐器的演奏除了少数首指谱有廖锦栋先生协助吹奏洞箫，其他的部分都是我和林素梅女士两人完成，所以有整整两个月的时间都泡在录音室里。

2000 年出版了《南管指谱详析》，除了对指套唱词内容典故加以注释外，还录制了 65 套指谱，共 24 片光盘。在这之前，出版的作品都是只有书面的印刷版本。这套《南管指谱详析》不能单纯地把它归为"厦门法"，或者"泉州法"。因为我向老师学的是什么谱，我就依照老师教我的抄写下来。因为白厚及纪经亩两位恩师是厦门的老师，向他们两位学习的部分，就只能是厦门的版本；如果是向林玉谋老师学习的部分，那就是泉州

的版本了。

（二）南音新作

卓圣翔的南音创作主要在用于传统套曲法，他以此为基点，进行了三个层次的创作：一是改良法。在为唐诗、宋词、现代诗谱曲过程中，他根据普通话音韵在原有曲牌基础上进行改良。二是改编法。对于参赛作品，靠传统套曲的作品呈现是不够的，他进一步与作曲家合作，由作曲家进行重新改编。三是拼贴法。他与作曲家合作，将南音套曲手法与交响乐作曲法拼贴在一起，将传统南音与西方交响乐体裁进行嫁接，这是传统套曲作品的交响化的有益探索。

1. 传统套曲改良法——诗词谱曲

大约在 1998 年时，我在高雄旗津天后宫开设南音班，有一位学生叫黄宗修，开了一家咖啡厅，闲暇时喜欢吟诵古诗词。有一天，他跟我说：卓老师，您在新加坡时，为丁马成先生的现代诗词作了那么多的南曲，现在丁马成先生去世了，没有现代诗词可以谱曲，您怎么不试着用古诗词来谱曲呢？古人留下那么多的唐诗宋词，这些诗词文字都很优美，而且都有押韵，用这些诗词谱曲，一定也很好听。听了他说的这一番话，我突然有一种醍醐灌顶的感觉，我以前怎么都没有想到呢？而且，一般人对唐诗宋词或多或少都有所接触，如果用唐诗宋词谱曲，南音的推广是不是更容易些？

所以，我就开始认真思考用唐诗宋词来谱曲的问题，我先找了几首一般人都知道的比较朗朗上口的唐诗宋词来试试。2000 年，在奉天宫的协助下，出版了《唐诗宋词南管唱 1·春江花月夜》，16 首，2 片光盘。"大家学南管"的公益课程各据点的学员顿时大增，让我信心倍增。

后来，与南京钟山昆曲社举办"南管、昆曲演唱会"时，在从听众收回的"问卷"中，有一位大学生说："南管韵调很美，但曲词只是民间故事，文化素质差。"另一位教师更加直率地说："我爱听昆曲，更爱听福建南音，但为何曲中词句如此粗糙！"还有一位大学教授写道："唐诗宋词的音韵、韵脚都以泉州腔合成的，很难理解为什么南音不拿现成的来谱曲，

实在是一种浪费……"还有厦门大学周畅教授提醒我，应该谱一些国语版南音，让外省人也可以欣赏，等等，这些意见坚定了我以古诗词谱作南曲的决心。

再者，传统南音有许多曲牌的旋律非常优美动听，却因为流传下来的曲子少，让人遗憾，借着这个机会，我可以用这些曲牌作曲，丰富这些曲牌的曲目。例如：【昆寡】《满空飞》，曲调转折很优美，大家都想唱，但流传的【昆寡】曲只有这一首。为了弥补不足，我用唐诗宋词作了十多首，有李白的《长相思》，李煜的《玉楼春·晚妆初了明肌雪》，等等。再如带高甲调的【声声闹】，曲韵优雅，但词句不雅。我找了词句内容比较活泼、俏皮的古诗词，作了七八首【声声闹】的曲子，可以加上舞美动作成为表演唱的形式。又例如《北青阳·长台别》，音韵相当恳切，我在原来的基础上加以改良，一些欢乐的、论情说理的词句也就适合演唱了。如此，既保留传统又拓展韵路地作了 12 首【北青阳】的曲子。

2007 年 12 月，与厦门大学艺术研究所、台北中华两岸文化经济学会联合主办"闽台南音艺术交流巡演暨唐诗宋词南管唱创作推广研讨会"时，在何少若先生介绍下，认识了尤世赞先生。尤世赞先生是梨园戏的编剧，他根据《流泪的红蜡烛》改编了一出梨园戏《奇婚记》，大意是一个偏远山村的农家小院，举办了一场热闹而气派的婚礼。28 岁的新郎李麦收是公社的种烟状元和养兔大王，他以两亩的烟钱，迎娶山村百里挑一的俊俏媳妇玉兰。深夜，当麦收欢喜地走向新房时，房门被新娘锁上了，任凭麦收如何恳求、发怒，玉兰都不肯开门。这突发的意外，使得麦收和他的老娘疑惑不安。最后，玉兰向麦收说出了自己的心里话，说自己心中有人。麦收看着跪倒在地的玉兰，想起了过去与他真心相爱的阿香。那时，正因为穷困，他无法前去提亲，阿香她爹的羊鞭逼死了亲生女儿。思前想后，麦收对玉兰的处境产生了理解和同情。里面有首曲《人啊人》，是李麦收在得知玉兰心中另有意中人时而唱的。他忆起了自己当初的恋人阿香，心中顿起挣扎……

当时尤世赞先生知道我作了非常多的南曲，而且听过我的许多作品，

他向我表示对原曲《人啊人》不是很满意，有意请人重新谱曲。我看过歌词后，觉得这首曲的波折很大、很感人，就跃跃欲试。这首曲的歌词如下：

　　　　她有人，她也有人，

　　　　李麦收痛苦忆旧人。

　　　　她有人，我有人，

　　　　我也曾经有过阿香这个人，

　　　　从小饲牛割草相随伴。

　　　　风风雨雨到大人，

　　　　贫穷之交心连心，

　　　　各自不负有情人。

　　　　实可叹，当初我贫寒，无钱去娶人；

　　　　更可恨，她厝父母不将她当人，

　　　　为了她兄娶新妇，将她高价出卖另一人。

　　　　迎新鼓乐声去远，我犹听，听见惨叫我有人。

　　　　三日后，闻讯痛煞人，

　　　　逃跑不成她卧轨。

　　　　麦收我，赶到不见人，双手捧起血和泥，

　　　　耳边只听她惨叫我有人惹，我有人惹！

　　　　人啊人，眼前又是一个人，

　　　　麦收啊，我是人，

　　　　玉兰她，玉兰她也是人，

　　　　心比心，人对人。

　　　　哎呀呀，李麦收我该如何来做人？

　　这首曲我是用了【皂云飞】的曲牌来作曲的，【皂云飞】这个曲牌有一个特点，就是一开始的旋律比较抒情，有一种叙事的感觉，我再依曲中人物情绪、情感的转折变化，用节奏的变化及"剖腹慢"的方式来反映主人翁的内心冲突，最后"落迭"，节奏变紧凑，情绪高涨，正好符合曲词

的意境。尤世赞先生听了我作的这首曲子后，非常满意。这首曲是由黄春妮女士主唱录音，她依照词、曲的意境演唱，扣人心弦，句句动人，非常完美地演绎了这首曲。这首曲也收录在《划时代乐章——唐诗宋词南管唱》套书里。

2002年在奉天宫协助下，出版了《现代诗词南管唱1·应景选曲》，收入了79首曲子，10片光盘。在新加坡时和马成叔合作了300多首南曲，当时也出版了《南管精华大全》，收录了这些作品，但是只收录了曲谱，没有收录音档。我就从三百多首曲子中选了79首曲，征得马成叔儿子丁宏海先生的同意，保留了部分原唱王月华女士、马香缎女士、蔡美纯女士的音响档案，其他由林素梅女士和我重新录制，在新加坡湘灵音乐社骆水兴、朱金卜、谢安桐、丁宏海四位名誉理事及奉天宫共同资助下出版发行，分赠各地的南音馆阁。

2. 传统套曲的现代新编——《相聚在宝岛》

2009年，荷音轩找林素梅女士和我共同筹办、组织一个南音表演团队，并且负责培训这些成员。荷音轩南音表演队于2010年1月正式登台，我也受邀参加了揭牌仪式，我的一些南音新曲经常在那里演唱，此后我也经常予以艺术指导。也是因为这个机缘，我在荷音轩认识了当时的厦门市副市长夫人、乡土诗词作家涂堤老师，时任厦门南乐团书记的张丽娜女士。涂堤老师听说我会谱作南曲，就拿了一首她的词作《凤凰花开》请我作曲。这首曲完成之后，我弹唱给她听，她觉得很不错，就在荷音轩里演出，获得了好评。2013年，厦门市观音山音乐学校学生以这首《凤凰花开》，参加厦门市教育局举办的首届学校闽南文化艺术展演比赛，荣获二等奖。

2010年，厦门南乐团向涂堤老师邀稿，涂堤老师以两岸的骨肉亲友分隔两地的题材，创作了《相聚在宝岛》。《相聚在宝岛》讲述早年因战争，家人亲友被迫分开，隔着一条海峡无法团圆，后来时代环境变迁，亲友在台湾重逢相聚的故事。有了《凤凰花开》的合作基础，也因为我台籍的身份，涂堤老师就向南乐团举荐我为该曲谱曲。《相聚在宝岛》是带有表演

形式的南音节目，看到这个故事、这首歌词，我感到两岸人民被迫分开，骨肉分离是很惨痛的，和平是多么的可贵！我就思考要如何用音乐表现出一个家庭被拆散的心情，环境变迁的那种历程要如何呈现！在作这一首曲的过程中，有些段落是含着眼泪完成的，那种因为时代变迁、战乱而被迫分离的痛苦、无奈，以及经历沧桑与折磨后，骨肉相逢的感慨，深深地牵动着我的心。我作这首曲子时，很怕无法表达词句里主人翁的那种心情，那么这首曲子就彻底失败了！若无法作好，那就干脆放弃算了！完成以后，我把曲子唱给几个在台湾的老兵听，大家都觉得这首曲表达了他们的心境，有一位老兵听着听着，流下了眼泪，他说他和太太当年就是这么被迫分开的，太太还在老家，儿子曾经回乡探亲，但是，他却没办法回家乡。这首曲子里，亲友重聚了，他与太太却连重聚的机会都没有。

《相聚在宝岛》初步排练后，大家觉得效果很好，南乐团决定以这个节目参加第六届中国曲艺"牡丹奖"。"牡丹奖"是中国曲艺最高奖，南乐团于是展开了密集排练，为求作品的完美，整个作品无论在歌词、音乐、舞台呈现上，常常应需要而调整、修改。终于皇天不负苦心人，厦门南乐团以这首《相聚在宝岛》获得了第六届中国曲艺"牡丹奖"节目奖，也为福建省争得了"中国曲艺牡丹奖"的荣耀。这个作品能获得如此高度的肯定，我非常高兴。但是，我觉得还有再进步的空间，这首曲子可以更好，我还要继续努力、精进。

时隔多年，我又有了一次与"牡丹奖"结缘的机会。福建师范大学闽南科技学院土木工程系主任王咏今教授是南音的爱好者，他创立了南安市咏吟女子南乐坊。每到周末南安市咏吟女子南乐坊的队员都会聚集在福建师范大学闽南科技学院南音训练室认真排练、复习南音曲（节）目。2017年，王教授有意让南安市咏吟女子南乐坊参加翌年的"中国曲艺牡丹奖"比赛，他请南安市高甲戏剧团团长张芳颂先生创作了南音说唱《郑成功·祖训》剧本，并属意我为这个作品谱曲。王教授与我未曾谋面，他找上我为《郑成功·祖训》作曲时，我还有点错愕。后来经应邀见面深谈才知道，原来他对我的作品早已了解甚详，可以算是我的"粉丝"。年关近时，

就先排练我的作品《贺新年》，并经常巡回演出。

《郑成功·祖训》一剧，我根据剧情反复推敲，按剧中情节采用最确切的曲牌入调。特别是听到郑成功慈母不甘受辱而自杀身亡一段，我采用"破腹慢"唱出了主人翁心中的那种悲恨的心情，音乐随着剧情高潮起伏、震撼人心。王教授请来尤春成先生（第六届福建省曲艺家协会副主席、泉州市曲艺家协会创会与荣誉主席）担任该节目的导演。

《郑成功·祖训》由该乐团音乐员黄春妮担纲主演，并且以一人多角的曲艺表演风格进行展示，最后获得了"节目入围奖"。

3. 传统套曲的交响化——南音交响曲《陈三五娘》

厦门市职工文化体育协会邀请上海音乐学院教授、上海音乐家协会副主席何占豪创作南音交响曲。何教授在"采风"后，决定结合南音著名剧目《荔镜缘》，创作南音交响《陈三五娘》。这个交响乐曲与南音戏剧结合，将两三小时的剧情在短短三十几分钟内呈现出来，厦门职工会请了涂堤老师重写歌词。剧情与歌词改动就须重新谱曲，又不能脱离南音的范畴。有了前两次合作成功的基础，涂老师又找上了我。当涂老师跟我讲述这次的任务时，我稍微犹豫了一下，交响乐，这是西方的音乐，和我们这个中国的千年古乐能凑在一块儿吗？但又随即一想，音乐无国界，艺术是相通的，况且，这是另一种尝试、另一种碰撞，或许对我将来的创作能产生革命性的启发，我就决定接受这个挑战。但是，以前从来没有这样的经验，我也没有把握，我告诉涂老师我会尽力去作，如果大家觉得好的话，就采用吧！

于是，我把《陈三五娘》全剧又看了好几次，以求彻头彻尾地了解整出戏的精髓，将整出剧重编、浓缩剧情，包括了《赏灯邂逅》《荔枝传情》《破镜为奴》《赏花伤怀》《爱怨交集》《凤凰于飞》六个乐章。因为涂堤老师在唱词上，用了一些新的词汇，所以在谱曲上又要有新的手法来配合，我在曲牌的选择上又是经过一番的思虑与取舍。为了配合新的唱词，与每一段落情感的波动起伏，等等，我在选择相称的曲牌时，费了很大的工夫。以前的封建社会里，五娘不敢向陈三表露心声，许多怨偶就是这样产

生的。而我要如何表达出陈三那满腔热情却受到无情回应、冷言相对，心中委屈、受伤、无奈，却又无处诉说；要如何表达出五娘那种含蓄、委婉、内敛的情感，那种有口难言的心中煎熬；在最后又要如何呈现男女主角内心激烈的情感！这整出戏曲中，我最满意的是《爱怨交集》，陈三对于五娘的态度感到不满，无计可施之下，灰心丧气地要回家乡；五娘得知后心慌意乱，向陈三吐露心声，将满腔的热情一倾而出，这时陈三才明白了五娘对他的心意。这首曲表达了五娘那种内心的热情、痛苦、挣扎、反抗，我现在想起来，依然情绪激动，眼泪都快掉下来了。传统的《陈三五娘》一剧，并没有把陈三五娘间那种炽热的爱情表达得很好，我觉得《陈三五娘》交响曲把二人内心情感纠葛表达得淋漓尽致。这场戏，我和涂老师针对各种问题互相讨论，也都互相给对方提出意见，两人互相配合完成了这出新《陈三五娘》。但是何占豪教授来到厦门，"东西合璧"后，何教授的音乐作了修改，他的音乐改动了，我的音乐也要跟着配合调整，他也提出了一些意见，于是又经过一番周折，终于完成了。这个交响乐与金莲升高甲戏团合作，由吴晶晶扮演陈三，李莉扮演五娘，杨一红扮演益春，由我负责教唱南曲。

南音交响曲《陈三五娘》2010年2月在厦门试演，由何占豪教授指挥，著名小提琴演奏家吕思清演奏，国家一级演员、梅花奖获得者吴晶晶主唱。之后又经过几次公演，也到上海、北京演出。

因为我从小就学习南音，一直浸淫在南音的天地里，很少有机会接触这类音乐。经过这次的音乐合作，我觉得音乐真的是没有界限的，是相通的，只要了解音乐的内容、情感，所要传达的信息，互相配合，无论是什么样的音乐、乐种，都是可以互相融合的，南音也是。第一次与西方音乐这么近距离的接触，让我感受到交响感是如此的广阔，不懂的人，可能会觉得很嘈杂，但是仔细聆听，会发现每个乐器的表现都很细腻。交响乐人员编制多，乐器也多样，在音乐表现上比较雄壮，但是该细腻时也会有非常细致的表现。南音虽然只有四把乐器，虽然声量上无法"雄壮"，但是在音乐的气势与情感上，也可以表达出雄壮的感觉。比如，我所谱作的李

白《将进酒》，当音乐进行到李白在对自身怀才不遇的感慨时，可以表达出那种无奈与感伤；该有激情时，一样可以表现出李白喝酒时豪迈的狂情。所以音乐是没有界限的，音乐对情感的表述是藉由音乐的表情，而不是乐器多寡或音乐声量的大小来完成的。不过，多样乐器可以丰富音乐的内涵，让音乐的表情更多元、更细致。

### 四、卓圣翔口述的启示

卓圣翔一生从事南音传承与创作，并取得了一定的成就。他在闽、台、港三地南音生活中，构筑了南音文化圈的人和事，给了我们很多启示。

（一）南音与高甲戏的紧密关联使其扎根于闽南社会

1949 年以前，泉州地区流动性强的民营高甲戏剧团散落于农村，这些剧团由临时人员组成，以演出幕表戏为主，艺术较为粗糙，另一方面满足人民"娱神"的需求，另一方面满足人们"娱人"的审美需要。人们的艺术生活主要为看戏、听曲。大家白天干农活，晚上聚集娱乐，或学唱戏，或学唱曲。孩子们通过学习南音，自然进入南音传承队伍，为高甲戏草台班演出与组建夯实深厚的社会基础。南音与高甲戏的内在音乐关系和人事之间流动关联，使其在闽南社会拥有厚实的社会基础和数量众多的观众群体。即便是 21 世纪的今天，由于南音与高甲戏基础观众群体数量庞大，这种社会基础反过来又影响了南音与高甲戏的社会传承，推动了南音与高甲戏的发展。南音与高甲戏二者关系近似于硬币的两面，唇齿相依，观众相互影响，群体相互转化。在泉厦地区，南音的发展往往朝着曲艺化方向进行，而曲艺化又受到戏曲化的影响。相比之下，高甲戏朗朗上口，更适合于小孩子学，曲调没那么复杂，而且许多曲牌与南音叠拍特点相似。南音当代传承，高甲戏舞台表演与南音短曲相结合，是一条可行的路径。

（二）台湾新兴南音组织的生命样态

从卓圣翔先生的传记可知，他在台湾传习南音的过程，既是南音传播推广的过程，也是新兴南音社团活跃涌现的过程，客观上推动了台湾新兴南音组织的涌现与生命活力样态。

纵观卓圣翔台湾传习经历，他从高雄的国声南乐社开始融入台湾南音传习队伍，促成串门南乐团、醉仙亭南乐社、镇海南管社团、北极坛南乐社、台北市奉天宫南乐团的成立，这些社团多数与宫庙有关系，都与南音作为宫庙仪式用乐有关。

传统闽台社会，南音依附于地方宫庙是一种常态。21 世纪以来，大陆经济发展迅猛，地方政府能够提供公共活动空间给予南音社团，较少南音社团依附于地方宫庙。但是台湾地区，由于地方文化部门缺少公共资源经费投入，南音社团依附于宫庙依然是一种常态：其一是地方宫庙有经费，可以为南音社团提供场地和活动经费；其二是地方宫庙的神诞活动需要仪式用乐，如果有独立南音社团，则平时仪式音乐活动不用求人，宫庙与南音社团有较多的互补。

卓圣翔传习场所除了地方宫庙外，还进入中小学、民乐团、江之翠剧场，甚至加入了南音戏传承计划，从某种意义上讲，他从民间社团到学校传承、到专业团体教学、到重要民族艺术艺师传艺计划，得到了各个层面南音界、学术界的认可。

卓圣翔在台湾的传习经历，展现了台湾南音社团组织万花筒似的生命样态。

（三）南音传统创作与现代演出需求的融合

卓圣翔到厦门定居后，与厦门南乐团结缘，并应邀为后者创作新作品。从普通话版新南音写作，到大赛作品《相聚在宝岛》的创作，他的作品得到了厦门南乐团的认可，也得到了中国曲艺大赛专家的认可。所以才有南音交响《陈三五娘》的合作。他从整理传统指谱、传统曲牌入手，从传统南音套曲艺术寻找南音曲牌的写作规律，多年来的创作经验，让他走出了一条传统南音艺人迈向创作的道路。他的艺术创作经历也开拓了南音传统创作与现代演出需求可以融合的一条路径。然而，像他这样熟谙南音曲牌、滚门，又愿意孜孜不倦地写作南音的作曲家并不多。

南音如何现代化转换与创新性发展，可以通过各种各样的创作方式来达到。但是如何熟谙南音滚门与曲牌，则需要长年累月的学习与背诵，这

种辛苦的工作并非一般人所能承受。如果将所有滚门大韵都截取出来成为素材，那么不懂南音的作曲家用西洋作曲技法去创作，是否能够写出既有传统韵味又有创新性的作品，我们拭目以待。

传统套曲方法需要有人总结和传承，毕竟庞大的南音曲目库为曲唱家提供学不完的曲目的同时，也给作曲家提供了绝好的音乐范本，亟待作曲理论家与南音局内人共同去开拓。

## 第二节 王心心：应该重新界定南音传统与创新的关系

访谈时间：2018 年 8 月 16 日。

访谈地点：台北市心心南管乐坊。

左起：陈俊玲、王心心与笔者（2018 年 8 月 16 日拍摄于台北心心南管乐坊）

2018 年暑假期间，我与同事陈俊玲教授赴台湾调研南音教育、传承与

创作情况。8 月 15 日，我联系了心心南管乐坊负责人王心心，她在南音创新方面有着比较突出的贡献。她约我们 16 日上午到她的心心南管乐坊。本次访谈，主要了解王心心的创作、演唱、传承的观念，以及她所经历的"文革"期间的南音活动。下面将围绕着这四个问题的访谈进行重新整理。陈俊玲简称陈，王心心简称王，曾宪林简称曾。

### 一、南音跨界作品及其创作观念

陈：现在大家公认王心心的南音是新派的南音，录了很多现代的、国际性的元素在里面。我们想了解什么样的契机、什么样的想法让你去从事那样的工作。

王：你也知道，在台湾其实接触的艺术比较广，不像在泉州，自己地方的戏曲、艺术特别丰富，但在那里想要看些外面的东西毕竟少了点。在台北，只要你想看，都有很多不一样的东西可以看，各种艺术形态，很多艺术节，接触的艺术种类比较多，心态比较开放。因为我没有跟南音界太多交集，接触的大部分都属于比较现代的艺术，其实也不是特意要那样子做，只是有这样的一种机缘，谈着谈着就有火花。当然一开始也是会想说那个时候南管没有像现在这么受重视，这么多人知道，所以那时候也是想跨界结合比较能够让不同领域的人知道，没有一开始就想要达到什么成果，所以就这样子，慢慢出来。

第一个作品是《昭君出塞》《胭脂扣》，我的好朋友，跟汉唐乐府做《艳歌行》的吴素君老师，自从做完《艳歌行》后就没有再参与汉唐乐府的合作演出了。我离开汉唐乐府之后，有一次演出时遇到吴素君老师，谈到"近况怎么样"。她跟她的好朋友说："让我们来做个演出。"我说："好啊。"那时候云门（乐舞）里面比较顶戴（谐音）的舞者自己成立了一个越界舞团，他们就请我去参加她们的越界舞团演出。这是第一次跨界，就是跟舞蹈有个结合。我那时候一个人，没有行政这一块。林怀民老师就说行政由越界帮你，越界班，你想做什么就做什么。其实也就是越界管行政，我管艺术。第一次，他邀请梨园戏跟木偶来，有一场清唱场，我与曾

静萍做了一个"区"。

第二次才开始越界，与舞蹈结合做《天籁》。跟越界合作的第二年，我开始要成团，就做了《昭君出塞》。我同样也用那些传统曲，只是用另一种呈现方式将这些曲子串起来，让它们有个故事的变化，有个感情的线条。比如表现昭君早晨睡觉起来，肯定有个梳妆打扮，心情会是怎么样，她出塞去另一个地方会有什么样的想法。我就选了一些南音里的曲子，有一些曲子从头唱，有一些没有，把表达那些重要的情节唱出来，下半场是《胭脂扣》罗曼菲，我也是选用表现《王魁与桂英》故事的传统南曲，把它们串起来。

南音传统曲都是用单个乐章完整地表达一个故事。在一个整体的专场演出里，如果只是片段地选取南音素材，如果一直唱散曲，对一般不了解南音的观众来说，不容易听懂歌词。对观众来说，每一支曲都有不同的角色，有新鲜感。我针对的观众，不是局限于传统的南音弦友，我希望打破传统的南音听众群，走出去给不同的人群听，所以必须给观众一个主题，让他们更容易理解。为便于宣传，每次创作都有一个主题，上下半场是两个不一样的故事，这样一来，慢慢地我就形成了自己的选曲特点。可能一些传统南音人希望听到一首完整的南音曲子，而我有可能只唱一半，或从中间唱起，或者只有某一句，他们会觉得不过瘾，或者怎么样，都觉得为什么不把它唱完整。对我来说，我是创作，但不是按照传统的手法来编创，所以就变成这样的一种形态。每次去演出，都要去找老师，去传统里面找什么样的一种题材来做一种创作。不是把传统的曲子，这支拿来唱一唱，那支拿来唱一唱，做一场传统的演出，从传统的素材里取一些什么来结合。当然有一个故事的主轴，配合周遭朋友们的专业。

其实南音是曲牌，不是形式，并非一定要这样才是南音，改了歌词就不是南音。我觉得要打破这种观念。南音有生出来这么多的曲子，都是后来慢慢增加的，好的就被人家传唱，不好的只是一种记录而已。一千首有一千首在唱吗？最多两百首。所以南音的宝贵就是有这些曲牌。一个曲牌看有多少首曲子，那也是后来增加的。我们在交流的时候，都是按照曲牌

体来，那撑不下去怎么办？赶快接一首来唱。你看歌仔戏就好，还有高甲戏，梨园戏没办法。为什么高甲戏会有很多团？你口才很好，晚上去到那边才临时决定演什么戏。它就是基本的套路带锣鼓点。只要给个手势，就知道下面要起什么锣鼓点。因为曲牌固定，我只要比个手势，就知道要唱什么调。他是现场编歌词的。南音，你只要看多了，就知道很多歌词都是编出来的。你说十三腔几首在唱，不超过五首。其他的十几首你去看一下歌词，不用说那十几首好了，就说《听门楼》《山险峻》《冷房中》，面前在唱的，你看里面有多少重复的。王心心或你宪林的名字改变一下，那个套路就一样了。去看看是不是这样子。《山险峻》《路崎岖》，它不是按曲牌的顺序转的，可是它转了一下歌词，旋律又套到那边去了。然后那些语套又套在一起。所以就会变成很多首，所以就会生出很多曲。因为我看了戏，所以我就会觉得，那些每人唱的曲，就是南音人现场编出来的。因为我们在拍馆交流的时候，都是接龙，我唱什么曲牌，你要接什么曲牌。那你接不下去，就心知肚明接不下去。那谁要输啊？谁都不愿意输。我相信以前那些唱曲的也是文人，可能文笔也很好，随口就编一个情境又唱下去了，按照这个曲牌唱腔唱下去，编得好的就流传下去，编不好的就可能慢慢被淘汰。所以，我觉得重新编不是现在找出来觉得是传统的那些曲子，也不是说什么不传统，只是不好听人家不去听，不去唱。只要曲牌在，南音就在。南音的这些曲牌怎样去传唱。我经常说，南音是什么？只要随便几个音，我就可以把它唱成南音，别人不一定。你学什么，唱出来就有你的味道。我经常在举例的"一闪一闪亮晶晶，满天都是小星星"，我也可以把它变成南音啊！

　　南音是什么？南音不是在歌词，而是在味道。有曲牌在，只要把味道加进去就可以了。那歌词不是那些歌词就不是传统，我不能接受。我觉得有那些歌词，但是你没有把那些味道唱出来，那也不是南音。同样是南音

的旋律，你叫一个唱美声或者唱流行的来唱看看，是南音吗？你也不会接受它是南音吧？用美声的唱法来唱南音"风打梨"，那也是南音吗？不是啊，你要断定南音是什么，就要理解南音是什么。

我觉得是不是要重新思考南音传统的定位，所以我觉得多唱一首传统的曲子，只是多一首曲子而已。对我来说，只要去掌握曲牌的精髓在哪里。曲牌保存最重要的是几百首曲子保存下来。我们有句古话："留得青山在，不怕没柴烧。"只要曲牌保存在那边，已经有很多曲子可以唱了。一百首曲子在那里，你要把它记录下来，学好。你记录下来，没有学好没有用。因为精髓在哪里不知道，已经失传了。

陈：这想法跟我东哥（她先生林忠东）的想法很像，他说"非遗"就是逐个淘汰的过程，有的东西该淘汰就淘汰。有的东西不适应这个社会，不适应发展的社会环境，不被人们喜欢，就被淘汰。他讲的跟阿心老师是一样的，他说一定要创新。

王：所以我现在要做的是当代的南音。现在是因为有"非遗"，大家认为要重视，很多年轻人来喜欢，那很好。可是也要很小心，美的总是会被接受。说实在的，我在上课的时候，很少唱整首的传统曲，我都只拿出这一首的主要精髓来教。一个学期你能够教什么？能够很像样地唱南音吗？不可能。一学期我同样要教四首曲子，可能有的一学期只需要唱一首短短的曲，可能《绵答絮》什么的。《绵答絮》你能不能哼出来给我听？你一定要"工工六工"唱下来，三分钟、五分钟，这个叫做《绵答絮》吗？你只要把精髓唱出来，写出来，一首曲子就是这样去发展出来的。比如《短相思》或者《相思引》，一个上句，一个下句，中间就是围绕着这两句去做变化。如果这两句的第一句是一个逗号，第二句就是一个句号。你讲话可以逗号、逗号、冒号，再句号。也可以讲一句就逗号，还是什么，所以我们的曲子有很多结尾是"……"，是一句，然后"……"又来了，又是一句。只要把精髓抓出来就可以了，你一听就知道是什么曲牌，那就好了。为什么要学一

百首呢？无所谓多少首曲子，那是交流出来的。我觉得南音要重新整起来，不是唱匠（只会演唱的人），是文学一定要够。这是因为我读的文学不多，为什么我要去谱这些来唱。我觉得现在这么多曲子，以前唱南音的肯定很多文人。只要有曲牌在，他就可以像以前诗人的行诗令。今天一个曲牌下去，大家作诗，按照格律来写，所以就很多了。你写好了就让大家来读，写不好同样淘汰。南音也应该是这样子嘛。不就是一个曲牌掌握了，跟诗一样的。曲牌掌握了，随时就可以接龙，才是体现腹内文采。不是要保存着一百首来背起来、唱起来。那也只是老祖宗给你的现有的东西，你没有再发展。即使几百人在所谓地传承，但没有再发展，都是一种危机。我觉得要发展，就是要丰富我们南音的内在，发展它的文学。只要掌握曲牌，我就可以上去唱一首曲子，还可以印证我的观点。以前我们在拍馆，不告诉你我们唱什么，就跟你说我们唱什么曲牌，第几空开始，"一"空开始还是"思"空开始，你说我要唱十三腔，"一"空开始，咚咚咚，我唱什么是我的事情，我要转什么，琵琶手要知道可以接，所以乐队是掌握它的曲牌。唱的人曲牌要很熟。因为我们的曲牌跟诗词是有一定的关系，所以他要会转。这段的诗是什么，要转什么，他要转，乐队就会配合他。我觉得唱曲的肯定是文人。以前分得很清楚，唱就是唱，弹就是弹，不见得弹的人会唱，唱的不见得会去弹。因为以前都讲曲牌就下去唱，下去弹，他没有跟你说要唱什么曲子。所以我就是看到传统这种东西，我觉得要掌握曲牌不是掌握曲子。

从我接触南音以后，都是照谱子来唱的，我的这些观点都是我思考得出的。再来就是传统戏曲，比如歌仔戏，都是到乡里，要演五出，但是没有五出的戏，就生一出。临场生的，所以这种才是艺术家。背现成的戏出不算是艺术家。所以我非常佩服这些跑野台的，很崇拜他们，他们可以讲出来就句句押韵。看他比个手势，后台就可以转曲牌，他们就可以唱，非常默契。现在南音的默契是五个人相互知道你要唱什么，弹什么；不像以前五个人的默契，他们即便是即兴演唱，也能彼此默契。你看我们的曲牌跟词牌一样，可是南音的词拿出来，看看有多少是诗词的东西。像我书读

这么少的人，临场做个出，写的诗就很差，就不深入，可能只有押韵，只把民间生活中的一些事情用押韵的语言唱出来，我是这么思考的。我做我的，别人说他的。能做多少，你认同也好，不认同跟他说破喉咙也没用。能听得进去，我们就可以志同道合一起工作，听不进去，你去"gou jiaŋ"（恳求）他也不会来。所以我觉得我很孤独。我很开心，我周遭有朋友，他们都很支持我的工作，反正就是做多少算多少，该怎样就怎样。

我讲课经常唱的三首，让大家分辨，哪一首是创新的，根本听不出来。用【中滚】的曲韵唱《山险峻》和《青松赞》，曲调都是传统的，但词有变化。所以你在重视什么？是旋律重要还是词重要？我们要唱符合现代人的词，为什么一定要把古老的故事搬出来给现代的观众听。你不接受不行吗？我为什么不用现代人的故事？难道曲词不是传统的就不是南音吗？南音的定义是什么，要重新思考。它也经历了几百年的沉淀了。

陈：谁也不知道几百年前到底是什么？它在不断发展的过程中经过了不同社会的沉淀，经过不同人的思想的沉淀。哪怕从宋代开始，元代、明代、清代，每一代都有每一代南音人的观念，它也是在不断变化。历史是一条河流，它一定是在变化的。

王：每一代有每一代人的审美。比如唐朝有唐朝的审美，清朝有清朝的审美，你为什么要强迫我们现代人去接受那些。我们有我们的审美。我们要拿传统的东西来结合我们当代人的审美。

曾：你在艺校学习的时候，也接受一些新的东西，比如曲艺。

王：我基本上不演曲艺。所以在乐团的时候，我们有一个演出队和一个研究队，我就编在研究队，每天跟那些退休的老先生如步联先、歪先等在研究曲子，在合指套。因为出去就演曲艺，那时候我非常不喜欢演，最多出去唱一下。因为你没有训练，比个动作比不好就很难受。

曾：在艺校里呢？

王：艺校的三年学习生活对我影响很大。那时候可以说我很好学。因为我文化程度比他们差，可是我觉得我的专业不能掉下来，所以那时候寒暑假我都不回家，到处去拜馆，到处去学，去找步联先上课。而我们的同

学看到有一个人比较积极，也会被带动起积极性，后来大家通通都要去，好像两年寒暑假大家都不回去。然后学校就为我们出新政策，为我们继续教育。那时候我们很好命：十个学生，十几个老师。学校也没有别的班级，只有南音班。步联先要不就帮我们上课，要不就带我们去拜馆。学校学很多，步联先是一个很好的老师，他胸怀很宽很开放。他不像有些老师那样要求"你跟我学就不能跟别的老师学"。他带我们去多听多交流。我们寒暑假主攻指谱，不知道那时候为什么会那么想，只觉得曲那么多，学不完，学起来好累。步联先带我们出去基本上是合指套，好像我们把指套学完了就无敌手了。很羡慕步联先，人家要学什么他就教什么。就是要合哪一套，他马上就来，考不倒。敢拿琵琶，就意味着一坐下来，别人要唱、要合指谱，你都可以应付自如。

那时我已经嫁给台湾人了，但还在大陆还没到台湾，这个时期也是我学习最快乐的时候。第一不用上班，第二想要学什么很自由，几点就几点，步联先每天早上八点就来敲门叫起床。那时候我有个小录音机，早上学，下午练，晚上录音。有位王维谦，他代理日本的 TDK 卡带，我买了很多 TDK，有 60 分钟的和 120 分钟的。那时候就想没有老师在，忘了可以用现在录下的录音听、复习。还没到台湾之前的两年时间，记得那时候我怀孕了，弹弹弹，孩子在肚子里抗议还是怎样，要弹他就抓我，肚子好痒痒。

陈：那您那些 TDK 还留着吗？

王：留着啊！

曾：以前的南音先生可能会懂风水，比如我们的南音状元陈武定，为什么是南音状元？用状元两个字来形容他，说明他是即兴，是现场做出来的。那个曲子大家都不会，只有他会，所以他是状元。心心老师是说再传递曲子的时候可以即兴填词，等到大家都没曲子，只有他有，大家都不会，只有他具备即兴创作的能力，他创作出一个东西来，所以大家服了。这就是刚才说的拼馆、拼擂台。

王：拼擂台，以前说的。比如我现在唱哪个曲牌，就跟琵琶手说，什

么曲牌，哪一空，即"思"空或"六"空，他就咚咚咚弹起来。这个咚咚咚，每一首曲子都是从咚咚咚开始，这是他在酝酿，你知道吗？这是他边弹边思考的过程。今天是要唱天呢？还是以地为题呢？这是他的思考。曲牌已经在身上了，在他的旋律里头，所以我一直觉得要把南音恢复到真正文人南音的那种境界。还有我们的琵琶，不晓得你们有没有听过，弹琵琶或三弦只用到两个手指头。（曾：知道。）我不知道别人有没有这么讲，可是我们上课，我的长辈没有一个有这样的讲法，就是告诉你不能用中指，中指没礼貌。奇怪，二弦也用到中指啊。后来我就觉得不是（礼貌的问题）。我们非常的科学，我们的谱子就告诉你方向，我们的琵琶就是方向和时间，因为不知道要唱什么曲子，我弹琵琶的人告诉你一个时间（右手）和方向（左手），所以这手指（左手四指）按下去，是往上面的方向，换二指，就往下面的方向。我们都知道弹琵琶是主要的领导，他要到基层去做什么吗？不需要，他是掌握方向和时间的。方向是什么，你去做，要什么时候完成。这就是领导。在乐谱上，如果你经过这样的训练，你还需要告诉说"哎，不要用那个手指弹"吗？他自己就会判断下一个音在哪个方向，他自己就可以去换。我觉得并不是因为不礼貌才不用中指，而是有它的学问在里头。几年前有个学术会议邀请我参加，那次我有讲过这个观点。

陈、曾：2014 年，那时在泉州见到您。

王：我以前也没听别人说过，也没见过相关文献。

曾：我书里有写，也是道听途说，不礼貌。我当时采访了很多人，大概综合意见是这个。

王：我不认为是不礼貌，而是弹奏的方向和时间。

曾：你的说法是从演奏实践中得来的，有一定的科学性。

王：三弦为什么不用中指？三弦没有品，是靠耳朵去寻找音高，速度慢，其他乐器加进来后，就听不到自己弹的声音，所以要换把移位。其他的不用讲用中指有没礼貌，琵琶是肯定不能用中指。为什么不能用中指要讲得过去。我觉得完全是方向，因为我们这里是紧绷的（中指），你到这

里去按，不必要，而且我们的曲指短。老祖宗没有记录，可是他就是有这样的想法。那这只手就是时间（右手），有的人咚咚咚一直弹，你不知道什么时候要点下去，可是我觉得不应该那样子做。咚下去的时候，大家都在观察，咚下去停在这里，洞箫是平稳的，到了开始动的时候，洞箫是放的。律动一定要在，如果手到这里不下去，三弦就没办法同步，所以它停在那里，是等待的，是听的，所以琵琶是一种修行，是用心在听，它完全是一种开放的、包容的，然后要等待听洞箫的气韵走到哪里，起来下去就下去，不能咚在那边等才下去。要去观察乐器演奏的动向。我们的乐器座位，为什么三弦在这里，不在那里？这样不是更能够看得到吗？为什么一定要在这里？因为它可以看到琵琶，可以看到琵琶左手演奏的动向。三弦不能这样弹，不能为了表演，不是为了让你看我这样弹很厉害。我们的编制就是这样的。而且刚说了我们的唱是即兴作词。作词要变什么曲牌，一定要观察。就是听琵琶的，琵琶就是听唱的，它的动向有它的道理。唯一不用看不用听的是指谱，我们的数又跟佛教有关系。什么 13 套谱、36 指套，48 指套是后来的。大家也都可以承认嘛。所以，可以创作吗？可以啊，为什么不可以？没有创作为什么会从 36 变成 48？谱原来是有 13，为什么现在变成 16、18，也承认啊。所以可以创作啊。只是创作好了就可以流传。所以搞不好我创作的《琵琶行》以后会变成传统。就是怕你做不好，不怕你创作。

曾：这就是传承与发展的关系。你创作的所有作品，有没有谱例？我写的时候找不到实例，就是你的演出和谱例。比如第一次创作的《胭脂扣》也好，《昭君出塞》也好。一有没有音响，二有没有乐谱？

陈：当初心心老师在福州演的时候我买了一套。

王：我每个作品，从作曲，到给每个团员练习，都会订成一本乐谱。

曾：是吗？那曲子能提供给我们研究吗？

王：那有什么可以研究的，那都是传统的曲。只是我把它整理整理，重新弄个目录。

曾：想了解你怎么剪切，如何构思与创作的。通过你剪辑的曲谱就可

看到你的思考。

陈：心心老师是很有想法的。

王心心吩咐她的行政专员黄晏容取来曲谱。

《霓裳羽衣曲》曲谱（2018 年 8 月 23 日拍摄于台北心心南管乐坊）

王：而且我都自己打谱。我不喜欢电脑谱，也不喜欢复制的，那种不整齐，我自己写。我有分蓝色呀、紫色呀。每次演出都不一样。

黄晏容刚拿出来的是一次四大美人的演出谱《霓裳羽衣曲》。我只是把我要的曲子剪切在这里面，作为演出素材，这都是不同的版本。我先把取自不同版本的曲子裁出来，贴在同一本里。导演再加进来时，说这曲太长了，还要裁减，等定稿了再重新抄写。因为我自己的字写得比较丑，然后用电脑选我要的字体，看有多长，然后空着，乐谱先写。现在都把它当书法来写，不能近看，只是好玩而已。我的《普门品》，是乐谱不是书法，

有《观音赞》，有上课临时写的谱。比如今天要教这一段，我就把它写出来。因为写的过程会有跟行腔做韵是一样的感觉。

王心心的《普门品》书法作品（2018 年 8 月 16 日拍摄于台北心心南管乐坊）

曾：每写一遍就沉淀一遍。

王：《普门品》刚开始写的时候是四张，觉得太长了，改写成三张，感觉还是太长了，再写成两张。曲牌也是我选的。在创作的时候很有趣。不是说什么曲牌都可以用，我觉得曲牌跟诗词的音韵很有关系。比如谱李清照的词时，用比较浅的曲牌就唱不出味道，唱不出感情，这很有关系。我在选佛曲的时候，怎么唱都不专业，觉得曲的表现唱不进去。所以我后来用谱，没有歌词的。唱不只是呈现味道，你那味道是要融入到曲艺里头的。所以唱是要把那个感情唱出来，不只是装饰音，所以谱曲让我学到很多。

中秋在寺庙，他们的法会刚好是普门品，我发心要演出一百场《普门品》，现在才第六场而已。

我刚才跟你们讲了很多，那些都是有关创作的，包括我也是在创作。可是真正的南音是什么？现在都只是在教学，在传承，在传唱，要重新思考南音的定位。我希望要思考，才能真正传承到老祖宗的精髓。南音是一个整体，梨园戏的音乐也是南音，高甲戏的音乐也是南音，道教音乐也是南音，打城戏、傀儡戏、布袋戏都是南音。南音是母体，可是真正南音自己的东西，不是这些曲子，而是刚刚我们讲的它们的内在的东西。每个文学家创作的东西，现在我们的传承人是不是可以继续去发展这个创作，不

只是创作一个《琵琶行》，一个什么，这只是拿来的东西，我讲的这只是创作的东西。可是真正要去传承的是精神，是创作的精神，不是多了一出曲目，多了一次表演，这只是好玩，给听众一个新鲜感。现在什么 LED、什么东西来结合一下，好玩而已，昙花一现就没有了，不能一直去演出。这种用文学创作的东西有可能变成传统。只要创作好就是一首曲子，当然不能代表南音。我讲的南音是很内在的修行。像我做佛曲也一样，也许以后大家念经可以唱啊。我自己很喜欢创作的《菩萨赞》，唱起来朗朗上口的。平常听到的都是佛经，人家会唱《南无观世音菩萨》，我编这一段希望大家可以去唱：

以前不接受的，现在随着年龄慢慢增长，去听人家讲建筑，讲书法，感觉："哎，这不是南音嘛!?"去接触别的东西才有这样的感觉。

陈：我们声乐也是这样子。我们跟学生讲声乐的时候也一样，其实跟书法、跟国画相似，因为国画有很多留白的地方。有浓的、有淡的，有点、有线、有面，就是一首曲子的构造，你什么时候要留白，你什么时候要淡，什么时候要唱出远的感觉，什么时候要唱出浓的、厚重的感觉，还有书法的运气，就是这种。实际上艺术有很多东西是相通的。特别是中国传统文化，它的内在的联结特别多。书法跟音乐艺术也好，跟诗歌也好，都是联结一起的。现在变得有点割裂开了。就跟那个老师说的，历史跟地理分开来，原来的史地系，变成了历史系和地理系，懂历史的人不懂地理，懂地理的人不懂历史。

二、传统唱法与现代唱法的不同塑造

陈：怎样看待传统与现代不同声音的南音演唱风格，有人认为您这样的演唱不是真正意义上的南音，是走偏锋，走其他艺术的道路。听南音可能要听传统的才是南音，您这样的不是南音。怎么理解和看待这样不同的观点。

王：每个人对艺术的理解不一样，喜欢看传统的做法，就去看传统的；想听传统的唱法就去听传统的唱法。我们都是从传统里走出来的，老祖宗已经为我们留下了完整的艺术种类，只要投入时间，投入兴趣去把它呈现出来就好了。对我来说，从小在这样的馆阁、家里、学校，找一些默契的乐友一起来合，只是多背一首曲子，多弹一首指套。我觉得，只要有时间，有一群这样的好友要唱、要合，可以说不需要太多的准备，只要唱熟、练熟，只要愿意，随时都可以去哪里的馆阁，随时可以去跟人家拍馆，可以去唱，可以去 ti 迌。本身曲谱就是这样子，我觉得是曲目数量的问题，如果出去交流觉得不够，就多学一些，可以去跟人家唱，也可以去跟人家合。对我来说，我没有那么多的时间可以去 ti 迌，我有不同的想法要去做。我觉得应该不冲突。我也可以随时坐下来三五个人去唱，但这不是我追求的。我有回家里（泉州），随时坐下来就可以唱，跟同学在一起，随时坐下来就可以说："来吧，合一曲。"很轻松，没有压力。我觉得这本来就是我们生活的一部分，完全没有冲突。可是怎样把生活中的东西提炼出来，成为一种艺术，变成另外的一种舞台，要投入更多的精力，这是需要思考的。

陈：不好意思，说一点我听到的一种声音，就是您谱曲的诗词，比如余光中先生的诗词，那是用普通话写的诗词，然后用南音的曲牌来谱曲或演唱。他们说，可能要用泉州腔，或者泉州的语言来契合才会更加合适。他们认为用这样的东西唱普通话不合适，普通话翻译成闽南话来唱会押韵一点点，但还是不太合适，有这样的一种评价。你怎么看待这些评价？

王：将一句普通话翻译成泉州话来讲，当然是很拗口。今天我要呈现

的是余光中老师的诗，不是要改编成另外一首诗，我要呈现的是南音的曲牌韵味。在演唱的时候，从韵味到感情，歌词只是一个媒介而已，我不认为余老师的（诗词）普通话用泉州话来唱，听起来会那么奇怪。就像南音曲子里面也有很多不像我们平常讲话的语言，也是要通过押韵把它的字转换成你的押韵。比如"小时候"，闽南话谐音"细汉的时阵"，平时也会这样说"小 xi 候"，为什么唱曲的时候不能这样说？为什么这样唱就变成不押韵？这像是平常讲的话吗？随便举都会有很多这样的例子。走路的"走"，你可能会唱成"行"，也可能唱成"走"，是为了配合不同的收韵。所以我觉得不是一种问题。还没谱曲的时候，我跟余老师知会了一下，我说："余老师，如果在谱曲的时候，万一押韵没办法唱，可不可以动您的词。"余老师说："可以可以，因为我是用普通话写的，"他本来也非常的开放，他说："你认为不押韵想要改词，你都可以去动。"可是我一唱，觉得完全不用去改动他的词。我觉得这是一种习惯，你在用普通话念他这首诗的时候，你已经习惯性这样念了。念跟唱是两回事。你要叫我说普通话用它直接来念肯定不可能，可是唱就没问题。这就是为什么南音指套《自来生长》，念的时候读作"自（轻声）来生（闽南话霜的发音）长（diong）"，我们在唱的时候是"自来生 chang"。我们在念这些曲牌是有用唱的字（即读音）来念吗？没有。我们也是唱归唱，念归念。就像生死的"死"，在这曲中，你可能要唱"西（读音 xi）"，可能在另外一支曲要唱"死（读音 si）"。就看你在曲子当中要怎样去呈现才是顺的。一开始我觉得很头痛，结果唱唱唱也挺顺的。南音曲子里面有一些开头很不顺的地方，那时候步联先还在，我们就去问他，这曲子很不顺怎么样怎么样。他就说唱熟就顺了。

### 三、南音传承与发展关系

陈：南音已经是世界"非遗"项目，您对传承与发展有什么样看法？南音要怎样的传承发展，生命力才会更强一些？或者说才能更加凸显它的特点？

　　王：南音能够保存到现在，有这么多人继续在维护它、学习它，它有这么长的一段历史，是有它的价值所在。经过了几百年的锤炼，我觉得每个东西有机会保存下来，会慢慢被人家发现、重视。怎么样去传承？我觉得美的东西自然会传承下去。不好的东西就会慢慢被淘汰掉。所以我一点也不担心。三十年前，南音乏人问津，没人去学，只有老人在唱，快要失传。以前破四旧都把它烧了，毁了，但现在它还是活得好好的。所以美的东西，有价值的东西，它还是会保存下去的，只是人比较少而已。不管传统也好，创新也好，或者怎样，传统如果不好也会被淘汰，创新如果做得好，好的东西就会慢慢被认同，时间长了，可能会变成另外的一种传统。总是要有人去做，去开发。我相信几千年前、几百年前，南音应该也不是现在这样子。从我学习南音到现在，现在大家认同的那种传统方式也已经不一样了，而且五花八门。以前没有女声唱，为什么现在都是女声在唱？这不也是一种创新吗？以前一个人唱多个脚色，现在有对唱，有大陆所谓的曲艺表演形式，难道这也是传统吗？这也是创新啊！对我来说，南音的传统是见仁见智。我不认为现在所谓的五个人就是一尘不染的、不变的传统，有可能以前只有单支琵琶在弹唱。现在学术上都说南音是宫廷音乐，如果南音是几千年、几百年的宫廷音乐，为什么这么重要的宫廷音乐，文献里头却不见宫廷里的画工把它五个人表演形式画出来。这对我来说，还有思考和探讨的空间。因为宫廷里的这种靡靡之音、这种音乐，皇帝就会喜欢吗？喜欢这么平淡吗？那么皇帝就应该去出家才是。我一直觉得这个音乐比较适合修行。要不然就是宫廷里祭祀的音乐。我不相信这些皇帝这么有信念。如果哪个皇帝能够耐得住潜心修行，我会非常崇拜。我觉得它是一种宫廷里祭祀的音乐，慢慢地可以用于佛曲的吟诵。像我以前跨界做了很多，也一直想要丰富它。越丰富的时候，会越觉得这音乐越没价值。慢慢地就从繁华到简约，越走越孤独，越来越倾向做减法的艺术。当我在做减法艺术，到了单支琵琶、单支乐器、单独人声的时候，就觉得这个艺术跟以前认识的不一样。所以我会觉得南音是一种共修，四个人、五个人在一起是一种共修。当你在共修时，必须能够让自己提升进入另外一种境

界，让自己独立去达到某种境界。我觉得共修是一种过程。

陈：我们这次评估，有位专家说，您是为南音而生，是南音的女儿，您怎么看待给您的这样评价？

王：我不敢这样说，可是我觉得我如果有能力，能做多少算多少。然后，我也不希望背着包袱。我觉得尽量能想到什么就做什么，把它做好最重要。至于是不是为南音而生，是不是南音的女儿我觉得不重要。

真正要培养的南音人才是从文学里头开始，每个南音人应该更加严格要求，不是在技艺上。我觉得要从内在（文学修养），从大学院校的课程设置开始，真正去培养文人的内在素质。这就是我为什么从去年开始做比较多的教学工作。以前我以演出为主，台大的课程，都是两年上一学期。现在演出比较少，主要转向教学。因为我讲话的方式比较不对，每次讲课声音都是沙哑的，但是我愿意。我觉得教就是学，要去思考怎么教才更有体系。当然大陆已经很有体系了。可能我们强调的都是在技艺上，就是背啊，唱啊，还没有一年就要演出。南音学习就变成只是表演，现在台湾教学，一个班 25 人，艺术专业。以前我们在艺校学习的那个班叫"南音专业研究班"，但我们那个班都没有什么研究课程。我觉得要分两块，一个真正的南音人一定是文人，不只是演奏家，一定是非常的多才多艺，你看这些都是文人做出来的，现在都是唱将，都是演奏者，不一样。从我们坐的方位来说，从我们的音乐架构来说，从我们的礼仪来说，它都是非常接近文人与儒家传统、儒家风范。我们讲阴阳，讲五行，真正的南音人，都只是在背。我们上课的时候根本没有讲。

曾：实际上要教的话也是要有懂的人，也要有研究者，因为以前历史上也没有记录下来。

王：我跟我的博士学生讲，我也跟王秋桂老师讲，是不是要有这样的课题来研究这样的东西。我说，慢、慢、慢、慢，不管外面讲我什么，那对我来说都非常不重要。南音现在表面上看起来很旺盛。

曾：实际上内在是很危机的，危机是非常严重的。

王：对。不管我创作什么，接受也好，不接受也好，南音真正要建构

完整，需要很多方面的结合，不是只有某一方面。所以我在一个私立学校里头弄了一个课程，这个学校教的都是中国传统文化。学校有工厂，就是学生要做木工，桌椅都要自己做；要学古琴，毕业后要做一张古琴；吃的米怎样来的，要去种田。所以学生要知道你吃的这粒米是怎么种出来的，你就会很珍惜。虽然是教南音，但里头有文学的课。下礼拜才上课，也在摸索。教就是学，当然我们的课程有声乐课，一定要有书法课，必须要有书法课，我觉得南音的美学是书法来的，其他的就再看看。还有建筑的课，当然比例不会很多。你的艺术就是你的美学，建筑的方位就是坐的方位，我觉得这不是我教得起的，但这是我想到要这样子做。可是要有人跟我配合，要有人认同这样做。然后找这方面的专家，找那方面的专家，一起讨论南音是不是可以这样教。

曾：实际上就是南音与传统文化的关系，传统文化里有建筑学、传统技艺、传统文学、传统美学，等等。

王：我觉得我们做不到，现在大陆条件好，也有心做这些事情，能够真正地让学南音的人成为多才多艺的人，他懂得风水，他懂得这些什么什么的，都要懂，南音才有救，才能真正地传承到我们老祖宗开拓的精髓。

陈：我这里看到阿心老师也有去小学教学，是临时去的还是固定时间去教学？

王：这不是临时的，而是我刚才讲的一个计划里的，目前只有一个小学。

曾：什么时候去的。

王：去年开始正式做小学的传习，不是去教小朋友，而是去教老师。因为老师才是每天陪着他们的，他们一直呆在那里，而且小朋友都要逼的，都要陪伴他们练习，关键是老师。我还思考了南音的乐谱，为什么？你的唱腔没在乐谱里头。就像学书法，就是要中规中矩地学习，掌握了基本技术，你还会在那学吗？不会。为什么从每个人的签名就可以知道他是谁。以前是盖章和签名，那签名就更厉害了，每个人的笔迹都不一样，就算你模仿得很像，可是你的骨还是不一样。南音也是一样的嘛！它就是

一个基础，所以这个骨架，你不要说厦门派、泉州派，骨拿出来都没有派，为什么变成有派别出来，如语言，说话的腔调，"高"字，你说 guin，我说 guan，因为语调不一样，转音就会不一样。所以老祖宗很聪明，我给你个骨架，中庸。你要唱，好啊。可是你要怎么样去唱，你还是要我的骨架来。你只是轻一点、浓一点、重一点，怎么样啊。可是，也是我的骨架，也没有跑调。那就是你的风格。教写字的人只要教学的人怎么样去掌握笔的运作，我要告诉你说，你一定不要变，你一定要这样学，那你的轻重我也没办法拿捏啊。所以这就是南音嘛。今天唱"山险峻，路崎岖"，你也是这样子的力道，唱一个《听门楼》你也是这样子的力道，《冷房中》你也是用这样子的味道，有歌词就不对。有歌词就像写文章，那个词在什么地方的用法，是不一样的东西。我觉得，我们老祖宗创作了这个谱，他就有用意在里面，所以每个演唱演奏者都是创作者。他可以引、塌，也可以塌、引，你不能规定这样子。那个字明明要上面引下来才会清楚，你要用这样子（即塌）的手法，那就变成别的字了。比如"千呼万唤始出来"，是 〔谱〕还是 〔谱〕，"当"（即琵琶弹下的骨干音）一定是"千"。"当"的这个音就会是（泉州腔）"十"，不会是"湿"，就变成别的字。如果要用"当"的这个音，比如"十"就可以唱 〔谱〕，比如"山"可以唱 〔谱〕 可以通过装饰音润腔来化解骨干音的不足，所以它曲牌就可以固定，唱的人不是原创作词的这个人，而是传唱二度创作的人，在唱的时候就会知道这个音用的不是这个，而是用装饰音去修饰它，所以才不用将音定死。不像新音乐那样一定要这样子，一定要那样子照谱演奏，可是我们不会这样子。只要你骨架丢出来，每个人都唱不一样。我去录音，我很喜欢重唱就用自己的声音，然后录音师就说，王心心，你三遍都唱不一样。我说我要唱自己跟自己都一样，很难呐。因为我没有看谱，是当下录音。当下就会有觉得这个这样好，那个那样好的（即兴创作成分）。所以自己要重复自己都很困难。我们老祖宗真的很聪明，就给骨架。琵琶三弦照骨架弹，其他的

再创作。可是有个架子在那里就不会动。

陈：就像盖房子一样，架子在哪里，装修随大家，什么风格都可以。您这个当代南音计划是多少年？

王：我目前做三年的计划，内容是南音学，南音学不是某一个内容，而是中华传统文化综合的东西，用讲座的形式，可以邀请不同领域的名人来开一堂课，谁可以来带动一下，可能连身体都有关系，在这个课里头接触不同的东西。

曾：就是多学科的融合，把当代南音变成一个大文化的概念，在这范畴下做南音。

陈：变成文化课题，不是看到的技艺课程。

曾：没错，这个技艺也可以是木工的、建筑的、书法的技艺，等等。

王：对呀，小朋友很重要，对美学品鉴能力的培养，我们教得很辛苦，校长支持，可是家长不支持。有朋友来教学，家长觉得孩子学那个慢吞吞的，就反了，不让孩子上课。因为那学校很小，才三十个学生，有的一班才两个学生，有的四个学生，有的六个学生，每个礼拜去一次。那次所有孩子都上南音，第二次家长就反了，小朋友有的回去说嘛，我不想上那个课，怎样怎样，不想唱南音嘛。第二次去，老师就垂头丧气地说："心心老师，怎么办呢？家长极力反对，小朋友不来上。"我说："没有关系，有几个就几个，两个就两个，三个就三个，四个就四个，要引起他们的兴趣，不要强迫。"后来我就想了个方式，这些小朋友都很懂鸟，他们每周都要到森林里，去辨别花草，辨别鸟叫。然后我就用《百鸟归巢》，他们不用练，就好玩来吹鸟笛，大家就很开心，超好玩，演奏得很快乐。我就说早上的鸟怎样叫起床，一只一只鸟叫响起，早上起来鸟比较少，然后渐渐变多，太阳出来，鸟可能就开始怎样怎样了，晚上天黑了，鸟又要回来睡觉了。告诉他们怎样吹，用心里去数，数数字，反正就是数拍子的意思。到演出的时候就三十个都参加，其他唱的就有兴趣的人参加。三百多个观众，影响非常大，可以说影响全台湾。因为有记者来采访，小朋友开心，非常成功。从来没有想过学南音这么开心，演出有这么多观众。我

的导演也去了。更好笑的是，我们导演跟老师和家长们说要换椅子，要彩排。他们说："啊？拿一个椅子也要彩排哦？"我们彩排了两天。在彩排的时候，那些家长才明白，他们说他们更崇拜这些从事艺术的。我们买一张票进去剧院里头看，没有什么，都看不到这些。因为拿一张椅子出来就拿一张椅子出来，没有像现在这样一次又一次，你要怎样拿，什么时候放，怎样都要经过彩排，经过彩排，大家对艺术检场的这些人都非常崇敬。不是那么容易，这些小朋友只是走路，平常走路都没问题，可是到正式上台走路是不一样的。我们11月成果展示后第三周，他们去比赛，校长和老师从评审的屏幕上看到给他们的评语，他们在台湾南部的音乐比赛中得了第一名，很开心。评委就说小孩子出来的那种自信、台风，不输专业。成果展示后，小孩子就热爱了，也知道表演者的感觉要怎样去做。那个学校很怕被废校的，本来30个学生，这学期多了10个学生。

王心心和孩子们的音乐会广告

曾：如果把你这个节目与大陆小孩子节目搞成一台演出……

王：这个不是我能做主的。因为我们是我们的计划在走，至于要比赛要怎样，那是他们学校的事。

曾：我的意思是以后，假如有机会做交流。

王：那要跟学校讲，跟我没关系。每次要表演、比赛，他们都会请我去看。因为他们的老师平时陪他们练习，我随时去帮他们调正。

陈：心心老师只是管专业，不管比赛、交流什么的组织。

王：可是他们出去演出、比赛，要写谁教的，我跟他们说一定要请我再去看下。要不然你就不能说这个，我就不承认。因为已经不是那个时候了。我们是针对那个时候、那个地方、那些节目。你不能说我只指导一首曲子，你就把整台节目都说是我指导的。这就是我跟大陆谈的，要把我的节目移回去演出，做一个合作，为什么都没办法。因为我觉得质量和品质很重要，不只是表面能够看得到的。

当然我也看过类似的情况，比如我那边放个屏风，他也放个屏风，我放个芭蕉，他也放个芭蕉，摆设完全一模一样。

曾：但他内在的东西，出来的声响已经不一样了。

王：对，就是说，你虽然摆设一样，但是修养没达到。

陈：它只是形式一样。

王：像我挂这样子，它好像是书香门第。可是你根本不懂文化，没有那种感觉，不是一个摆设就可以代表那个主人。

曾：讲得非常明白。

陈：就是这些摆设都有主人的灵气在里边，它有个气场。

王：所以有时候去一些空间，你会很有感觉，坐在那里就很舒服不想走，可是有些东西你坐上去很好，但如坐针毡，不合气场。

曾：这个场，现在从科学来讲，是量子纠缠，有量子在维护着，或者说比量子更细的东西在维护着，它时空比我们现在这个时空快。

陈：这其实也是风水，在这个气场中，我是不是很舒服，对我的身体也是有影响的。我在这个气场中不舒服，我的身体也不舒服。我精神不舒

服，我身体就不舒服。比如我们去故宫，看到一些东西，就会认为这个东西绝对不能摆在我们家里，我们平民百姓绝对承受不起这样贵重的东西。它那个气场太大，我们承受不起，是那种感觉。就好像阿心老师这里，你进来的时候就会有想安静的感觉，就会静心，就不会想着很喧哗，很跳跃，你就想点一炉香，泡一杯茶，慢声细语地交谈。如果很喧哗，很跳跃，就会觉得跟这个气场不符合。这气场很安心，很有阿心老师讲的那种禅意在里头，很舒适。

### 四、"文革"期间的南音创作

曾：我插一句，你小时候，好像是在"文革"期间进行南音学习的，你能否讲讲那时候泉州的南音活动？包括你的学习。

王：我是在农村长大的，那时候刚要学南音，一开始是我阿伯，还有我阿爸，教我唱《孙不孝》。我以前囝仔（孩子）时候根本就不懂。大人唱"g-u-a"，我也唱"g-u-a"，就看他的嘴型，根本不知那是个什么字？一字一字都是看嘴型在学，所以是口传心授。现在其实口传心授已经没有了。现在学习都是眼睛盯着谱子，耳朵听着耳机，眼睛没看老师演唱的嘴型。所以演唱的形没有了。印象很深的是看着嘴在唱。那时候还学了一支《春日良宵》，现在词已经忘了，因为后来没再唱。还有一首新谱的曲子，因为那时候南音被列为毒曲不能唱。但是在农村没那么严格，三更半暝才唱传统曲。平常出去，我都是参加运动宣传。那时候我七八岁，我阿爸带着我二哥和我，搭乘宣传车，到处去宣传。正常出去唱都是乡里的婚丧喜庆。在婚礼上、在丧礼上、在厅堂上，乡下有什么事，都会去唱。

曾："文革"期间也可以？

王：可以啊！那时候就唱新南音。

曾：我刚才的问题继续延伸，你刚才说"文革"期间有新曲的谱子？

王：我爸那边有一本呢，他到现在还在唱呢，都是简谱的。

曾：我想补上"文革"期间的南音活动。因为我请教了几位南乐团的老先生，他们都说不能唱，说唱传统的还会被枪毙掉，所以他们都吓死

了。但在民间（乡村）应该是没有这种说法的。

王：我这里还办过他的音乐，里面有我爸"文革"期间唱的革命歌曲。我爸最爱唱的是刘春曙老师作曲的《家住安源》，《杜鹃山》里面的一支曲。

曾：1976 年"文革"结束后，农村生老病死都可以唱南音？

王：对，那时候作曲家还作小孩子的歌给我唱，什么《大红花》，歌词我都忘记了，但是旋律还有些记得，什么《我送阿哥去参军》，

以前农村提倡爱劳动，就创作了《小锄头》来反映当时的社会生活。

曲牌旋律特别重要，可以把需要的歌词填进去。可是旋律就这样子转

来转去，所以这些曲牌的味道跟以前以诗为唱词的味道会一样吗？不会啊，它也会按照这个曲牌体去做各种词。所以我觉得南音就是这样。那个作曲家叫做陈华智，还有廖家远，忘记了。

曾：我主要想了解你参加的事，还有当时参加的人，去验证"文革"期间的南音有没有活动。

王：还有一张照片，我爸写的年份，但不知道是什么时候的，应该就是那个时候的。

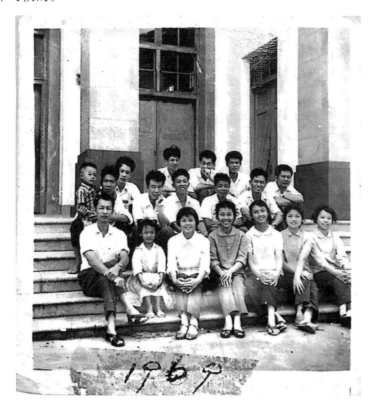

前左一为王家河，左二为王心心（心心南管乐坊提供）

曾：我还有一个问题，你在闽台地区都有参与南音活动，都有感受的，除了创新的土壤环境之外，你能否对这边（台湾）和那边（大陆）的比较，谈谈你的体会？

王：说实在的，在这边，我极少跟传统的南音人有接触，在汉唐（乐

府）的时候，也基本上很少跟传统南音人有接触，除了一次，跟几位资深的南音先生出境去演出。初到台湾时，还没到汉唐，我跟他们到台南，印象中去了一两个馆阁，拜访了一下，跟大陆没什么差别。平时台湾的活动，我都很少参加。如果以传统来说，台湾保存得比我们好。我在大陆都没有参加过春秋二祭，可是来台湾，他们一直没断过，每年都有做。从这点看，我觉得他们比较尊师，尊重我们的祖师爷。有些东西也在这里吸收。我去那边，南音乐团也有办春秋祭。我觉得南音的祭典其实很重要。如果真正要恢复的话，应该从恢复祭典开始，而不仅仅是日常的演唱。

五、王心心口述的启示

王心心是大陆南音艺校培养的第一批专业学生，她嫁到台湾后才开始逐渐显示出她艺术能力与个性化创作能力，近年来才致力于教学，并逐渐将南音演唱、传承与创作融于一体进行思考，形成了对南音传统传承与发展的新认识。

（一）闽台女性在闽台南音文化圈中的历史定位

在台湾，像王心心这样，自幼学习南音，艺术成长于大陆，嫁入台湾后继续从事南音创作或教学的闽台人——大陆新娘，人数虽不多，但由于多数出身于南音专业，在台湾南音文化圈有一定的影响力。同样，出生于台湾，定居于大陆的台湾女性也逐渐显示出新的价值。

1. 大陆新娘在台湾传承南音的社会影响

王心心嫁入台湾后，成为汉唐乐府的台柱，汉唐乐府十年的艺术创作与推广，奠定了其在闽台两地南音艺术创作的重要影响和重要地位，尤其是汉唐乐府大型乐舞《韩熙载夜宴图》在故宫上演，成为当代南音艺术创作的一个里程碑。王心心离开汉唐乐府，成立心心南管乐坊进行跨界艺术探索，她的演唱曾经获得曾永义、邱坤良、林谷芳、叶锦添等台湾文化名家、艺术家的赞誉，其中被引用最为广泛的则是云门舞集艺术总监林怀民对她的评价："她尚未开口，全场已经静候在那里；她开始吟唱，我们都不知道自己在哪里了。"

　　**傅妹妹**，曾经是泉州市南音乐团的"金牌琵琶手"、台柱，嫁入台湾后并未像王心心那样从事专业艺术创作与演出，而是进入民间馆阁。她1995年入台，曾向吴昆仁学习，在艺术学院当张再兴的助教。此后，她还在罗东北成小学（1998）、桃园五权小学（1999～2000）、江之翠剧场、惠泉南乐社、台北闽南乐府（2013～2017）、台中永盛乐府（2013～2017）任教，足迹遍及台湾民间馆阁，有一定的知名度。

　　**骆惠贤**，泉州师院第二届本科毕业生，毕业后先赴新加坡城隍庙艺术大学任教，后入台加盟心心南管乐坊，与台北艺术大学南音硕士毕业生魏伯年结婚，嫁入台湾后，从事社区艺术培训机构的南音教学。

　　此外，还有一批改革开放后嫁入台湾的大陆新娘，她们入台以后，都从事与南音有关的活动，散落于台湾各地，成为闽台南音人事交流的新形态。

　　2. 台湾女性在大陆传承南音的社会影响

　　**林素梅**，祖籍永春，1968年出生于马来西亚，自幼在马来西亚习得南音，1989年定居台湾，师从卓圣翔，并随其四处传习，与其共同出版《南管曲牌大全》《南管指谱详析》《唐诗宋词南管唱》。2005年，她在台北成立"台北市两岸南管音乐推广协会"，并任理事长；2006年创立"福建南音网"，成为闽台两岸重要南音资讯平台。她定居厦门，在厦门传习南音，包括厦门寺庙、思明区观音山音乐学校等，都是她的传习点。在厦期间，她与卓圣翔等人一起发起"欧厝南音泥土计划"的南音传习与一年一度的"福建南音网"周年庆南音大会唱，近三年由于疫情停办。她的南音传承传播工作在闽台两地有较大的影响。2021年，她入选为泉州南音福建省非物质文化遗产传承人，同年受邀参加中国文联第十一次全国代表大会。

　　**罗纯祯**，1968年出生于台湾，原从事护士工作，十余年来师从卓圣翔业余学习南音，在台期间曾赴泉厦参加南音交流。2018年受邀定居厦门，参加"欧厝南音泥土计划"传习活动。2019年受聘参与《世界"非遗"南音曲库》录制工程的唱曲。2021年入选为泉州南音福建省非物质文化遗产传承人。

闽台女性南音传承人，跨越海峡，互置场域传承南音，拓展两岸南音文化融合的人与事，为构筑闽台南音文化生态注入新生力量。

（二）南音传统再思考

南音传统总是在一代一代人的传承与发展中与时俱进，一代人有一代人的传统。上一代的传统到了下一代的文化语境中，总会因时因地产生变化。比如 1949 年以前的传统南音人不能进入戏班教学，但是 1949 年以后，闽台许多南音先生进入高甲戏剧团或戏班参加南音创作或南音教学。如张在我在厦门金莲升高甲戏剧团作曲，蔡添木曾受聘于南管新锦珠高甲戏剧团。又如女性原先不能进入南音社团，1949 年以后，女性逐渐成为闽台两地南音社团的主力军。再如，传统有很多唱曲的排门头礼仪与规式，随着南音整体艺术实力的下沉而不得不改变，原先每天唱曲不能重复，现在常常一个晚上同一个馆可以听到相同的曲目。而社会文明发展，使得儒家传统尊师重道在现代遭遇了师生平等概念的挑战，教师不得不改变教学方法，从原先培养艺术能力为主，变成培养学生艺术兴趣为主；从以教师为主导的教学，变成以学生学习为主导的教学。对于南音曲唱传统，包括唱法传统，都应该有重新的思考，但这种思考应该以修复传统、复原传统为目标，而不是以突破为目的。

（三）南音演唱、传承与创作的关联

对于闽台南音而言，南音演唱相当于第二次创作，其与南音套曲创作异曲同工，王心心认为每一次南音演唱都是一种创作。这种演唱以师承为特色，师承相当于骨干谱，而每次不同心境、不同场合的演唱，相当于润腔谱。南音演唱的流派传承像骨干谱，而南音演唱的代系传承又像润腔谱，每一个流派习得者都有自己独特的创作。所以南音传承应该是南音文化精神的传承，应该重视传统曲牌音乐创作能力的传承。王心心挑滚门主韵进行教学，一是适应现代学生以体验的心态进行学习的效率和时间管理行为，二是运用主韵进行创作和组合，有助于让非南音人理解她的创作观念。她对南音曲牌曲目发展规律的认识有一定道理，把南音放在传统文化中传承的观念也有道理，但奈何对于急功近利的现代教育却存在客观局限

性，毕竟除了私塾或小众的私立学校敢这样去实验，哪个公办学校敢设置这样的文化课程？

综上，王心心作为一名南音艺术名家，她的南音演唱、传承与创作经历和理念，为我们展示了一幅优雅而睿智的知识图谱。

# 第五章　闽台南音演唱、传承与创作口述的历史反思

　　闽台南音演唱艺术、南音传承与南音创作三位一体，成为南音传统保护、传承与发展三大基石。众多不同年龄、地域、背景的南音传承人的口述，为我们提供了 20 世纪以来闽台南音文化传承发展的基本样貌与闽台之间南音文化的亲缘与差异，也引起笔者对闽台南音文化发展趋势与如何构建闽台南音发展新生态进行历史反思。

## 第一节　闽台南音演唱艺术口述的历史反思

　　20 世纪后，闽台南音社团互通，南音先生互聘，南音文化生态一体。1949 年后，闽台地区因政治隔离断绝往来。两岸逐渐呈现出不同的南音文化样貌，南音演唱艺术在这种文化生态中进行发展变迁，产生出不同的演唱观念。

### 一、闽台南音演唱艺术的文化样貌

　　1949 年以来，闽台南音演唱艺术因不同的文化语境，发展出不同的文化样貌。泉厦地区的南音演唱艺术，以现代表演艺术为显性，传统曲唱为隐性。台湾地区的南音演唱艺术，以传统曲唱为主体，现代表演艺术为补充。

　　（一）曲唱、戏唱、剧唱、表演唱与流行唱

　　1949 年以来，闽台南音从民间雅集艺术经专业化训练发展出专业化艺

术，随着专业化团体与职业化团体的成立，舞台上的南音表演艺术逐渐衍生出表演唱与剧唱两种演唱形态，构成当下曲唱、戏唱、剧唱、表演唱与流行唱五种南音演唱艺术形态。

曲唱，即传统曲唱或传统散曲演唱，是闽台南音文化生态中的基本演唱形态。曲唱，即歌者执拍，与琵琶、洞箫、三弦、二弦按照一定程式、合乐规则，共同奏唱的演唱形式。这种演唱形式中，人声被视为一种乐器的声部，歌者的人声与五种乐器并非纯粹的伴奏关系，而是带有合奏观念的合乐关系。曲唱是闲居雅集自娱自乐的艺术形式，也是排门头整弦大会的竞技艺术。

戏唱，指戏曲演唱艺术，即梨园戏、高甲戏的演唱艺术。戏唱是闽台南音文化生态中的第二种基本演唱形态。戏唱是在文武场程式性音乐伴奏下，歌者带着戏曲身段、行当表演程式、人物情感、人物性格进行边演边歌唱的艺术形式。演唱者的演唱不仅受到文武场程式性音乐的制约，而且受到剧种行当、剧中人物、情节发展、人物性格等戏剧性、歌舞性的舞台表演制约，其演唱艺术是有剧种、有行当、有人物、有性格、有感情的形态。歌者因不同剧目、不同行当、不同角色而有不同表演程式和感情呈现。

戏唱是笔者提出的概念，用以替代台湾学者所说的剧唱。如曾永义《南管中古乐与古剧的成分》① 与吕锤宽《南管戏与南管音乐的关系》② 认为二者存在着剧唱与清唱的不同。闽台两岸，由于南音表演形态发展了变化，台湾学界提出的剧唱无法涵盖闽台两地戏曲与南音剧、南音乐舞剧、曲艺等舞台表演艺术的内涵，如何看待这种变化，需要及时跟进讨论。笔者提出戏唱，作为一种专项，有别于南音剧、南音乐舞剧和曲艺等舞台表演艺术的内涵。

剧唱，即南音剧、南音乐舞剧或曲艺性质的演唱形式，是歌者在导演要求下，剧情发展中传递所饰演人物的情感与情绪表达，其歌唱特点与曲

---

① 曾永义：《南管中古乐与古剧的成分》，《中华民俗艺术年刊》1981 年第 1 期。
② 吕锤宽：《南管戏与南管音乐的关系》，《民俗曲艺》1983 年第 3 期。

唱、戏唱都有着质的区别，是新的演唱形式。泉厦两地，南音乐舞剧即由曲艺表演歌舞化演变而来，曲艺表演越来越多呈现歌舞化倾向，其实质与南音乐舞剧的戏剧性与歌舞化特征一样。台湾传统南音文化生态只存在曲唱与戏唱，后来汉唐乐府、江之翠剧场与心心南管乐坊的南音乐舞剧和南音跨界剧目表演，使得台湾有了剧唱。

表演唱，是大陆新南曲创作带来的新演唱形式，这种唱法有些靠近剧唱，与传统曲唱区别较大。表演唱与南音曲艺经常同台演出，南音曲艺更强调歌者的人物体验，而表演唱则侧重于表演动作与形式，有时独唱独奏，有时集体伴奏，这种演唱方式与传统曲唱从形式到内容都不一样。

流行唱，即用流行唱法演唱南音，近年来有一批年轻人致力推广，试图与流行元素相结合，引领社会时尚。2023 年的央视春晚开启了南音流行唱的新纪元。

（二）显性舞台艺术与隐性雅集艺术并存的泉厦南音演唱样貌

1949 年以来，泉厦文化建设阔步开展，南音艺术得到国家重视，呈现出公众视野显性的南音专业团体的舞台表演艺术，与掩盖在民间的隐性雅集艺术的二元景象。

1. 南音舞台表演艺术的显性呈现

1960 年代以来，泉厦专业团体成立，招聘专业人才，建设队伍，探索反映新社会的新人新事，反映人们新生活，创作出引领时代审美新取向的艺术作品。从演员、唱法与服饰，到表演形式都进行革新。一是从原先坐唱形式改为站立演唱，乐队也从原先合奏形式的四管座序改为靠边的伴奏形式，突出歌者的主位。二是从传统梨园戏与南音传统套曲中改编或根据新剧本创作曲艺曲目，从舞台艺术角度发展出新的曲艺表演艺术形态。但泉厦地区遭遇十年短暂挫折，传统南音活动受到限制甚至禁止。改革开放后，南音活动复苏，受新音乐发展的影响，专业团体的南音创作体裁越来越多样，南音独奏、南音歌舞、南音曲艺、南音乐舞剧表演艺术形式改变了传统南音散曲演唱艺术形态，强势突破了传统南音定义的边界。

2. 南音雅集艺术的隐性存在

1949 年后，政治稳定，经济发展，泉厦南音民间社团有所发展。十年

挫折后，尤其是南音列入国家"非遗"项目以来，泉厦民间南音社团如雨后春笋般涌现。一方面，各地南音协会、南音学会的成立；另一方面，大量村老人活动中心成为南音社团活动场所；再一方面，南音进校园，中小学纷纷成立南音社团。各种民间组织与民间社团的加盟，为南音雅集艺术奠定厚实的社会基础，同时，也为南音表演艺术拓展了发展空间。各种南音大赛、南音演唱会、南音大会唱，传统曲唱与新南音表演唱、南音曲艺共同存在，但传统曲唱占据主体位置。由于民间社团与民间组织的雅集、演出、大会唱与大赛等活动很少通过地方政府与现代传媒途径进行传播，使得他们南音活动隐性存在于民间。

3. 直播时代南音传统与现代表演共存

泉厦南音散曲演唱艺术，从原有伴随着南音表演艺术形式与内容的变迁，从演唱人群到演唱观念都与传统相比，都有较大的改变，虽如此，传统南音散曲演唱艺术与现代南音演唱艺术进入了同生共存的时代。

泉厦南音专业团体的艺术创作与舞台表演艺术在直播时代迅速向民间扩散。南音专业团体与一些政府比赛的南音创作表演艺术形态也逐渐影响到民间雅集的演唱活动，使得在一些比赛与重要演出活动上，民间社团与民间组织也尝试采用舞台表演艺术的新趋势。大量民间社团也利用直播渠道，在社团雅集活动中推广传统南音曲唱艺术，以此与专业团体的南音舞台表演艺术相抗衡。

大量高甲戏民间剧团与专业剧团、梨园戏剧团延续了戏唱形态。

泉厦地区存在着曲唱、戏唱、剧唱、表演唱与流行唱五种南音演唱形态，南音传统曲唱与现代表演艺术形成了各自活动，并行共存的多元样貌。

（三）雅集曲唱为主的台湾南音演唱样貌

1945 年以来，台湾地区一直保持着 60 多个南音社团。这些社团以雅集活动为主。有的社团没落了，就会有新的社团诞生。南音社团因人而设，因人而生。因没有传人直接没落的社团只留下社团名称，如鹿港崇声社、鹿港大雅斋等；有些社团没落一段时间后，又因个别社员的努力而得

以重生，如台南振声社。虽然台湾地区名义上有这么多南音社团，而能够独立活动的团体不到 20 个。无论日常自娱自乐的雅集，还是每年春秋祭整弦大会，都是以传统曲唱为主，近些年来，个别南音社团如合和艺苑甚至尝试秋祭整弦大会排门头。由于汉唐乐府往大陆发展，心心南管乐坊也开拓大陆演出市场，近几年仅剩江之翠剧场与台北艺术大学南薰社尝试现代南音表演艺术的剧唱。这些专业团体不像泉厦专业团体有雄厚的资金保障和创作团队，无法影响到台湾地区的雅集艺术形态。每年南管新锦珠高甲戏演出与吴素霞主持的梨园戏演出，是台湾地区南音戏唱的代表。由此，台湾地区南音演唱形成以雅集曲唱为主、剧唱与戏唱为补充的艺术样貌。

### 二、闽台南音演唱艺术的历史发展

从闽台南音传承人与弦友口述中，可以感受到闽台南音演唱艺术的历史变化是非常明显的，主要表现在南音演唱者主体、南音表演艺术形式、南音演唱观念与南音演唱术语等方面。

（一）女唱员取代男唱员——南音演唱者主体的历史变化

1949 年以前，南音作为男人休闲娱乐的艺术，民间馆阁的演唱者主体为清一色的男唱员，若有女唱员，她们的身份为艺旦、阁旦、烟花女。1949 年以后，闽台两地才有良家女子到南音馆阁学唱南音或聘先生到家里传习南音。1949 年解放初期，人民政府采取有力措施，废除娼妓制度，"三是安置就业。经过教育改造的妓女都得到了妥善安置"①。当时泉厦南音界唱曲名家的"泉州苏来好，厦门江来好"均为"艺旦、烟花女"，江来好与苏来好因演唱散曲艺术水平高，分别被妥善安置。苏来好被吸收到1960 年成立的泉州民间乐团任教，江来好在厦门金风南乐社任教，一度替代纪经亩先生应邀执教于福建省艺术学校。她也是厦门市艺校的外聘教师。1949 年以后，台湾地区以陈梅等第一批良家女子进入南音社团。时代变迁，妇女地位提升，一批优秀女唱员涌现，并在社会产生了较大的影响

---

① 马慧芳、高延春：《新中国初期废除娼妓制度的措施及现实启示》，《党史文苑》2008 年第 4 期。

力。1960 年成立的泉州民间乐团与 1961 年成立的厦门南音学员训练班招收的第一批专业女唱员,开启了南音从男唱员时代进入女唱员时代的历史。泉州马香缎、苏诗咏、黄淑英、杨双英被誉为"四大柱",厦门曾小咪、王小珠、庄艳莲、齐玲玲等,台湾蔡小月、陈嬿朱等新一代曲唱名家涌现,即标示着南音进入女唱员时代的新开端。闽台学唱南音的女子队伍随之壮大。由于南音散曲演唱艺术要求用真声演唱,并且男女同腔,导致女声天然优势得以发挥,相比之下,男人退居到乐器成为主流,将唱曲的舞台让给女性。泉厦两个专业院团与民间社团都大量招收女社员,女性占据了泉厦南音界的舞台。不仅如此,闽台艺校、高校、中小学也都以女教师为主导,男教师缺席,男性曲唱家稀少,一代又一代女性唱曲名家的出现,遮盖了传统南音原为男性"救桃"艺术的属性。

(二)传统演唱术语向西洋歌唱术语转化——南音演唱观念的变迁

闽台南音传承人口述中,可以勾勒出南音演唱术语正从传统向西洋转化的状况。其中,西洋歌唱术语指现代歌唱术语。

闽台传统南音文化圈有一套独特的唱法与演唱技法术语,这套术语在一代一代师徒间口传心授。然而,自 1960 年代泉厦艺校南音班创办以来,声乐教师与南音教师双师制的教学模式,正在逐渐弱化南音传统演唱术语,西洋唱法术语在现代声乐教学中渗透进南音文化圈。南音传统演唱术语遭遇现代演唱术语的冲击,越来越多的年轻唱员或南音学子不懂得传统南音演唱术语,泉厦现代专业南音团体与南音教学中,西洋歌唱术语占据主流,传统南音演唱术语朝着西洋歌唱术语转化。在台湾,依然保存着传统术语,然而,近年来南音艺术下沉,大陆南音发展影响,一些南音馆阁也使用大陆出版的简谱或五线谱版本作为教材,在传承中也出现了西洋乐理术语。以下从闽台南音传承人访谈口述中整理出一部分术语,以说明这些术语的变化。

1. 传统南音演唱术语归类

传统南音演唱术语大致可分为俗语俚语、乐学理论、唱法表述、美学语汇四类。

（1）俗语：起工学琵琶，唱曲无韵味；字头得有声，字腹得轻声，字尾才有力；字头字尾要清楚；字眼要叫准；音韵比较"落合"，装饰比较"牵细"；韵眠不坏，声音唱出来；腹内有东西；未先教你学曲，须先教你学德；倒拍就是倒曲；倒曲莫倒拍；到撩到拍；上台下台仪礼；指法、饱腹、敕桃、排场、家俬脚、唱脚、草曲、拍馆、唱功、念曲、僻曲、背谱、团仔曲、打拍、曲诗、四管、可合可唱、唱得好势、咬字要明、念大曲、曲馆、曲簿、lang 空打指、引腔伴字。

（2）乐学理论：滚门、管门、箫弦法、攻夹法、撩拍、反管、背管、到管、不入管、上撩曲、品管、捏撩、打撩、七撩曲、三撩曲、摘尾节、慢三撩曲、五大套。

（3）唱法表述：做韵、韵眠、真声、音韵、装饰、要开音、咬字、吐字收音、叫字拉腔、引音、字头、字尾、字中、顿挫、跳音、行腔、运腔、收音、开音、抑扬、贯声、折声、润腔、转弯、牵长调、包嘴、嘴型、喉控、过撩、kui、韵 kui、韵腔、甲线、撚指、连贯、停顿、尾韵、kui 头、kui 尾、tiu bui、叫词、吞吐 kui、引、暂节、牵声、断暂 kui。

（4）美学语汇：tia（靓）、气 xia（色）、力度、平平、直直、起伏、轻松、柔、柔软、高昂、有韵、吃力、大小声、声色不好、韵势好、刚一点、硬一点。

2. 南音现代演唱术语归类

南音现代演唱术语来自声乐理论，声乐理论来自西洋唱法理论，大致可分为乐理术语、唱法表述、表演词汇与美学语汇四类。

（1）乐理术语：高音、中音、记谱、节奏、速度、低音区、配器、乐队、简谱、低八度、高八度、后半拍、识谱、乐理、上滑音、下滑音、乐队、伴奏、音域。

（2）唱法表述：气息、气口、呼吸、音色、假嗓、唱法、发声方法、发音、声音没有立起来、正音、声带、喉部、咽音、颤音、美声、拉长音、真假声、声线、厚度、本嗓、音准、丹田、发声、上下通气、混声唱法、假声。

（3）表演词汇：排练、练声、音乐处理、声乐、表演唱、合唱、伴唱、练唱、歌唱。

（4）美学语汇：明亮、味道、强弱对比、节奏处理、风格、注重表情、情感处理、呼吸点、节奏点、通透。

在现在的泉厦地区，传统南音唱法的术语与俗语正在逐渐流失，传统唱法中真声发声方法被视为不科学，混声唱法被视为科学唱法，并正在逐渐取代传统南音真声唱法。闽台民间馆阁中老一代南音传承人、老一辈女性曲唱名家，以及台湾民间社团仍然坚持真声唱法才是南音的传统。但泉厦地区这种传统正在被所谓的科学发声原理所摒弃和替代。由于缺少对南音传统男声唱法的深入研究，现在能研究的也多为女声唱法，由此很难对其科学性进行判断。如果未来能对现有七八十岁的传统男声唱法进行研究，以及对传统老唱片中男声唱法进行研究，将能够重新审视传统男声唱法的科学性与美学价值。

（三）传统与现代并存的历史推进——闽台南音演唱形式的发展

一直以来，南音演唱艺术形式保持着传统与现代并存的方式逐渐发展。1949 年以前，传统南音演唱方式以上、下四管乐队编制为核心的方式既延续了历史传统，也更新了历史传统，比如保存了箫管上、下四管体制，淘汰了笙管乐器与云锣的使用。今天所见的曲艺表演艺术形式，并非1949 年以后的产物，而是 1949 年以前就已存在，比如传统南音艺人曾创作南音曲艺宣传抗日。但是，"曲艺作为一个内涵及外延均比较确定的艺术门类的专程，是由 20 世纪 50 年代初期正式开始的"①。

1949 年后，为适应时代审美需求，各种南音舞台表演艺术形式涌现，从对唱、弹唱、说唱、小组唱、四宝唱、渔鼓唱等多种形式的南音表演唱、南音歌舞化曲艺唱到南音曲艺折子演出样式，传统南音乐器拍、双钟、小叫、四宝在演员手里成了南音表演的现代道具，而不仅仅是乐器。传统坐唱形式中，拍起着非常重要的节奏引领功用，拍声像指挥一样，控

---

① "曲艺"一词的考释，详见吴文科著《中国曲艺艺术论》，山西教育出版社2003 年版。

制四管的速度。在曲艺南音与南音表演唱中，拍失去了指挥功能，成为纯粹道具装饰。"文革"期间，泉厦地区《江姐》《沙家浜》等样板戏改编，传统曲牌唱腔下填现代词的做法也体现了传统与现代的并存。

1980 年代以来，在创新意识驱动下，南音表演艺术形式出现了跨越式的发展，各类艺术表演形式破土而出，充斥着各种公众舞台演绎空间。泉厦地区的南音电声背景下的表演唱、南音合唱；南音乐器与钢琴、手风琴、民乐、交响乐等组合伴奏下的南音独唱、南音表演唱；载歌载舞的曲艺南音、南音剧、南音流行乐等创新性现代南音表演形式开始泛滥，这既体现了南音传统乐器、曲牌的运用与呈现，也凸显了南音表演艺术形式的现代性，虽然传统与现代并存于一体，但这样的形式直接导致了现代南音艺术覆盖了南音传统表演艺术形式，而在这方面，台湾地区南音传统表演艺术形式却依然占据主导位置。

### 三、闽台南音演唱艺术革新与循旧并存发展的历史意义

闽台传统南音曲唱艺术，是在传统编制上众人不断地和，不断地玩，在固定形式上达到众人和合精神境界的高度。传统南音唱法的美学是讲究真，它是唱心里的真感情。传统的声音审美在于真，真声表达真情实意，而不是表演。黄淑英口述可知，南音讲求曲唱"圆润"与讲求曲唱"棱角"至少于 1960 年代前就已存在。时代发展，泉厦南音专业艺术团体的表演引导了民间社团的演唱观念的变迁，但台湾南音社团仍然用传统的演唱观念维续雅集艺术。

#### （一）闽台南音演唱观念差异及其根源

由于不同政治体制、文化模式与经济基础，闽台南音演唱艺术产生了如下差异：泉厦南音演唱重革新观念，台湾南音演唱重循旧观念。

1. 泉厦南音曲唱艺术观念倾向革新及其因由

现在泉厦专业团体南音工作者的耳朵与审美都被西化体系训练出来，与未经西化体系训练的南音弦友的审美不同。南音工作者的审美观念中，以有和声的音乐为美，包括南音演唱方法审美，如果没有经过美声训练，

没有美声的介入，就会觉得不圆润，不够美。他们的演唱观念倾向于革新。

1840年鸦片战争以来，西方文化从各个途径进入中国，中国学者自发、自愿赴西方发达国家学习，自发自觉地全面用西方文化来取代中国传统文化成为学术界共识，在这种背景下，南音曲唱艺术跟着时代潮流，从最初的坚守传统，到引入西方理论改造传统，从外在形式到曲目内容的突破，南音传统演唱发生了自外而内的改变。

1949年以后，国家重视传统音乐文化，为了更好地继承南音曲种，地方政府团结泉厦南音艺人，组建南音专业团体，一方面，组织南音老艺人抢救、搜集和整理南音文化遗产，另一方面集体创作新作品，用新作品反映新生活，对于新作品，则要用新歌唱方法来传递新情感。泉厦专业团体的老艺人们未能找到更好的训练方法，只好借助于西洋唱法的训练体系。

1960年以来，泉厦艺校团带班新式培养模式的确立，西方的声乐训练体系、混声唱法理论、美学的引入，到当下中小学、艺校、泉州师院、老年大学多层次的南音教学体系全面取代传统南音唱法，进一步取代南音传统演唱美学，进而自内而外地改变。虽然民间社团的老一辈南音弦友仍保存着传统南音演唱审美观念，但这种建立在全民音乐素养西化基础上的改变，使得越来越多的南音弦友倾向于革新的演唱观念。

2. 台湾南音演唱观念重循旧及其因由

台湾南音社团依然保持着传统演唱观念，他们认为，传统要守护，更要继承。文化传统的传承，必须循旧如旧，不仅形式循旧、内容循旧，而且演唱观念也要循旧。台湾南音演唱重循旧的观念有着如下因由：

其一，1945年以后，大陆迁台人群中有大量南音高手与弦友，这批南音高手与弦友散落台湾各地，以家乡同乡会的性质推动了台湾南音社团的发展，用大陆南音艺术传统为台湾培养了大量南音人才。

其二，1945年后，台湾妇女得到解放，大量女子进入南音社团，传习了传统南音曲唱艺术，接受了南音传统演唱观念。

其三，1970年代后，台湾音乐界寻根影响到南音文化传统复苏，复兴

传统南音文化运动夯实了台湾南音曲唱艺术的循旧观念。

其四，1949 年以来，台湾经济腾飞，于 1960 年代快速向工业化发展。然而，大部分民众仍停留于传统农耕社会时期的思想观念，守持着传统文化观念，与经济快速发展无法并进。

其五，获得发展的精英阶层受到西方发达国家重视传统文化的影响，面对社会快速变迁，发起了寻根运动，并影响了普通民众守护传统文化的观念。

其六，从大陆败退到台湾的执政者心向大陆，对保存中国传统文化有着浓厚的乡愁情节，重视复兴中国传统文化。

在这种背景下，台湾整体社会认知形成了坚持传统文化的社会根基，也形成了南音演唱循旧的艺术观念。

（二）泉厦南音传统曲唱艺术的历史归属

南音，在泉厦地区存在歧义：其一，认定南音是传统音乐；其二，认可南音是曲艺；其三，模糊的南音舞台艺术。南音传统曲唱艺术应该如何归属？

1. 南音归为曲艺的历史因由

1949 年新中国成立后，为了激发文学艺术家服务新中国新社会的创作，各地政府成立文学艺术联合会，对接全国文学艺术联合会，与音乐有关的成立音乐家协会、曲艺家协会、戏剧家协会、舞蹈家协会。音乐家协会是新音乐工作者的协会，包括音乐创作、音乐表演与音乐理论研究等工作者。对于综合性乐种，缺乏像剧协、曲协那样的相应组织机构。南音原本为有歌乐、有故事、有器乐的综合性乐种，因乐种不是戏曲，不能挂戏剧家协会；乐种古老，不合适挂靠音乐家协会。对于南音乐种，因当初学界对南音这一民间音乐特殊性与复杂性的了解尚未深入，新音乐工作者用西方音乐理论来对中国民间音乐进行分类，没有很细致地去研究南音的艺术特点与历史。他们看到南音里有很多"陈三曲"，指套均取材于梨园戏戏文，且许多散曲也与梨园戏故事内容关系密切，与曲艺的特点相吻合，故南音最后归入曲艺，挂靠曲艺家协会。

2. 南音归为曲艺的实质意义

从福建的其他曲种内容来看，锦歌、伬艺、南词，都有器乐伴奏和唱，都有唱故事，归为曲艺是理所当然的。然而，关于曲艺，有的戏曲分出来就是曲艺，也有曲艺发展为戏曲。比如芗曲说唱，是从现在的芗剧分离出来的，而芗剧又是在锦歌的基础上发展而来的，所以后来归成曲艺。有的曲种如十二木卡姆是音乐，但它载歌载舞的部分则属于歌舞。对于泉厦专业剧团与南音演员而言，南音归为曲艺的实质意义在于：归到戏曲剧种拿不到文华奖，缺少表演程式与身段；归到音乐拿不到金钟奖，与新音乐没得比；只有归为曲艺，可以载歌载舞，作为地方曲艺，有很大的优势，全国专业曲艺团相对少而弱，容易获得牡丹奖。在泉州，明代时南音就有曲艺的东西，《明刊三种》里都是故事，就因为它有这些东西，它有了曲艺的成分，但它并不完全是曲艺，而是既有曲艺的东西，又有音乐的成分，音乐就被曲艺淹没了。两部分都是瞎子摸象，各占一边。南音是不是曲艺？可以说，有曲艺的成分，不完全是曲艺；有音乐的成分，不完全是音乐。从曲种实质来看，应该是划分为传统音乐，不能把它变成曲艺。从曲种现实发展来看，归为曲艺更有其发展空间。

（三）重构南音传统唱法的实践与理论的现实意义

如何才能破除内外双向否定带来的南音曲唱艺术全盘西化的影响？在现有科学、经济与人文条件下，重构南音传统唱法的实践与理论有着重要现实意义。

首先，重视理论与实践结合。中国古代歌唱理论缺少实践案例，尤其像南音这种历史久远的曲种，如果能结合南音传统唱法与中国传统历代文献中歌唱理论进行研究，势必让重构中国古代歌唱理论、术语与话语体系变得更为可能。

其次，突出声学技术的应用研究。组织有经验的、懂泉州话的高校声乐老师、声学专家与音乐理论专家共同申报校级、市级、省级或国家级项目，对现有已出版的历史音像制品中南音传统男声唱法进行分析研究，从中发现传统男声唱法的声学技术与发声技术，并进行总结，参照民间社团

传承人口传心授教学方式编写教材，将传统男声发声原理与歌唱技术进行试点教学，将研究成果应用于南音演唱教学。

第三，利用现有资源的实践研究。南音传统唱法主要体现在男声唱法，当下闽台民间馆阁还有男声唱法的存在，从 30 岁到 80 多岁，虽然有一部分经过美声唱法训练与影响，但还有一部分并未受到美声唱法的影响，如何挖掘、研究这两种唱法的共通性与差异性是未来的课题。在对这些民间男唱员的唱法进行挖掘的基础上，结合百年前音像中男声唱法进行研究，必将能更快地重构南音传统唱法的价值。

第四，联手台湾学者，对闽台南音演唱方法进行进一步比较研究，选取闽台南音曲唱名家为标本，进入唱法层面的科学研究。

此外，从闽台南音弦友口述的信息来看，一些年老女声传承人仍然保存着较为传统男声法的印记。亦可以将她们的歌唱纳入传统男声唱法研究范畴，树立典范，利用各种场合宣扬南音传统男声唱法的优点与价值。

（四）革新与循旧双重观念并存有利于构建闽台南音演唱新生态

当下直播新媒体语境下，南音演唱革新与循旧的观念并存，能避免因侧重某一方面而带来不良后果，有助于构建闽台南音演唱新生态；另一方面，南音演唱革新观念，容易引起不懂南音的青年人产生共识，有利于当下南音传承与推广，其弊端是未对传统真声唱法进行有效研究就轻易否定，甚至推翻南音传统演唱的美学价值，促使南音曲唱艺术越来越倾向全盘革新，不利于南音作为独立曲种存在的艺术价值；再一方面，南音演唱循旧观念，有助于深入对南音传统唱法的研究，推进对南音传统曲唱理论的研究，重新建构南音传统唱法认知的文化自信，有助于重新确立南音作为独立曲种存在的艺术价值，有助于融合闽台南音演唱观念。

综上，闽台南音曲唱艺术经历了从以男性为主体向以女性为主体变迁，经历了从以传统唱法为主向美声唱法影响下传统唱法转化，经历了从南音传统术语向西方理论术语转型的过程，其一，说明了南音作为区域曲种艺术的现代化发展，其二，说明了古老曲种传统演唱的艺术价值亟待重新认知。由此可见，同步推广南音演唱革新与循旧观念有助于重构南音演

唱知识与唱法体系，重构闽台南音演唱新生态。

## 第二节　闽台南音传承口述的历史反思

一直以来，闽台地区南音传承非常活跃。泉厦地区，即便是"文革"期间，南音传承与南音活动依然轰轰烈烈。1980 年代以来，闽台南音传承从社会到校园全方位展开，呈现出繁荣景象。

### 一、闽台南音传承的历史变迁

闽台南音传承，由南音先生在南音社团或私人家庭里进行，辐射到学校、社区等，从传承方式到传承观念，闽台两地各自有过不同时期的探索。21 世纪以来，视听多媒体与直播新媒介的出现，闽台南音传承逐渐相向而行。

（一）闽台南音传承方式的社会变迁

1949 年以前，闽台南音传承方式主要依靠南音先生的口传心授进行传承。南音先生或者在南音社团驻馆传习，或者受聘私人家庭驻家传授。往往一个老师面对 N 个学生。先生教一曲，学生学一曲，学生只能学唱或学某一种乐器。1949 年以后，泉厦地区南音传承方式出现了新变化。民间南音传承依旧按照传统业态。1960 年代后，艺校或南音培训班采用团代班的传承方式，多位先生对多位学生，学生既要学声乐，又要学曲，还要学乐器。虽然也用口传心授方法，但发给学生统一教材。在口传心授的教学过程中，老师尽管一遍一遍地示范，学生尽管一遍一遍地学唱，在启蒙教学的过程会用到传统唱法的术语和俗语，只有高手之间切磋才会用更高层次的南音专业术语交流，或者学生学到一定程度，老师才会用理性的术语来启发学生的思考。

1980 年代以后，闽台两地南音进校园。泉州六中吴世忠老师在音乐课

程中开设了南音课进行南音教学，成为闽台南音进校园的先驱者之一①。学校新式教学方式融入南音传承方式中，与传统口传心授的方式不一样。除了专业学员学习方式依然为口传心授外，普通学生不再用口传心授的方式，而是看谱学唱。泉厦中小学南音传承，不再采用工乂谱，而是用简谱。台湾南音进校园，学生还是看工乂谱。与传统教学方式相比，闽台南音传承有太多变化。一是教具变化，不再是先生写一句教一句，而是复印给学生教材。二是先生教学方式变化，学生不看先生口型，而是看曲谱。三是中小学学生是业余学习，不像传统南音学习带有专业化。

21 世纪"非遗"运动与录音科技发展，甚至直播的出现，促进了社会教学又开始发生新的变化。首先，闽台两地都有文化部门相似的传承计划，由传承人申请传承项目，最后以学员汇报演出来结项。其次，老师不用一遍一遍教，学生只需要用录音设备录下老师的演唱，就可以回去听录音学唱。这种非口传心授的方式，学生学得不到位，往往只学外表，不像传统的口传心授，学生演唱版本好像是老师刻板印出来的一样。第三，有些想学南音的人甚至通过著名唱曲家的录音带、唱片等自己学习。这种传承方式变化使得南音传承越来越不讲究师承流派，而是向着普及化方向发展。

（二）闽台南音传承观念的时代发展

1980 年代以前，闽台南音传承观念受到学生家长的很大影响，往往是父母或家庭有人学南音，或家长喜欢南音，才聘请老师教南音，或送孩子去学南音。1980 年代以后，南音进校园，学校校长是否支持南音传承变得更主要。如果学校支持南音进校园，那么就会想办法引进师资，推进南音传承。

南音社会传承观念变化，地方文化部门官员与学者都起着很大的推动作用。台湾地区倾向于按照传统教学方式传承，但在客观传承过程中，也

---

① 本观点源于三条资料，一是黄翔鹏《论中国传统音乐的保存与发展》，《中国音乐学》1987 年第 4 期；二是《1988 年福建泉州元宵南音大会唱特刊》载的《南音的故乡　奇葩吐芬芳——泉州、厦门南音团体简介》；三是王安娜口述资料。

因人而异，因环境而异。有些先生虽然有水平，但教学观念无法适应现代学员心理，引起学员学习兴趣，学员往往很难坚持下去；有些南音社团不要求学员背诵，学员可以看谱；有些社团允许学员看简谱；有些南音社团追求传承精深曲目，有些南音社团只要求学员愿意来参加，哪怕只学一首也可以；有些南音社团申请了传承经费，必须有成果汇报，有经费的传承方式有助于对南音发展；南音专业学习是培养南音传承人才的重要保障。由此，台湾南音传承观念呈多样化，但以娱乐的目的为主。泉厦南音传承观念也多样化，但更注重传承品质和层次分离。一是精英式专业培养。由于经常有各种比赛，学校升学评比等，用专业化理念培养学生。这些学生未来考入泉州师院南音学员或者艺校，今后从事南音教学。二是文化宫、青少年宫、老年大学南音传承，由于大会唱需要，老师的要求都有具体的目的，南音传承实质得到进行。三是一些爱好者以体验式的学习，这类传承以娱乐为主。

综上，地方文化部门、南音社团、南音传承人、南音弦友、企业、学术界等各方合力下，多元化的传承观念推进了闽台南音文化的代系传承与多样化发展。

## 二、文化自觉在闽台南音传承历史变迁中的表现

在"非遗"还未出现之前，南音先贤们就将南音传承作为一种文化责任代代相袭，对他们而言，传承南音仿佛是他们与生俱来的文化自觉。

（一）文化自觉是社会基础历史变迁中南音传承的稳定器

传统农耕社会，人口很少流动，人们生活虽然不富裕，但以同姓为核心的宗族村落、街坊邻里的关系融洽，氛围和谐。地方社会民风淳朴，民俗生活丰富，各地神庙搬演戏曲的活动将不同家庭、不同姓氏家族聚拢一起。

南音被誉为御前清曲，学习南音在传统社会是一种高雅行为。南音成为弦友文化身份的一种符号。泉厦社会搬演的高甲戏、梨园戏都与南音有密切关系，南音是这两个剧种的音乐母体。在传媒不发达，传播方式单一

的传统农耕社会，人们通过观看戏曲来获取知识、接受教化，取得艺术审美体验。人们还通过看戏听曲，进而喜欢南音。

根据南音传承人口述，1949 年以前，闽台地方社会南音馆阁林立，修习南音氛围浓郁。很多家庭利用当地庙宇或公共空间，聘请南音先生办班的方式，为街道或村里的孩子们提供南音学习环境，一方面以南音为途径培养孩子们的文化素养；另一方面满足家长喜欢南音、戏曲的心理；更重要的一面，是南音弦友的文化自觉确保南音代代传承。1949 年以前，闽台学校教育并未普及，尤其幼儿园教育极其罕见。以福州幼儿师范与泉州幼儿师范办学为例，1949 年至 1977 年，福建省学前教育（幼师教育）断断续续①。20 世纪末期，福建省幼儿园教育涌现出更多民办、侨办与联办的幼儿园②。台湾地区经济发展比较快，学校教育发展比较早。传统音乐如青少年的南音教育则相对滞后。由此，送幼龄儿童乃至学龄儿童学习南音成为弦友家庭的文化自觉行为。

21 世纪以来，科技发达、经济繁荣与社会流动使南音传承进入了全新的社会语境：一、泉厦独生子女政策实施，台湾不婚不育现象凸显；二、学校义务教育全面铺开，尤其是 21 世纪以来的应试教育，几乎耗尽了孩子们的课余时间；三、多元艺术教育逐渐替代了单一南音传承；四、多元娱乐与媒体涌现，削弱了南音传承的传统基础；五、闽台闽南话社会中，现代学校教育决定了普通话学习的至关重要，普通话逐渐取代了闽南话的核心位置；六、流动人口新式家庭组合打破了传统区域婚姻的壁垒，越来越多新生家庭为不同方言组合的家庭，普通话成为家庭唯一的交流语言，越来越多家庭的孩子已经不会讲闽南话、听不懂闽南话。在这种社会环境中，南音传承土壤逐渐萎缩，南音人口急剧下降。2006 年，在中国大陆，南音列入国家"非遗"项目。2009 年，南音入选人类口头非物质文化遗产

---

① 2022 年 3 月 21 日下午查阅：《福建幼儿师范高等专科学校》，https://baike.so.com/doc/5402683－5640369.html♯5402683－5640369－1；《泉州幼师的学院简介及发展》https://zhidao.baidu.com/question/363982115669389772.html。

② 陈敏洮：《福建幼儿教育发展特色与成因试探》，《中外教育》2001 年第 2 期。

保护名录，不同级别的南音传承人加入传承队伍，台湾民间南音社团认为南音在台湾已经非常式微，都以传承和推广南音为己任。闽台两地南音弦友以高度自觉的文化心态纷纷加入传承队伍，将南音传承推向新的历史时期。

（二）文化自觉推进南音传承方式的历史转型

从闽台南音弦友的口述中可知，他们多数在幼年时就接受南音启蒙，有些是在父母与老师多方关怀下学习南音的，有些是在孩童玩友伴随下一起学习的，他们在自然而然的学习环境中接受南音启蒙。1980 年代以前，闽台南音的传承有：社区南音社团或私人聘请南音先生驻家传承、站山提供场所聘南音先生开馆授徒等，主要是组织小孩子学习南音。

1980 年代以来，中国南音学会成立，泉州南音国际大会唱与南音学术研讨会成功举办，台湾寻根运动影响力扩大，南音再度引起闽台各界重视。只有从娃娃抓起，南音才有可能一代一代传承下去，这是南音弦友的共识。高度的文化自觉令很多南音弦友自发地将南音引进中小学校园。据南音弦友口述得知，1980 年代初，吴世忠先生就自觉地推行南音进中学校园。他为泉州与厦门艺校培养了改革开放后的第一批南音学员。吴世忠先生并非个案，如 1980 年代中期，曾小咪在小学传承南音，黄承桃等人在台湾地区进中小学传承南音等。

由于民间南音进校园以星星之火逐渐燎原的态势，以及来自南音界、学术界的呼吁，引起了地方文化官员的共鸣，泉州地区教育局与文化局于1988～1989 年着手南音师资培训，1990 年启动南音进中小学校园，并推行泉州市中小学音乐课试用本《南音教材》。泉州地区正式推行南音进中小学。2001 年，泉州师院南音学会成立，为社会培养南音师资；2003 年，泉州师院正式招收南音教育本科生，2012 年招收南音专业硕士生，为闽南地区南音进校园培养了现代教育的师资。在台湾地区，1995 年，台北艺术学院（今台北艺术大学）传统音乐学系引南音进课堂，进而招收南音专业学生。1997 年，南声社执行台湾传统艺术中心委托的《南声社南管古乐传习计划》，在中小学传习南音。

此外，泉厦老年大学南音班、台湾社区大学南音培训、南音社团寒暑假南音班以及青少年文化宫南音班也参与南音传承活动，南音弦友的文化自觉共同推进了南音传承的当代转型。

### 三、"文革"期间泉厦南音传承的文化自觉

"文革"期间，泉厦南音被视为"封资修"，闽南地区的南音传承活动是否消失殆尽？还是以另外一种传承方式活跃于各地？更多口述事实或潜在文献说明，传承活动被迫转向暗地里，转向私人空间。

诚然，政治斗争一定程度影响了南音传承活动，比如晋江深沪御宾社的庄国良等因为传承南音被游街批斗，以致于此后四十年都不敢玩南音。但是，由于南音弦友们热爱南音艺术的这种矢志不移、文化自觉的精神，使得"文革"期间南音传承活动在各地悄然进行着，弦友们通过自娱自乐、居家传承与改唱新曲等方法来传承南音艺术。

#### （一）曲艺南音专业传承

1966～1976 年，泉厦两个专业团体为了维续南音艺术传统，采用编创新曲、移植样板戏的方式来继续活动。1966～1970 年，泉州民间乐团依然通过移植梨园戏《江姐》《沙家浜》的方式到福州演出，同时还用从梨园戏改编出曲艺节目，创作新曲，穿插传统曲目的方式进行演出，通过这些方式传承南音。厦门金风南乐团也采用这种方法，在表面上演唱纪经亩先生创作的"毛泽东诗词"或其他反映时事的新曲，背地里继续练习旧曲。

1970 年后，泉厦南音专业团体被迫解散，但胆子大的艺人要么在家里自己练习，要么暗地里跑出去玩，并非完全中断传承南音活动。比如泉州南乐团萧荣灶还敢继续收徒；又如吴深根平时依然在家里拍馆。大约 1972 年，晋江地区（今泉州市）文化馆还有一支主要唱新南音的曲艺队，经常举办一些曲艺活动。1974 年 4 月，"晋江地区举办全区'南音改革大会唱'。福建省文化组、中央电视台和福建省电视台、前线广播电台到会并录制《洛阳桥闸颂》《军民鱼水情》《让革命青春放光芒》《晋江两岸好风

光》等新曲目"①。他们以新南音活动掩护传统南音学习。

（二）自娱自乐群体传承

"文革"期间，虽然集安堂两处房屋都被侵占，活动被迫停止，但弦友愿意冒着政治风险，自发聚集在典宝路陈再福家和关厝巷柯水源家自娱自乐，从不间断。后来又一起集中到九条巷 30 号纪经亩家开展活动。还有一个阶段，弦友们主动相邀，定时在镇邦路原市搬运公司老工人俱乐部和新华路工人文化宫为市民演奏演唱南音，那时候南音拥有听众，场场爆满，旧的曲子不能唱，就唱新创作的适应时势的曲子，谁都不肯放弃这种老祖宗遗留下来的优秀艺术。

晋江地区南音馆阁为了不让厦门南乐团任清水受到迫害，偷偷地把他接到农村各地驻馆传承南音，为晋江地区注入南音生机。

有些村庄地理位置较偏，且同宗族，在没有外人时，正常组织南音活动，或者演唱新曲。有些单位如三明钢铁厂，因厂长、书记都是泉州人、南音爱好者，他们在进行南音活动时组织弦友站岗放哨②。

（三）家庭娱乐个体传承

泉厦南音弦友，为传承南音文化，有些家庭自己组织自娱自乐，有些父传子、父传女，有些仍然拜师学艺。泉厦南音专业团体遭解散，有些专业演员不敢再玩南音，但多数人还敢偷偷玩，比如齐玲玲到吴深根家 ti 南音。又如泉州林宗鸿，小时候也学了点，1950 年代考进省歌舞团，后转业到文化部门工作。他是在"文革"中才开始向萧荣灶正规学习南音的，但学习十分刻苦，进步特快，擅长吹洞箫。再如王心心，在家里学传统南音，在文宣队表演新南音。

出于对南音的爱护与文化自觉，南音弦友三三两两，各自悄然活动。很多南音弦友也都在家里偷偷 ti 南音或学南音，这种文化现象也是很正常的。

---

① 《中国曲艺志·福建卷》编辑委员会：《中国曲艺志·福建卷》，中国 ISBN 中心 2006 年版，第 40 页。

② 2016 年 4 月 23 日访谈三明雅音南音社侯秀娇社长。

四、文化自觉促进闽台南音传承的层次分离

1980 年代后，闽台南音弦友感受到南音传承的危机，从个体文化自觉向群体文化自觉转化，在地方文化部门支持下进行南音传承普及的工作。然而，南音传承并不仅仅在于普。对于一个历史悠久、传统深厚、曲目数量巨大的乐种而言，如果传承的仅仅只是《直入花园》《风打梨》《三千两金》等短曲，那么这个乐种存在的价值也达不到"人类口头非物质文化遗产"的意义。由此，学界反哺与民间力量文化自觉崛起，使得近年来南音传承从普及向精深推进，越来越多弦友意识到南音传承不能停留于表面，而应该继续推进，将知识普及、简单曲目普及导向传统修复、艺术精深精湛。

（一）文化自觉促使南音转向传统修复性传承

2011 年，晋江苏统谋先生编辑录制了《弦管过支古曲选集》，并赴台湾推广。2014 年以来，台湾合和艺苑尝试排门头形式的整弦大会。2016 年后，安溪陈练先生就致力于南音整弦大会排门头的恢复，在他的努力下，终于在 2018 年完成了这一重要传统活动。然而，由于这场活动只是在安溪举办，影响力偏小了些。2019 年、2020 年，在中国艺术研究院学术加持下，泉州市南音艺术家协会组织起两次的"南音整弦排场启曲奏唱大会"，扩大了南音整弦艺术传统的影响力。此后，泉州市文化广电与旅游局、泉州市文学联合会联合主办了"第三届南音整弦排场过指套曲弦管音乐会"（2020）；2022 年 9 月，由中共泉州市委宣传部等单位主办的"泉州南音'新时代五少芳贤'男声唱腔比赛"成功举行，继续推进修复南音文化传统。

广大拥有高度文化自觉的南音弦友群策群力，在地方政府扶持下，团结各方面力量，合力进行南音文化传统的修复工作。

（二）文化自觉促使闽台南音弦友转向精深精湛的艺术传承

早在 1993 年，台湾汉唐乐府就聘请大陆南音名家丁世彬、吴世安等赴台录制南音指谱。2001 年卓圣翔与林素梅在台湾录制出版了《南管指谱详

析》。2019 年，在南音弦友策划下，厦门市翔安区新店镇人民政府在翔安澳头超旷美术馆主办了"2019 中奥游艇杯南音七撩曲大会唱"。此次活动策划者首次联合闽台各地的南音弦友，让每支参加的团队提前准备七撩大曲，经过一段时间学习训练，在 4 月 20 日以音乐会的形式向社会展示。大家按照音乐厅要求欣赏了这台音乐会。这场大会唱共演出了《蹑步脱落》《为相思》《幸遇良才》《幸逢春天》《玉箫声》《心肝恢悴》《我只心》《一纸相思》《我一身》《咱双人》《泥金书》《月照芙蓉》《记相逢》《趁赏花灯》14 支七撩大曲。这场活动促使闽台南音弦友有意识地从普及推广拓展为精深精湛的艺术传承。只有更多的南音曲目，尤其是三撩曲、七撩曲得到传承，南音才能实现更良性的传承。

综上，21 世纪新时代以来，越来越多有利于保护传承地方音乐文化的闽台文化政策出台，它们与南音弦友内心的文化自觉相契合，为闽台地区的南音传承开拓了大好局面，期待越来越多南音传统得到修复，越来越多高、精、深的南音曲目得到传承。

## 第三节　闽台南音创作口述的历史反思

南音创作是南音能传承至今的原动力，在历史发展过程中，历代南音先贤吸收不同时代的声腔与内容进行创作，大大拓展了南音滚门、曲牌与曲目的数量，丰富了南音曲目库。从历史上看，早在咸丰十一年（1861），泉州人陈武定就有编写南音曲目《伶俐姿娘》《伶俐女人》《懒瘅查某》（《懒惰女人》）的经验①。陈武定号称南音"状元"，也是当时泉州南音传承的主要人物。南音传承基础越厚实，南音普及越广泛，反过来推进南音创作，推动南音创作与时俱进。

---

① 《中国曲艺志·福建卷》编辑委员会：《中国曲艺志·福建卷》，中国 ISBN 中心 2006 年版，第 29 页。

一、闽台南音创作的个性化实践与历史反思

泉厦南音创作队伍，既有陈天波、纪经亩等南音作曲家，也有张在我、吴彦造等高甲戏作曲家参与南音创作。由于南音曲艺创作需要，南音作曲家也会移植梨园戏或高甲戏剧目创作南音曲艺音乐。1980 年代末以来，南音创作不再只是新曲、曲艺节目，而是以"剧"的概念去创作，歌仔戏作曲家邱曙炎率先与南音作曲家吴世安携手合作，进行南音剧创作。21 世纪后泉厦南音形成了多元化艺术创作道路，南音作曲家也走向个性化实践探索。

（一）推陈出新的泉州南音创作观念

泉州是南音的发源地，有着广大深厚的南音土壤，南音馆阁林立，弦友数量众多。这里民风淳朴，有着守护传统的文化自觉。他们认为，历史保存下来的南音曲目数量巨大，经典曲目的数量也不少，如果能将这些经典曲目一代一代传承下去，让它们重现于舞台，就功德无量了。新创作的曲目虽然有时代特殊性，但较少具备让弦友愿意自发传唱的经典价值。对于新创作曲目，只是特定人群在特定场合演出用，并未在民间广为流传，他们往往唱完之后就束之高阁。平时 ti 南音时，各地弦友们基本上选择传统曲目。

吴璟瑜是现有泉州南音专业作曲家，他自学成才，无师自通，拥有改编、套曲与原创三种南音创作方式的能力，但平常仍以改编与套曲的作曲方法为主，采用南音素材的原创作品较少流传开来。

近年来，为了参加福建省曲艺丹桂奖大赛，一些南音弦友，如苏统谋、菲律宾华侨施荣焕、龙海卢炳金等，都参与南音创作，但他们的作品也属于用传统套曲方式创作出来的。

在乐器独奏方面，吴孔团与施信义两位南音前辈于 20 世纪 70 年代将南音洞箫伴奏发展为舞台独奏，用南音传统曲牌创作了洞箫独奏曲《月下箫声》。陈强岑与王大浩两位通过洞箫改革，与局外人身份的作曲家、演奏家合作，共同创作演奏新作品。2010 年"陈强岑南箫改革专场音乐会"

在泉州梨园古典剧院成功举办，推出了南箫独奏作品《月下箫声》，及其与笛子合奏曲《良宵》、与古琴合奏曲《阳关三叠》。1981 年，王大浩洞箫独奏《怀念》获得了"武夷之春"优秀节目奖，此后，他追求传统与创新两条路并行的创作理念，一方面，尽可能挖掘修复传统；另一方面，大胆追求创新。他以音乐会形式，推广这些革新的作品。南音器乐独奏探索的路径，与吴璟瑜的第三种创作路径相似，都不约而同地倾向于民族器乐的道路。这种用民乐思维来发展南音器乐的做法得到民乐界的支持，但在南音界影响力依然有限。对于两位洞箫改革家来说，他们的理念在于：一是发展南音洞箫演奏技术；二是拓展南音乐器与其他乐器合作的可能性；三是推广南音洞箫改革乐器。

上述几位南音作曲家与演奏家，都有过几十年的传统南音演奏经验，熟悉传统南音的演奏规律。他们从伴奏转向独奏或合奏，演奏技术更为复杂，虽用民乐的演奏与合奏思维，但音乐风格依然有浓郁的南音韵味。

泉州地区用推陈出新而创作的新南曲，很少成为可以传唱的经典，很少被民间南音社团接受。即便是泉州市南音乐团为各种比赛与晚会创作的新作品，也很难得以再次演出，或者被民间社团所接受。可见泉州南音创作处于一种极度不良的状态，处于一次性创作的基本状态。泉州南音文化土壤仍然缺少接受新南音的风气。

（二）新瓶装新酒的厦门南音创作观念

纪经亩先生一生整理、改编过许多传统曲，在创作数百首新曲后提出"新瓶装新酒"的创作理念。这种创作理念看似远离南音传统，但对他来说，南音曲牌传统早已烂熟于心，炉火纯青的南音艺术修为使得他的创作无论如何求新，也无法摆脱南音曲牌规律的影响。他的求新与传统南音先贤吸收昆腔、弋阳腔创作新门头、新曲牌的道理是一样的。他创作的新曲《沁园春·雪》《蝶恋花·答李淑一》与谱《闽海渔歌》至今仍备受南音界推崇。他提出的"词为社会服务，曲为词服务，演唱为内容服务"的创作与演唱三原则至今对南音创作与演唱仍有指导意义。

吴世安先生秉承纪老的创作理念，并提出为时代而歌的创作思想。他

的创作思想符合时代发展的需要。人们不满足于听南音的审美享受，从单纯听向追求视听一体的审美体验。眼睛看来帮助听已经成为一种新趋势，所以南音剧的产生与发展正是迎合了人们普遍视听一体的审美需求。南音剧的创作要求创作者要懂得南音传统，创作时又要有新的突破。吴世安先生数十年如一日从事南音演奏，虽然期间有过十年的中断，但这十年他在文宣队当乐队长，并担任作曲，并未丢下专业，反而通过创作提升了对南音结构框架与曲韵规律的理解。他回南乐团后创作洞箫独奏曲是前期创作经验运用于南音创作的第一次，获得了成功。此后他也有过改编传统曲的经历。1980 年代末，他参与乐舞剧《南音魂》创作，从而走上了南音乐舞剧的创作道路。他创作的南音乐舞剧《长恨歌》获得文化部"文华奖"，得到了南音专业团体的推崇。近年来，三年一届的福建省艺术节，他承接了泉州南音乐团的剧目音乐创作任务，从《凤求凰》到《晋水向东流》《阔阔真》，他不断寻求自身的突破，他的突破，形式大于内容。他创作的唱段未采用传统套曲的方法，他的南音修为使得这些唱段带有南音特有的曲韵。由于这些作品的配器均为局外人，非南音乐器音色与配器音响使得这些作品具有全新的风格。这种创作方式即为局内人＋局外人内外合作的"南音曲韵＋配器风格"创作方式。

厦门作为国际型现代都市，外国艺术经常在这里上演，鼓浪屿是享誉世界的"钢琴岛"，这里的人们崇尚现代时尚。21 世纪以来，因经济的发展，在与世界各国交流的过程中，厦门市政府发现，文化传统是城市国际价值的得分项，于是厦门开始加大对传统文化的扶持，尤其是抢占闽南音乐文化的话语权，从歌仔戏、高甲戏、南音、褒歌，到木偶戏、皮影戏等，厦门都拥有一定的话语权。这些闽南传统音乐为厦门作为国际型都市增值不少。西方现代艺术与本土传统音乐双重审美价值兼容下，使得"新瓶装新酒"的创作理念在厦门南音艺术创作上占据核心地位。

由于厦门南乐团馆址在厦门中山公园里，其结合厦门旅游城市文旅惠民演出，他们的观众不再只有厦门南音弦友，而是来自海内外的游客。对怀着好奇心理来体验的非弦友观众而言，只用传统四管演出，只演出传统

曲目，也许没办法吸引到他们。对演出单位而言，用全新舞台呈现形式来诠释传统曲目，或者选择南音剧折子来演出，则能够吸引住前来猎奇的观众。因此，我们可以从厦门南乐团日常惠民节目单看到，有传统南音新唱，如《望明月》《百花图》《走马》；有新南音，如南音表演唱《十六字令·山》《我的家乡在厦门》《爱莲说》；还有南音乐舞剧片段，如选自《情归何处》的《金石吟》、清唱剧《鼓浪曲》、清唱剧《黄五娘》，三种艺术形式与内容的组合搭配成为演出常态。这种日常惠民演出的编排，促使他们必须常演常新，经常改编传统曲目，创作新曲目，以及将参加各类大赛的节目用来惠民演出。这种带目的性创作演出的方式成为"新瓶装新酒"与"为时代而歌"南音创作观念的实践落脚点。

（三）局外人的融入折射出南音创作人才的匮乏

1949 年以后，泉厦许多南音弦友参与新南曲的创作与南音曲艺改编，从笔者收集的资料可见一斑。1965 年《新南曲专辑》① 收有庄咏沂、吴瑞德、马香缎用新诗创作的曲目。南音说唱《江姐》② 是 1965 年集体改编配音的重要作品，以曲艺表现形式呈现于舞台。创作于 1965 年的新南音毛主席词两首《水调歌头·重上井冈山》（龚万里曲）、《念奴娇·鸟儿问答》（陈华智曲）与创作于 1976 年的《红小兵南曲新编（一）》合订一起，为手抄油印本。庆祝中华人民共和国成立三十周年晋江地区群众文艺作品选集《南曲》③，收录了龚万里、陈华智、阮祝三、吴造（即吴彦造）、陈天晴、姚加衍、王汉水、张锻炼、庄杰补、吴祖舫、地直、宜君、海真、王鼎南、庄伟煌、闻钟、张在我、金芳、林家恒、子灵、高炳辉、庄庆良、林文淑、陈永辉等作曲的反映当时主旋律与社会时事的新南音与南音说唱，还有整理的传统曲、谱。1973 年 3 月，"晋江地区举办南音改革研究

---

① 晋江专属文化局、晋江专区群众艺术馆编印：《新南曲专辑——春节元宵文艺宣传材料》，1965 年 1 月 20 日。

② 福建省群众艺术馆、泉州市文化馆、泉州市南音研究社与泉州市民间乐团：《江姐》，晋江专区群众艺术馆印于 1965 年。

③ 晋江地区群众艺术馆编：《南曲》，1979 年。

班，参加的作者三十余人，修改南音作品二十八首"①。《新南曲》② 收录
了 20 首新作品，由吴世灶、海真（笔名）、若豁（笔名）、吴任贵、张锦
峰、许济美、佳映、陈永强、黄和眉等人创作，内容都是反映这时期的社
会时事。《南曲选》③ 收录陈华智、庄杰补、姚加衍、许瑞年、颜天栋等人
作曲的新南音。《一九八二年〈晋江之声〉创作歌曲、南曲选编》④，收录
了吴造、庄杰补、姚加衍三人作曲的新南音。《鲤城南音创作选编》⑤ 收录
了萧荣灶、李文章、陈成美、吴彦造、庄步联等人作曲的新南音。以上这
些作品均为传统曲牌进行套曲的新作品。这些运用南音传统套曲技术的作
曲家多数为精通南音曲牌的大师级南音先生，如泉州市南音乐团（泉州民
间乐团）的，庄咏沂、吴瑞德、林文淑、庄步联、萧荣灶等；或者是高甲
戏作曲，如吴彦造等；或者是梨园戏作曲，如李文章等；也有一部分不知
实名的南音高手。然而这些创作人才多数已经去世，剩下的也未见新作。

1980 年代末以来，厦门南乐团追求南音乐舞剧创作理念，三年一度的
福建省艺术节，他们推出了《南音魂》（邱曙炎作曲，1990）、《长恨歌》
（吴世安作曲，2003）、《情归何处》（郑步清作曲，2012）、《鼓浪曲》（郑
步清作曲，2018）、《白鹭赋》（江松明作曲，2021）、《文姬归汉》（吴启仁
作曲，2021）等剧。

21 世纪以来，能用传统曲牌进行套曲与南音创作的南音作曲人才已经
屈指可数，能够运用西洋作曲技法进行配器的南音作曲人才更少。一方
面，在现代舞台艺术创作中，传统南音编制和传统南音四管乐种即兴演出
已经与现代剧场艺术演出空间不相符；另一方面，作为表演艺术，传统南
音作为乐种的演出形式更适合音乐会形式；再一方面，作为自娱自乐的雅

---

① 《中国曲艺志·福建卷》编辑委员会：《中国曲艺志·福建卷》，中国 ISBN 中
心 2006 年版，第 40 页。

② 南安文化馆编印：《新南曲》，1973 年。

③ 晋江县文化馆编印：《南曲选》，1979 年。

④ 晋江文化馆编印：《一九八二年〈晋江之声〉创作歌曲、南曲选编》，1982 年。

⑤ 泉州市鲤城区文化馆、泉州市区南音研究社编印：《鲤城南音创作选编》，
1994 年。

集艺术，传统南音依然有着深厚的群众基础。然而，这里的南音创作，指面对时代变迁，现代舞台艺术创作需要有与时俱进的创作技法，在尚未形成中国传统音乐创作理论的今天，借鉴中国民族管弦乐创作理论来创作南音有着可行性的价值。

所以，当歌仔戏作曲家江松明被厦门南乐团、泉州南音传承保护中心聘为配器，足以折射出符合现代舞台艺术创作的南音作曲人才极度匮乏。

一是现代舞台艺术创作竞争异常剧烈，导演只认能为新剧目创作赢得奖杯的作曲人才。

二是南音局内人作曲人才吴世安、吴璟瑜两位都是自学成才的，他们未接受过西洋现代作曲技法训练，他们的创作理论来源于创作实践的日积月累。吴世安先生创作的大型舞台剧目，都是由其他作曲家进行配器。

三是1949年以来参与传统套曲或新南音创作的南音弦友多未接受西洋现代作曲技法训练。

四是现代舞台艺术创作所需要的作曲人才，必须既精通南音传统曲牌与曲韵规律，又精通西洋现代作曲技法，然而，目前为止，尚未有这样的作曲人才。据笔者所了解，厦门南乐团郑步清，精通南音传统曲牌与曲韵，也掌握一些西方作曲技法，但他的创作还有待于导演考验。

综上，无论是具备传统套曲能力的南音作曲人才，还是运用南音素材创作的作曲人才，泉厦两地都很匮乏。对于胜任大型现代舞台艺术作品的吴世安先生，今年也已经73岁了，试问未来南音创作人才如何培养？如果南音创作人才继续匮乏，最终也只能由局外人作曲家介入南音创作，那时，南音艺术创作将进入与传统更为背离的新轨道。

## 二、闽台南音乐舞与乐舞剧创作的源头与流变

曾经，笔者以为，福建南音乐舞剧创作是受到台湾汉唐乐府的乐舞创作影响。经过对南音创承人口述访谈，才厘清闽台南音乐舞与乐舞剧创作，谁是源与谁是流的问题。

### （一）泉厦南音乐舞与乐舞剧发展历程

根据资料，1945年，陈天波、何天赐二人合作，创作了南音曲艺剧

《皆大欢喜》，为传统南音的现代化发展迈出第一步。1949 年后，泉州陈天波、吴瑞德、林文淑、何天赐等人与厦门纪经亩等人不约而同地将《陈三五娘》《王昭君》《朱弁》《白兔记》等南音传统套曲改编为曲艺形式进行演出，同时用南音表演唱、南音曲艺表演等形式创作新作品。1961 年陈天波创作南音曲艺《侨眷蒋淑端》，获得全国第二届曲艺调研创作奖，他还将有的曲艺本写成舞蹈形式，如《昭君出塞》中的《番会》。

1980 年代以来，南音创作从曲艺创作转向歌舞化创作。1982 年，吴世忠创作长篇南音说唱《桐江魂》，采用合唱、独唱、对唱、帮唱等多种演唱形式，获得全国曲艺优秀节目调研作曲一等奖。1987 年 9 月，吴世安创作的南音表演唱《出画堂》晋京参加首届中国艺术节献演，启迪了南音乐舞化表演趋势。同年年底的创作会，厦门台湾艺术研究所陈耕所长提出结合魏晋南北朝时期敦煌壁画中的乐舞的创意进行创作。他与邱曙炎、吴世安等人共同创作了南音乐舞剧《南音魂》，获得了南音乐舞剧的初步创作经验。1999 年，邱曙炎调到艺校。厦门着手《长恨歌》的创作，创作座谈会上，陈耕根据"先有音乐舞蹈，才有戏曲舞蹈"的理论依据，认为舞蹈早于戏曲。最原始的是手舞足蹈的舞蹈，戏曲是后来表演、音乐、舞蹈等综合在一起的艺术形式，提出用南音乐舞的创意来创作《长恨歌》。《南音魂》与《长恨歌》奠定了后来南音乐舞剧创意道路，推动了闽台南音乐舞剧的创作。

（二）台湾南音乐舞剧发展历程

早在 1980 年代初，台湾汉唐乐府陈美娥就偷渡进入大陆。1983 年，陈美娥创立汉唐乐府，1983～1987 年是台湾汉唐乐府的初创时期，该团专注于传统南音训练与研习。1989 年，她到厦门与吴世安等南音界交流。也许是这次交流，得知厦门南乐团与厦门歌舞剧团合作创作南音乐舞剧《南音魂》的情况，启发了她未来南音乐舞的探索之路，并签约了泉州南音乐团名角王阿心（后改名为王心心）。1990 年，汉唐乐府行政总监陈守俊与王阿心结婚，一直到 1993 年王阿心才入台。1992 年，周逸昌随汉唐乐府组织的"台湾教授访问团"赴泉州观摩"天下第一团"演出，1993 年创立

"江之翠剧团"。1995 年，汉唐乐府成立梨园舞坊，6 月，汉唐乐府选送魏秀蓉、林蔓菁等五名学员到泉州梨园戏团学习传统科步身段；9 月，五位学员返台后参加"汉唐乐府艺术文化中心"集训排练；12 月演出"梨园舞坊"创团经典之作《艳歌行》。同年，江之翠剧团推出带有乐舞情节的新作《南管游赏》。汉唐乐府与江之翠剧团开启了台湾南音乐舞与南音乐舞剧的新时代。2002 年，王心心脱离汉唐乐府，创办心心南管乐坊，开始了南音乐舞的跨界艺术探索。

（三）闽台南音乐舞与乐舞剧源流关系

闽台南音界，有能力进行南音乐舞与乐舞剧创作的五个团体是：泉州南音乐团（泉州南音传承保护中心）、厦门南音乐团、台北汉唐乐府、台北江之翠剧团、台北心心南管乐坊。从专业团体成立与乐舞和乐舞剧创作两方面考察，1960 年代以来，泉厦两家专业团体经过近 50 年探索，才从曲艺创作与新南音创作转向歌舞化节目创作，最终厦门台湾艺术研究所陈耕所长于 1987 年提出南音乐舞概念，并于 1988 年创作演出南音乐舞剧《南音魂》，这台乐舞剧早于 1995 年汉唐乐府的《艳歌行》与江之翠剧场的《南管游赏》。由此可知，闽台南音乐舞剧创作之源在于泉厦。此后，台湾才形成了汉唐乐府、江之翠剧场与心心南管乐坊的南音乐舞与乐舞剧的创作经验。虽然泉厦先有乐舞剧创作之经验，但将南音乐舞艺术发展到极致的却是台北汉唐乐府，从《艳歌行》到《丽人行》《荔镜奇缘》《梨园幽梦》《韩熙载夜宴图》，汉唐乐府立起了南音乐舞的高峰。江之翠剧场与心心南管乐坊的贡献却是在南音乐舞与跨界艺术的结合。泉州南音乐团一直到 2018 年才创作出《凤求凰》这样精致的乐舞剧。

闽台在南音乐舞与乐舞剧的音乐创作上，泉厦更倾向于南音乐舞剧创作，强调新创音乐；台湾则要求传统，较少音乐创作与创新。在乐队编制上，泉厦采用南音乐器＋管弦乐队，台湾则采用南音乐器或跨界结合。

### 三、应当追求南音传统与现代创新的共存共生

南音与新南音或现代南音是传统与现代的区别。新南音或现代南音讲

求创新，传统南音应该以继承为主。对新南音或现代南音而言，创新应该作为一种方向，而不能作为一种导向。为什么？因为南音有个传统的定格。现在创新的南音艺术其实是南音的衍生品。用新南音可能会很多人不同意。保守派认为它不是南音，为什么要用"新南音"来称呼它。那用什么东西来说它，怎么来定位？值得商榷。因为它是用南音的东西、南音材料来做的。对南音人而言，强调创新，意味着不重视传统。对南音专业团体而言，不创新，只传承传统，政府不给钱。政府的认识层面，是用"非遗"保护观念来看待南音，该做什么，不该做什么，钱该投哪里，政府有自己的喜好与考量。像戏曲就做得挺好，既有创新性大戏专项经费，也有传承折子戏的传承经费，传承人每人传承一折一万元。对南音而言，如果老先生传一首大曲一万元，那么肯定很多人加入南音传统传承。但泉厦南音乐团夹在两难之中，做传统没经费，创新民间不认可，失去了发展方向，传统传承也做不好，创新也做不好。如果泉厦专业团体、研究所、泉州师院、福建师大、民间社团能共同推进，实行传承传统与现代创新两手抓，一手请老先生来传授一些传统的东西，乐团与学校去传承，包括研究传统、恢复传统、修复传统；一手请作曲家、剧作家、导演等来创新作品，推进传统与现代共生，而不是以此压彼，或以彼遏此，那么南音的创作将有更广阔的前景。

**四、建构闽台南音创作人才培养体系**

在南音创作人才匮乏的今天，应该加大力度培养南音创作人才，更加重视南音创作人才的体系化建构。在现有师范教育系统或艺校教育系统中，设立作曲专业，或设置不同作曲课程，提供艺术创作的实践平台。

一是学习南音传统套曲方法，聘请有套曲经验的南音作曲家进行授课，编写教材。

二是学习地方戏曲音乐作曲方法，一方面，聘请福建地方戏曲作曲家和全国戏曲作曲家进行授课，编写教材；另一方面，聘请全国戏曲作曲家来间歇授课。

三是学习西洋作曲技法，引进作曲人才开课授课。

当前，不仅南音创作人才出现断层与匮乏，而且福建音乐创作人才也出现断层。除了老一辈作曲家，掌握西洋四大件作曲技术的人才稀罕，熟练掌握和运用南音传统曲牌的作曲家更为稀罕。既掌握西洋作曲技术，又具有南音创作能力的作曲家更是凤毛麟角。

综上，为了南音保护传承，弘扬发展，亟待培养新一代南音创作人才，以适应传统南音的现代化转换与创新性发展。

# 结　　语

　　笔者查阅多年的田野访谈笔记，以及对闽台南音人的口述进行整理后发现：闽台南音文化圈之间，无论是师资、传习，还是演出实践与创作等，都相互联系紧密。无论是 1949 年以前，还是改革开放以后。虽然闽台两岸曾经有过一段不一样的经历，但是闽台南音人自发的高度文化自觉，推动着南音文化的传承与发展。

　　多年来，笔者多次往返闽台两岸，对数十个南音社团进行采访，选择了二十多个南音传承人的采访笔记、日记进行整理，结合卓圣翔的个人传记，梳理出闽台南音曲唱艺术、创作观念与传承方面的客观差异性并进行反思。

　　在曲唱艺术方面，闽台有着较大的区别。大陆专业社团由于美声唱法的引入，改变了南音曲唱的传统审美。台湾地区南音传统的守护观念非常牢固，新创作对传统馆阁的冲击尚未体现出来。

　　闽台南音与高甲戏、梨园戏历来相依相存。从闽台南音人的口述中，可知早期南音活动与高甲戏、梨园戏紧密相关的历史事实。1949 年以前，许多南音人是因为从小喜欢看戏而走上学习南音的道路的。然而，1949 年以后，随着南音戏的衰退，相当一部分南音传承人在学习南音之前根本不懂得南音。

　　在南音传承方面，闽台南音人都有着高度的文化自觉，他们虽然隔海并未相互通气，但都做出了自发传承的坚定决心。即便是这样，闽台南音艺术水平仍然呈现整体下降的趋势。

　　在南音创作方面，作为南音的发源地，大陆一直保持着创造性转化与

创新性发展的理念，推动着南音艺术创作形式、内容、观念的发展。台湾方面，受到专业创作人才培养与传统文化观念的束缚，对南音艺术创作重视不够，即便是汉唐乐府、心心南管乐坊与江之翠剧场三大专业艺术团体，也只是以截取、引用、套曲的方式编配现代舞台艺术。

闽台南音传承人与南音弦友的口述为我们描述了百年来南音演唱、南音传承与南音创作的历史变迁，也启迪了未来增强闽台南音人的文化自觉、文化自信与文化认同，融合发展闽台南音的历史路径。